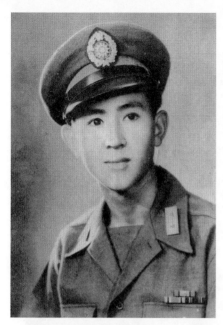

年輕時的潘壘是個為祖國出生入死的
熱血青年

《落花時節》由張美瑤主演

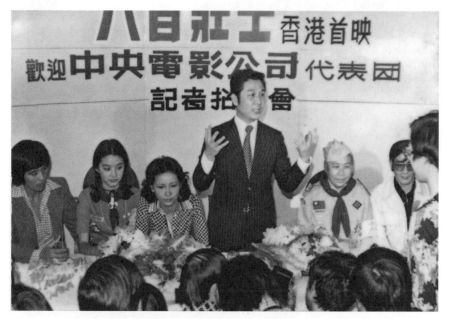

張法鶴（中）主持《八百壯士》香港首映記者會

明驥招待二度來臺的
好萊塢巨星伊麗莎白
泰勒

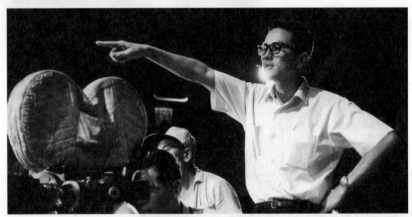

廖祥雄指揮攝影師

廖祥雄與郭小莊
共同主持金馬獎
頒獎典禮

《怨女》片中新婚姻關係與樸拙性格格格不入　　陸小芬演出中國女性特有的堅毅性格

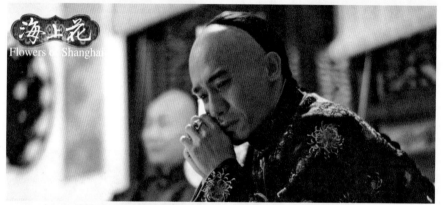

《海上花》重現當年上海租界地的風光，服裝考究。

1989 年，《悲情城市》梁朝偉與辛樹芬。　　　　　1986 年，《戀戀風塵》。

1988 年，第三十三屆亞太影展王童的《稻草人》榮獲最佳影片獎。

《策馬入林》馬如風飾演的匪徒

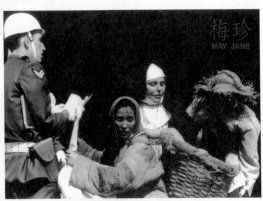

《梅珍》由金素梅主演

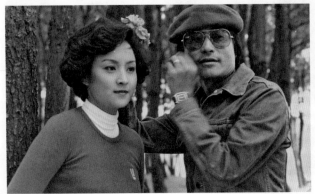

甄珍與劉家昌

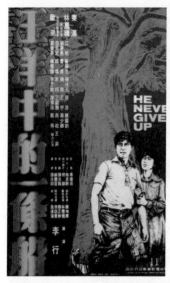

1978 年，《汪洋中的一條
船》的海報。

1964 年，《養鴨人家》葛香亭、唐寶雲、武家
麒。

李行捐贈《婉君表妹》和《啞女情深》的拷貝
予中國電影資料館，右為館長傅紅星。

金棕櫚獎影片《霸王別姬》由張豐
毅、張國榮、鞏俐主演。

《滾滾紅塵》由林青霞、張曼玉主演。

中港臺三地導演近百人澳門遊蹤

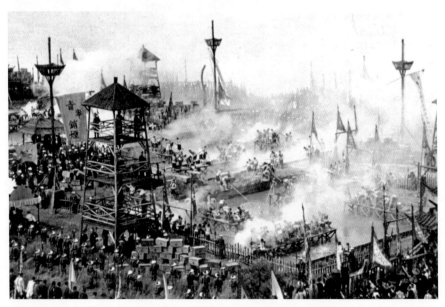

《鴉片戰爭》中林則徐銷毀鴉片的大場面

張藝謀導演的《大紅燈籠高高掛》　　張藝謀導演的《一個都不能少》

李安執導的《斷背山》獲美國導演協會最佳導演獎

張藝謀從不拍別人看不懂的電影

李安導演《理性與感性》

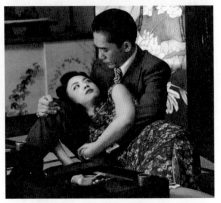

《推手》詮釋相依為命的父子親情，格外感人。圖為演父親的郎雄。

李安的《色戒》突破華語片的禁忌

《胡士托風波》的海報

《臥虎藏龍》創造武俠片的新境界

新萬有文庫
New Variety
文庫

國片電影史話

跨世紀華語電影創意的先行者

黃仁　著

臺灣商務印書館

目　　錄

我國第一位留美電影攝影師

王士珍

臺灣電影業的草創功臣

美國歷史悠久的電影學術團體——美國攝影學會的第一位中國籍會員王士珍,是我國第一位留美的優秀電影攝影師,我國三〇年代名作《春蠶》等都是出自他的攝影機下。王士珍更是臺灣光復後,在影業篳路藍縷期中第一位在臺灣重建中國電影的功臣。他生於1909年1月,2009年正好一百歲,臺灣電影界想替王士珍舉行百歲誕辰紀念也沒有辦成。

1949年,南京告急,身為農教廠副廠長的王士珍,搶運器材到臺灣,協助廠長胡福源在臺中忠孝路重建片廠,一草一木都出自他的精心擘劃。一年後,片廠落成,美裔華人的胡福源廠長必須先行返美。整個片廠的管理和培訓人才的任務,就落在副廠長兼技術主任的王士珍身上。當時,農教片廠已有攝影棚、技術館、片倉、辦公大樓,但技術人員全是招考來的新進學員,王士珍必須事必躬親,除講授技術理論外,實習課特別認真講解,尤其重視攝影的光學,工作之繁重可以想見。也因而為中影培養了華慧英、賴成英、林鴻鐘、林贊庭等攝影師,陳洪民等剪輯師及其他技術人員,為臺灣電影的發展奠定技術基礎。

1950年,農教與中製合拍《惡夢初醒》,王士珍不但負責籌拍也負責攝影。並由於他出身中製的關係,引進中製優秀技術人員加入中影,同時以美援購進美國最新攝影機,使中影可以獨立生產三十五糎黑白劇情片。次年,徐欣夫接任廠長,引介香港來臺的莊國鈞以攝影師兼劇務組長身分進廠,王士珍漸受排擠,到第三年才拍租廠片《嘉禾生春》,影片拍攝中途換布景時,王士珍突然召集燈光人員和華慧

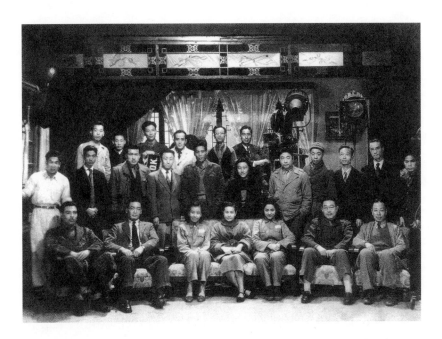

農教總經理戴安國伉儷（左二、左四）視察《惡夢初醒》拍攝情形，與全體工作人員合照。前排右一攝影師王士珍，右二中製廠廠長吳強，右三演員盧碧雲，左一王玨，左三張冰玉，第二排左五中製廠潘直庵，右五導演宗由。

英，考驗他們對光源的處理運用。他們在布景內茶几上放一個盆景，上方安上一個照明燈，直射到盆景，立刻有了生氣，呈現立體感。2009年華慧英在一篇紀念王士珍文中提到王老師告訴他，除了依據演員臉型調整燈光位置外，畫面裡每一件物體都要給它合理的照明光。從此將《嘉禾生春》的攝影工作交由華慧英掌鏡[註1]。當然人事紛擾在王士珍眼裡微

註1：《電影攝影》第20期〈老師100歲〉，華慧英，2008年12月23日出版。

不足道，他的第一傷痛是發現自己有時精神不能集中，他擔心他是最先學會彩色攝影和光學的中國人，怎樣才能發揮所學？

抗日勝利前夕赴美進修

1945年初夏，抗日戰爭勝利前夕，政府選派王士珍等公費赴美深造。經由印度抵美國，在華裔攝影師黃宗霑協助下，先後在柯達公司、福斯公司、派拉蒙、米高梅等片廠參觀實習，然後在雷電華公司專門學得當時尚在保密階段的彩色攝影和光學、沖印方法，以及特殊鏡頭的拍攝方法。並蒙黃宗霑傾囊相授工作心得，同時介紹他加入美國攝影學會，成為唯一中國籍會員。

1946年，陳果夫在南京建設占地六百六十畝的遠東最大片廠（比日本東寶片廠大幾倍），即農業科學教育電影製片廠，簡稱農教。1947年陳果夫電邀王士珍返國，同時應邀返國的還有在美國華納公司任職的華裔洗印專家胡福源。由胡福源擔任廠長，王士珍任副廠長。1948年，南京農教廠已建影棚四座、技術館一所、配音試片廠一所、布景道具製造廠及行政大樓各一，都具粗型。並與米高梅總公司簽約，俟農教廠完成，該公司出品遠東發行拷貝，不論黑白彩色，均由農教複製洗印，農教出品的美洲版，則加入美國米高梅發行系統。當時農教有此神通，是由於農教總經理李吉辰（原中國航空公司經理）的太太乃是美國納爾遜家族成員之一，納爾遜是美國戰時生產局長，曾到過重慶，在美國勢力很大。農教遷臺時，李吉辰曾一度來臺，後移居美國。

空負所學　壯志未酬

　　如果沒有內戰，中國電影勢必比日本更早進入彩色時代。可是，當1951年日本第一部彩色影片《卡門回故鄉》問世，大受歡迎時，在臺灣重建的農教片廠卻僅能勉強拍黑白片，距離拍彩色片還很遙遠。學得彩色攝影技術的王士珍完全無用武之地，由於沒有設備，也無法傳授，加上個性內向，對於人事紛擾，也無人溝通。當時香港永華公司邀聘王士珍赴港，本有機會赴港發展，後因有關方面不同意，也被迫歸來，以致終日精神悒鬱。在《梅崗春回》拍攝快完成時，終於精神崩潰，無法集中意志工作，由他徒弟華慧英接替，改為長期休養。

　　攝影師華慧英在所寫的《捕捉影像的人》^(註2)書中第96頁，有這樣一段為王士珍抱不平：

　　　　1954年，農教公司改組為中央電影公司那段時期，個性內向的王士珍先生因精神壓抑過度發病，但他總能控制自己，每天騎腳踏車回家，在家發洩，排遣來自莫名其妙、隱形式卻又無所不在的人事鬥爭造成的煩惱。王先生的遭遇，是我多年來心中最不平的一件事，想根據事實揭露真相，寫在這篇文章裡。繼而一想，事隔這麼多年，這一筆會像寫在空氣裡，根本使不出力，有對空亂舞的味道，也只好就此停住。

　　華慧英雖未說出真相和名字，但筆者猜想是徐欣夫和莊

註2：《捕捉影像的人》，華慧英著，遠流出版社，2000年。

國鈞排擠王士珍,將他從副廠長降為技術主任,再降為攝影師,當時工作機會少,人事安排困難,加上他精神不穩定,難免對他冷凍,使他病情加重,莊國鈞在香港永華拍過《清宮祕史》,能力確是很強,不久即當上廠長。

王士珍患的是憂鬱症,時好時壞,如有適當調養、包容,精神方面有適當紓解,應可恢復正常工作。不料從此遭長期冷凍,中影準備要拍彩色片,竟置專家於不顧,卻甘心委屈,事事求助日本。尤其和大映合作《秦始皇》時,日本人盛氣凌人,中影演職員全淪為跑龍套還遭嫌。看在曾是抗日英雄的王士珍眼裡,寧不生悶氣,何況滿懷彩色攝影技術,卻無用武之地,對中影也無能為力,病情怎不加劇。

王士珍是個非常重情感的血性男子,而且個性內向沉默耿直,此生空負所學,壯志難酬,還在其次;愧對國家栽培和好萊塢前輩黃宗霑的殷殷教導,更使他每日午夜夢迴難以釋懷。長年以戴罪之身,幽困醫院,仰天地之悠悠,寧不愴然而涕下。

由於長期休養多年,醫療費用無著,幸曾任中製軍職,設法在國防部補缺,進入軍方醫院,一切可以免費。中影也安排他女兒王珍珍進中影當會計主任,後升副總經理,就這樣,一個傑出的電影技術人才,竟長年在醫院度過二十年辛酸無奈的寂寞歲月。

1987 年 5 月,王士珍終於告別二十年來壯志難伸的人間。遺屬基於不願再看到別人憐憫的眼光,未發訃聞,未舉行公祭,在沒有親友和大官的花圈和輓聯下,中國影壇一代傑出的攝影專家,竟默默走完人生最後的旅程。聊可告慰的是,他不但為臺灣影壇奠定技術基礎,培訓了華慧英、林贊

庭、賴成英等多位傑出攝影師，他的子女也很有成就，這一
點他早無後顧之憂(註3)。

　　令人遺憾的是，只會捧明星的臺灣新聞界，對於電影幕
後大人物的王士珍竟然毫不關心，他來臺到死後已半世紀，
只有筆者在中央日報寫過一篇紀念性文章。曾以關懷老影人
自豪的金馬獎和新聞局、文工會有關人士，可曾對為中國電
影奉獻、為臺灣電影奠基的王士珍有過有形無形的紀念、追
思？對他的遺屬有過絲毫慰問、致意？演員歐威逝世九年
後，金馬獎頒給他懷念獎，王士珍是否也該懷念？據曾任金
馬獎主席的李行說，金馬三十位資深電影人，原擬將王士珍
列入，不料他已過世，造成遺憾。

半生戰亂　抑鬱一生的攝影家

　　王士珍是 1909 年 1 月出生，原籍蘇州，寄籍上海，幼年
喪父，兄弟三人，全靠母親做工撫養，家貧失學做學徒的王
士珍從小有上進心，欣逢西方電影科技傳入我國，觸發他學
習興趣，十五歲進入上海百代影業公司學習電影技術。民國
1927 年，考入天一公司當攝影師徐紹宇的助手，由於進步很
快，第二年即升為攝影師，第一部片，是和剛學攝影的邵逸
夫聯合執鏡的《孫行者大戰金錢豹》，李萍倩導演。（按：
天一公司即現在香港邵氏公司的前身。製片家邵逸夫在十七
歲下南洋之前已學過編劇和攝影。）

　　王士珍在天一公司四年，拍了九部無聲影片，其中有邵

註3：《臺灣電影攝影技術發展概述》，林贊庭著，國家電影資料館，
　　2003 年初版。

醉翁導演、胡蝶主演的《仕林祭塔》、《鐵扇公主》及李萍倩導演的《蓮花洞》等片。

1931年，王士珍轉入明星公司與董克毅、周詩穆同列為首席攝影師，從默片到聲片，拍了三十部，是他一生奉獻電影最多時期。其中以程步高導演的《夜來香》和《小玲子》自己較滿意，尤其《小玲子》，曾獲1933年上海市教育局主辦的全國國產電影競賽首獎。此外，鄭正秋導演的《玉人永別》和沈西苓的《女性的吶喊》，也可算是他的攝影代表作之一。

當時著名女星胡蝶、徐來和龔稼農等都喜歡和王士珍合作，認為王士珍的攝影能襯助演員，有更突出完美的表現。

龔稼農在他的回憶錄中，稱讚王士珍的攝影畫面構圖很美，配景角度突出。為人沉默耿直，不善言詞，與友人閒談，必以攝影技術為話題，其專一精神，極獲同人敬重^(註4)。

王士珍在明星公司時代，與程步高合作最多，除了在歐美舉行的「中國電影回顧展」中都可看到的《春蠶》及《小玲子》、《夜來香》外，還有《窗上人影》、《一個上海小姐》、《不幸生為女兒身》、《愛與死》、《可愛的仇敵》、《同仇》、《華山艷史》、《到西北去》、《兄弟行》、《女兒經》（聯合導演）、《熱血忠魂》（聯合導演）等等，多是中國影史上的經典名作，均為當時影評人譽為攝影水準較高的佳作。

1934年，好萊塢得過兩次金像獎的美籍華裔攝影師黃宗

註4：《龔稼農從影回憶錄》（第3冊），龔稼農著，文星叢刊248，文星書店，1967年出版。

霑回到上海，到明星公司參觀時，看到王士珍的攝影作品極為讚賞。鼓勵王士珍去美國深造，他願盡一切力量協助，技藝勢必更上層樓。十年後，王士珍的美夢成真，就是得力於黃宗霑的多方協助。

1937年，抗日戰爭爆發，王士珍即從上海到漢口，請纓報國，投入抗日宏爐，加入軍事委員會行營電影股，即奉派赴盧溝橋前線，搶拍戰地新聞片。

1938年，行營電影股擴大成立「中國電影製片廠」，開拍第一部抗日電影《保衛我們的土地》，由史東山導演，王士珍擔任攝影師，女主角舒繡文；同年又擔任袁牧之主演、應雲衛導演的《八百壯士》攝影師，他運用熟練技術，克服戰亂許多技術困難，創造國軍高昂的鬥志。此片到重慶才補拍完成，送英國放映，極博好評。

在重慶中製時代，王士珍升為中校副課長兼首席攝影師，與部屬同仁同艱苦共患難，互相切磋技藝，中製同仁莫不稱讚是良師益友。尤其在敵機轟炸下開山建廠，王士珍總是一馬當先，攝影棚兩度被炸，重建更大。當時，王士珍除了完成《八百壯士》，又與何非光合作《保家鄉》、與史東山合作《好丈夫》。

還奉派赴各戰區拍戰地新聞片，經常出生入死。其中最艱辛

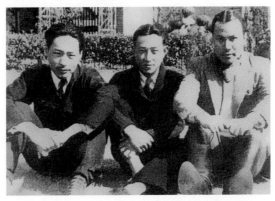

1938年，史東山、王士珍、何非光合攝於漢口。

的是，1940年遠赴內蒙古拍《塞上風雲》劇情片，每天冒風沙，在塞北沙漠地區拍片，因當時交通困難，用八隻駱駝載運外景隊糧食及攝影器材仍不足，拍片費時近年。在大風沙中行軍，走一步，退半步，吃的是粗糙黃米飯，住的是矮土房。當時蒙古人普遍很窮，王士珍還要在大風沙中搶拍，當然更苦。但是神經質的王士珍，肉體怎樣苦都能承擔。王士珍拍完《塞上風雲》，其工作敬業精神更受同業推崇。因此1945年初，政府選派電影人員赴美深造時，王士珍便與鄭用之、孫瑜、黎莉莉、鄭伯璋等人同被入選，經印度轉往美國。

可能王士珍與程步高合作多年的關係，友誼也較深，可是程步高是明顯左派分子，兩人分屬敵對陣營，因此，1950年程步高進永華公司時，力促王士珍去香港較有發展。王士珍也曾到香港，但是臺灣有關方面正在復興影業，亟須人才，豈肯放棄，一再電召他返臺，否則家人也不可能去香港。王士珍乖乖的回來。主管方面為愛才，當然沒有錯。可是現在想來，如果王士珍留香港可發揮所學，可能就沒有後來鍾啟文，當然也不會生病。因為永華當時不惜巨資發展彩色，如果有王士珍就不必再派鍾啟文去美國學習，中國電影的彩色時代至少可提早六年到來。

可是造物者多麼作弄人，遲六、七年赴美學彩色的鍾啟文回到香港飛黃騰達（電懋總經理）。早去早學更有成就的王士珍反而幽困在臺灣，插翅難飛，卻又無從施展。一個有血有肉有抱負有專長的男子漢，長期精神悒鬱、折磨，怎能不精神崩潰？

臺灣電影界、新聞界雖然埋沒了王士珍，遠在海峽對岸

的北京老影人卻沒有忘記離開他們三、四十年的老夥伴，1982年北京出版的《中國電影家列傳》（8集）^{（註5）}的第一集第一篇就以三頁篇幅介紹了王士珍，並對他的攝影成就極為讚揚：「王士珍攝影採光講究，構圖精良，又擅於創造有氣氛的畫面，也擅於捕捉維妙維肖的人物形象。」讀罷大陸前輩影人的文章，與王士珍同住臺灣的我們寧不慚愧。難道我們眼睜睜的要讓這樣一位傑出的影人，在我們的歷史中永遠消失嗎？我們的影壇將如何承先啟後？

參考書目

1. 《抗戰電影回顧（重慶）》，重慶市文化局，1985年出版。
2. 《臺灣電影攝影技術發展概述》，林贊庭著，國家電影資料館，2003年9月。
3. 《捕捉影像的人》，華慧英著，遠流出版社，2000年4月16日。
4. 《龔稼農從影回憶錄》（第3冊），龔稼農著，文星書店，1967年4月25日。
5. 《中國影大辭典》，張駿祥、程季華主編，上海辭書出版社，1993年10月。
6. 《中國電影圖史》，總策劃劉繼南，中國傳媒大學，2007年1月。
7. 《中國電影家列傳》（第1冊），編輯陳野（召集人），中國電影出版社，1982年4月。

註5：《中國電影家列傳》，陳野等編輯，中國電影出版社，1982年出版。

王士珍電影攝影作品年表

時間	片名	導演	主要演員	備　註
1927 — 1929	仕林祭塔	邵醉翁	胡　蝶	上海天一影片公司出品
	鐵扇公主	邵醉翁	胡　蝶	上海天一影片公司出品
	蓮花洞	邵醉翁	陳玉梅	上海天一影片公司出品
1930 — 1937	春水情波	鄭正秋	胡　蝶	上海明星影片公司出品
	三個父親	高梨痕	嚴月閒	上海明星影片公司出品
	舊恨新愁	李萍倩	艾　霞	上海明星影片公司出品
	女兒經	李萍倩	胡　蝶	上海明星影片公司出品
	到西北去	程步高	徐　來	上海明星影片公司出品
	華山艷史	程步高	徐　來	上海明星影片公司出品
	春蠶	程步高	嚴月閒	上海明星影片公司出品
	鐵板紅淚錄	洪　深	王　瑩	上海明星影片公司出品
	女性的吶喊	沈西苓	王　瑩	上海明星影片公司出品
	生龍活虎	徐欣夫	顧蘭君	上海明星影片公司出品
	桃李爭艷	李萍倩	葉秋心	上海明星影片公司出品
	啼笑姻緣	張石川	胡　蝶	上海明星影片公司出品
	夜會	李萍倩	顧蘭君	上海明星影片公司出品
	小玲子	程步高	談　瑛	1934年參加上海市教育局主辦全國電影評賽獲頒首獎
	夜來香	程步高	胡　蝶	上海明星影片公司出品
	兄弟行	程步高	胡　蝶	上海明星影片公司出品
	社會之花	張石川	白　楊	上海明星影片公司出品
	大家庭	張石川	宣景琳	上海明星影片公司出品
1938 — 1945	保衛我們土地	史東山	舒綉文	漢口中國電影製片廠出品
	八百壯士	應雲衛	袁牧之	漢口中國電影製片廠出品
	保家鄉	何非光	英　茵	重慶中國電影製片廠出品
	好丈夫	史東山	舒綉文	重慶中國電影製片廠出品
	塞上風雲	應雲衛	黎莉莉	重慶中國電影製片廠出品
	警魂歌	湯曉丹	王　豪	南京中製廠出品

1951	惡夢初醒	宗　由	王　玨	臺灣農教、中製聯合出品
	總統告民眾書			臺灣農教出品
1953	嘉禾生春	宗　由	劉盛華	教育部委託臺灣農教攝製，攝影中途由華慧英接替攝影

保守年代最勇於創新的
作家導演
潘壘

《寶島文藝》帶動臺灣文藝刊物

潘壘是臺灣五〇年代到七〇年代最有創意的文藝作家和電影導演，但是近三十多年來，無論文壇和影壇都很少人再提到潘壘，只有前幾年《文訊》雜誌出版五〇年代臺灣文藝雜誌專輯，請筆者寫了一篇當年很受好評的〈《寶島文藝》和潘壘〉，因受篇幅限制，只能簡略的介紹《寶島文藝》和潘壘辦雜誌的創意和苦心。對他寫的小說連續三年得中華文藝獎的突出成就和電影導演的創意，都未涉及。

1949年10月1日潘壘創辦的《寶島文藝》十六開本，是五〇年代初期唯一大型文藝刊物。到五〇年代後半，十六開本的大型文藝刊物才略有增多。該刊無論內容和封面設計都很考究。當時文藝刊物中少見，以第三年第2期的目錄為例，作者有葛賢寧、王怡之、李辰冬、張秀亞、藍婉秋、紀弦、劉心皇、達石、童鍾晉、季薇。除這期之外，第三年的作者還有王藍、趙友培、高莫野、鍾雷、楊念慈、艾雯、陳其茂、徐鍾珮、王書川、鄧禹平、朱西寧、徐訏、吳若、公孫嬿……都是當時臺灣文壇響咚咚的名作家。

由於潘壘創辦這樣大型刊物是獨資，委託上海書報社發行，不結帳，既無發行收入，又無廣告支持，《寶島文藝》創刊號出版後就難以為繼，號稱月刊，實際等於季刊，第三年1月才出第4期，但是很多讀者要補買第1期，已買不到，不得已登報徵求割愛。可見該刊銷路不錯，只是發行不上軌道，第三年情況稍微穩定，十二個月出版六期，但雜誌賣完書報社仍不結帳，三年無分文收入，潘壘個人力量畢竟有限，只得關門。唯一值得欣慰的是，由於《寶島文藝》的創

1949 年，潘壘創辦臺灣第一本大型文藝刊物《寶島文藝》。

刊，次年才有《野風》、《半月文藝》、《文藝創作》等相繼而起，帶動了臺灣文藝雜誌的興起。

1952年，正當潘壘在臺灣的出版著作和所編文藝雜誌都小有成就之際，忽然放棄編務和寫作，自動請纓，追隨李彌將軍，在中泰緬邊區三角地帶打游擊，其後因緬甸政府向聯合國抗議而撤退返臺。潘壘早在太平洋戰爭期間，在十萬知識青年從軍運動發起之前，就已經在雲南昆明參加中國駐印軍，派赴印度。在他的小說《上等兵》有詳細敘述。這次再赴戰場，可能是想再度親身體驗戰爭的寫作題材。

1954年，潘壘的新創作戰爭小說《血渡》出版後，中影總經理李葉看中很喜歡，買下《血渡》的電影版權，並請潘壘進中影編導組當編審。該小說《血渡》，聯經出版社再版時改名《地獄之南》，在書訊中有如下的介紹：

> 作者以電影上處理場景的技巧，來塑造蕭瑟逃離人間地獄的無數高潮，讓讀者一開始就感到無比的壓力，直至故事結束，才能全鬆弛。這是一部風格極為特殊的作品。

該書拍成電影改名為《夜盡天明》，由潘壘自己編劇，王方曙、田琛聯合導演。

《狹谷軍魂》創新戰爭片型態

潘壘另一部戰爭小說《狹谷》（即《狹谷軍魂》），聯經在再版書訊中也有如下介紹：

> 「一個狹谷、一座碉堡、一班人、一個晚上的時間，可是作者卻寫了十六萬字。沒有戰場經驗，沒有豐富的想像

力，沒有過人的駕馭文字功力，誰敢去寫這樣的題材？況且
讀完之後又是令人久久難以忘懷！」該書也拍成電影《狹谷
軍魂》，由潘壘編劇，李嘉導演。

1962年，中影蔡孟堅監製、李嘉導演的《狹谷軍魂》，
是一部八男一女的新型態戰爭片，又名《黑夜到黎明》。編
劇潘壘根據自己的小說改編，有意用新型式戰爭片探討戰爭
中的人性。故事假想反攻大陸，突擊隊空降某狹谷，據守碉
堡，居高控制狹谷，阻止匪軍通過，但在他們進入碉堡之
前，已有人犧牲；入堡之後，又因故幾番與敵人接火，相繼
傷亡。有懦者化為勇士，也有在危難中才互相了解與同情。
導演李嘉用心安排，用一根香菸表現人物的心理狀態，顯見
國片進步。但當年電檢委員缺乏想像力，認為影片不合戰爭
的實態任意剪了不少類似象徵戲，李嘉十分痛心，否則成績
更好。不過畫面仍欠缺力量，進行仍嫌鬆散，還是導演之
失。

主要演員有唐菁、黃宗迅、焦姣等人，獲金馬獎最佳男
主角獎。

潘壘原名潘磊，又名承德，筆名心曦，原籍廣東合浦，
1927年8月4日出生於越南海防，母親是法越混血，父親在越
南經營紅河航運。潘壘在海防華僑中學讀書時，從影前的黃
卓漢，曾做過他的老師。來臺灣後，師生重逢而且成為同
行，卻只合作拍過一部片。

1940年，日軍發動太平洋戰爭，首先侵占香港，進軍越
南，潘壘隨難民潮逃亡回國，在雲南昆明續讀粵秀中學。
1942年，抗戰局勢危急，在西南大後方展開十萬知識青年從

軍運動之前，潘壘參加美國史迪威將軍領導的中國駐印軍轉戰印緬地區，官至中尉。戰後在上海退伍，曾以僑生身分，保送江蘇鎮江的江蘇醫學院肄學，得叔輩友人贈送大箱文藝書刊，引起閱讀文藝興趣。他讀書時帶筆記本，看到好的形容詞就抄下來，然後分門別類，書刊看完，就熱中於學習寫作，在儲存的詞彙中，找尋適當的句子，用熟了，就丟掉筆記本。從一首小詩在《建報》薔薇副刊被刊出，從此展開其後的寫作生涯。

　　1949年5月，潘壘從上海來臺，10月獨資創辦《寶島文藝》月刊，實現文藝青年的理想，該刊於1951年停刊。

連續三年得中華文藝獎

　　作為一個作家，潘壘有極豐富的人生閱歷，不但兩度上戰場，學過醫學，當過電影導演、編劇、片廠老闆，做過流亡學生、流浪作家……在他純以寫作為主的時期，不到十年的作家生涯中，作品也相當豐富，主要有長篇小說《靜靜的紅河》（又名《紅河戀》）、《上等兵》、《地獄之南》（又名《偷渡》）、《狼與天使》、《第二者》、《落花時節》、《黑色地平線》（又名《地層下》）、《夢的隕落》、《狹谷》、《安平港》、《尋夢者》、《金色年代》、《魔鬼樹》等十五部小說，1952年自費出版《紅河三部曲》，在1955、1956、1957連續三年獲中華文藝獎，這是當年作家少有的紀錄。其中1971年《孽子三部曲》之一《魔鬼樹》在馬各（駱學良）主編的《聯合報》副刊連載，完成長達一百萬字的超長篇小說，將原只有外省人的社會加入了本省人，又加入了被忽視的新道德觀，由四〇年代，寫到

七〇年代，刻劃跨越三十年來臺灣人的心態和社會演變的縮影，是臺灣文壇代表作。前幾年《魔鬼樹》改編為電視連續劇，在華視播出。

1988年，行政院文化建設委員會與《中央日報》在臺北聯合舉辦「來臺四十年來文藝作品研討會」，邀集海內外專家及作家百餘人，由旅美學者夏志清及劇評作者叢甦主持評論會，作品對象就是潘壘的《靜靜的紅河》及《魔鬼樹》，這兩部分別為潘壘最早期及最後期的長篇小說，都獲得極高的評價。

潘壘得中華文藝獎的小說，是從1953年《歸魂》開始，1954年《在升起的血旗下》，1956年《一把咖啡》、《紅河三部曲》第一部《富良江畔》、第二部《為祖國而戰》，第三部《自由、自由》，1958年三部曲改名《紅河戀》，1959年再改名為《靜靜的紅河》，隨著越南經歷法國、日本、共產黨的統治，不斷的修改，表現了一位華僑青年的心路歷程。因此這部小說有其歷史性的價值。

八〇年代，臺灣新電影的崛起，為臺灣電影帶來新的生命力，也把臺灣電影正式推進國際舞臺，都是值得大書特書的盛事。但撫今追昔，我們不能忘了在那保守的五〇年代，也有一位勇於創新、追求理想、不畏艱苦的青年作家潘壘，他不但在靠稿費生活的五〇年代，不顧生活困難，創辦第一本大型文藝刊物《寶島文藝》，擔任主編，執筆者都是名家，無論版型和內容，都超越當時所有文藝刊物，而且在連續三年得文藝獎後為了追求創作上更上層樓，居然自動請纓再上戰場，加入李彌部隊在雲南邊界（金三角地區）打游擊，以增加寫作上的生活體驗。

一萬四千個證人

　　由於對戰爭有豐富經驗，潘壘寫了不少以戰爭為題材的小說，也編過幾個以戰爭為題材的電影劇本，除了《黑夜到黎明》，還編過寫韓戰《一萬四千個證人》的大型反共片的電影劇本。該片導演王豪，1960年5月30日在湖口山頂建外搭景戰俘營，工兵化兩個多月施工，才完成占山頭二十萬坪的戰俘營，密密三層電網裡，是一棟一棟軍用帳篷，邊緣有二十個架設探照燈和機槍的守望塔，完全依照韓國戰俘營的實況搭建，給人們感到剝奪自由的森寒感覺。好萊塢八大公司派員採訪，曾在韓戰戰俘營服務的伍德拍牧師，親自上銀幕，演他自己，成為證人中的證人。亞盟理事長谷正綱，大陸災胞救濟總會主委方治，中央黨部組長及美國八大公司臺灣分公司負責人，都曾應邀參觀《一萬四千個證人》的拍攝。該片場面大，人物眾多，又有反間諜反正，心理變化複雜，這劇本很難寫，好在潘壘文學修養高，戰爭經驗豐富，才能寫得逼真，很博好評。是導演王豪一生最好的代表作，就好在有潘壘寫的好劇本。

　　潘壘寫的《一萬四千個證人》劇本，充分把握早期大銀幕的電影美學，技巧直追五〇年代好萊塢流行拍攝的戰俘電影。例如1953年比利・懷德的《戰地軍魂》（Stalag 17），1957年大衛・連的《桂河橋》（Bridge on the River Kwai）的特性。

　　「我們要投奔自由，我們要去臺灣！」這是全片的主題。韓戰集中營的一萬四千個戰俘就是一種群體力量，他們

堅決脫離共產主義，其中最煽情的場面，就是拚命掛起「青天白日滿地紅」的中華民國國旗，因為日內瓦條約規定，戰俘是不准許掛國旗的。但他們利用有限物資縫製了一面國旗，由於缺乏「青天白日滿地紅」的紅色顏料，眾人就咬傷指頭，以自己的鮮血染紅國旗。第二天早上，這些戰俘前仆後繼的衝擊美軍封鎖網，終於能夠乘機掛起國旗……被選為總代表的中國大陸特務，他的處境尷尬。中國大陸代表詢問戰俘個人意願時，成為荒謬諷刺的鬧劇。先是戰俘用椅子投擲共黨代表，當局唯有將椅子釘在地上，但跟著有人把用紙包著的石頭襲擊共黨代表，然後有兩重身分的戰俘代表，突然脫去外衣，露出胸膛所刺的四個字：「決心反共」，這人當然可以到臺灣，但是有反共義士到臺灣後又變成匪諜，可見中國大陸當時要派匪諜潛入臺灣，用盡各種辦法。住紐約的大陸留美學者張真，來臺看過該片，認為戰俘營場面大，拍得不錯。該片曾獲韓國影展榮譽大獎，金馬獎特別貢獻獎。

《颱風》啟開新電影之門

　　1954年，潘壘因中影買他的小說電影版權而進中影，認定中影只是國民黨「政宣機器」的電影學者，可能很難相信，在那反共抗俄的戒嚴年代，中影會拍出不反共、不抗俄，而且也沒有農改及省籍情結，而是描寫中年寂寞女人性苦悶為重點的人性電影《颱風》，一個隨丈夫去高山測候站工作多年的性感怨婦，因丈夫長期忙於工作冷落了嬌妻，空閨獨守，就在她性飢渴卻無法解決的颱風天，卻來了一個身強力壯的大男人逃犯，帶了一個小女孩掩護，到高山測候站躲藏，夫婦熱誠招待，在逃犯勾引下，更引起苦悶太太的邪

念。但，一個天真無邪的山地姑娘出現，讓影片情節發生了奇妙的變化。這是潘壘當時受法國新潮電影的影響，描寫人性與肉慾性心理的新潮電影，也有得自日片木下惠介寫燈塔故事《悲歡歲月》的靈感，潘壘寫女人性苦悶的心理，啟開臺灣新電影之門。在中影出品影片中，是個重大的突破，既是自然的颱風，也是人生的颱風。可是中影要拍這部影片，並將它送去參加亞洲影展，依當時的制度，如要過五關斬六將，先是劇本審查，幾乎通不過，幸好中影剛上任的董事長蔡孟堅慧眼力挺過關。影片完成後，照例黨內要看，影檢要看，參展單位要看，雖有保守派批評，最後都有驚無險過關。也因為要過五關，潘壘將一種被壓抑的性幻想，直接呈現性的邪念，結果還要有發乎情、止於禮的人性善良的結局，緊要關頭怨婦懸崖勒馬，導演利用貓的一聲輕叫，驚醒午夜進入罪犯房間企圖出軌的怨婦，趕快離開。女性心理描寫很出色，在保守年代，有這樣大膽突破傳統的構想已屬不易，本片攝影將阿里山雲海拍得很美。

中影參展影片，每年都臨危抱佛腳，總是拖到再不拍就來不及才決定。《颱風》原是由潘壘、唐菁、穆虹、李冠章四人各籌臺幣五萬元合資向中影租廠的獨立製片。當時還是黑白小銀幕時代，由於距離中影參加亞展只剩一個月，在最後關頭只好要求潘壘將《颱風》讓給中影。於是日夜趕工，從籌備搭景至完成，只有二十天；剪接、配音、沖印，日夜加班進行，最後完成，派車將完成拷貝從臺中片廠送到臺北大世界戲院試映，由「製片委員」和電檢委員審查時，已是早晨八時——參展限期的最後一日，全片只剪掉「珠寶盒內有美金」一個鏡頭而已，接著即送去機場，用外交郵袋免檢

通關方式，才完成參展。《颱風》在亞展中博得好評，也得了最佳女配角獎（唐寶雲）和童星特別獎，可謂實至名歸。

邵氏總裁邵逸夫在影展中看過中影的《颱風》後，認為潘壘是難得的人才，影展後返港時立即命鄒文懷聘潘壘為邵氏導演。據香港電影資料館2008年8月通訊介紹，當時潘壘因感激中影董事長蔡孟堅對他拍《颱風》的提拔，與邵氏簽約的主要條件：就是一定要等蔡孟堅哪天離開中影，他才能履行邵氏合約，因此合約上未寫明實施期限。其後，中影蔡董事長利用他在日本「地下工作」多年的「特殊」關係，一口氣與「大映」及「日活」兩大電影機構簽訂合作拍攝《秦始皇》及《金門灣風雲》兩部大製作；《金》片是以當年金門八二三砲戰為題材，描寫一個日本戰地採訪記者，與數名外國記者在料羅灣砲戰中乘坐「水鴨子」（水陸兩用戰車）中彈被擊沉遇難溺斃的真實故事。該片由日活的天王巨星石原裕次郎擔任男主角，日方導演由石原的老搭檔松尾昭典擔任，潘壘則為中方的聯合導演。該片殺青之前，潘壘率領我方女主角王莫愁、配角唐寶雲及部分主要工作人員，到東京調布日活電影片廠繼續拍攝到完成，部分工作人員留在日活片廠實習彩色攝影，得到免費學習機會。該片因有金門國軍壯大軍容，在東京首映賣座打破石原票房紀錄，也間接變相宣傳了金門國軍陣容，但在臺灣則被某種褊狹民族意識作祟，報紙盲目譴責、禁演[註1]。亦因此蔡董事長蔡孟堅一番苦心，有功反而變過，惹來閒話，決意離開中影。蔡孟堅辭職

註1：據說該片因有臺灣女人愛上日本男人，有傷民族自尊心，被認為不妥，禁映一年，經補拍一段石原裕次郎死亡的戲，才解禁上映。

前，與總經理李潔親到潘壘家，當面宣布中影聘他為製片部經理。該夜潘壘親去蔡府，拿出邵氏合約，將情形告訴蔡孟堅，等他離開中影，才履行邵氏合約。蔡孟堅頗為感動，後來潘壘抵港向邵逸夫報到時，邵逸夫拿出蔡孟堅的信，稱讚潘壘很有義氣，授權他一切作主，潘壘才能在邵氏大展宏圖。但據潘壘說：那是半年後之事，抵港報到初期，邵逸夫並沒有讓我拍片，整整三、四個月，每天下午三時後到邵逸夫別墅，聊天看電影，什麼都談，就不談我拍片事，心裡很納悶，到宣傳部（邵氏沒有製片部之設，主任鄒文懷和何冠昌負責一切）探聽拍片事，才決定由潘壘返臺包拍。潘壘是邵逸夫賞識的第一位臺灣導演，而且信任他。潘壘對蔡孟堅能夠知恩感恩，不會見利忘義，確是很難得。

潘壘再返臺後，網羅一班老搭檔攝影洪慶雲、燈光曹小炳、美術鄒志良、劇務楊秀山、製片原森，都是一流人才，成立邵氏臺灣外景隊。1964年拍第一部片，彩色寬銀幕電影《情人石》：攝影指導為日本人水野寬，以野柳代替安平港，畫面很美，本片曾代表臺灣，參加奧斯卡金像獎最佳外語片角逐。到了拍第二部影片《蘭嶼之歌》，潘壘是第一個到蘭嶼拍片的臺灣導演，首次將蘭嶼風光拍成劇情電影，攝影師洪慶雲將攝影機改造，首次嘗試海底攝影，獲第十二屆亞洲影展最佳彩色攝影獎。邵氏動員許多人力物力實地攝製，並為當地居民建造了一個天主教教堂作為布景，影片偏重當地土人的一些特殊習俗和土風舞，如男女背靠背的見面禮都很有趣，加上彩色畫面很美，作為一部觀光奇俗電影來看，很有記錄片風格。片中描寫一個從美國回來的青年醫生，擺脫未婚妻的追纏，到島上去尋找研究蘭嶼「紅蟲」

（一種致病的特殊生物）的父親的遺跡，醫生在神父指點下，得到神父收養的原住民少女的協助，用「魔法」為島民治病。但現代的醫學與土人的迷信觀念衝突，老酋長與年輕巫醫的權力之爭，以及來此度假的摩登小姐與土女同時追求青年醫生的三角關係，是構成本片戲劇性的情節。最後醫生父親的遺骸找到了，他也留在蘭嶼服務。本片雖然描寫得不夠深入，但有特殊的人文關懷色彩。

2009年6月，高雄市電影圖書館放映《蘭嶼之歌》，摘錄該館介紹文如下：

……當時全島居民共一千九百人，其中高達一千三百人參與演出，幾乎動員每戶人家。儘管電影主戲圍繞在張沖、鄭佩佩等主要演員，但片中穿插記錄的迎賓、大船下海、豐收等達悟族的傳統祭儀活動，今日看來更具珍貴價值。飾演巫師的黃宗迅、頭目的龔稼農及頭目之子的王俠（歌手王傑的父親），都穿上達悟族的丁字褲，毫無遮蔽的戲服，使他們曬得黝黑。

戲份頗重的外籍神父一角，潘壘特別邀請在蘭嶼傳教多年的瑞士籍天主教神父紀守常（Giger Alfred, 1919~1970）親自現身說法。「邵氏」允諾電影殺青後，將搭建的教堂（布景）無償捐給紀神父，他得知消息後開心不已：「雖然我參加這次演出是盡義務，不取片酬，但是我比誰的酬勞都拿得多。」神父很有表演天分，和演員的互動自然，令筆者誤以為是頗具經驗的外國演員呢！紀神父於1954年7月14日搭船至蘭嶼，展開十六年的傳教工作。遺憾的是，拍《蘭嶼之歌》數年後，他在臺南新營車禍過世，由於是第一位到蘭嶼傳教的天主教神父，因此被當地教徒尊稱為「蘭嶼之父」。

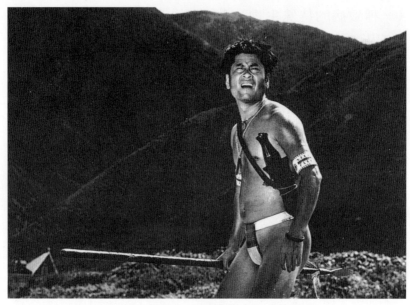

1964 年，王俠在《蘭嶼之歌》之劇照。

《山賊》第一部中國式西部片

潘壘說他執導電影幾乎全是自己編劇，《山賊》（1966）為少數例外，用的是胡金銓的劇本，公司指定要我拍，我說對胡導演不好意思（當時，胡金銓在邵氏是李翰祥的副導演兼演員，尚未正式擔任導演），他想要自己導演，這樣豈不是奪人所愛？鄒文懷說已徵得他同意，而且邵老闆很喜歡這故事。潘壘靠個人關係向豐原后里馬場動員六、七十匹馬，以車輛運上大雪山拍了四十九天完成，演員先接受半個月馬術訓練，馬匹租期兩個月，如要算錢，費用會很可觀。

《山賊》是 1965 年冬開始籌備，故事發生在中國大陸東北山區，為了地理環境的需要，潘壘最後終於選定在臺灣中

部的「大雪山林場」49K工作站；接下來以兩個月的時間展開特殊而繁雜的籌備工作：在臺中「后里馬場」為數近百的馬匹主要支援解決，以及大雪山林業公司的外景場地取得許可之後，布景師鄒志良隨即帶著數十名土木工匠及建築材料進駐外景場地，將工作站改建成一個充滿「東北山寨風味」的場景。同時，將簽妥合約的特約演員「村民與鬍子」（即土匪）送到臺中后里接受基本的騎術訓練：由於人數眾多，單單服裝一項，棉襖皮衣及隨身特殊配備，就已使籌備工作忙得人仰馬翻，還有道具及槍械大刀等等，整整忙足個把月才勉強完備。

1966年拍攝的《山賊》，在國語片中可能是第一部中國式的西部片，以中國大陸的東北村莊為背景。有一個小村正鬧鬍子（土匪），村民被勒索欺凌得難以維持生活，兩個過路好漢激於義憤，挺身而出，領導村民反抗，而展開了幾場緊張、激烈的槍戰。胡金銓劇本的故事架構，靈感可能來自日片《七武士》，但有中國豪俠的風格。

這部片的「馬戲」以往國片少見，臺灣片更是一大突破，導演開頭先描寫鬍子搶劫馬場，匪騎奔馳，群馬出動，遊俠張沖中途截獲一匹贓馬，而為以後的情節製造了危機。幾場村民的保衛戰，安排不俗，緊張中有輕鬆或哀傷的情趣，用槍的動作也很快。如果能再打破重視故事觀念，減少旁支人物的描寫，加強張沖和黃宗迅兩位好漢的性格，並著力於懸疑氣氛的層層緊迫，成績一定更好。本片與1969年張曾澤導演的《路客與刀客》風格類似，在評價上張曾澤後來居上，得金馬獎最佳影片等多項大獎，叫好又叫座，轟動一時，《山賊》卻幾乎默默無聞。其實論成績，各有所長，至

少《山賊》的馬匹動員陣容強大，非後來者能比，不該那麼被冷落，邵氏公司對這部片沒有大力宣傳，也是其中一大因素。

接著，潘壘在內湖（北勢湖）買下約四千坪土地，建立「現代電影電視實驗中心製片廠」。

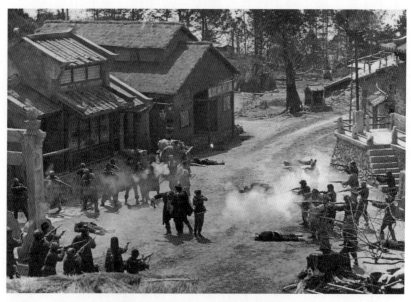

潘壘在大雪山拍《山賊》槍戰戲

現代製片廠落成啟用初期，是以公司自拍為主，均以售斷版權方式，聘用自由演員製作。一開始如李嘉執導的刀劍武俠片《報恩刀》、文石麟執導的《黑風嶺》、日籍導演湯淺浪男導演的時裝文藝片《狼與天使》；聘用的演員包括前邵氏的張沖、國泰的白冰、現代的基本演員魯平、巴戈等等，可謂來勢洶洶，令人矚目。但，亦可能發展過速，加上海外售出版權收入經常延誤，在資金周轉上漸顯不支。而且片廠係潘壘獨資經營，個人的經濟籌措能力有限；同時，更

由於「面子問題」──不夠冷靜，錯失了可稱之為扭轉乾坤的大好機會。

錯過挽救片廠機會

某日，邵氏公司在臺代表張浦還突然打電話給為了銀行頭寸、跑得焦頭爛額的潘壘，告訴他香港邵氏新上任的總經理凌斯聰到了臺灣，想參觀你的片廠。原因任誰都會明白凌斯聰的來意。潘壘被公認為是個絕頂聰明的人，可是在這個要命的重要關頭他竟然裝傻。他對凌總經理接待如儀，陪著他到處參觀，詳細解釋片廠通風設備新設計的功能效果要點、Ｌ型片場的用途和廠外水池的作用等等，其他卻不提隻字，最後恭送如儀。就這樣，現代片廠終於因此而失去了起死回生的大好機會。到今天，筆者偶然和他談起這件事，潘壘依然聳聳肩，笑笑，很認真的表示：命該如此，沒什麼好可惜的！不是嗎？

而現代片廠其後的命運，是潘壘為了避免坐牢──當年臺灣的「票據法」：支票退票要是超過第三張，是要入監坐牢的。事情是這樣：第三張支票將要退票的前三小時，在圓山飯店金龍廳，電影圈大金主「建華影業公司」老闆周劍光，輕輕鬆鬆的用公用電話通知華南銀行西門分行的×襄理，請對方代撥新臺幣三百五十萬元到潘壘的5804戶頭。事情就這樣輕輕鬆鬆的解決了。

替潘壘解決這件事的人是鄒文懷，從中調解，請周劍光投資片廠。

但事實上，問題並沒有真正解決，因為周劍光入股現代之後，並沒有依約履行：負責財務，投資拍片，潘壘負責製

作；而是採取拖延政策，因為他並非投資合作，只作為借款，收取三分利息，違背了當時的許諾。半年下來，潘壘終於清醒，認清事實，利息加貸款，根本無力歸還，不得不以「只求保命」的條件，忍痛將股權全部售讓予周劍光。周劍光唯一履行合約的是繼續原薪留用主要工作人員，如廠長鄒志良、攝影組主任洪慶雲、燈光組主任曹小炳三人，片廠則改名為「華國」。這也應了「掃地出門」這一句話。

賣了片廠，潘壘整整沉潛了大半年，打算再鼓起勇氣重新出發時，邵氏公司突然急召潘壘赴港，要他籌備重拍邵氏黑白片時期最賣座的歌唱愛情片《不了情》。

其時，潘壘為了要跟上時代潮流，正籌劃拍攝有別於打打殺殺的低俗武俠刀劍片——《劍》。但事出突然，他考慮再三，暫時擱下《劍》片工作，二度返回邵氏，挑起這份嚴肅的挑戰任務，因為《不了情》的第一個電影劇本是1947年女作家張愛玲寫的，由當紅影星陳燕燕和劉瓊主演，桑弧導演（文華出品），十四年後，1961年邵氏重拍，由潘柳黛、陶秦聯合編劇，陶秦導演，林黛、關山聯合主演，叫好叫座，邵逸夫才會想再重拍為彩色片。

方逸華擔任服裝設計

事隔七年，1968年再由潘壘重拍的《新不了情》，由新人胡燕妮、凌雲擔綱主演。由於林黛演的《不了情》演技已到爐火純青的高峰，大導演陶秦也拍出生平最佳成績；潘壘竟然起用新人胡燕妮和男主角凌雲（潘壘在臺簽入邵氏臺語片演員龍松），究竟能否超越前人，的確令人擔憂。結果出乎意外得好。當潘壘此次重返邵氏，邵逸夫在影城內新別墅

召潘壘以閒談方式討論製作計畫及人選時，閒坐一旁歌星出身的總管方逸華，突然主動要求擔任歌星身分的女主角的登臺服裝設計與製作。這是現在邵氏總裁夫人方逸華進入邵氏片廠工作之始。

這部超級大製作足足耗時半年，拍成後，潘壘並不打算留下，而是匆匆返臺，繼續拍攝被擱置的《劍》片工作。

在潘壘編導的影片當中，所拍的刀劍武俠動作片其數量不成比例，這並非他的「弱點」，而是有所不為也！在整個血腥砍殺潮流之中，他前後只拍攝了兩部：《天下第一劍》（邵氏）和《劍》（潘壘公司），但都令人震撼，列為經典。

《天下第一劍》是1968年邵氏出品。那是國語片壇武俠動作片剛剛興起的年代，可以說當時的武打明星和出神入化的武術指導及「武行」，還處於「啟蒙」階段，有精神內涵的武俠故事情節可說鳳毛麟角。據潘壘說，他所以要拍這類電影，是被邵氏公司硬逼出來的──因為國泰公司宣布開拍《第一劍》。邵氏要搶「第一」，必須趕在前面，儘管如此，前後不到兩月，在「一無所有」（指服裝道具及武術指導等等）情況下硬擠出來的。

這裡摘錄香港演藝學院教授劉成漢的《香港武俠電影賦比興藝術》有關潘壘兩部武俠片的評論如下，可見潘壘武俠片創新的成就：

> 1968年潘壘替邵氏編導《天下第一劍》，內容描述南劍丁夢豪（魯平）號稱「天下第一劍手」，江湖劍士向之挑戰，多傷其劍下。某日，丁於決鬥時連殺中州四劍，但竟敗於一怪道人菸杆下；為履諾言，乃屈從怪道人苦修三年。初

靜坐抄經，丁不勝其苦，後怪道人命其雕山門前巨石，雕像越來越小，最後竟學成石工，而爭雄氣亦大減，實已被怪道人潛移默化。

三年期滿，怪道人離別贈言，謂其如欲「生」，則必先「死」。丁不解，怪道人謂遲早必知其意。

丁重出江湖，尋之決鬥者甚多，但亦多亡於其劍下。丁為免濫殺，遂隱姓埋名而當石匠，但仍為另一天下高手，北劍邱一星（高風）尋到，搗毀丁石店及挾其愛人小青（祝菁），丁無奈只得起而決鬥，終以智取殺邱。

結局時，丁為免再決鬥殺人，便於邱墓旁立自己之墳，丁邱二碑均刻上「天下第一劍手」，應了怪道人「先死後生」的預言。從此來找丁決鬥的劍士亦只能望墓興嘆。

當大部分武俠電影還在沉迷於仇殺決鬥時，潘壘的影片卻提出了一些新鮮而理性的觀點。在他的影片來說，為「天下第一劍手」的名號來決鬥是毫無意義的暴戾行為，要消除這種暴戾則有賴自我的克制與鍛鍊（以丁夢豪的石刻創作為之）。爭奪名利是物慾，要除物慾必須先養志，最後更要看破一切，死生很明顯。這部影片令人興起佛道的觀念。潘壘亦運用對比的手法，如描寫丁夢豪人生觀的轉變及以執迷不悟的北劍，對比看破的南劍，不過在丁漸悟的過程之中，恐怕筆墨是有欠周詳的。以整個影片來說，劇本內容的賦比興層次是遠較導演技巧所表現為高。

1972年潘壘的第二部武俠片《劍》內涵，便表現出成熟的技巧和更雄心的創意。《劍》是潘壘自己公司的出品。

武俠片創新風格的《劍》

在風格上創新的《劍》，以武打形式抒寫古代武士的劍的哲學及情懷，以哲理為依歸，創新武俠片的路線，香港影評人評為是武俠片的一次非凡成就。內容描述戰國時代，晉為韓所滅，而晉已故夏侯大將軍之子夏侯威（王羽），不但精練劍道，豢養劍士，而且迷戀天下名劍，往往不擇手段，得之為快。他不但愛劍甚於姬妾，連母親（王萊）的勸責亦無效。他不顧國仇家恨而接受君所賜的太阿寶劍，引致母親以自裁相勸而無動於衷，他為了取得隱士關陀（葛香亭）的稀世名劍，先毀了他獨生女隱兒（陳佩玲）的貞操，最後更在隱兒面前把她不抵抗的父親刺斃。夏侯威可說是集所有不忠、不孝、不義、不仁之事於一身，他是中國電影中少有的大逆不道的主角；但在潘壘筆下，他亦並非一隻絕無人性的禽獸，他雖不聽母親的話，但對她還是尊重。他刺死沒有拔劍的關陀只是一意外而非奸詐。他內心的惶惑及不由自主的矛盾都逐漸暴露，那是一種喪失本性的沉迷。正如他母親所說：「不是罪，是孽。」

劉成漢說：該片強調「天下間最好的寶劍應留在鞘內而不為人所用」。是否因為關陀年輕時曾為奪得名劍而殺死岳父，致關妻亦因而自盡，之後關便內疚隱居了二十年，所以白髮老人的怪誕行徑是否即佛家所謂的「報應」呢？恐怕夏侯威與關陀的罪孽存有對比性的因果關係。從以上分析，相信可以明白看到《劍》在內容與主題上蘊藏的豐富和複雜賦比興意義。整體上，這是一個具有道德意識的寓言，一個「玩物喪志」的人的悲劇，整個故事結構頗為新銳曲折。夏

侯威瘋狂的迷戀天下名劍，最後便是導致人格的崩潰，倫常乖謬及死亡，這種叛逆性悲劇性的題材，在港臺電影中確是很罕有的。

一點有趣的地方是，夏侯威一直認為名劍「不埋沒荒山，應為勇者識者所用」，但後來殺關陀奪得寶劍正要離去時，卻又聽了鶴髮異人一句「天下間最好的寶劍應留在鞘內而不為人所用」，便「頓悟」地把畢生沉迷化解，向關陀遺體叩拜懺悔。「頓悟」是無可解釋的，正如夏侯威隨著他的逆行而逐漸變為連成一起的凶相，在他悔過時又突然回復本來面目，這是一個無從實際解釋的轉變，但卻是個頗堪玩味的現象。

影片中，潘壘亦不斷運用剛柔對比，尤其是塑造三名善良勇敢的女性對比夏侯威這名沉迷物慾的暴虐男子。王萊演母親向來有水準，當夏侯威得太阿寶劍而大宴門客時，母親卻含悲下令封閉內宅中門，以圖警醒兒子，這場戲的對比剪輯，頗為憾人。

從劉成漢對潘壘武俠片的批評，可看出潘壘的武俠片與眾不同。

拍別人想不到的題材

電影編導潘壘有一個了不起的觀念，認為要創造出別人想不到的題材、結構、人物，才是真正的創意，他在中影時，編導中年寂寞女人性苦悶的《颱風》，就是沒有人會想到在反共抗俄最熱烈的戒嚴年代，作為執政黨宣傳機器的中影敢拍這類大膽開放的新潮電影題材，他在臺灣包拍邵氏影片時期，敢拍原住民的《蘭嶼之歌》，而且嘗試海底攝影，也是

別人想不到的題材。這也是潘壘一生最佳的電影作品之一。

1966年潘壘導演《毒玫瑰》，由王俠主演，是一部警匪片，邵氏派徐昂千來臺負責製片，對導演工作頗多意見。1967年，邵氏安排潘壘導演瓊瑤小說《紫貝殼》，潘壘不滿，決意辭職，邵逸夫派鄒文懷來臺慰留，恢復包拍制，題材、演員、預算完全由潘壘作主主導。

1966年在瓊瑤電影的熱潮中，潘壘被安排替邵氏導演瓊瑤的《紫貝殼》，該片情節類似日本的小說《冰點》，曾被人批評為虛無的

導演潘壘指導歐威拍《紫貝殼》

夢幻小說，也有人批評為反婚姻、反道德、反法律的言情傳奇，這是由於有夫之婦與有婦之夫的畸戀，在當時的現實社會中是很難獲得人們的同情；自然也有例外，那就是所謂個性不合的怨偶，造成丈夫虐待妻子，或妻子不管家務，進而夫婦同床異夢，各自向外發展。《紫貝殼》就是這樣的故事，以兩對得不到家庭溫暖的妻子與丈夫的畸戀，企圖博取社會的同情。潘壘所採取的是日本女性電影的路線，著重「唯美」的探求。可取的是，瓊瑤在《紫貝殼》中首次塑造了兩個反面人物，她說在現實生活中，發現「人」不是她想像的那麼單純，那麼完美，因此她使本片走入一個寬廣的人

物世界，這是原著瓊瑤的進步。潘壘對鏡頭的運用很用心，也很講究。他是一個全憑自己的觀摩學習而有成就的導演，幾年來進步很快，博得圈內外人士的重視。摘錄 1976 年 5 月筆者在《民族晚報》的影評如下：

> 照理這是一個很現實的畸戀好題材，至少可以給予青年人做擇偶的參考，或者像十幾年前上海文華出品的《深閨怨》一樣，可以引起觀眾的關懷和爭論。可是，潘壘編導這部作品，卻未能達成這項效果，主要的原因，是主要人物塑造不十分真實，而這類現實題材的作品，又必須要以寫實手法求其逼真效果，才能打動人心。而潘壘所採取的，卻是日本女性電影的通俗路線，在「唯美」的探求下，忽略了人物性格的塑造真實性的組合，也沒有發動女作家作廣泛討論。
>
> 以全片的成績來說，除了部分情節的安排不妥當外，大致上尚可媲美日片的《君在何處》，尤其對鏡頭的運用，潘壘很用心，畫面美，情節美，也很講究，……。可惜陣容較弱，人物平凡，演員沒有用深刻的演技來打動觀眾。
>
> 潘壘很聰明，加盟邵氏以來，進步很快，最近又一連同時開拍四部影片，企圖創多產紀錄，難免顧此失彼，邵逸夫對他頗為賞識，請他到邵氏影城工作，希望潘壘能把握機會更進一步的發揮。

《落花時節》和《明日又天涯》

1968 年，潘壘改編自己的小說《春殘》而為邵氏編導的《落花時節》，以二次大戰前後的臺灣為背景。柯俊雄與祝菁是青梅竹馬的表兄妹，祝菁雖然愛表哥，柯俊雄卻愛上朋友歐威妹妹的同學張美瑤，成為戀人。柯俊雄這時被日人徵

兵遠赴海外，隨後並且傳來陣亡的消息！在此期間，張美瑤帶著她與柯俊雄所生的兒子歷盡艱辛，最後為生活所迫淪為酒家女。雖然柯俊雄後來返回臺灣，但生還的消息被祝菁所隱瞞，直到柯俊雄跟歐威無意間在酒家與張美瑤相逢，真相於此大白，可是張美瑤自慚形

1968 年《落花時節》，歐威（左）、導演潘壘、柯俊雄（右）合影。

穢，而在柯俊雄決定與她正式結婚的前夕自殺。祝菁懷著懺悔的心情，做了修女；柯俊雄則遠赴海外經商，每年落花時節，帶著兒子回國，在陽明山張美瑤的墓前弔祭。張美瑤飾演的葉素津，起先是一個純潔、善良而可愛的少女，後來執壺陪酒，那種歡場女子表面歡笑內心苦痛，她表達得也好。潘壘以旁觀者的角度描寫愛情，手法新穎脫俗，突破國片的窠臼，是潘壘自己較為喜歡的作品。

1969 年，潘壘為邵氏導演的《明日又天涯》是改編自他自己的小說《第三種愛》。此片男女主角有祝菁、魯平和丁

珮等，故事大略如下：

性格豪放粗獷而風流不羈的王傑（魯平飾），他擁有一部吉普車，由臺北運送華洋百貨到小北投的一個近海小鎮販賣，他鍾情當地少女楊婉如（祝菁飾），託旅社的女傭阿春（白琳飾）送禮物去楊家，這一次亦不例外，還託阿春向楊婉如父母說親。楊母患有哮喘病，父親收入有限，她念完中學，就準備找事做。答應王傑婚事，條件是給她一筆錢留給其母醫病。於是，她遂糊里糊塗的隨王傑到了臺北。

王傑雖然風流不羈，卻認為妻子與歡場女子不同，他尊重婉如，一直不勉強她與他發生關係。他想開設一間修理汽車店，在臺北定居下來，讓婉如舒服過日子。不料，正在這個時候，他被好友陷害，牽涉進一宗販毒案裡，被捕下獄。

婉如返回父母身邊後，適同學唐華（丁珮飾）已婚，其夫正是婉如初戀情人康平，遂與康重修舊好。但康平玩弄女性，比不上倉促下嫁的王傑，而且王傑尊重她，因此，她決定返回臺北去找王傑，適此時，王傑被查明是遭人陷害，可以出獄，她遂與王傑真正成為夫婦。

片中有一場戲是男主角魯平與女主角祝菁，以每小時八十米以上的速度，駕駛吉普車逃亡，導演將攝影機綁在吉普車前面拍攝，既危險又有刺激的效果。

1971年，潘壘拍完了《新不了情》返臺，與女星文玲結婚，自組潘壘公司，夫導妻製，拍了文藝武俠片《劍》、喜劇片《好夢連床》及鬼片《火葬場奇案》等。

《金色年代》和《飛飛飛》

潘壘對青少年題材也有興趣，遠在1958年（尚在普通銀

幕黑白片時期）就編導了《金色年代》，同名的長篇小說曾
在《新生報》副刊發表，寫五〇年代臺灣問題青少年的親情
友誼，有愛玩的太保太妹，也有半工半讀的好少年，寫他們
的理想、愛和恨，是臺灣五〇年代早期青春電影的代表作，
由周藍萍作曲，蔡瑞月編舞。在當時算是臺灣第一部問題少
年片。演員有錢蓉蓉、方平、馬之秦、吳桓、謝馨等等。有
片商投資，中國電影製片廠掛名出品。

　　1979年有一陣子流言很多，潘壘不堪其擾，決定第二度
離開邵氏。

　　潘壘離開邵氏後自製自導的《這小子》，改名為《飛吧
赤子》，是恢復拍攝六〇年代喜歡的青少年題材電影，花費
兩年的心血攝製完成，邵氏總裁邵逸夫看過該片後十分滿
意，立即請潘壘重回邵氏旗下拍攝由他小說改編的鬼片《牡
丹燈》，並購下《飛吧赤子》的海外版權。該片被稱為是意
識流的國產文藝片，引領國片進入新境，從父子之愛，描寫
問題青少年，透過好惹事打架的青少年的種種糾紛，揭開他
們內心深處的隱祕。他愛父親，父親也愛他，但由於思想、
生活的不同，他所做的，常惹父親生氣，但他確是最愛父親
的兒子。他不要父親的遺產，只要父親的愛。飾演男主角的
高天仇有一股野勁，是潘壘從西門町發現的新星，演過很多
動作片。女主角是秦夢，還有向君、川原、江明、陳佩伶、江
心怡等影星助陣，音樂和作曲都是劉家昌義務相助，並主唱主
題歌《飛吧！飛吧！》，海外發行時，又改名為《飛飛飛》。

　　邵逸夫很賞識潘壘，兩度進出邵氏，鄒文懷主動替潘壘
調薪改約三次。潘壘說：他對我幫助很多，在我的電影生涯
中地位重要，尤其當李翰祥離開邵氏到臺灣另組國聯時，我

也是保皇黨人之一，與鄒文懷和何冠昌三人關係密切。……
我堅持要返回臺灣，邵老闆才決定同意我再以外景隊名義算
作分支機構，在臺灣為邵氏拍片，我只用公司的錢支付外景
隊的製作開支，拍自己喜歡的戲。1975年，潘壘替邵氏拍了
一部鬼片《牡丹燈》，鬼腳不落地，來去隨風飄，在潘壘作
品中是較少見的類型，當時因日本鬼片《牡丹燈》很受歡迎
而流行拍鬼片。

　　1979年，「作家導演」潘壘奔波於臺灣與韓國間，忙著
幫老友王俠執導《通天老鼠下江南》。王俠和潘壘的交情很
深，二十一年前潘壘平生執導的第二部影片《金色年代》
中，就有王俠參加演出，後來他在臺灣為邵氏執導的《毒玫
瑰》等片中，也有王俠的戲，其後兩人又一同在香港九龍清
水灣邵氏影城共事好幾年。所以這次王俠自己做老闆，創辦
奇利公司，開拍創業片《通天老鼠下江南》，請潘壘編劇兼
執導，老朋友義不容辭，當然沒有打回票的道理。該片是目
前流行的風趣喜劇動作片路子，請了岳華、羅烈、衛子雲、
聞江龍、龍君兒、林伊娃、石天、龍天翔等演出，陣容不
弱。當然，「老闆」王俠自己也軋上了一腳。還有王俠的千
金王可珮和潘壘的千金潘丹微，也都上了鏡頭。潘壘在這裡
想出了拳腳加新兵器的新招，如跛腳用拐杖打，老鷹也成為
武器，以及用單手打等等，是過去未曾見過的新招。

　　片中重要角色的安排，龍君兒飾演盲目龍女、聞江龍飾
演獨腳龍，合為二龍；衛子雲飾演金鷹；龍天翔飾演響尾
蛇；林伊娃飾演鳳；石天、蘆葦、楊奎玉飾演三鼠。龍、
蛇、鷹、鼠，都一網打盡了。

《九天玄女廟》胎死腹中

潘壘心目中一直想拍一部影片，是他的另一部創作《九天玄女廟》，電影劇本已經出版，內容是講三個武士和一個女人的故事，整個過程都在廟裡發生，結果沒有拍成。

1980年，潘壘替朱旭華寫的電影劇本《上等兵》，是潘壘自己的小說改編，描寫十萬青年十萬軍組成的遠征軍，在印度、緬甸、仰光等地的活動，也是潘壘的親身經驗。朱旭華宣布要親自出馬帶隊到實地拍製，結果又因朱旭華生病過世，沒有拍成。

很可惜，潘壘在八〇年代初，臺港電影最低潮時，放棄拍電影的理想和信心，沉迷於古代器物，白白浪費了中年大有作為的好時光，這時如果潘壘能對拍電影繼續堅持下去，熬過這一段苦日子，必然會有更大的成就，筆者為他惋惜。但希望年輕影史學者，不要忽視潘壘從影以來，執著創新，對臺灣電影有不少創新的貢獻。他應是臺灣新電影最早的先行者。

2004年潘壘曾來信告訴筆者：「從97年香港回歸那天開始，就開始著手寫『自傳』形式的『小說』，書名叫《潘壘·你》，用第二人稱寫。我要脫離自己，很認真很坦然的寫自己；但，它又不同於盧騷的《懺悔錄》。這種型式我不敢說前未曾見，但對我來說，不能不說是一種極其嚴厲而尖銳的挑戰。從大綱去粗略估計，恐怕會超過一百萬字，大概要三年時間。我的小兒子幼壘原服務於香港一家英國會計師行，六年前被派往北京擔任大陸分公司的重要職務，他極力要求我和內人搬去同住，我也認為那是一個非常合適的寫作

環境，因妻子生病沒有去成。」當筆者刻意問：那麼《九天玄女廟》呢？他笑笑，聳聳肩，還是那句老話：以後的事，誰知道？

潘壘晚年不幸，妻子文玲中風多年，必須親自餵食侍候，他早年學過醫學，懂一些醫理，可以整天照顧病人，影響他的創作。據潘壘說：文玲病情已好多了，可以自己飲食，也可下床。

潘壘電影作品年表

編導部分

年份	片名	類別	出品公司	職稱	主要演員
1958	合歡山上	黑白	華僑	編導	小艷秋、周經正、錢蓉蓉
1959	金色年代	黑白	華僑	編導	錢蓉蓉、方平、王俠
1960	颱風	黑白	中影	編導	穆虹、金石、唐菁
1963	海灣風雲	彩色	中影日活	聯合導演松尾昭典	石原裕次郎、王莫愁
1964	情人石	彩色	邵氏	編導	鄭佩佩、喬莊、黃宗迅
1965	蘭嶼之歌	彩色	邵氏	編導	鄭佩佩、張沖、黃宗迅
1966	山賊	彩色	邵氏	導演	張沖、丁紅、黃宗迅
	毒玫瑰	彩色	邵氏	編導	葉楓、王俠、黃宗迅
1967	紫貝殼	彩色	邵氏	編導	凌雲、歐威、江坰
	報恩刀	彩色	現代	編導	魯平、白冰、李影
	狼與天使	色彩	現代	編導	張沖、魯平、江帆
1968	落花時節	彩色	邵氏	編導	柯俊雄、張美瑤、歐威、祝菁
	天下第一劍	彩色	邵氏	編導	祝菁、魯平、高風
1969	明日又天涯	彩色	邵氏	編導	祝菁、魯平、丁珮

1970	新不了情	彩色	邵氏	編導	胡燕妮、凌雲、林嘉
1971	劍	彩色	潘壘	編導	王羽、王萊、陳佩伶
1972	好夢連床	彩色	第一	編導	岳陽、秦蜜、葛小寶
1973	傻大姐	彩色	第一	編導	岳陽、秦蜜、江青霞
1974	這小子 （飛吧赤子）	彩色	潘壘	編導	龍天翔、秦夢、王翰
1975	色中餓鬼	彩色	邵氏	編導	華倫、艾蒂、康凱
1975	情鎖	彩色	邵氏	編導	李菁、思維、宗華
1975	牡丹燈	彩色	邵氏	編導	華倫、艾蒂、顧秋琴
1975	妙妙女郎	彩色	邵氏	編導	仙杜拉、思維
1977	搵食三十六計	彩色	邵氏	編導	野鋒、櫻花、宗華
1979	通天老鼠下江南	彩色	奇利	編導	龍君兒、石天、王俠
1979	情深夜更深	彩色	建星	編導	李烈、李道洪
1980	水靈	彩色	潘壘	編導	胡茵夢、凌雲、李湘
1980	火葬場奇案	彩色	潘壘	編導	江明、葉如丹、賀軍政
1981	紋身的女人	彩色	潘壘	編導	盈盈、秦風、梁嘉倫
1981	變色女人	彩色	潘壘	編導	盈盈、龍君兒、柯俊雄

編劇部分

年份	片名	類別	出品公司
1957	夜盡天明	黑白	中影
1957	麻瘋女	臺語	海通
1958	真假美人心	黑日	第一
1958	寶島姑娘	黑白	長江
1962	一萬四千個證人	黑白	華僑・海燕
1963	黑夜到黎明	黑白	中影
1968	狼與天使	彩色	潘壘
1975	長髮姑娘	彩色	邵氏
1976	新精武門	彩色	羅維
1978	拳精	彩色	羅維

文藝作品

書名	書別	出版公司	時間	開本	頁數	備註
紅河三部曲	長篇小說（3冊）	臺北 暴風雨社	1952年5月	32開	580頁	
		臺北 亞洲文化公司	1952年		368頁	易名《還我河山》
		臺北 明華書局	1959年12月	32開	620頁	易名《紅河戀》
		臺北 聯經出版公司	1978年6月	32開	610頁	潘壘作品集3。易名《靜靜的紅河》
地獄裡的玫瑰	中篇小說	臺北 野風出版社	1953年7月	32開	93頁	
		臺北 野風出版社	1953年12月	32開	92頁	易名《煙霧》
地層下	長篇小說	高雄 百成書店	1953年9月	32開	171頁	
		高雄 長城出版社	1966年	32開	262頁	
葬曲	中篇小說	高雄 創新作出版社	1953年9月	40開	94頁	潘壘短篇小說集2
歸魂	中篇小說	臺北 明華書局	1955年	32開	80頁	
		臺北 聯經出版公司	1978年7月	32開	203頁	潘壘作品集6
●狹谷	長篇小說	臺北 明華書局	1955年4月	32開	176頁	
		臺北 聯經出版公司	1977年10月	32開	226頁	潘壘作品集7
血旗	中篇小說	臺北 紅藍出版社	1955年7月	32開	69頁	
●血渡	長篇小說	臺北 中國文學出版社	1955年12月	32開	158頁	
		臺北 聯經出版公司	1977年9月	32開	204頁	潘壘作品集8。易名《地獄之南》
安平港	長篇小說	香港 亞洲出版社	1956年3月	32開	233頁	
		臺北 聯經出版公司	1978年7月	32開	232頁	潘壘作品集4

書名	類別	出版者	出版時間	開本	頁數	備註
•金色年代	長篇小說	臺北 明華書局	1959 年	32 開	278 頁	
		臺北 聯經出版公司	1977 年 10 月	32 開	350 頁	潘壘作品集 9
•尋夢者	長篇小說	臺北 正文書局	1959 年	32 開	245 頁	《中央日報》連載長篇文藝小說
		臺北 聯經出版公司	1977 年 10 月	32 開	273 頁	潘壘作品集 10
上等兵	長篇小說	臺北 明華書局	1960 年	32 開	226 頁	《中央日報》連載長篇文藝小說
		臺北 聯經出版公司	1977 年 10 月	32 開	295 頁	潘壘作品集 11
•春歸何處	長篇小說	臺北 東方出版社	1962 年	32 開	340 頁	
銀霧	長篇小說	香港 新醫出版社	1962 年		245 頁	
黑色地平線	長篇小說	臺北 聯經出版公司	1978 年 7 月	32 開	238 頁	潘壘作品集 5
•魔鬼樹 ——尊子三部曲第一部	長篇小說 （2 冊）	臺北 聯經出版公司	1978 年 7 月	32 開	1240 頁	潘壘作品集 18
川喜多橋之霧——三十前集	中、短篇小說	臺北 聯經出版公司	1979 年 4 月	32 開	317 頁	潘壘作品集 1
•狼與天使	長篇小說	臺北 聯經出版公司	1979 年 4 月	32 開	134 頁	潘壘作品集 12
第二者	中篇小說	臺北 聯經出版公司	1979 年 4 月	32 開	116 頁	潘壘作品集 13
•落花時節	長篇小說	臺北 聯經出版公司	1979 年 4 月	32 開	146 頁	潘壘作品集 14
九天玄女廟		臺北 聯經出版公司	1977 年 10 月	32 開	128 頁	潘壘作品集 17
夢的隕落	詩、散文、小說	臺北 東方出版社	1962 年	32 開	375 頁	
		臺北 聯經出版公司	1979 年 4 月	32 開	108 頁	潘壘作品集 15
魚、漁、愚——四十前集	散文、小說	臺北 聯經出版公司	1979 年 4 月	32 開	200 頁	潘壘作品集 2

（有 • 者拍成電影）

開拓國際合作的製片人

張法鶴

影史忽略的關鍵人物

　　曾任中影製片經理多年的張法鶴，又曾任副總經理，他常擔任影片原始創意的製片人（策劃人），以及行政上的實際監督者，他對中影影片生產的貢獻，可和負責藝術的導演並駕齊驅。這和臺灣民間有些製片人只是導演的事務人員不同，他要負責擬訂年度拍片計畫，搜集素材、洽購著作版權、邀請編劇人員編寫電影劇本和延聘導演與主要演員派定，及製片人員的相關工作。在影片製作過程中，製片人往往有極大的權力，他所做的決定，不論在編制上或藝術上，往往直接影響到影片的品質。在美國片廠時期，有些製片人在電影界的地位極為崇高，可以換導演，像大衛·塞茨尼克。其後，能力強的強勢製片人在電影創作上也常居於主導地位。不過臺灣公營製片頂頭上司很多，張法鶴雖然是製片經理人，在影片片頭的卡司上，往往只掛名策劃，有時未排名，實際仍參與製片工作。他自1968年9月進中影，到1980年年底離職，輔佐龔弘、梅長齡、明驥三位總經理，參與攝製影片五十三部，但所有臺灣電影史書，包括中影出版的五本豪華中影史特刊，都沒有一篇張法鶴的推介文章，尤其國家電影資料館，是臺灣唯一電影史料的典藏研究場所，做過幾十位臺灣影人的口述歷史，居然也沒有找這位資深製片人張法鶴做口述歷史。因此張法鶴是一直被忽略的臺灣影史關鍵人物。

　　張法鶴從影期間，除製片外，還擔任過幾項重要職務：

1. 曾任第二十屆亞洲影展籌備委員會副秘書長、第二十八屆亞太影展籌備委員會秘書長、第四十屆金馬獎執行委員會

主席。

2. 曾任第十六、十七兩屆巴拿馬影展及第十九屆哥倫比亞影展中華民國代表團團長。

3. 曾參加法國坎城影展、義大利米蘭影展，並赴歐洲、美國、澳洲、中美、南美、日本、韓國及東南亞各國考察電影事業，並曾擔任中華民國電影法草案審議委員。

4. 曾任中央文化工作會總幹事、中國廣播公司監察人、中視副總經理。

5. 美國加州各大學在華聯合研習所講師、中興大學講師、文化大學新聞系副教授、世新副教授兼電影科主任。

6. 國家文藝基金會審議委員。

7. 曾任《文訊》月刊創刊社長多年[註1]、中國文藝協會文藝研究發展委員會副主委。

8. 行政院文化建設委員會審議委員、《英文中國日報》董事。

9. 中華民國電影製片協會常務理事代理事長。

出身名門苦學

　　張法鶴出身名門，是清朝湖廣總督張之洞（文襄公）第五代孫，父親張家銓將軍，是抗日情治高層領導人之一，勝利後，負責接收華北與肅奸的工作，責任很重，並擔任總統府中將參軍、國大代表。張家因是名門世家，家教很嚴，張之洞修家譜定家訓：「仁厚遵家法，忠良報國恩，通經為世用，明道守儒珍。」法鶴的「法」字就是取自家譜的法字輩。從張法鶴的字寫得好（電影界少有的書法家），可看出

註1：《文訊》月刊，現由文建會支持出版，經常承辦臺灣文藝界重要活動。

他書香世家的傳統。張法鶴從小受父親薰陶,到大學念書時,又受一位國文教授的影響,從此勤練毛筆字及多閱古代書籍,因而有深厚的國學根柢。不過他的英文也很好,超越一般大學生程度。

張法鶴曾獲就讀之師大附中推選為「第一屆傑出校友」。

1980年又獲選建中第一屆傑出校友,1979年選為中興大學法律系第一屆傑出系友,後該校改為臺北大學,2003年又獲選為第三屆傑出校友。2009年又獲選國立中興大學傑出校友。

1964年曾被母校中興大學選為優秀青年代表,參加全國青年節大會接受表揚。1983年赴美國奧克拉荷馬市大學研究電影理論與教育,獲該校頒贈「傑出國際學生獎」（Oklahoma City University 1984 Outstanding International Student Award）,1986年獲該市市長頒發「榮譽市民」證書。

張法鶴無論求學和就業,獲得的獎狀一大堆,是電影人少有的榮耀。

寫劇本體驗創意

張法鶴1936年出生於北平（即現在北京）,來臺後,畢業於中興大學法商學院法律系,由於出身軍人家庭,兄弟姊妹眾多,比較清苦,半工半讀。1960年還讀大學期間,進入復興電臺擔任晚間新聞播報,並主持音樂和平劇節目「音樂沙龍」和「平劇欣賞」,白天仍在大學上課。其間也在中國廣播公司參與廣播劇和小說選播。張法鶴在學生時代還演過話劇,那是1964年青年節,救國團舉辦北部七所大專院校話劇比賽,法商學院在三軍托兒所禮堂演出《碧血濺秦庭》（荊軻刺秦王）,張法鶴粉墨登場演荊軻,獲最佳男主角

獎。1966年轉入電視界，開創主持過臺視綜藝益智節目「大千世界」兩年多。1968年，他在龔弘時代就進入中影，先負責宣傳又調企劃組，再任製片經理，第一年策劃製片的影片有《落鷹峽》、《事事如意》、《真假千金》、《無價之寶》。這幾部片的構想，最初都是他的創意並編劇，例如《事事如意》是張法鶴先以中國傳統精神的「忠」、「孝」、「誠」、「勤」、「恕」為主題，分別構想一段有趣的故事，由張法鶴和

中影《無價之寶》女主角翁倩玉

鄧育昆寫成電影劇本，經龔弘同意，才交廖祥雄導演，葛小寶、歸亞蕾、岳陽主演，敘述一個貧農經四十年辛勤奮鬥，把握機會成為大企業家，在除夕之夜，三代同堂吃年夜飯時，孫輩吵鬧敲筷子，引起祖父告誡，並感慨地講述過去奮鬥的歷險故事，背景由農業社會到工業社會，跨越土匪猖獗和抗日戰爭。故事針對葛小寶的肥胖體型和憨厚個性設計，他也演得很好，第一段笨手笨腳學剃頭，緊張又有趣。第二段捉匪徒，他半夜瀉肚拉稀看到匪徒入侵，他不聲張，到匪徒背後才大喊捉賊，嚇得匪徒驚慌逃命，表現出膽大心細的機智和勇敢。第三段抗日戰爭期間冒生命危險送情報，緊張

感人。第四段踩三輪車謀生，富笑料效果，也有人情味。這是葛小寶生平唯一的一次當男主角。該片獲1972年第十屆金馬獎優等劇情片獎。

親情是張法鶴策劃電影很喜歡的主題，劉家昌編導的《一家人》，在張法鶴策劃下，謳歌寡母養六個兒子的堅毅很突出，故事用母親的獨白，介紹兒子們依序出場，引介職業與特點，並分別介紹每個女朋友出現，倒也簡單明瞭而趣味盎然。片中有點說教，但在應景時象徵性的一語交代，頗有推波助瀾作用，其中寡母每次打兒勸子，以及兒子被外人打傷的悲痛，都能直叩人心。五位以美麗享名的女星，在此都按身分化裝，有黃臉粗衣的大嫂做前車之鑑，但到配偶成雙時一律呈現新娘裝，以慢鏡頭，襯以祥和柔美音樂，跳躍飄飄舞姿，美輪美奐，真如神仙眷屬。演員的表演個個出色，盧碧雲的老母，歸亞蕾、鐵孟秋的夫妻，還有翁倩玉、唐寶雲、湯蘭花等等各展才華，都演得好，尤其葛小寶飾演的老二，表現的手足情深和真摯的孝心，入木三分，難能可貴。

提升武俠片品質

1971年臺港武俠片盛行，中影不能不配合風潮，但又要掌持中影立場，提升武俠動作片品質，張法鶴邀當時剛出道不久的丁善璽導演，楊群、甄珍主演，創作第一部有現實愛國思想兼顧大眾娛樂趣味的俠情動作片《落鷹峽》，張法鶴和鄧育昆鑽研民初歷史後始著手編劇，以爭奪一批軍火為事件，布局緊湊，故事簡潔，並將三十六計中的聲東擊西、調虎離山、瞞天過海等計謀融入故事，使情節多變。全片進展鬥智鬥力、乾淨俐落，透過主角人物楊群飾演的樓明月，是

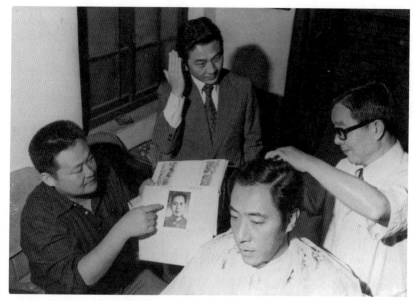

左起丁善璽、張法鶴、楊群。

傳奇俠客的愛國志士，處在軍閥與軍火販子爭奪軍火之間，
頗有民初動作片粗獷的風格，肯定國民革命軍北伐的貢獻，
是臺灣武俠動作片的一大改革，開創民初俠義動作片的武俠
新類型。後來才有楊群自製自演同一路線的《忍》，將蔡松
坡逃出北京討袁故事武俠化。是第一部獲得金馬獎最佳影片
獎的「武俠片」。《落鷹峽》獲1971年第九屆金馬獎優等劇
情片及最佳導演獎，丁善璽也因此一片成名，但外界卻很少
人知道這一切策劃與推動，都是出自張法鶴的創意。

　　同年嚴俊導演、李麗華主演的俠義片《大地春雷》，也
是受《落鷹峽》影響的產物（註2）。由王生善改編自他的電視劇

註2：張法鶴曾陪同嚴俊到南部月世界《落鷹峽》拍片現場參觀。

《馬家寨》，電影從李麗華演的劉二娘，騎著馬，拖著棺材
來馬家寨尋仇展開，氣氛緊迫，充滿張力（看起來像模仿義
大利西部片的場面），可是當族人連夜在祠堂會審，要處死
劉二娘的仇人錢大通時，劉二娘見錢妻抱子啼哭而動了惻隱
之心，反而央求維護正義傳統的馬大爺寬恕她的仇人。前半
部動作不多，但嚴俊導演緊緊把握了中國人講正義、重恕道
的民族精神，將情節推展得相當簡潔有力。後半部，錢大通
因詐賭而當上北洋軍閥的副官，又被迫狼假虎威來騷擾馬家
寨，……。

這部片完全是張法鶴策劃推動，也是他引介郎雄進入電
影界的第一部電影，卻未在卡司上掛名，而且這部片的編劇
王生善，沒有寫過電影劇本的分鏡分場，仍以電視冗長對白
為主，因此他寫的電影劇本不能用，後來由鄧育昆重新編
寫，編劇仍掛名王生善，以示對原著者的尊重。

1971 年 3 月 19 日，中影製片部企劃組長張法鶴，調升製
片部經理，等於扶正，因為他的工作早已等於製片部經理職務。

七〇年代臺灣在國際的地位處於風雨飄搖之中，在那人
心浮動、危疑震撼的時期，電影除了成為商品娛樂文化，中
影也利用它作為提升民心士氣的政治宣導工具。總經理梅長
齡，在中製廠長任內計畫要拍的《張自忠傳》，原請李翰祥
導演，因李返港不再來臺，1974 年交由張法鶴策劃，創作民
族意識的抗日片，改名為《英烈千秋》，由丁善璽編劇導
演。梅長齡是政工幹校王昇的得意學生，軍方關係好，得到
砲火、武器、軍隊人員的全面支援；而且丁善璽對這部片的
籌拍特別用功，勤於鑽研史料，描寫張自忠奉命假投降的忍
辱負重，與妻女在大雨滂沱中擦身而過不敢相認的場面淒切

最為感人。國內外佳評如潮，十分賣座。張法鶴乘勝追擊，積極策劃。中影又請丁善璽導演《八百壯士》，由於有《英烈千秋》的拍片經驗，執行製片張法鶴更有信心，他與軍方關係也深，獲得軍方大力支援，參加幾次軍方召開的支援會議，都獲得一致支持，除了動用海陸空各軍種拍戰爭場面外，尤其是爆破場面，包括日艦砲轟吳淞口，日機濫炸大上海，和日軍以坦克車

張法鶴與中影總經理梅長齡（右）合影

攻擊四行倉庫，國軍身懷多枚炸彈，從高樓躍下，與坦克共燬；阻止了日軍進攻，其中最驚險的還是土法煉鋼的爆破場面和特效攝影。由於缺乏好萊塢拍攝這類場面以假當真的設備和安全措施，造成多位工作人員受傷，導演丁善璽的耳膜被震破，辦公室和附近居民的玻璃窗全毀，損失難以估計，但這些逼真的戰爭場面，在國片中確是難得一見。

1938年7月，中製廠在武漢時代拍過一部黑白片的《八百壯士》，陽翰笙編劇，應雲衛導演，王士珍攝影，袁牧之、陳波兒主演，臺灣以彩色大銀幕重拍，視覺效果當然更好。雖然找不到舊拷貝參考，但主要當事人都來臺灣，例如當年堅守上海閘北陣地十七六天的八八師師長孫元良將軍，

是影星秦漢的父親，來臺後擔任高雄縣大寮鄉瑞祥針織公司董事長；守四行倉庫被刺殺的謝晉元團長是他的部屬；冒死獻旗的童子軍楊惠敏也在臺灣；還有搶救謝晉元團長的團附上官志標也來了臺灣，在臺南市政府當兵役課長二十多年，這些關鍵人物的訪談，提供了親身經歷的實況，使影片拍得更真實。

　　尤其在高雄愛河橋拍攝國軍撤退場面，軍警出動協助封鎖高雄橋的交通，從晚上八點開始到次日早晨五點，在拍片前一天，張法鶴率領公關人員挨家挨戶拜會愛河沿岸居民，並為居民帶來不便致歉，獲得居民一致支援，他們也成為片中圍觀群眾，做無償臨時演員。該片獲得比《英烈千烈》更高評價，正是眾人共歷艱辛的成果。

　　另外，值得特別一提的是，飾演楊惠敏的女主角林青霞，起初不會游泳，也不能找替身，中影正準備登報再徵選善游泳的女學生時，林青霞已私自請人專教游泳，學得相當好，特請張法鶴和導演丁善璽看她游泳表演，十分滿意，才取消再徵聘他人的打算。拍片期間，林青霞更是勇敢，在冬天跳進只有十度氣溫以下的水底游泳池演戲，演完這場戲，全身凍僵急救。當時林青霞已有六部片在拍，大可放棄這部片，但她喜歡這角色，不惜辛苦演出，當作磨練，林青霞的成功就在知道選擇，勇於磨練，在她的藝術生命史上，為自己創造了最輝煌的一頁。

　　由於《八百壯士》的拍片經驗，張法鶴體驗出拍好片的四大要素：好素材、好人才、好器材及充足的預算經費（錢財）。《八百壯士》具備了前三項條件，所以拍出來的效果雖然觀眾滿意，但作為製片人卻還有些許遺憾，以該片的素

材、人才和器材成績來說還應更好，例如同仁賣命的爆破場面，雖已造成許多損失，鏡頭上卻只看到大團煙霧，看不到爆炸時的火花四射、斷垣殘壁橫飛，以及人物的傷亡慘重，事後檢討結果，就是器材科技設備還有待更新。

所幸中影的《八百壯士》和《梅花》等片都是叫好叫座的抗日政宣片，帶動了民營製片，也拍出《茉莉花》等抗日片的熱潮，在中影製片史上，張法鶴實功不可沒。

1976年，張法鶴攜《八百壯士》參加米蘭影展時，交由西德擎天神公司（Atlas International）代理，以英語、法語、德語、西班牙語、非洲語、荷蘭語等六國語言重新配音和打上字幕，發行到歐洲及非洲等市場，推廣到世界各地，在中國電影發行史上，也是一項新里程碑。

1976年，張法鶴以策劃兼執行製片，購得華嚴小說《蒂蒂日記》的版權，由陳耀圻導演、張永祥編劇。故事描寫少女蒂蒂和一位大學生一段曲折的遭遇和真情，透過蒂蒂的日記，寫出各種人際關係的愛與情，及遭遇人生的疑難，衝突和解。華嚴原著筆觸纖巧而有深度，張永祥擇其精髓滲入戲劇元素，將全劇鋪陳得十分順暢。主要演員有恬妞、秦漢、歸亞蕾、郎雄、鄧美芳、劉尚謙、歐陽莎菲、張冰玉等。恬妞演蒂蒂，將劇中人內心的感受，在自然中流露，而沒有表演的感覺。歸亞蕾演母親，發現女兒恬妞雙腿不能走路時，激動到雙手發僵，非常精采。該片獲六十七年金馬獎優等劇情片，恬妞獲最佳女主角獎、歸亞蕾獲最佳女配角獎。參加巴拿馬第十六屆電影節，恬妞獲頒最佳女主角獎。

在美國拍《永恆的愛》

1977年4月25日，張法鶴帶隊赴美拍攝中影新片《永恆的愛》，美國《世界日報》曾報導：張法鶴在中影擔任的工作相當繁重，從電影策劃、企劃以迄完成，他都要參加；但他謙虛的說：電影是綜合藝術，要集思廣益專業發揮，比如中影拍民初電影，就必須求教於對民初歷史有研究的專家，中影拍《八百壯士》聘軍事顧問隨片指導，拍《筧橋英烈傳》，除編導、服裝、布景、美工、爆破外，也必須請教空軍部門有關人員親臨指導。

《永恆的愛》由丁善璽編導，恬妞、賈思樂、盧燕、魏蘇主演。該片改編自香港《萬人雜誌》負責人陳子雋（筆名萬人傑）悼念亡兒陳孝昌——在美國杜克大學攻讀電機工程碩士成績傑出，獲得美國工程師協會獎狀，不幸罹患癌瘤絕症，與病魔對抗，帶病上學，繼續完成學業。根據真人真事所寫的《永不死亡》這本著作，字裡行間流露出無限的親情母愛，感人至深，千萬讀者為之黯然淚下，曾精印五萬冊免費贈閱，海內外讀者爭相函索。萬人傑為推愛及人，特設立紀念陳孝昌助學基金，每年撥出十餘萬元臺幣，獎助好學向上，在大專學院就讀的清寒學生，以紀念永不死亡的愛。

該片是宏揚我國傳統倫理精神，特別是父慈母愛子孝的表現，中影為配合愛的教育，徵得萬人傑伉儷同意，改成劇本拍製電影，並請萬人傑伉儷擔任顧問，在製片過程中提供意見，萬人傑夫人曾赴美參加指導工作。

中影為節省成本，發揮製片效益，在美拍攝《永恆的愛》的同時，附帶拍攝一部兒童喜劇影片《小小世界妙妙

妙》。故事描寫一個隻身赴美會親的託寄兒童偉偉，誤搭旅遊專車走失，到處跟著大人遊玩，險遭壞人誘拐，父母和警方苦苦追尋，影片順便拍了美國加州海洋世界、西部城、迪斯耐（迪士尼）樂園、聖地牙哥動物園等遊樂設施。該片低成本卻高收入，1978 年 8 月 31 日起在臺北中國戲院首映時，場場爆滿，一票難求，主要原因還是美國兒童遊樂設施吸引觀眾，例如大海豚仙姆的表演、水裡救人、海豚三劍客的高空特技、美人魚的泳技表演、三百六十度圓圈軌道上的雲霄飛車等等，當時臺灣還沒有這些設施，讓兒童觀眾感到十分新奇，大開眼界。緊張有趣的是，恬妞揮動馬鞭，把壞人打倒地上，高大的壞人奪去馬鞭拉住恬妞，企圖報復，觀眾正替她擔心，不料恬妞眨眨眼，假意勾引他，壞人頓斂狠態，變為兩人大跳探戈，小孩觀眾這時看得大樂拍手。臺灣兒童片太少，本片策劃與編導成功。

得意的製作

在張法鶴的製片生涯中，得意的製作是策劃拍攝《汪洋中的一條船》，因為他認識生前的鄭豐喜，文質彬彬，對人很有禮貌，他的著作《汪洋中的破船》出版時，揭示了他一生堅苦奮鬥精神，那段克服困難，不屈不撓挑戰命運、樂觀進取的生命力，深深打動人心。張法鶴深受感動，積極展開策劃拍片，於 1976 年 11 月與鄭豐喜遺孀吳繼釗女士接觸，1977 年 4 月 17 日代表中影與吳女士簽訂攝製電影版權書，當時年輕導演林清介曾提出異議，因為他劇本已寫好，可是吳繼釗只授權他寫劇本，卻沒有給予電影版權，中影另請張永祥深研著作，並赴雲林口湖鄉實地了解鄭豐喜的一切，才動

手寫劇本。1977年6月中影與李行簽導演合約時，李行深受故事感動，決心要拍好這部片，要求提高拍片預算，並自願放棄片酬，當時文藝片的預算是六百至八百萬元，《汪》片預算是一千一百三十一萬元，結果為求攝製品質嚴謹還超支。

1977年8月，中影成立《汪洋中的一條船》製片小組，由明驥擔任執行製片，1977年8月，發函各大醫院（臺大、榮總、空總、省婦幼中心）請求協助。

鄭豐喜從小就在貧窮和殘廢的雙重苦難中掙扎奮鬥反抗命運，尤其童年時代，曾隨賣膏藥者漂泊江湖，靠短小殘缺的腳演出取悅觀眾，也曾隱居山地養雞，過野人式生活。有一天，他五哥不在，老鷹也來欺侮這殘障的小孩，不顧小孩驅趕，硬把小雞抓走，鄭豐喜為趕老鷹，雙膝流血。這段戲未拍很可惜。或許是拍攝有其難度吧！鄭豐喜十二歲才爬行上小學，像一隻小猴子，不管別人的取笑。是什麼力量支持他一生如此奮鬥？有人指責片中沒有表現，其實在童年時代，他五哥曾對鄭豐喜說過：「許多偉人的成功，都是靠自己努力『努』出來的。」《汪洋中的一條船》的童年部分李行拍得最好，但尋找童星歐弟演幼年的鄭豐喜，走遍全省才找到，腳要綁起來跪著走路，歐弟肯吃苦，訓練了很久。片中幼年的鄭豐喜懂得為長者搖扇，是殘障兒爭取被人愛的表現，相當感人。他學騎腳踏車，屢仆屢起，是小小年紀意志堅強的表現。

鄭豐喜一生苦難，幸好遇到大學同學吳繼釗，她不顧任何人反對愛他、幫助他，真是天賜良緣。她是一個真正肯完全付出的偉大女性，「沒有吳繼釗，就不會有鄭豐喜。」難得的是，當時演吳繼釗的林鳳嬌是最紅的高峰期，經常趕拍三、四部片，為了演好吳繼釗，林鳳嬌不但犧牲多部片約，而且因吳繼

釦給她的啟發，還和演鄭豐喜的秦漢捐出片酬給振興傷殘中心各二十萬元。忠義育幼院（各五萬）共十萬，鄭氏父母（各五萬）共十萬，吳繼釦將書款和電影版權收入成立鄭豐喜文化教育基金會，籌建鄭豐喜圖書館，嘉惠故鄉教育，達成鄭氏遺願。中影除付版權費外，再贈二十萬元，共襄盛舉。《汪洋中的一條船》是當年國片賣座冠軍，打破歷年來票房紀錄。

尋根大製作《源》的遺憾

張法鶴在中影的另一部企劃製作是尋根鉅片《源》，該片是1978年《聯合報》報導美國石油專家來臺，準備在後龍溪畔立碑，紀念最早發現臺灣石油的兩個美國人。後龍溪的石油，是由清朝來臺的先民吳琳芳開發的。青年作家張毅於1977年奔波於後龍溪，蒐集資料，寫成《源》的小說，於《臺灣新生報》連載，內容精采，文筆生動，很博好評。陳耀圻導演與張毅進一步充實《源》劇內容，再加張永祥共同編劇，準備拍成一部尋根大製作。

1979年1月4日，導演陳耀圻登門拜訪徐楓，邀請出任《源》的女主角江婉，由少女演到中年，徐楓欣然同意。先民吳琳芳改稱的劇中人物吳霖芳為男主角，必須剃頭由青年時期演到老年，決定由王道主演。元老級演員王玨極力推薦肄業於美國德州農工大學，擅長跆拳的兒子王道演《源》的男主角吳霖芳，放棄香港嘉禾邀請拍片機會。

中影與美籍《歸鄉》男主角約翰‧菲力浦勞聯絡，獲同意出任《源》的美籍勘油工程師。

以臺北縣坪林鄉的石曹村為主要外景區。

1979年1月27日，《源》劇本定稿。中影成立特技組，

《源》劇中,王道求助於富豪關山。

聘中油一位退休人員擔任顧問。3月間,在士林片廠外興建的大水池完工拍片,日籍特技人員多人來臺協助。水池長三百呎,可以電動馬達製造人工浪濤拍攝海嘯、船隊渡海及火燒後龍溪大景。

全片估算投資新臺幣五千萬元(結果超支一千萬元),以一年時間完成。並請美籍電影化妝師李奧・盧提度於士林片廠指導化妝。7月8日約翰・菲力浦勞與好萊塢美籍演員黛博拉・桑等來臺參加演出。全片臨時演員動員三萬人次,用了二百二十七天拍攝才完成。第十七屆金馬獎《源》片徐楓獲最佳女主角獎,張季平獲最佳美術設計獎,第二十六屆亞洲影展《源》片張永祥、張毅獲最佳編劇獎。

中影公司耗資六千多萬元,邀請國際知名紅星約翰・菲

利浦勞等演出的鉅片《源》，敘述我國先民大規模進入臺灣腹地，展開一股開疆拓土的洪流，並以開發石油資源為全劇中心，跨越時間達半個世紀，經歷祖、父、孫三代，很像美國人當年開發西部的情形，全片風格突出，氣勢雄渾，情節曲折感人，超出當年一般國片水準。

張季平的美工設計創造了《源》片獨特的中國先民風格，鹿港古老街道、石圍牆以及福生染坊等搭景，都考稽文獻，訪問遺老，重現當年風貌及街坊各種行業實況。電影一開始，開墾頭領吳端領導唐山渡海而來，漢人入山屯墾，處理得氣勢磅礴。接下來就是吳霖芳賣身葬父入福生染坊，之後被迫和江婉入山屯殖。之後的主線都在吳霖芳採油，經過多次失敗，終於開鑿出臺灣第一口油井，不料遭逢地震，吳霖芳喪生火窟，幸好兒子繼承父業，完成遺志。

導演為了處理大場面的特技效果，例如雷擊油井爆炸、火燒後龍溪、地陷石圍牆、溪底冒油冒氣、溪底裂開、日蝕等，特邀請日本特技專家一行十多人來臺拍攝，前後凡五個多月，效果非常之好，堪為國片首創的電影視覺景觀。

片中有閩南風味的歌仔戲、江南小調、傳統的中國舞蹈，美國的古典方塊舞，以及好幾場激烈凶狠刺激勇猛的打鬥，可說是精采紛呈，絕無冷場，十分可觀。

全片原長兩小時五十分鐘，如果分成上、下集，劇情難以切割，拍片時沒有分上、下集的計畫，拍好後分割，非常困難，可是春節檔期許多強片競爭，而且春節觀眾大多是闔第光臨，國片戲院多映七場，不肯一天只映四場的三小時長片，造成許多困擾。《源》片除了刪減少年打架的戲外，大部分情節難以割捨，採平均刪剪辦法下剪，每段刪一點，以

致該片局部精采,部分情節和人物卻交代不清楚,非常可惜。尤其該片多項主題沒有完全緊密融合在一起,當然導演、編劇也有失職責任。

突破與使命

1977 年張法鶴策劃拍攝抗日影片《望春風》,這是自《筧橋英烈傳》以來最大空戰和海空作戰的場面,敘述日軍神風特攻隊在太平洋上攻擊盟國軍艦的鏡頭,由海空軍派出大批機艦支援,在遼闊的海面上,神風自殺機呼嘯地衝向軍艦;另有激烈的陸戰場面,我抗日志士深入神風基地,爆炸日本的油庫和飛機。中影請楊麗花主演本片,後來又替中影演了一部《香火》,加強本土化色彩,導演起用義大利學成回國的徐進良。

描寫本省同胞的抗日電影《香火》,曾任副總統的聞人謝東閔,看得眼淚盈眶,不能自已。稱讚《香火》是他生平看過最好的電影。因為片中第四代本省青年,無法忍受日人的蹂躪,千辛萬苦逃到中國大陸,投入抗戰大熔爐,是謝東閔本身的經歷。本片有抗日兼尋根的雙重意義,由林清玄、吳念真、陳銘磻聯合執筆,徐進良導演。本片的成就在於引進了吳念真等兩位青年作家和一位導演徐進良進入影壇。

1979 年 11 月 5 日,張法鶴參加《中國時報》紙上座談「中國電影何處去?」的主題,發表高見:「突破以求正確方向,自強以達時代使命」,摘錄兩段如下:

> 針對目前的情況,我們電影似應把握先求穩當,次求變化的原則,以確保現有市場,加強臺港星馬地區的發行,來

鞏固根本，進一步製作具有中國獨特風格、國際共通觀念的
電影，以尋求開拓世界電影市場的途徑。中影公司最近投下
鉅資所拍攝的《源》，就是朝向此一目標的製作。《源》是
一部描述先民來臺開拓的史實，揉合了外籍工程人員應聘來
華探採石油所發生的油源天險，倫理愛情感人的故事，作為
全片內涵，集合了國內外第一流的電影從業人員和演員，並
聘請國際知名紅星約翰‧菲利浦勞演出，無論是製片規模和
製片費用，都是空前的。

　　總之，為了謀求對目前困境的突破，必須提高製作水準，
建立中國電影獨有的新風格，配合國際電影潮流，與諸先進友
好國家的電影同業，展開合作拍片計畫，本著中學為體（素
材）西學為用（科技）的原則，有步驟地開拓國際市場，則國片
當能走上茁壯和成長之途，遠景光明而前景是無限美好的。

　　除了《源》片外，中影已開鏡的尚有《天狼星》、《西
風的故鄉》、《大湖英烈》、《皇天后土》與《Ｚ字特攻
隊》等影片。

　　《天狼星》是古裝文藝動作片，張美君執導，有許多名
平劇武生演員參加演出。

　　《西風的故鄉》則是描寫一段純真的愛情，刻劃出全民
為欣欣向榮的社會努力貢獻的故事，由徐進良執導。

　　《大湖英烈》由張佩成導演，是一部描寫臺灣革命志士
羅福星參加孫中山革命事蹟的傳記片。

　　《皇天后土》由白景瑞執導，描寫文革真相，不顧親情
的暴政所帶予中國人民的災難。

跨國合作製片

張法鶴在中影期間,為拍片資源建立了全國演員資料庫,分類建立檔案,需要哪類演員,隨時可找到,並完成製片手冊,包括製片流程表、各項工作分類重點,一目瞭然,為長期攝製影片建立製片制度。

張法鶴又負責舉辦編劇人員訓練班、演員訓練班,培養人才。八○年代幾位新銳導演曾參加演員訓練或編劇班。他還負責擴大跨國合作製片和開拓國際市場業務,克服許多困難,包括促成與澳洲合作《Z字特攻隊》,與泰國合作《牡丹淚》,與印尼合作《緊迫盯人》,並負責請外國演員演中影影片,同時率外景隊到美國,起用華裔演員盧燕、趙家玲以及美籍演員拍了《永恆的愛》及《小小世界妙妙妙》等片。

其中1974年中影與泰國合作的《牡丹淚》,臨時發生女主角李菁拒演風波,主要原因是李菁爭取李翰祥在北京開拍的《垂簾聽政》、《火燒圓明園》的主演失敗,李翰祥起用北京中央戲劇學院學生劉曉慶,取代李菁,為中國大陸誕生一顆大紅星,李菁是當時邵氏第一紅星,難忍這口氣,鬧情緒,拒接邵氏拍片通告,當然外借更不理會。但泰方已為李菁做了多項宣傳,臨陣換將,引起泰方不滿,依合約中影要賠償,張法鶴單槍匹馬趕赴泰國去談判,過程十分艱辛。幸好邵氏以汪萍、施思兩人抵一人,最後終於擺平。張法鶴為此片多次奔波中泰之間,萬分辛勞,卡司上卻無名,是真正的無名英雄[註3]。

張法鶴指出:中影與澳洲麥考倫公司合作攝製的《Z字特攻隊》,為求攝製逼真,採現場同步收音(當時國片均為事

後配音），拍攝得十分成功，澳洲電影界人士在觀看影片後，一致稱讚我國演員柯俊雄、張艾嘉等人的演出。

當年澳洲電影的產量不如我國，但是在電影有關的設備上卻十分新穎而且科技化，這完全是得力於該國政府的大力協助。當年張法鶴挑選來臺參加演出的梅爾吉勃遜和山姆尼爾（《侏羅紀公園》男主角）年紀輕輕，還默默無名，日後才打進好萊塢成為國際大明星。

《Z字特攻隊》的發行，根據合約，《Z》片的東南亞地區（包括臺灣）歸中影發行，歐美地區歸麥考倫公司發行，雙方發行所獲利潤扣除成本（各負擔美金三十五萬元），全交由雙方在香港合組的一家公司保管，作為今後合作製片的基金。

1977年4月22日，中影製片經理張法鶴與編劇宋項如，搭機前往印尼勘查外景，蒐集劇本題材，與印尼兄弟影業公司洽商合作拍製追蹤片《緊迫盯人》。到12月底，中影與印尼兄弟公司才簽訂拍片合約，有關編導、主要演員、技術藝術部分，由中影負責，交由廖祥雄導演，外景則在中、印兩地拍攝，但以印尼為主，中影的目的是希望臺灣片打入印尼市場。

由於中澳合作拍片成功，1980年中影再以《Z》片的張

註3：張法鶴做事不居功，不求名，有一實例，中視由臺北仁愛路搬到南港新建大廈時，搬遷過程不能絲毫影響原來節目播出，當時張法鶴是副總經理，負責督導搬遷有關設備和人員近兩百卡車次，事前十幾次會議，結果這次搬遷零缺點，報請黨中央獎勵有功人員，張法鶴表示他只是召集人，堅持婉拒獎勵，也可見張法鶴有只求事情做好，不在乎名利的好品德。其實搬遷成功的主因就在規劃適當。

為蒐集《緊迫盯人》題材，張法鶴、宋項如至印尼勘察外景。左為印尼公司負責人。

艾嘉與柯俊雄領銜，導演金鰲勳，續拍《血濺冷鷹堡》。以1946年抗戰勝利後，俄人企圖借助我處理東北戰後財物為名，欲將一批沉落松花江底的黃金尋出以投注共黨的卑劣行徑為經，而以我方情報單位派出個個精通各項專業任務的突擊隊與俄方周旋，祕密進行搶救黃金與諜報人員為緯，以突擊隊方式拍製。

多元製片路線

1978年6月23日，明驥繼任中影總經理，張法鶴升任副總經理，他能力強，肯幹實幹，經常有獨到的創意。過去襄助梅長齡，使中影拍出了《英烈千秋》等好片，現在經驗累

積，更有表現。半年後美國與中國大陸建交，直至81年底，前後兩年半，中影因應新時勢衝擊，嘗試繼續走多元化製片路線，但不偏離愛國路線，運動體育電影亦應運而起。拍了一部拳擊片《錦標》，製片人：明驥／助理製片人：張法鶴／執行製片：吳東權／編劇：鄧育昆／導演：汪瑩／攝影指導：林鴻鍾／攝影：閻崇聖／美術指導：李富雄／美工：李錫堅／拳術指導：陳信一、曾瑞峰／剪輯：廖慶松／錄音：謝義雄／音樂作曲：翁清溪／作詞：王大空、孫儀／配樂：黃茂山／演員：恬妞、李振輝、歸亞蕾、陳莎莉、喬宏、郎雄、曹健、張小燕等等。

其中李振輝是李小龍之弟，飾演酷愛拳擊的袁時和，獲大專院校比賽冠軍，女友多予鼓勵，父母卻反對怕躭誤學業，袁時和決離家自立謀生，苦練有成，膺選為國手，到美國參加拳擊比賽奪得錦標，是一部勵志電影，女導演汪瑩掌舵，部分外景在美國拍攝。她將每天早晨練拳，借寓人生哲理。

《我愛芳鄰》製片人：明驥／助理製片兼執行製片：張法鶴／策劃：趙琦彬／編導：丁善璽／攝影指導：林文錦／攝影：廖本榕／美術：王中和（王童）／剪輯：汪晉臣／錄音：忻江盛／作詞：孫儀／作曲：黃茂山／音樂：翁清溪／榮譽支援：紀政、王榕生、劉黎瑛／演員：恬妞、賈思樂、戴世然、劉秦雨、魏蘇、王萊、奇偉、伍克定、沈敬庭、張純芳、賀軍政、葛小寶等等。本片敘述香港華僑子弟何嘉倫在晨跑運動中，和老教授林文江認識，遂邀其全家暫住他的小洋房，而發揮我愛芳鄰的精神。其中穿插有越野長程賽跑及新式熱舞。

《蒂蒂日記》獲巴拿馬影展最佳女主角獎

張法鶴以中華民國代表團團長身分，率團參加第十九屆哥倫比亞國際影展，又兩度率團參加第十六屆、第十七屆巴拿馬國際影展。

第十九屆哥倫比亞國際電影節中華民國代表團一行十人，包括團長張法鶴（中影副總經理），副團長吳思遠（思遠公司負責人），秘書梅長錕（中影劇務），團員成龍、上官靈鳳、劉夢燕、胡慧中、劉皓怡、姜志明（思遠公司攝影師）以及林榮豐（錦華電影公司負責人）共十人。以吳思遠導演的《蛇形刁手》代表我國參加影展競賽，雖未得獎，但特別轟動，大會要求加映一場[註4]，《歡顏》與《汪洋中的一條船》則在會外做觀摩演出，並在宣慰僑胞時放映。

這裡以我國得獎的影片參加第十六屆巴拿馬國際影展為例，做較詳細的敘述。

1978年8月29日，中影副總經理張法鶴，率影展團赴巴拿馬市參加第十六屆巴拿馬國際影展（8月31日至9月8日），以陳耀圻導演，恬妞、秦漢主演的《蒂蒂日記》一片榮獲最佳女主角獎。並舉辦「中國電影週」，放映中影出品的《蒂蒂日記》、《汪洋中的一條船》、《永恆的愛》、《強渡關山》、《水玲瓏》五部劇情片以及《故宮寶藏》、《臺灣遊蹤》兩部記錄片。此行達成：㈠透過國片獻映及團員才藝表演以播揚中華文化藝術於海外，並積極拓展國際市

註4：吳思遠有一個時期在臺灣成立思遠公司，請何藩導演拍《臺北·吾愛》、徐克導演《蝶變》等片，有意在臺灣發展事業。

場。㈡宣慰中南美各地僑胞，以加強其對祖國的認識熱愛。
㈢展開國民外交活動，以增進中南美各國對我國的了解與重
視。順道訪問哥斯達黎加、瓜地馬拉、宏都拉斯等中南美洲
各國，於9月16日結束行程回國。

　　代表團是8月31日下午六時，在經過美國舊金山和邁阿
密後，飛抵巴拿馬，我國駐巴拿馬大使曾憲揆和當地華僑以
及影劇界人士，在機場熱烈歡迎，當晚十時半在巴拿馬第四
號頻道電視臺的最後一次新聞節目中，播映了我國代表團抵
達的實況錄影。

　　當晚八時，舉行影展開幕典禮，我國代表團在警車開道
下趕赴旅館更衣，然後準時到廣場（Plaza）戲院，出席由巴
拿馬副總統岡薩雷斯主持的第十六屆巴拿馬國際影展開幕典
禮。本屆參展者共有十八個國家，展出影片二十八部。

　　我國代表團的四位女星嘉凌、胡茵夢、恬妞、鄧美芳，
一律穿紅色旗袍進入會場，一時成為各國嘉賓注視的焦點。

　　9月1日早晨，代表團在大會安排下，參觀舉世聞名的巴
拿馬運河，接著又參觀了古城和古教堂，還參加大使館夫人
主持的義賣會，大多是我國的土產和手工藝品。然後由大會
安排參觀巴拿馬市。晚上，《汪洋中的一條船》首次放映，
代表團全體在場與來賓一一握手，觀眾如潮。

　　9月2日，代表團赴太平洋中的塔布加（Taboga）島遊
覽。晚上放映《永恆的愛》，再一次造成高潮，主辦人摩根
更是笑容滿面，因為影展大會的基金，部分來自放映影片的
門票收入，而只有我國影片場場爆滿。代表團參觀了一場特
為影展當局舉行的賽馬，當晚放映的是《強渡關山》。

　　9月4日，舉行中華民國代表團記者招待會，接受訪問，

記者們對我國團員的良好風度，讚美不已，會後在大使官邸舉行酒會。晚上大會放映我國影片《水玲瓏》。

9月5日上午，代表團坐火車前往巴拿馬第二大城箇朗市，是巴拿馬貿易樞紐，我國貿易額達美金一億五千萬元，僅次於日本和美國。《蒂蒂日記》門票已於兩天前預售一空，美金三元一張的門票，黃牛票漲到十元，但戲院門口仍是人山人海。

9月6日，巴拿馬「強人」特瑞賀將軍以午宴邀請各國參加影展的代表團，晚間參加僑胞在國際飯店舉行的歡迎晚會，席開四十七桌。

9月7日，代表團訪問當地最大的《星報》報社，並再拜會中華總會全體理監事，他們希望國內能提供更多的十六糎劇情片，使偏遠地區的僑胞能有觀賞的機會。晚上十一時，參加影展開幕酒會，由巴國副總統女公子代表致詞。

9月8日是影展最後一天，舉行頒獎典禮。於午夜十二時半才由摩根宣布參展影片的評審結果，並即席頒獎，我國女星恬妞以主演《蒂蒂日記》獲得最佳女主角獎。

9月9日至9月16日一週間，代表團先後在哥斯達黎加、瓜地馬拉和宏都拉斯三國，周旋於各國元首政要和朝野各界人士以及僑胞之間，9日晚上代表團曾為《永恆的愛》義演登臺，這場義演是為哥國殘障兒童復健學校籌募基金而舉辦。9月11日轉抵瓜地馬拉，在瓜國觀光局的歡迎酒會上，胡茵夢演唱了兩首西班牙歌曲；12日放映我國影片《水玲瓏》，我國四位女星並登臺獻藝；13日在華僑會館為僑胞舉行宣慰表演，當天巧逢瓜國發生五級地震，但代表團「處變不驚」，活動不受影響。

9月14日飛抵最後一站宏都拉斯。15日恰逢宏國國慶及其首都特古西加巴開埠四百週年紀念。

9月16日，結束了這次半個月銀色隊伍的中美洲之旅返國。

開拓國際市場

另一方面，張法鶴進行開拓中南美的國際市場，都已有成效，可見這時的中影已從題材國際化、製作國際化到市場國際化。

中影的《八百壯士》是張法鶴1976年參加義大利米蘭影展時，在影展場外市場交易中委託西德的Atlas影片公司做世界性的發行。地區包括除了美國、加拿大、日本和東南亞等地以外的全球市場，最少收入不低於十二萬美金，可是到了1977年4月底由Atlas代理發行的《八百壯士》，收入已經超過了二十萬美金。接著張法鶴又代表中影，把《八百壯士》在美國、加拿大、日本等地區的發行也簽約交給了Atlas代理。

據Atlas公司負責人曼茲表示，他估計《八百壯士》的全球發行總收入將在四十五萬至五十萬美金左右。果真如此，則僅是國際發行方面的收入，就可以賺回《八百壯士》的全部拍片費用，在臺灣、香港及東南亞地區總收入好幾千萬新臺幣，都是中影淨賺的了。

《八百壯士》的國際版英文片名叫《The Longest Bridge》，與過去的戰爭片經典之作《最長的一日》（The Longest Day）只有一字之差，與1977年聲勢浩大的《奪橋遺恨》的英文片名《A Bridge too Far》也很相似，因而《八百壯士》在國際發行上頗為沾光。

由於《八百壯士》的國際發行，Atlas的成績不錯，所以中影的《筧橋英烈傳》和《英烈千秋》也交給了這家公司代理全球發行，條件和《八百壯士》相同。有趣的是，《英烈千秋》經該公司修剪，重新配音，製作字幕後，為有利世界性發行，英文片名叫《The Longest Bridge II》（Part 2）。

主辦第二十八屆亞太影展

1983年11月5日，在臺北舉行的第二十八屆亞太影展，由張法鶴擔任秘書長，有亞太地區十二國及地區參加，競賽影片有四十八部，包括三十一部劇情片、十五部短片、兩部卡通片，作品水準都很高，最佳影片為日本市川崑的《細雪》，就是強調日本特色的經典影作。17日開幕，19日頒獎

第二十八屆亞太影展，張法鶴（左二）主持電影技術座談會，多國與會。

閉幕，並舉行電影學術座談會、電影技術研討會、電影文化交流座談會及精采的亞太影展之夜，到場各國佳賓四百餘人，歷三小時結束。其中舉行的市場交易展與器材展，都在亞太影展各國代表下榻的來來香格里拉大飯店舉行，以刺激國內業者的進步，是亞太影展的首創，也是唯一的一次。整個影展活動，對促進亞太地區電影交易及文化交流很有貢獻，曾獲次年第二十九屆亞太影展在日本舉行時，亞太製片人理事會的讚揚。

第二十八屆亞太影展參加的國家地區：曼谷、香港、雅加達、科威特、馬尼拉、漢城、新加坡、吉隆坡、雪梨、東京、威靈頓、臺北。評審委員：徐佳士、鄧昌國、羅學濂、閻振瀛、黃美序、饒曉明、楊萬運、宋存壽、賴聲川、吳靜吉、張徹、黃建業、吳季札、劉藝、汪瑩、羅慧明、翟君石（鐘雷）等十七人，皆為戲劇、電影、文學、藝術一時之選，水準整齊。

張法鶴1988年受邀轉任臺灣潘氏關係企業副總裁，後升任總裁。該機構經營燃煤能源、土地開發、建築、營造、貿易、倉儲、科技與電子、娛樂（高爾夫球場），在福建省有電子工廠，前幾年張法鶴退休。他對曾在電影界做過創意工作最值得懷念，常與老友敘舊，成為退休後最愉快的回憶。

金馬四十，完成不可能的任務

2003年5月1日至2004年4月30日，離開電影界二十三年的張法鶴受邀接任第四十屆金馬獎主席。他感於電影界沒有忘記他，又逢歷史最久、最受重視的華人電影獎——金馬獎頒獎典禮第四十屆，必須擴大舉辦。不料這一年新聞局補

第二十八屆亞太影展市場器材展

攤位 編號	展出公司 名　稱	展出項目
1	臺北 恒昶實業有限公司	1. 電視、電影用各型影片： 2. 錄影帶 　(1)富士專業用錄影片 　(2)富士（VHS）用錄影帶 　(3)富士（Beta）用錄影帶
2	東京 東映化學工業株式會社	1. 黑白與彩色影片之沖印，CRI沖洗，光學影片（電腦控制） 2. 35m/m縮小，16m/m放大35m/m，一般影片上之特殊效果
3-4	臺北 益明影音有限公司	光學鏡頭，攝影器材，錄音器材，燈光照明器材，沖印器印
5-6	臺北 福茂有限公司	1. Stellavox同步錄音機，混音機 2. Studer 及 revox 錄音機，Audio Developments 小型混音機 3. Electro.Voice 及 beyer、Neumann 等廠牌麥克風 4. Altman Stage Lighting Co., LTVC. 5. 電影院杜比（Dolby）立體聲系統
7	臺北 萬全鐵工廠有限公司	電影製片燈具及特殊效用設備
8	臺北 加富實業股份有限公司	1. 本公司自製印片機毫腦光號，紙帶打孔控制器 2. 本公司自製沖印片用毫腦繪製三色濃度特性 3. 日本 Seiki Animhtion Stand 資料 4. 美國 Allen E 沖洗機資料 5. 美國 Carter Ep 片資料 6. 國際牌電影院放映機資料

9	臺北 大都影業股份有限公司	光學印片、合成印片之製作特技項目如下：畫面溶入溶出，化入化出，定格，畫過，搖擺鏡頭，減格或加格，反轉換畫面，黑白片，黑白化入彩色，放大縮小，翻轉動作，兩次曝光，重影，畫色分割，masking，背景（藍）疊印，朦朧效果，片頭，字幕套色，去焦點等等
10	臺北 忻華企業股份有限公司	瑞士 Bolex16 粍電影攝影機及配件，剪接器材35 粍電影器材，鏡頭等電影設備 美國 Knox 廠各型大小尺寸銀幕
11	臺北 柯達遠東有限公司臺北分公司	伊士曼彩色底片 5247，伊士曼高速彩色底片5294，伊士曼彩色正片 5384，伊士曼彩色翻底片 5243，及其他毫剝軟片技術資料
12	東京 株式會社東京現像所	1. 彩色底片沖洗及加印彩色拷貝 2. 特技印片：淡入淡出，畫面疊印，字幕疊印，翻子，翻底，直接翻底，畫面著色，分割畫面，特殊（Mask）合成，特殊效果合成 3. 35m/m 底片放大 Panavision70 mm 拷貝 4. 本公司有 Dolby 立體立響錄音設備

助金馬獎的一千五百萬元，因上一屆（第三十九屆）不讓官方最高當局人士上臺，被立法院全數刪除，金馬獎主席面臨的第一個難題，便是要向企業界募款，結合地方資源，幸好以張法鶴辦事的精明能幹和人脈，化解了難題，問題是要怎樣才辦得最風光又有創意。

張法鶴接任金馬獎主席後的第二項工作，是擴大執委會的委員名額，囊括臺港文化界知名人士和權威專業人士，包括：邱坤良（北藝大校長）、黃碧端（南藝大校長）、賴聲川（戲劇家）、龍應台（臺北文化局長）、王中元（動畫家）、楊麗花（名伶）、成龍（大明星）、杜可風（攝影家）、李行（導演）、吳思遠（導演）、張同祖（香港金像

獎協會主席）、黃握中（港澳影劇總會主席）、翁清溪（音樂家）、段鍾沂（滾石負責人）、侯孝賢（導演）、邱復生（製片家）、王世綱（資深電視）、王清華（金馬獎秘書長）、簡志信（《中國時報》副社長）、朱延平（導演）、邱順清（中影總經理）、李天礒（國家電影圖書館館長）、楊光友（演員工會理事長）、劉緒倫（律師）、孫大偉、楊貴媚等二十六人，所謂人多好辦事，可以發揮群策群力的能量。第三項工作才是要辦盛大回顧展，歷屆最佳影片三十九部，只有一部楊群製作的《忍》沒有聯絡到，回顧展出三十八部。第四項工作是邀請歷屆最佳男女主角、最佳導演回來參加盛典，結果從倫敦、瑞典、紐約、洛杉磯、加拿大、香港、中國大陸等地，請來了江青、上官靈鳳、盧燕、王萊、凌波、黎明、潘迪華、萬梓良、金燕玲、許鞍華、李安、嚴浩、丁善璽、……，其中李麗華為了照顧身體不好的丈夫，無法分身。但這屆金馬獎總算辦得很隆重而且盛大，可說是歷屆金馬獎盛會兩岸三地紅牌明星影人出席最多的一次。

2003年金馬國際影片觀摩展有十個單元，包含：大師級導演最新力作「大師饗宴」、各大國際影展得獎強片的「影迷嘉年華」、來自日韓泰印等地電影新勢力的「亞洲視窗」、討論性別及同志等麻辣議題的「性別越界」、廣告搞怪創意人士最愛的「動畫精選」、「短片特輯」、「臺灣製造」、「國際數位影片競賽」及「驚奇狂想曲」等單元。

配合金馬四十得獎影片精選活動，展出歷屆曾經獲得金馬獎最佳劇情片的海報，並配合圖說，讓民眾深入了解影片的文化與藝術成就。

「金馬四十」，張法鶴盡力而為完成了不可能任務，改

變金馬獎的獎座由銅綠色變成耀眼的黃金色，創下多項第一的紀錄，但事前說明只做一屆，在金馬史上留下最輝煌的一頁。有一點遺憾的是，那本厚厚的「金馬四十」特刊「金馬獎的沿革」，未交代當時政府為爭取香港自由影人，將他們在香港的出品，視同國內生產的影片，因進口遭遇關稅和外匯的限制，給予補償，所以1956年第一屆名為「獎助海外優良國語片」，總額三十萬元港幣，依照影片所買結匯證的多少作補助依據，第二屆起取消「海外」兩字，改為總額一百三十萬元臺幣，將國內優良影片也納入獎勵，由有關單位代表組成審查委員，以主題意識為獎勵目標，這是金馬獎的起源和特色，後來成為傳統。現在金馬獎雖已定位為華人電影獎，以兩岸三地的電影競賽為目標，但不能否認金馬獎的起源是來自當年國民黨的香港自由影人政策，而且臺灣曾有不少人主張停辦，也是香港自由影人反對而保留下來，可以說爭取香港影人，是國共電影鬥爭史上，國民黨唯一最成功的一次，談沿革就不能忘了歷史。

張法鶴電影創意貢獻作品表（1971~1981）

片名	類型	職稱	映演	得　　　獎
真假千金	親情喜劇	策劃編劇	71.08.06	72年優良國語影片金馬獎優等劇情片、最佳女主角翁倩玉
落鷹峽	俠義	策劃編劇	71.07.09	第十七屆亞洲影展特別獎、最佳社會教育獎、1971年優良國語片金馬獎優等劇情片、最佳導演丁善璽、最佳錄音林丁貴、最佳女配角陳莎莉
大地春雷	俠義	策劃製片	71.10.22	未掛名

事事如意	傳奇喜劇	策劃編劇	72.02.14	
無價之寶	親情	策劃製片	72.07.28	未掛名
白屋之戀	愛情	策劃製片	72.08.24	未掛名
愛的天地	歌唱	策劃	73.03.29	
突破國際死亡線	警匪	策劃執行製片	73.07.28	
一家人	親情	策劃	73.08.02	
痴情玉女	愛情	執行製片	74.03.07	
英烈千秋	戰爭	策劃	74.07.19	國防部(74)睦眺第1316號頒贈「揚我軍威」金像獎、教育部(74)社字第26248號頒贈優良教育影片證書、中國國民黨中央委員會獎狀(74)化字第37號、第二十一屆亞洲影展「基持獎」、最佳男主角柯俊雄、最佳導演丁善璽、最佳編劇丁善璽、最佳剪輯汪晉臣、75年優良國語影片金馬獎最佳發揚民族精神特別獎
雪花片片	戰爭	策劃	74.10.24	
純純的愛	愛情	策劃	74.06.28	
長情萬縷	愛情	策劃執行製片	74.12.28	1975年優良國語影片金馬獎優等劇情片、最佳導演劉藝、最佳男主角秦祥林
雲深不知處	鄉土傳奇	策劃	75.04.26	
少女的祈禱	歌唱	策劃	75.03.01	
牡丹淚	親情	策劃	75.07.18	未掛名
小女兒的心願	兒童	策劃	75.09.27	
戰地英豪	俠義	策劃	75.10.24	

八百壯士	戰爭	策劃 執行製片	76.07.10	第二十二屆亞洲影展最佳影片、最佳女主角林青霞、最佳演技金皇冠獎徐楓、76年優良國語影片金馬獎最具發揚民族精神特別獎、教育部優良教育影片
狼牙口	俠義	策劃	76.02.21	76年優良國語影片金馬獎優等劇情片、最佳導演張佩成、最佳男配角郎雄
梅花	戰爭	策劃	76.01.30	第六屆哥倫比亞國際影展加達利那金像獎、76年優良國語影片最佳劇情片、最佳編劇鄧育昆、最佳攝影林贊庭、最佳錄音忻江盛、最佳音樂劉家昌、教育部優良教育影片
秋纏	愛情	策劃	76.09.25	
筧橋英烈傳	空戰	策劃	77.07.02	教育部優良教育影片、77年優良國語影片金馬獎、最佳影片、最佳導演張曾澤、最佳編劇何曉鐘、最佳攝影林鴻鐘、最佳剪輯汪其洋、最佳錄音忻江盛
蝴蝶谷	學生 勵志	策劃	77.01.01	
老虎崖	民初 動作	策劃	77.10.08	
大霸 尖山	勵志 山難	策劃 執行製片	77.05.21	
水玲瓏	動作	策劃	77.03.04	
法網追蹤	不良 少年	策劃	77.12.24	
密密相思林	尋根	策劃	78.03.04	
蒂蒂日記	文藝	策劃	78.02.21	巴拿馬第十六屆國際電影節最佳女主角恬妞、78年優良國語影片金馬獎優等劇情片最佳女主角恬妞、最佳女配角歸亞蕾

永恆的愛	母愛	策劃 執行製片	78.07.15	
小小世界妙 妙妙	兒童	策劃 執行製片	78.08.31	
望春風	戰爭	策劃	78.02.06	第十八屆哥倫比亞國際影展印 地安加達利那銀像獎、教育部 優良教育影片證書
強渡關山	戰爭	策劃	78.10.07	
火鳳凰	俠義	策劃	78.12.16	
汪洋中的 一條船	勵志	策劃	78.07.26	中國國民黨中央委員會(78)字第 0018號「教育部優良教育影 片」、78年優良國語影片金馬 獎最佳劇情片、最佳導演李 行、最佳男主角秦漢、最佳攝 影陳坤厚、最佳編劇張永祥、 童星特別獎歐弟、天主教電視 視聽協會中華民國分會第二屆 金鉅獎、第二十五屆亞洲影展 國際天主教協會最能發揮人性 特別獎
黃埔軍魂	軍教	策劃 執行製片	78.12.30	教育部優良教育影片、79年優 良國語影片金馬獎最佳男主角 柯俊雄
神捕	傳奇	策劃	79.04.07	
我們永遠 在一起	兒童	策劃	79.03.03	教育部優良教育影片
錦標	體育	助理製片	79.12.14	
我愛芳鄰	社教	執行製片	79.08.03	
香火	尋根	助理製片	79.07.21	教育部優良教育影片、79年優 良國語影片金馬獎優等劇情片
一個女工的 故事	寫實	助理製片	79.05.26	教育部優良教育影片、79年優 良國語影片金馬獎最佳女配角 沈時華

源	尋根	執行製片	80.02.15	教育部優良教育影片、第二十六屆亞洲影展最佳編劇張永祥、張毅、80年優良國語影片金馬獎最佳女主角徐楓、最佳美術設計張季平
西風的故鄉	鄉土	助理製片	80.07.01	教育部優良教育影片
天狼星	俠義	助理製片	80.08.14	
血賤冷鷹堡	諜戰	執行製片	80.10.24	
皇天后土	反共	助理製片	81.02.05	
大湖英烈傳	革命	助理製片	81.03.28	
Z字特攻隊	諜戰	策劃執行製片	81.07.31	
花飛花舞春滿城	喜劇	助理製片	81.01.01	
緊迫盯人	警匪	助理製片	83.11.26	

結　　論

　　張法鶴替中影製作影片共達五十三部，不但曾多次獲金馬獎、亞太影展、哥倫比亞、巴拿馬等影展獎，而且取材範圍廣且多元化，時空創意，包括清末、民初、抗戰、現代；片型創意，網羅戰爭、軍教、愛情、喜劇、武俠、功夫、俠義動作、體育運動、尋根追源、家庭倫理、歷史回顧、文學作品、山難影片、兒童娛樂、親情（《無價之寶》）、警匪（《突破國際死亡線》）、殘障勵志（《汪洋中的一條船》）、健康寫實（《一個女工的故事》）、反共（《皇天后土》）等等。張法鶴不但戮力提升我國電影製作水準，擴大製片題材範圍，因策劃攝製戰史和軍教影片，對鼓舞民心士氣貢獻良多，曾獲蔣經國總統頒發陸海空軍褒揚狀，又因多年對國家文宣具有特殊貢獻，獲蔣經國總統特令授階晉升

預備軍官中尉官階。

現在年輕影評人指責當年中影拍片，千篇一律「反共抗俄」，農業改良，但總體上看，在張法鶴策劃拍製的五十三部影片中，只拍過一部反共片《皇天后土》，其餘都不同類型，多達二十多種，可以看出張法鶴拍片的創意完全多元化。最難得的是，他在求新求變的過程中已把國片帶向「國際化」，包括「演員國際化」、「外景國際化」和「市場國際化」，比香港獨立製片朝國際化快了多年，一生默默耕耘奉獻，不居功、不計名份。臺灣電影史上千里馬很多，伯樂很少，張法鶴是很可期待的伯樂型人物，尤其他有深厚的中國歷史文化素養，又有靈活的現代商業頭腦，是中影不少領導人所不及的，正是臺灣電影界亟需要的伯樂型領導人才。邵逸夫很欣賞他的才華，曾親自來臺當面延攬他進邵氏，兩人談了整個下午，當時張法鶴考慮中影多年的淵源不宜變動發展，但數年後他轉進一個龐大的商業機構——潘氏集團當總裁，發揮他優異的領導才能，在該機構很有貢獻。可是筆者站在研究臺灣電影史的立場，造成臺灣電影界少了一個伯樂，不能不說是十分可惜。因為世有伯樂才有千里馬，臺灣影圈少了一個伯樂，勢必影響很多千里馬的出頭機會。

臺灣新電影新導演的保母

明驥

　　明驥是中影退休總經理中最能自強不息、老而彌堅的老
人，不但孜孜不倦於俄文俄語著作和研究，已寫了一百多萬
字，而且每天早晨起床甩手一千下，登山兩小時，風雨無
阻，對年輕人是最好的示範。

　　1993年9月22日《大成報》記者周衛青報導：從影劇界
退休，轉至教育界服務的前中影公司總經理明驥，參與烏克
蘭政府委託國立基輔大學策劃召開的「國際學術研討會」，
獲該校頒授榮譽博士學位。基輔大學成立於1832年，迄今已
有一百六十一年的歷史，該校現有十四個院系，至目前為
止，獲得該校頒授榮譽博士學位的共有五人，其中亞洲有兩
人，一位是印度總統，另一位便是臺灣的明驥。該學位證書
編號為第五號，可見明驥的榮譽博士得來不易。

　　1993年，烏克蘭「國際學術研討會」最主要的題綱，是如何建造烏克蘭站穩國際社會強固文化；其次則是如何加強烏克蘭語文、民族精神、歷史等教育，以便發揚烏克蘭文化。受邀參加該會的學者，有中華民國的

明驥教授榮獲烏克蘭歐洲財經資訊大學榮譽博士學位，與該院院長合影。

　　明驥，以及美國、加拿大、義大利、英國、波蘭、白俄羅斯、俄羅斯等國代表，約有一百二十位。

　　明驥教授以「烏克蘭與亞洲國家的關係」作主題，討論美國的亞洲政策，亞洲地區當前的情勢，亞洲地區國家經濟的發展程度和潛在能力，烏克蘭必須發展和亞洲國家的關係，中烏兩國推展文化、經貿關係的展望，並針對中烏關係提出建議。全部以俄文寫成論文報告，並在廣播和電視座談會中，對臺灣的概況做現場說明。

　　該會議，經過三天的分組討論、座談，經基輔大學學術委員會提名，審議通過後，才報請烏克蘭政府教育部核准，並署名頒授。明驥能榮獲榮譽博士學位的原因是，以促進中烏兩國文化交流的貢獻，作為訂定未來政策與施政的參考。

　　1993年10月21日凌晨二時三十分，才返回臺灣的明驥表示，針對中烏文化座談會，此次也安排了烏克蘭人民代表大會主席等四位代表來臺，配合座談：將以新臺幣三千至五千萬元，組織中烏文經發展協會，先從文化交流開始：留學生的交換、研習，中小企業的合作；集訓烏克蘭的經營和管理，儲訓精英人才及貿易等項目，來促進中烏兩國的關係。

　　明驥應數位老同事的邀約，為他接風、慶賀，均異口同聲說道：「明老總以前是為中影、電影界開闢新浪潮電影，製作小成本精緻文化，如今又為社會貢獻一份心力。」

　　在中影服務十七年退休的總經理明驥，他提拔培養的新電影幹部小野、吳念真、萬仁、侯孝賢、陳坤厚、柯一正、王童、楊德昌又聚在一起，大家興高采烈，又鬧又笑，為老長官慶祝。明驥離開中影後和他們一直還有聯絡，小野等人曾頒給明驥《聯合報》記者楊士琦紀念獎，表揚他對新電影

支持的貢獻。明驥與這班年輕同仁間的友誼之深，在歷年來的中影總經理中，難找第二人。

　　《大華晚報》記者魏宜蘭，在明驥由中影總經理調升國民黨中央文工會副主任，要離開中影前夕，寫了一篇描寫中影員工對他的難捨之情的特稿相當感人，摘錄其中兩段如下：

愛護部屬‧竟如慈父

　　「以後即使我們想再聽聽他那不厭其煩的叮嚀，恐怕也不容易！」女職員中的藍依萍神情黯然地說。明驥對部屬的關愛，令她最感深刻的是，《魔輪》舉行午夜場首映禮，她因工作關係必須留守，沒想到，明驥在最忙碌時，卻仍留意到她勢必晚歸的情形，除一面叮嚀她不要回去得太晚外，另一方面又囑人護送她返家。明驥愛護部屬員工的周全有如一位慈父。

　　明驥的仁厚、忠懇似乎也不並不祇放在自己同仁員工身上，例如新銳導演萬仁執導《兒子的大玩偶》時，突然風溼病發，非常痛苦，此事為明驥獲悉，立刻堅持要他就醫，只因當時拍攝進度不容間斷，萬仁只得於拍片完成後再行醫療，未料，明驥始終懸念於心，不但早已為他安排好了某針灸醫師，並親自護送萬仁前去診治。明驥常對後生晚輩訓誡說：「有了健康身體，才能為國家、社會做更多的事。」

　　明驥的生活一向很規律。幾乎每天凌晨五點他就起床，或爬近郊小山或到住家附近的社區公園散步，等吃完早點，便趕在七點半前抵達辦公室上班，而許多年來，他也始終是中影公司第一個早到上班。

　　明驥不喜歡積壓公文，若非需要多方協商的案件，他一定會以最明快方式迅速處理。每天中午午飯，他以極短時間在辦公室內略做休息。身居中國電影領導地位，明驥曾付出的心血、努力是不容抹殺的。電影界多數人認為，在明驥經營電影的智慧、運作都達成熟、巔峰之際，卻因任期屆滿，必須他調，對整個臺灣電影界而言，非但是項損失，也是一種遺憾。

　　回首前程，難免依依。離別前夕，這位「大家長」還是那句話：「要力求革新，只有革新才會有進步。」而成功永遠是掌握在努力者的手中。

　　明驥會被稱為新電影新導演的「保母」，說明他對新導演的愛護，這批人包括張毅、侯孝賢、陶德辰、萬仁、陳坤厚、楊德昌、曾壯祥、吳念真、小野等等，他都視如子弟般親近、信賴，可惜當時國民黨元老派人士過於保守，稍有叛逆的對白都會挨剪。明驥最痛苦的一件事，莫過於花了五千多萬元拍攝的《源》，為適合春節檔期應戲院要求及國民黨元老的意思，硬剪掉五十分鐘，影響全片成績。不但國民黨白花錢未得到應有成果，創作人員心血白費，更影響士氣，因此在楊德昌導演的新電影《海灘的一天》和《牯嶺街少年事件》上映時，明驥堅持以原片三小時以上版本上映，創下中影上映影片長三小時以上的紀錄。明驥調到文工會後，更大力改革國民黨黨營事業制度的弊端，尤其在改革派文工會主任宋楚瑜的支持下，完全廢除中影影片黨內事前事後的審查，尊重新聞局的檢查就夠了，這對中影以後拍片方便太多。可是明驥接中影關係企業三一公司董事長後，再到中影樓上上班，中影的高層負責人，卻對這位功高的老長官不予

理會，大小事務從未有人禮貌性的請示過。好在明驥另有專長，把工作重心放在俄文俄語的研究和教學上。默默的努力，終於有了今天的成就。

明驥在中影服務前後長達十七年，其中總經理六年（1978~1984），廠長兼副總經理五年，中影衛星公司三一公司擔任董事長又有六年，期間負責擘建中影文化城，正逢臺灣電影的黃金時代。不論製片和業務的貢獻，都比別人多，尤其提拔新導演之多，對臺灣整個影壇的貢獻之大，中影歷來總經理中無人可比。

明驥說，1978年的6月27日，我接任中央電影公司總經理。我覺得中影拍片有它的階段性任務。梅總經理的階段性任務，應該是告一段落。我這時的階段性任務最重要的是，在大的方面面臨到兩個大問題，一個就是中國大陸的統戰，對臺灣的統戰、對海外僑胞的統戰都非常強烈；另外一個就是臺獨，這時有些人不認同臺灣人就是中國人的一部分。這兩個問題都非常嚴重，與我們中華民國的生存發展都是息息相關的。

明驥在總經理任內雖只有六年，但直接攝製的劇情長片有二十九部，十六糎及三十五糎的記錄片或半記錄片近六十部，是任內拍片最多的總經理。他的製片分兩個階段：前一個階段反中國大陸統戰和反臺獨占多數，例如《源》、《汪洋中的一條船》、《一個女工的故事》、《香火》、《錦標》、《天狼星》、《血濺冷鷹堡》、《西風的故鄉》、《花飛花舞春滿天》、《皇天后土》、《緊迫盯人》、《Z字特攻隊》（與澳洲合作）、《大湖英烈》、《辛亥雙十》、《龍的傳人》、《大遠景》；第二階段是八○年代，所謂的

新電影，例如《光陰的故事》、《老師斯卡也答》，還有
《小畢的故事》、《海灘的一天》、《小爸爸的天空》、《竹劍
少年》、《霧裡的笛聲》、《兒子的大玩偶》等，打開了國際市
場。據明驥自己統計，他在中影總經理六年任內，替中影賺
了一億七千萬餘元，加上在香港買倉庫，在中視買股票，在
深坑買土地，明驥說照現在價值，我任內該有十億的盈餘。

半記錄片《怒潮澎湃》

例如，1979年鄧小平訪美時，明驥委託留美學人楊敦平
拍製了一部五十分鐘的半記錄片《怒潮澎湃》，將旅美華僑
和學生抗議鄧小平訪美的示威遊行和演講的新聞片插接其
中，再請丁紅主演一個簡單的故事。這部片效果非常好，各
地僑社紛來購買，賣出一百多個拷貝。明驥說：「片中有不
少珍貴鏡頭，現在花再多錢也拍不出來。當時曾受到不少阻
力，終於一一克服完成。」該片雖是名副其實的政宣片，卻
有時代意義，也有可看性，因而大受歡迎。獲得金馬獎最佳
記錄片獎。

嘗試「午夜場」成功

再如，為適應都市型態的休閒生活，證實臺北市的治安
良好，1982年的暑假上映《人肉戰車時》，明驥不顧他人勸
阻，還在戒嚴時期首先嘗試上映「午夜場」，為國片爭取另
一批「夜貓子」觀眾。這些觀眾白天沒有時間看電影，晚間
因來自外縣市，大多缺少溫暖的窩，尤其夏日炎炎，一般臺
北人也有晚睡的習慣。但在當時，戒嚴令尚未解除，公共場
所營業不能超過晚上十二點，明驥要實施午夜場加映，警總

要他保證十二點前能完全清場。這位心地善良的主管，同意保證，如果電影院在十二點以前不能完成散場，願接受戒嚴令的處分。

嘗試「午夜場」的第一天，觀眾大排長龍，警總人員到場監視。有些人不免擔心，萬一發生意外事故，影響放映完成時間，這麼多人散場，勢必也會影響清場。幸好，當晚十一點四十五分放映結束，觀眾散場也順利結束，在場警總人員才鬆了一口氣。現在的觀眾通宵可看電影，很難想像戒嚴時代實施宵禁，晚間十二點以後夜市場不能營業的情境。

政宣片的任務

對於中影必須拍政宣片，明驥有自己的看法，筆者在電話中訪問過他，又和他面談，摘錄如下：

問：你任內拍了不少精采的政宣片，究竟有什麼實質效果？政宣片有人叫好，也有人說是八股，你的看法如何？

答：中影是國民黨的黨營事業，在國民黨執政年代拍片，當然大部分要配合政策，不過這種政策是有階段性，也可以有彈性的運作。例如梅老總（梅長齡）時代，所以要拍抗戰電影，是由於中國大陸一直宣傳抗日戰爭是共軍打的，國民黨只打自己人，不抗日（中國大陸拍的《西安事變》影響最大），因此當時中影拍了《英烈千秋》、《八百壯士》、《筧橋英烈傳》等，將真相公開。這幾部片，國內外觀眾都叫好又叫座，尤其《英烈千秋》，公司接到海外許多觀眾來信鼓勵。

我接任總經理後，時時求新求變，抗日戰爭題材雖然還能拍，也不拍，而是展開新的文宣任務：

第一，針對中國大陸《西安事變》的歪曲事實，中影拍了《戰爭前夕》，澄清謠言。

第二，針對中國大陸的文革和統戰的三通四流，中影拍了《皇天后土》、《苦戀》和《歷史的答案》（記錄片），揭發中共真面目。以上這些政宣片，雖然有政宣目的，但透過藝術性包裝，有可看性，也有藝術性，叫好叫座。

第三，針對臺獨言論，中影拍了尋根影片，例如《香火》、《源》和《太湖英烈》等。

第四，針對臺灣社會的進步和變遷，中影拍了《小畢的故事》、《兒子的大玩偶》、《海灘的一天》、《小爸爸的天空》等。這些用新電影手法包裝的藝術電影，也有政宣的內涵。由於起用了一批新人，表現新作風，也為今後國片開創了新路線。當然，後來新電影的興起，輿論界的推波助瀾更是功不可沒。

第五，激勵臺灣人民力爭上游的奮鬥精神，拍了殘障人鄭豐喜的《汪洋中的一條船》，也符合中影的政宣政策。因此，國民黨中央特別以華夏勳章頒給導演李行，並頒獎給主要演員秦漢、林鳳嬌。可見政宣電影的多面性，並非只有反共抗俄。

索忍尼辛誇獎《苦戀》

　　全世界公認的俄國反共文學家索忍尼辛來臺灣訪問時，在中影製片廠待了三個半小時，當時媒體記者有五十多人在場，我（明驥）親自接待索忍尼辛先生。我先給他做了十幾分鐘的簡報，說明影片的劇情，然後再請他看這部影片。非

常有幸的，前十幾分鐘我一邊看一邊用俄文解釋，後因影片上有英文字幕，十五分鐘後，他說不需要解釋，英文就可以看得懂。

索忍尼辛先生看了影片後，在我房間那個大理石上提了幾個字，他說：「首先恭喜中華民國，你們反共還有一塊自由的土地，供你們有條件製作這部電影。我們俄羅斯也要反共，可惜我們沒有寸土片地製作類似這樣的反共片。」他說：「《苦戀》是全世界反共影片當中，最好的一部。」

問：記得當年《兒子的大玩偶》上映前，曾發生過所謂「削蘋果風波」，是怎麼回事？

答：那次有十四位黨國大老來看試片，看後，有一位主管認為不能上映，把臺灣寫得太貧窮落後。經我解釋，二次大戰後，很多國家都是從毀墟中成長，電影上過往的貧窮，並不代表現在還是貧窮，經一再討論，加上記者支持，只裁定修剪了幾個鏡頭。本來還裁定不能參加國際影展，後來在輿論支持下，也開放。

問：陳耀圻導演的《源》，也曾有黨國元老主張要修剪，剪掉了大段好戲，陳耀圻一想起這事就痛心。

答：《源》片問題主要為春節檔期，不剪就要放棄春節檔期，又覺得十分可惜，同時剪掉的多是青少年的打鬥場面，結果遭受輿論界諸多指責，中影決定接受教訓。

問：以前中影每拍一部片，都要送劇本到文工會審查，有多少劇本拍不成？

答：說起來真是一言難盡，以前當中影負責人幾乎像龜孫子，要面對各方面的壓力，單是劇本送到文工會，經常要等兩個月才有消息。可是拍電影有時效性，尤其大牌

明星不可能白等,過了時效不能拍,影響整個作業。我到文工會後,首先就取消這規定,劇本和預算,都授權公司自行負責,拍片空間就大得多。

以前黨工有句口頭語,叫「不做不錯」,我在中影總經理任內要員工們:「不做大錯,多做不錯,少做有錯。」因為不做沒有改錯機會,做錯改正,以後就不會錯。我召集全體員工,包括編導人員,在職訓練兩週,推動這觀念。

《香火》為何特別感人?

問:《香火》的構想很好,是怎樣會想到拍這部影片?

答:《香火》是我構想的,我請了三位作家,根據我的構想來寫劇本。吳念真就是因為參加《香火》的劇本寫作,才進中影。還有兩位作家是陳銘磻和林清玄。三人集體創作,曾六次更換內容,費時一年才完成,因此劇本寫得很感人。當然徐進良也處理得很用心。

《香火》的主題,不但尋根,也抗日,民族的情感強烈,使本省中年以上的觀眾多能看得熱淚盈眶,熱血沸騰。曾親身經歷這段歷史的前總統謝東閔先生,對本片有特別的感受。他說:「《香火》是他這一輩子看過最好的一部電影。」

這就是政宣電影的收穫,只要拍對路,拍得真實感人,政宣片也是藝術電影。四、五〇年代蘇聯的政宣片,幾乎都是藝術片的經典作。中國大陸的主旋律片,更是擺明的政宣片。

《皇天后土》的挫折，促成製片改革

明驥在回憶製片觀念的轉變時說，給他衝擊最大的是《皇天后土》在金馬獎最佳影片競爭中，敗給香港新藝城的《夜來香》。當晚他一個晚上無法入眠，甚至流淚，第二天開會眼睛還腫，他不是為自己，而是電影價值觀的轉變，不知今後製片究竟何去何從？那屆金馬獎是1981年第十八屆，是新聞局長宋楚瑜要以藝術化、專業化、國際化來改革金馬獎，評審委員請了二十一人，其中兩人是外國人，都有相當水準，名單包括：王文興、王宇清、王寧生、申學庸、丘家韜、艾德禮、胡金銓、夏元瑜、陳又新、陳純真、黃美序、張照堂、曾連榮、溫隆信、鄭炳森、樊曼儂、樂茝軍、駱仁逸、鮑立德、羅慧明、饒曉明等。這名單可以說正符合了宋楚瑜的要求。

不過，《皇天后土》最佳影片獎的失落，並非被香港的《夜來香》奪走，而是敗於同樣的本土反共片《假如我是真的》，該片得力於原著改編俄國經典名劇果戈里的《欽差大臣》，有傑出藍本，結構完整流暢。《皇天后土》包含東西太多，邊拍邊改，在劇本上難免吃虧。《皇》片敗給港片《夜來香》的只是單項的最佳導演項目，這是金馬獎為獎勵有潛力新人的共識，《皇天后土》的白景瑞不只敗給徐克，也敗給林清介，提名就落選。據評審委員之一的羅慧明在當年《聯合月刊》第五期，發表金馬獎最佳影片最後委員們的投票情況，第一輪淘汰三片，入選《皇天后土》、《夜來香》、《假如我是真的》，《皇》片得票最多。第二輪投票，《夜來香》已淘汰，剩兩部本土反共片對決，這時民營

公司占優勢。第三輪《假如我是真的》得十三票，《皇天后土》只得七票，鄭炳森委員提議給《皇》片最具時代意義特別獎，委員們一致通過，可見並未否定《皇天后土》。

《皇天后土》從中影立場，確是做了許多突破的創新，金馬獎評審委員之一的黃美序教授，在金馬獎頒獎過後，於《聯合報》副刊發表過一篇連載三天的大作，肯定該片的成就。攝影師林贊庭也曾對我說過，他對《皇天后土》的用心，超過他個人得金馬獎的作品，他自認用彩色底片拍出接近黑白攝影效果，畫面呈現墨綠或深藍，有時大部分漆黑畫面，透過一絲寒光，可看到半個側臉。這種暗調打光技巧，比林贊庭得獎的《雪花片片》更高超，足以媲美美國片《蠻牛》和《辛德勒名單》的攝影成就。《皇天后土》氣勢磅礴的紅衛兵遊行大場面，血紅大旗招展，配合標語、肖像、帽徽、袖章、大片紅色，令人怵目驚心。大武鬥場面同樣強調血腥紅色，是紅色中國的象徵，也是激情象徵。與冬天灰暗天空、春天慘白的雪景對比，高度發揮色彩的戲劇效果。可能金馬獎評委對這些沒有特別注意，而且金馬獎二十一位評委中，擅長攝影專業者似只一人。因此林贊庭的成績，竟不如他徒弟林鴻鐘的《假如我是真的》，以及《夜來香》的黃仲標，《愛殺》的黎萃明，可能有些唯美畫面，吸引評委眼光，事實上林贊庭早已有過。這種專業性的評審標準，的確還有爭議之處，他內心有點不服。但退一步想，《皇天后土》在金馬獎的挫折，正是臺灣新電影誕生前的陣痛，促成明驥經過三個月的反省，終於大徹大悟，要改拍小成本、精緻化、高效率的新電影的製作，打破政宣任務的觀念，未嘗不是因「禍」得「福」。

　　明驥說，中影公司是一部老機器，要改造不是一件簡單的事情，從整個製片方針主題的改變、整個製作方式的改變，要有步驟的配套措施。我把中影公司員工七百多人，分五個梯次講習，包括外埠工作人員都調到臺北，每一期三天，每一期我講四個小時新電影的觀念，再請行銷專家提供寶貴的意見。然後花四個月時間說服吳念真進中影，也花了八個月時間才找到小野進中影，再找題材，題材不能大，好的影片不一定就是大的題材，小的題材故事一樣能拍出感人的好片。

　　這就是臺灣八〇年代興起的新電影。筆者以為，八〇年代，臺灣新電影興起的成功，不但有在國外學電影有成就的新人投入，更得力於結合了文學人（小野、吳念真、朱天文、黃春明）和文學作品（《兒子的大玩偶》……），充實了貧血的臺灣電影內涵，更新了臺灣電影的製作方向。在中國電影史上有文學人和文學作品參與的時代，都會是輝煌的電影時代。

爭取大學生觀眾

問：《光陰的故事》的構想動機，又是怎樣引起的？為何後來竟變成領導新電影潮流的開路先鋒？

答：我和製片部商量，邀集一班年輕人，各人拍一段成長的故事，間接表現臺灣社會的成長和變遷，以新的電影製作型態，創造電影的新時代。
　　當時製片部的主力小野、吳念真、趙琦彬，他們都是年輕人，邀集了一批從美國、法國研究電影回國的電影學人，把他們從先進國家學到的新觀念注入了作品中，為

電影帶來了新生命、新面貌。第一部表現各人成長的故事片《光陰的故事》，由四位新人導演陶德辰、楊德昌、柯一正、張毅各負責拍一段影片，發揮各人所長，組合成一部四段式的電影，果然吸引了以往不看國片的新觀眾——大學生，接著中影與萬年青電影公司合作拍攝《小畢的故事》。1983年起用新人曾壯祥、萬仁、侯孝賢等，改編黃春明小說，拍成《兒子的大玩偶》，形成一股波濤洶湧的新浪潮，乘風破浪而來。

港九戲院創造政宣片高票房

至於政宣片的效果，除了抗日戰爭片《英烈千秋》、《八百壯士》在港九上映已獲肯定外，還有《黃埔軍魂》、《源》和《辛亥雙十》先後於1979年、1980年、1981年的雙十國慶在香港上映為例，不但配合了港九同胞的雙十國慶活動，也抵制了左派十月一日的國慶活動，尤其《辛亥雙十》擊敗同時上映的大陸片《辛亥風雲》，票房紀錄高出很多。

再以《皇天后土》在香港雖遭禁映，反而增加聲勢。《皇》片與《苦戀》，透過出借香港社團和學校，分別放映了兩百多場，觀眾超過十餘萬人，比在戲院上映還有效果。

同時，正由於《皇天后土》在香港傳出被禁新聞，該片竟在巴黎放映了一百多天，為國片前所未有的盛況。對反制中國大陸的海外統戰陰謀，可說非常成功。

還有記錄片《怒潮澎湃》、《歷史的答案》和劇情片《龍的傳人》，以及民營片《揹國旗的人》等等，中美斷交後，在海外上映，也駁斥了中國大陸和平談判、淆惑視聽的伎倆。

外行影檢傷害創作

中影政宣片雖然對國民黨文宣政策貢獻良多，但因主管影檢的人員外行，往往傷害電影創作。以張法鶴製片，在海外最獲好評的《八百壯士》為例，遭到影檢許多刁難，編導丁善璽牢騷滿腹，曾在《今日電影》雜誌發表過文章，摘錄部分如下：

> 《八百壯士》是決策當局要拍的政宣影片，國防部全力支援拍攝的影片，劇本審查就費時半年多，你看，我看，橫看，直看，一再修改訂正才定稿，等到拍片時，又常有長官蒞臨指導。這樣拍的片子，該可以順利通過了吧？沒有想到，片子完成送檢時，問題可多了，殺日本人不可以，我軍被殺更是不行，殘酷鏡頭不能有，悲慘鏡頭也不能有，戰爭

《八百壯士》，右一宋岡陵、中右林青霞、中左周丹薇。

場面又不能太多。這些鏡頭拍起來多辛苦，大家吃灰吃泥。不能拍，為什麼不早說？寸寸膠片，都是工作人員的心血啊！

《八百壯士》死守四行倉庫，是一段極悲慘的戰史，並沒有曲折故事，我軍在倉庫中死守，糧食充足，彈藥充足，只缺水缺電，能發揮戲劇性的地方太少，確是難為了編導丁善璽。

丁善璽最不服氣的地方，還有兩點：

第一，童子軍楊惠敏對他父親說：「孩兒不孝，不能跟你回去。」這種移孝作忠，就是孝的表現，所謂戰陣無勇非孝也。有關人員認為這句話使孩子們誤認為楊惠敏的愛國行動就是不孝，非剪不可。這種似是而非的觀念，確是太低估了觀眾。事實上，電影的主題不是說出來的，楊惠敏那種愛國愛民的熱忱，連三歲小孩也會肅然起敬。這種移孝作忠的大孝精神，稍受教育的觀眾，也不會誤會到自己說不孝就是不孝。丁善璽說：「如果這種說法能成立，豈不是中國人生活上許多自謙詞，電影上都不能用了。」

第二點是，徐楓打電話勸柯俊雄撤退的場面，有關人員也認為長官命令謝晉元撤退，謝團長不接受，竟要謝妻來勸導，不成體統。其實戰爭時期，將在外軍命有所不受，何況在這種國家危急時期，謝晉元為國獻身，有我無敵，有敵無我，情緒非常激昂，但是也難免兒女情長。丁善璽據理力爭，才保留了兩句話。

突破影院映片長度限制

問： 在我的印象裡，中影的歷屆總經理中，以你的作為，最能創新突破，但是中影的保守派勢力一直很強，而且重

要幹部，每人背後都有一片天。《今日電影》雜誌就接到中影老職員反對張法鶴升總經理的投書。你是出名的好好先生，你究竟怎樣突破這種困境？

答：我想，當一個主管，執行任何政策，只要無私無我，就不怕任何阻力。我一直秉持盡其在我的原則，一旦決定這樣做，就勇往直前，義無反顧，如前面所說的開創午夜場便是一例。再如《海灘的一天》，片長兩點四十五分，決定原版上映，突破以往片長的限制，我心裡也經過一番掙扎。那幾天，我連吃飯、睡覺都在想這個問題，因為這部片的新舊時空交錯，不修剪，一般觀眾已難完全理解，一修剪，必然更難看懂。但是要以原版上映，一天要少映兩場，會否影響收入？如何說服合作人王應祥和戲院，難免憂慮。不料王應祥很尊重我的決定，他認為這部戲怎樣放映，臺北也不會超過四百萬元。我又去說服戲院，每天少映兩場，觀眾比較集中，有助戲院氣氛，要看的觀眾走不掉。

戲院對這部片也沒有信心，但換新方式上映，有利宣傳造勢，勉強同意。

結果《海灘的一天》以原版上映，愈映愈盛，臺北賣座總收入逾一千兩百萬元，超過王應祥的預估兩倍，皆大歡喜，輿論大為讚揚這種突破方式。一切都在變，戲院上映影片方式也要隨時代轉變，又為國片開創一條新路。

中央電影公司總經理明驥談到中影的經營方針，還有下列幾點值得補述：

1. 製片方面：繼續拍攝反共愛國，宣揚中華文化和傳統民族精神，介紹臺灣三十年來繁榮進步的片子，這些主題性強

的片子都要具可看性。同時也要拍部分純娛樂片。盡量參加外國國際影展，尤其歐洲著名的影展。除了藝術競賽外，市場展也不放棄，賣片將會有較大效益。

2. 電影人才的培養：分三期招生，一為培育編劇人才的訓練班；二為造就演員的訓練班；三為技術人員（包括攝影、燈光、剪輯、錄音、美工、化妝……等）的訓練。

3. 沖印廠、攝影器材、燈光器材陸續添購，並從歐美延聘沖印顧問來臺講習。製片廠內的兩條街道將重新整修，並加建工程美術燈光大樓，讓器材能集中加以科學方式管理。

4. 建立制度：革新建立最重要的製片制度，盡量授權，採分層負責，標準要規定。一定要做到七分準備，三分執行，周密地按照預算拍攝，並達到一定的品質標準。

5. 中影拍製部分政策片，多少會有虧損，因此發展關係企業便愈形重要，而且有助中影本業的發展。中影本著不借外債的原則，以關係企業的營利來彌補製片費用。

6. 加強員工團隊精神，早餐會報成員包括每一階層的員工；另外尚有員工在職講習，其主旨是使得中影員工能與公司產生榮辱與共的觀念。

7. 協助民營公司：過去，明驥亦曾默默為民營公司做過某些事情，但是一直不曾對外說過，今後，中影仍將一本過去，只要中影的能力許可，一定以優惠的條件來協助民營公司，希望民營公司不要畏懼挫折。

8. 發行方面，將著重於市場的研究調查。擴大中影影片多元性，加強海外發行據點，將中影過去出品的一百多部影片，印成精美專刊，寄給全世界的公司，使其能了解中影出品的多元性。過去，中影出品的電影只做到純的影片發

行，今後也要考慮到電視錄影帶的發行。

　　至於檔期方面，要更為靈活，有些片子不適當於某個檔期，寧願將檔期讓給另外的好片子；反之，中影好的片子，必然要安排在好的檔期。

最後的遺憾

問：你在中影正大有為的時候突然離開，是功成身退，還是因制度限制，不能再延長？

答：其實，都不是，而是有人活動高層要接任。當時我正接洽收購中影文化城附近土地，擴大文化城觀光區，計畫增加很多遊樂設施，拍片的空間也增大，預估至少可增加六億元的收入，可惜繼任者沒有繼續實施我的計畫，那些土地現在價值多少？非常可惜。不過，由中影總經理調文工會副主任，是升級，我是第一人，黨中央對我的工作成績，還是非常肯定。

　　一般人只知道龔弘提拔李行，創造健康寫實電影，但李行最得意的代表作《汪洋中的一條船》，是在明驥時代拍的，該片是中國大陸建國後第一部在全中國大陸戲院系統正式公映的臺灣影片，男主角秦漢還被提名角逐金雞百花獎。

　　李行在中國大陸受到尊敬，《汪洋中的一條船》的成就是主要因素，因此電影資料館在為龔弘出書之外，也應注意其他幾位具有同樣貢獻的臺灣製片家。

成立俄語研究所

　　我和明驥的談話，因時間關係，到此為止。但我了解，

明驥在新電影之前，得力於副總經理張法鶴的襄助，不但拍了政策大片《皇天后土》、《汪洋中的一條船》和《源》等好片，張法鶴英文好，在歷屆中影製片主持人中，表現最突出，開拓了中南美市場和首創跨國合作拍片，例如與澳洲合作的《Z字特攻隊》和與印尼合作的《緊迫盯人》，與泰國合作的《牡丹淚》等都有相當成果，也為拍《源》片找到了外國演員，同時首創到美國拍外景，起用華裔演員盧燕等人。

跨國合作拍片和開拓國際市場，是二十一世紀盛行的電影製作路線，中影早在七〇年代就已做到了，而且成果豐碩。

明驥，號千里，中華民國湖北省竹谿縣人，1926年生。畢業於政工幹部學校研究部暨軍官外語學校。曾任軍職多年，擔任軍中宣傳教育等工作；旋轉入電影藝術界服務，曾任中央電影公司製片廠廠長，中央電影公司副總經理、總經理、中華民國影劇公會理事長等職務。除了對中國電影事業的拓展、人才的培養以及「新電影」的創立，貢獻良多外，由於他在俄文教學與俄國問題的研究上很用心，對俄國語文卓有心得，對蘇聯及俄羅斯國情亦了解深刻。1988年遂應中國文化大學敦聘為俄國語文學系主任，致力於俄、烏文化教育，1991年成立中國文化大學俄國語文學研究所，兼任所長。嗣為健全俄語教育學制，培養俄語教育師資及研究獨立國協各國情的高級專業人才，乃申請設立俄文博士班，並於1999年招考第一期研究生。明驥教授為推廣俄、烏文化教育，促進文化交流，當蘇聯共黨政權末期及解體之後，明驥曾隻身深入俄、烏兩國境，先後十次訪問莫斯科、聖彼得堡、基輔和波羅的海里加等大城市，與當地文教、政經各界人士廣泛接觸，彙集資料，撰寫專論，提供國人參考；並促

進中國文化大學與莫斯科大學、聖彼得堡大學和基輔大學簽
訂文教合作協議，建立姊妹校的關係。同時，也從這三個學
校聘請語言學教授來我國任教，建立中俄、中烏學生留學的
管道。

　　1991年12月，明驥代表中國國民黨率團參加俄羅斯民主
黨第三屆全國代表大會，以七分三十秒的俄語演講，獲得全
場千餘人五次熱烈鼓掌，做了一次極為成功的政黨外交。
1993年10月應烏克蘭基輔大學之邀，出席該校主辦的國際學
術研討會，並提出〈烏克蘭應發展和亞洲國家關係〉論文在
大會上宣讀，會後獲頒榮譽博士學位，此為當時我國獲得烏
克蘭基輔大榮譽博士學位的第一人。明驥已出版專著有《今
日蘇俄》、《俄國語言學研究及俄語教學》、《現代俄文複
合句之研究》、《銀河采薇》、《俄羅斯風雲》、《傳情一
海鷗》、《蘇聯外交》等，均具學術價值。明驥於2009年自
紐約回國定居，2009年第四十六屆金馬獎執委會決定頒給明
驥「終身成就獎」，可說是遲來的榮譽。

明驥總經理任內提拔的新導演（1978～1984）

《血濺冷鷹堡》金鰲勳。

《神捕》何偉康。

《光陰的故事》陶德辰、楊德昌、柯一正、張毅。

《兒子的大玩偶》侯孝賢、萬仁、曾壯祥。

《大遠景》楊敦平。

《魔輪》王銘燦。

《小畢的故事》陳坤厚。

《阿福的禮物》李啟華、麥大傑、羅維明。

《錦標》汪瑩（汪瑩第一部片《女兵故事》與李嘉合導，仍算是新人）。

　　上列新導演是根據中影出品年表的導演名單中列出，同是三位或四位新銳導演合作的影片《阿福的禮物》，卻只冒出一位新銳導演麥大傑，他後續新片《國四英雄傳》令人震撼。

追尋中國傳統文化風格的

廖祥雄

中影旗下不碰政宣題材

中國大陸主管電影的電影官，不少原是傑出的電影導演，由有專業素養的導演來管理電影事業，才能徹底執行國家的電影政策，真正檢查出影片表現的思想內容。臺灣光復六十年來，電影官中（電影處長）卻只有一位出身電影導演，即是廖祥雄。他的電影官生涯雖然不長，但的確比其他非專業的電影官有成就。同時他的電影導演生涯也為時不長，但幾乎每一部片都有創新的成就。最特別的是，廖祥雄雖是在肩負政宣任務的中影當導演，但除了一部半記錄片式的《萬博追蹤》外，其餘八部作品，都與中影的政宣任務絲毫扯不上關係，而且當時他是在提倡健康寫實的領導強人龔弘的麾下拍片，居然也沒有拍過一部符合健康寫實風格的作品。由於當年金馬獎評分，是以主題意識掛帥，主題符合國策或社教意識者就占三十分，其餘技術差一點也可入圍，偏偏廖祥雄導演的電影不重視當時國策的政宣意識，吃了大虧，儘管技術水準高，例如《小翠》，也與金馬獎擦身而過。唯一的一次是《真假千金》，替翁倩玉弄到一座金馬獎最佳女主角獎，也與中影需要的主題意識無關。

現在廖祥雄談起當年拍片，他追尋的是中國傳統文化性、娛樂性，而不理會當時國策的政宣主題意識，頗為懊悔。因此，現在有不少電影學者常「大罵」中影當年千篇一律拍的都是「反共八股」、「耕者有其田」[註1]，也不知道其中一位特立獨行的廖祥雄，與中影簽約三年拍九部片，竟

註1：焦雄屏著《改變臺灣電影歷史的五年》，萬眾出版，1994年初版。

無一部與中影的政宣有關，當然沒有絲毫農改，更沒有反共八股。還有年輕學者譴責中影，七〇年代前，未起用本省人當導演，他們不知道1969年7月進中影的廖祥雄，是正港本省人[註2]。

在臺灣導演群中，從小受日本教育的廖祥雄，日文、日語之好，電影界留日派難有人可比。可是當時臺灣電影界不管是否懂日文日語，或只懂一點皮毛，都會想盡辦法在作品中加進日本味或師法日片美學的風氣，日文好的廖祥雄其作品反而無絲毫日本味，甚至提拔在日本影視圈成長的翁倩玉回國主演他導演的幾部影片，也沒有一點日本味。因為廖祥雄始終追尋的是中國傳統文化風格。

建立中國傳統文化特有風格

廖祥雄不碰政宣，固然與天生傲骨的行事風格有關，也非故意標新立異，而是認為中國電影文化的發展，不管如何求新求變，必須先建立中國傳統特有的民族文化風格，才是開拓中國電影事業的康莊大道，這是非常正確的製片路線。1979年3月1日他在導演《新西廂記》時，在《臺灣新聞報》上發表他的導演抱負，摘錄一段原文如下：

> 為了要尋找建立中國傳統民族風格電影的途徑，我一開始拍片就在傳統的通俗小說中挖掘題材。不管這種方法是否正確，我幾乎盲目地在從影初期的兩年中一連串依次拍攝了

註2：國家電影資料館出版《電影欣賞》，第72期第59頁起刊登周韻采作《國家機器與臺灣電影工業之形成》，第63頁第8行。1960年代中影導演都是外省人。

《武聖關公》、《小翠》、《春梅》、《李娃》等四部影片。《武聖關公》闡揚傳統文化中最尊重的「忠義」；《小翠》強調「知恩必報」，甚至不惜犧牲自己；《春梅》表現出中國婦女的「貞節」，也顯現了中國方式的愛情專一；《李娃》以國畫中簡樸的象徵主義，拍出了中國傳統所標榜的「含蓄之美」。如果不是《李娃》遭到票房上的慘敗而使我懷疑這種方法的不當，我可能還樂此不疲地繼續拍攝更多的同類影片。在那些計畫籌拍的同類影片題材中，當然包括了《紅樓夢》與《西廂記》，尤其是由於後者為一部兼具文學與戲劇雙重藝術價值的戲曲，我更盼望能早日完成它的電影化。沒想到這個願望一直拖到時隔十年後的今天才達成，真有諸多說不出的感慨。

廖祥雄在電影導演上的成就，雖不如侯孝賢、楊德昌，甚至李行那麼享有盛名，但在努力追尋中國傳統民族風格的電影藝術上的創新，每一部都是盡心盡力而為，保持相當水準，只可惜當時臺灣電影界還未注意參加國際影展，國內的金馬獎又偏重政府政策的主題意識，而使廖祥雄未享更高聲譽，為識者惋惜。

港臺第一線導演

幸有1974年的《影響》電影雜誌「中國電影專號」，香港影評人吳振明以作者論方式評論當時的港臺六十位電影導演，廖祥雄與李行、唐書璇同列第一線導演，白景瑞、李翰祥、胡金銓、宋存壽等都為第二線，屈居廖祥雄之後。吳振明的評論如下：

兼評與導一身的廖祥雄，乃當今留學歸國的學院派導演群中（白景瑞、劉芳剛、孫家雯）最具才華的一個，他的《小翠》和《李娃》均出自通俗的劇本（後者改編自唐代傳奇《李娃傳》），但他卻能化腐朽為神奇，處處點石成金——把一個才子佳人的故事，通過精簡而又富象徵式的布景，靈感閃爍的調度，和恰到好處的剪接，昇華為一次雅俗共賞的輝煌表演。

廖氏的作品與奧祕所在，是他的鏡頭流動而不虛浮，剪接靈活但並不賣弄花巧，舞臺化的調度中，卻毫無舞臺劇的沈悶。若採取形式內容二分法的界說論述之，則李行以形式出發，而以內容為歸依。廖氏以說故事為起點，卻以力求表現個人的風格為最終標向，其弱點是使其人物的情感概念化和定型化，但補救地方乃其創作靈感，自影機腳和剪刀隙縫間源源不絕地流露出來。

廖祥雄是正港臺灣人，而且誕生在日治時代皇民化的臺灣家庭，父親在日人公家機構工作，全家講日語，六歲時住上海日本人居住的虹口區，日本敗戰後才恢復為勝利的臺灣人——中國人。

廖祥雄由於日文好，倒給他事業的發展不少方便，1957年在師大求學期間，獲得師大視聽教育館館長沈亦珍的賞識，替該館整理日文教科書，剛畢業就到該館投入視聽教育的專業工作，每天要檢查影片是否損壞，即時修補，這種檢查工作，要一格一格的看，在工作中可看到比一般劇情片更多的電影技巧和藝術，加以參閱視聽教育的專著，同時有機會參與該館記錄片的製作，正是奠定以後當導演的起點。

　　1959年，廖祥雄有機會派到日本放送協會（NHK）研習日本的廣播教育，這當然也是得力於日文好之賜。這時日本已有電視，讓他在觀摩電視節目和影片製作的過程中，擴展了映像傳播藝術的領域。為了了解日本推行的視聽教育，廖祥雄走遍了日本各地的地方電視臺，了解日本人既保守又進取的成就。

　　1961年，由於廖祥雄懂日文、英文和視聽教育，應聘到美國舊金山州立大學，編輯教美國中學生的中國語文教材，在這裡不但得到兼差教日語工作，又在舊金山州立大學創造藝術學院的廣播電視電影系念了三年，拿到碩士學位。

　　1964年10月，他從美國回來，到教育部剛成立兩年的教育電視實驗廣播電臺工作，該臺比1962年開臺的臺視早八個月開播，但經費缺乏，一直停留在實驗階段，那幾年他頗有「英雄無用武之地」的困惑。

《武聖關公》（1968）首創鞍上交兵

　　直到1968年，廖祥雄才有機會導演民間公司投資拍攝的古裝大片《武聖關公》，也是他導演劇情長片的處女作。他當然要全力以赴，克服許多意外的困難，尤其是投資人不是有雄厚財力的電影公司老闆，因此拍片條件比《還我河山》、《西施》等古裝大片都差得太遠，但片中白馬坡斬顏良、誅文醜之戰，居然還能首創國片古裝片馬上交戰的大場面，動員二千四百位驍勇善戰的臨時演員，及三十位馳馬戰鬥，在馬上翻滾的武師，以及二百匹戰馬，十五輛古代戰車，真正對壘交鋒，殺得人仰馬翻，尤其關公陷身亂軍的混戰戲最激烈。無疑地他又嘗試了一種新構想。在國片中還是

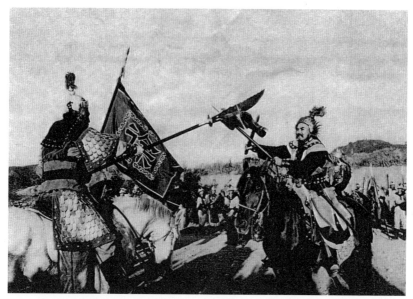

廖祥雄處女作《武聖關公》，首創民營製片馬上激戰場面。

首次動用四部攝影機，從不同角度拍攝，嘗試拍這種馬上交鋒的戰爭場面。

　　劇情由關公被困土山暫居曹營開始，經護皇嫂過五關斬六將，會古城聚義而終，烘托出關公的忠義豪氣，為「人」的苦心。由到日本學習電影美術一年的羅慧明設計的內景也很壯觀，高大圓柱、深院廳堂視野寬闊，氣派輝煌。配樂動用中西樂器，使電影音樂、音樂效果，融合於映像中創新。可惜以本省民間信仰為目標的大片，沒有注意到鄉土包裝和民俗宣傳，結果吃盡苦頭的廖祥雄，首映時，雖然戲院門前人山人海，但成本太高，竟連導演費也沒拿到，事實上這種大片，必要有國際市場，《西施》也賠得很慘。唯一的收穫是中影總經理龔弘對廖祥雄導演的處女作《武聖關公》很滿

意，立即和廖祥簽了三年導演合約，總算踏出導演生涯最艱辛的第一步。

關於《武聖關公》的成就，臺藝大曾連榮教授有一篇評論摘錄（重點）如下：

> 《武》片是廖祥雄教授的處女作。它也是在製片業者趨向於「打鬥」狀況中的作品。導演把龐大的「關公戲」，用力只寫「過五關斬六將」的設定，無疑已正中了目前「打鬥」口味正濃的觀眾！……他寧肯趕緊把故事推展到「斬顏良、誅文醜」的大場面去。這是很懂得觀眾興趣的作法……。這裡，值得讚美的，就是「打鬥」的嘗試。「鞍上交兵」，在我們還沒有培養出馬明星的今天，困難甚多！可是，關公斬顏良、誅文醜的幾個回合，真的很像樣。導演特別在過五關斬六將時，很用心的在嘗試打法。比方：過東嶺關時，關公在馬上，孔秀和士兵在徒步，好像是騎兵與步兵交戰。過洛陽關時，韓福和孟坦二騎夾鬥關公，可說是騎兵與騎兵們的短兵相接。在沂水關的鎮國寺裡，關公不用青龍刀，換成劍擊卞喜，乾淨俐落。過滎陽關時，導演試圖用偵探片的手法，以「火」來計取王植。在黃河渡口時，改成關公徒步舉刀鬥殺騎在馬上的秦琪……。這種多樣的變化設想，正顯現出一個導演的才華，和他想像力的掙扎！在古城下關公戰蔡陽時，輕拍著馬頸，吐出：「赤兔呀，赤兔，關某的生死，全在於你……」時，更是是格外動人。
>
> （摘自1968年10月1日《民族晚報》刊登〈談國片的製作方向——兼評《武聖關公》的表現〉一文）

廖祥雄拍片，為中影建立了一套制度，籌備工作要詳訂進度明細表，包括㈠景別分類表，㈡分場順序表，㈢演員出

場表，㈣服裝道具表。其中廖祥雄導《小翠》時的演員出場表中又分「小翠出場表」，因為翁倩玉要提前回日本。由於廖祥雄拍片前有這樣規劃，所以不會超出工作天和超出預算，尤其《萬博追蹤》時，在博覽會觀眾多，現場搶拍劇情片，就好在事前規劃得當，才順利完成。而且廖祥雄有寫日記習慣，等於每天都有自我檢討，有問題可以隨時改進。

《小翠》（1969）用「阿哥哥」伴奏平劇

廖祥雄為中影導演的第一部片，是聊齋故事改編的《小翠》。廖導演採用美國式喜鬧劇的誇張渲染手法來拍，在中國古裝片還是首次嘗試，而且特別從日本請來能歌善舞的翁倩玉主演，配搭魏蘇的詼諧有趣，更是難得。

1970年春節上映的《小翠》，各報的評論都叫好，這裡摘錄兩段影評如下：

在春節放映的國語片中，看《小翠》的觀眾，大概都有欣見新人新風格的快慰。當然給人們印象最深的翁倩玉，活潑的小姑娘，不但古裝扮相秀麗，而且有時溫靜，有時憨傻的演出，都很自然，更有幾分難得的稚氣靈巧，正適合狐仙化身的江湖兒女的造型。……等到看過本片後，不但翁倩玉是前程似錦的新人，導演廖祥雄又何嘗不是影壇的後起之秀，他導演這部古裝喜劇，很能把握引人發笑的效果，卻無低俗之弊，其中用西洋樂器演奏「阿哥哥」伴唱中國平劇《武家坡》與《龍鳳配》，加強喜鬧劇效果，同時劇作者將原著聊齋中的神怪部分刪除，代以諧趣警世的人生觀，是聰明的改編，片中對話也幽默，本片的成功，劇作者功不可沒。（1970年2月14日《民族晚報》）

中影改變路線，新片《小翠》風格清新
——電影潮流日新月異，國產影片為求趕上時代，打進
國際市場，非求進步不可

正在臺北市上演的《小翠》，它是我國電影潮流邁進一
個新階段的獻禮。在風格上，它是絕對新的，而且超脫國片
的俗套。無論音樂、對白、動作，都有革命性的改革，劇情
進展甚有魅力，導演在處理上要使觀眾笑的時候，就能達到
非笑不可的效果。《小翠》寫一個狐仙報恩的故事，但是如
果不注意武家麒的夢境鏡頭，根本不會覺得那是取自聊齋的
故事。排斥神怪側重寫實，卻能保持其神髓，並且注入一種
新的生命力。……該片導演廖祥雄，對於每一個演員的戲
路，都順應劇情的需要，一一予以改變。（1970年2月13日
《臺灣晚報》）

這裡筆者將廖祥雄幾部較為主要的電影作品，重點式的
評介如下，可看出廖祥雄的導演之路：

《李娃》（1970）國內首創象徵主義

本片根據高陽的小說改編，是唐朝才子佳人的通俗愛情
故事，強調愛情可克服一切困難。這部戲要造成的主題氣氛
是愛情，用詩情畫意在構圖上把愛情的美襯托出來，他採用
具象東西來點綴畫面，表現含蓄的美，亦即視覺與幻覺的美。

廖祥雄在電影畫面上用象徵主義的簡單線條，表現了完
整的意義，是國內首創。他說象徵主義並非抽象，而是具
象。有一場跳舞的戲，在整個畫面上只有一張桌子、一張屏
風（象徵客廳），室內原有的其他擺設完全搬開，突出舞蹈
本身的線條之美。

廖祥雄說：象徵派電影如果具象太單調，就用彩色來彌補，唐朝的桌子顏色是淺褐色，現在彩色電影覺得顏色表現不夠，就加上了色光。如象徵派強調色光，而不注重輪廓，注重的是陽光照射的氣氛，也就是片中所用黃、藍、紅之三種顏色的白光，把戲的氣氛產生出來的，這一點他總算做到了，而且表現得相當美。

才子佳人的影片，必須有美男美女演出才能突出唯美韻味，可是本片男女主角江明、紫茵都缺少美男美女的明星魅力號召，這不只是導演遷就公司的失策，更是中影總經理龔弘要盡量用本公司基本演員的失策，買票的觀眾不會體諒製片的苦心事小，影響票房事大。

《真假千金》（1971）翁倩玉發揮歌舞演技才華

1971年，廖祥雄與翁倩玉繼《小翠》、《萬博追蹤》之後再度合作拍攝《真假千金》，是一部風趣而富人情味的喜劇，演與導都有令人滿意的表現。雖然廖祥雄讓翁倩玉在片中一人飾兩角，在土氣、俏皮、任性、尷尬和端莊之外，又要表現歌與舞，有些過分遷就演員之感，但翁倩玉把握了劇中少女的純真性格，演來自然渾成；加以全片節奏輕快，一氣呵成，使觀眾在愉快中並不計較這些微疵。

真假千金、真假公主、真假大使、真假……自《欽差大使》以來，這種用劇中人冒充劇中人的「雙包」笑料已相當老套，本片的成功，便是並不強調這種撲朔迷離的趣味，而將重心放在貪財的管家利用富家小姐由美返國飛機失事，生死不明時，以純樸善良的孤女歌星張美紅冒充老富翁女兒徐琪，企圖達到謀害老主人、吞沒遺產的陰謀，從而剖析了人

性的善與惡。孤女雖然貌似小姐，卻性格不同，因而不斷產生驚險的笑料，但在化險為樂的趣味中，貪婪者的陰謀，逐步顯露；另一方面善良的假千金，與受騙的老父卻發生「老吾老，幼吾幼」的真感情。這人性的發揮，使得這齣劇有濃郁感人的情趣，這是編劇取材的成功之處，也是導演細心處理的結果。

不過，作者當司機，憑一笑的記憶，而偵破假千金的身分，導演在安排上，仍欠圓美。因司機擅自闖入小姐閨房，翻箱倒櫃，未免太大膽了些，如改用其他方式呈現，也可偵破。

翁倩玉在導演廖祥雄安排下，這一次演得很活，他跟魏甦談代價，很老練，學小姐樣態，很好笑，第一次碰到「父親」很緊張，吃西餐，很粗野，可是，明知她是假的老富翁，卻喜歡她，有一段很快樂的忘年交。這些戲，在翁倩玉又要又唱的過程中，很輕鬆、可愛，也很夠勁，扮演司機的勾峰，戲輕而有效，也是可讚的。不過，為了表現兩個翁倩玉，這個故事也不夠新了。

《老子有錢》（1973）禁映

描寫一個退伍老兵賣愛國獎券，生活雖苦，仍有女人同情，婚後太太也賣愛國獎券，有一期只剩一張，有人買去又嫌過期退回，不料中大獎。

兒子讀書不用功，當時升學主義盛行，學生考試不及格受處分、受奚落，現在老子有錢，不要受老師氣，把學校買下來，老師校長失業。

當兒子跟老子辦公室的秘書相親時，女方父母認為他的學歷只有專科畢業，沒有比自己女兒的大學畢業高。媒婆一

聽之下就理直氣壯地說：「喲！大學又怎麼了？專科又怎麼不行？這年頭只要有錢，念不念書，都是一樣的！像我們董事長只念過幾年書，現在有錢，還不是很有成就！他還是三個學校的董事長呢！想當年他兒子小學進不去，老子馬上把小學買下來；兒子中學考不上，馬上辦天福中學；大專考不上，馬上又辦天福商專。」媒婆這麼一說，女方母親歆羨地說：「噢，吳董事長還是天福商專董事長！那我們先生可以到你們天福商專去兼個課囉？」老子得意地說：「歡迎，歡迎！只要親家公有興趣，就是要當科主任，也是閒話一句，閒話一句！」這一段不僅揭露了人們對有財富地位的人諂媚外，也對我們一直沒有辦好的教育制度一個諷刺。電檢人員如果有容忍「幽默」的雅量，大可一笑置之。本片送檢時被禁映，理由是「歪曲社會真相」。廖祥雄說把媒婆說的那整場戲全部剪掉，對全片並無影響，應可發給准演證。當然，如以現在的影檢尺度，禁映理由根本不存，諷刺劇當然會誇張[註3]。

據廖祥雄說，該片演老子的魏蘇是生平演得最好的一次，女主角陳慧美也演得好。

據廖導演說，片中老子的太太亡故後，每每遇到困難時，就面對亡妻的肖像求助，電影用動畫手段，使亡妻的肖像呈現不同的表情，諸如點頭、搖頭、高興、傷心、生氣，樣樣齊全，讓「老子」看了不同的表情，做不同的反應。該片演兒子的李善操、演媳婦的雷雪莉、演阿坤嫂的王滿嬌都

註3：這段參考廖祥雄著《電影導‧電影官》。

有高水準的演出，還有客串演出的蔣青峰、孫越、陳露莎、
朱磊、范守義、常楓、王宇、上官亮、曹健、錢璐、李娟、
于恒、周少卿、王熙棟、李芷麟、魯植、王瑞等均為硬裡子
演員，個個都在影片中大顯身手，可惜無緣與臺灣的廣大觀
眾見面，是廖祥雄導演生涯最大的遺憾。希望廖導演能在解
嚴後的回顧展中公開放映一場。

後來廖祥雄自己當了電影處長，製片人要求申請複檢，
廖祥雄怕被認為利用職權，以過時為由，力勸製片人勿申請
複檢。

《事事如意》（1971）溫情滿人間，傳統美德

中影導演廖祥雄，繼《真假千金》後，推出這部敦厚、
淳樸的喜劇，有純粹的中國人情倫理風味，顯然導演手法又
有進境，在一般國產喜劇競相以胡鬧來取寵觀眾的風氣下，
本片的多目標成就是可喜的。

編劇利用劇中人在除夕之夜，回憶四十年奮鬥生涯的片
段。在時間上由農業社會發展到工業社會，並跨越了土匪猖
獗和抗日戰爭兩個時代；在空間上，從貧窮的農村發展到經
濟繁榮的觀光事業，說明了中國人「忠孝誠勤恕」的傳統美
德，並不會因為時代的蛻變而改變。在溫馨的笑料中，寓多
重的社教意義。只是時代背景，仍嫌模糊。

廖祥雄在處理上著力製造喜感，很有效果，雖有誇張之
處，卻不亂鬧。第一段學理髮，飯量大的葛小寶，拿禿頭上
官亮「開刀」，有緊張笨拙的趣味。第二段由打更拉稀設計
除匪而招親，是主力戲，葛小寶在笨拙中表現了真誠和急
智，也有趣，只是打鬥場面太亂。第三段送情報，葛小寶臨

危受命，雖有牽強之處，好在驚險笑料百出，足以掩蓋小疵。第四段踩三輪車建觀光飯店，已無笑料，但接近現實。老友重逢合作事業，也另有情趣可看。

大致說來，葛小寶第一次由少年演到老年，獨挑大樑演出，成績是可讚的，尤其開頭幾段精采。

《誰家母雞不生蛋》（1972）用母雞比人

《誰家母雞不生蛋》不但片名好，有喜劇片的怪味，取材也好，針對現實夫婦有人子女眾多，要避孕而出毛病而苦惱，有人卻結婚多年無子女，急得求神問卜，甚至娶姨太太，鬧家庭糾紛。這裡包含了「無後為大」的中國傳統觀念與提倡節育新觀念的衝突，和人性生生不息的矛盾。本片好在用母雞來比人，總算在含蓄中透達題意，雖嫌拘謹了些，素材也不夠充實，但在國產喜劇中還是值得一看，其中算命和委託生育都很有喜趣，讓觀眾看得開心。同時用回憶及幻想鏡頭，把情景推向原野，以大自然的風光，彌補室內戲的狹窄，使得視野及心裡開朗，增加情趣。

男女主角岳陽和唐寶雲，一個是英俊稍「傻」，一個是溫柔多姿。他們是久婚不育的夫婦，搭配佳妙，岳陽善演苦哈哈，幾分呆頭鵝狀，令人發噱；唐寶雲風采綽約，雍容華貴，劇中多次少奶奶的鏡頭，可見其儀態，比在《識途老馬》的合作更為合適。

養雞場母雞下蛋的情景，關聯著生育問題，因而在夫婦生活的求諧中，也穿插雄雞求偶的比喻，卻頗饒逸興。就像岳陽與韓甦的喜鬧打鬥時，跳接公雞相搏鏡頭，襯托出諷刺諧趣，惹人好笑。

《天使之吻》（1973）

影片原名《寒星》。因在光輝的十月上映，電檢方面認為片名不妥而改名《天使之吻》，是片中男主角喜喝的雞尾酒名稱，象徵男主角的愛情。

片尾有兩個版本，一為喜劇收場，兩人最後在機場相遇，有情人終成眷屬。

另一是悲劇收場，女主角到機場發生車禍，遲一步到機場的男主角，不知發生車禍，在機場遍找不著女主角，失望的在機場外道路漫步，響著笛聲的救護車擦身而過，他不知道裡面正是他的情人。廖祥雄選用悲劇，認為不落俗套，結果票房平平。

製片老闆王龍怪怨導演沒有接受他的建議從俗，可能票房會好些。

《牡丹淚》（1975）回憶與成長交織

泰國暢銷的通俗小說第三次搬上銀幕，二十年前演女主角牡丹的泰國明星薇蘭妮，在這次中泰合作片中改演母親。這次的牡丹是由邵氏影星汪萍主演，邵氏並出借施思。

牡丹是一位泰國的華僑少女，遇上惡霸從中作梗，破壞她和韋思（蘇百德）的愛情，韋的母親（薇蘭妮）又奪走她和韋思生的女兒，被迫幾乎賣身，演變成殺惡霸罪，判坐牢二十年。

童年的牡丹那種天真快樂的情景，在情緒上控制得非常成功。有一場戲是父親進門，發現牡丹和男朋友在一起，導演廖祥雄為了傳達出牡丹內心的惶恐和父親的憤怒，他用了

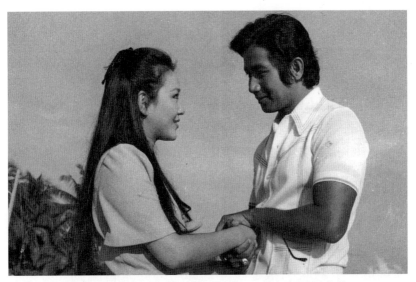

改編自泰國通俗小說的《牡丹淚》，由中泰影星合作。

三百六十度的攝影機圓周運動來造成那種激盪的空氣，中影的技術人員也有很大的功勞。

直到回老傭人的家中，祇用平淡的口吻說出見到女兒了，加上女兒快樂生活的強烈對比渲染，悲感就更自然而然的迸發了。

廖祥雄重拍這部通俗片，盡量要求提高格調，創新手法，避免哭哭啼啼。採用牡丹甜美回憶的停格，與現實對照，既可沖淡哀怨氣氛，也讓觀眾有更深的感受。汪萍演得賺人熱淚。

片中泰國風光景致拍得很美，加強國片的可看性。本片在泰國上映轟動一時，而且影響廖祥雄另一部片《癢在不言中》，也列入泰國十大賣座片之一。可惜該片未在臺灣上映。

《女學生》（1975）第一部學生戲

描寫三位同班女同學死黨，其中富家小姐江華，富而不驕，半工半讀，當過流動汽車推銷員，因擔任家教與某校男生約會，另兩位同學做戀愛參謀，也分別結識男生交往。江華為戀愛，失去家教機會，戀情卻更深。

暑期，江華介紹男友到某工廠當工程師，自己則擔任包裝管理員。某次江華和董事長同行談笑風生，引起男友誤會，不告而別，江華到處追尋。

本片是第一部校園電影，洋溢青春氣息，但學校生活部分，只有正面上課戲的描寫，缺少叛逆動作，雖有唱歌的歡樂場面，不易吸引叛逆少年觀眾，因此未曾轟動，匆匆下片，很多人都不知道林清介、徐進良之前，已有校園電影。

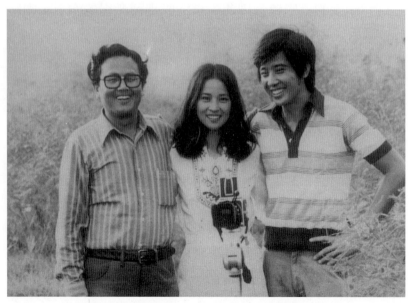

《女學生》由秦漢、林鳳嬌主演，左為廖祥雄。

《大霸尖山》（1977）高山頂峰拍山難片

故事根據山難事件改編，描寫五個大學男女生，登大霸尖山，發生山難事件的求生事件。由於缺乏拍高山影片的器材，攝影師也沒有經驗，驚險場面拍得不夠驚險，而且內容早已曝光，失去吸引觀眾魅力。真正是吃力不討好，但工作人員在三千五百公尺以上的山峰工作，冒險犯難的精神十分可佩，每一個鏡頭，都比在平地拍片困難百倍，尤其缺少拍高山片的安全設施，導演為照顧工作人員的安全，比創作付出的心血更多，這都是事前沒有考慮到。因此，原有理想無法充分發揮，自廖祥雄之後，沒有人敢再拍山難劇情片。

《愛的賊船》（1977）學生體驗人生

故事描寫一個富有的大學女生，每年暑假都出來找工作，體驗人生。三年內做了各種的零工，最後一個暑假在一戶人家當女傭，這裡有位少爺秦祥林，是個花花公子，後來也去當司機。

張艾嘉演這位大學女生，後來繼承父親產業，成為工廠董事長。她在當女傭時，拉同學張璐也去當女傭，被一個青年客人劉尚謙看中。不料兩個月後，張璐也是幾家公司總經理，原來也是有錢人家千金小姐，她們以不同身分出現。在一個酒店中，秦祥林、劉尚謙、張艾嘉、張璐四人重逢，但是身分不同，真真假假，引起彼此猜疑作弄，鬧出不少笑話。導演廖祥雄手法成熟進步，將各人的個性、身分把握得很好。由於將灰姑娘的神祕身分提高到白馬王子同樣高，在捉迷藏式的愛情戲時，更處理得趣味盎然，而且突出演員不

1977年《愛的賊船》，導演廖祥雄處理得趣味盎然。

同的氣質，發揮各人的演技，例如張艾嘉外表矜持、內心幻想的戲，就演得很好。

《新西廂記》（1979）傳統戲新面貌

這部黃梅調影片，好在舊戲新編，陣容理想。楊麗花反串張生，翁倩玉演紅娘，王寶玉演崔鶯鶯，王莫愁演夫人，電影從孫飛虎劫鶯鶯，白馬將軍平亂為片頭，武家騏演將軍。結局長亭送別，配上王實甫的淒美詩詞：「碧雲天，黃葉地，西風緊，北雁南飛，曉來誰染霜林醉？總是離人淚。」意境高雅脫俗，比團圓結局有新意。同時添加配角綠娘，襯托紅娘，張生跳牆之後摔跤，添加琴童偷看，發生叫疼痛聲，鶯鶯生變，幽會泡湯。紅娘變為多情，最了解張生但保持身分，張生不但愛鶯鶯，也愛紅娘，以往電影刪除平

劇棋盤戲保留，使愛情戲更精采。貢敏編劇功不可沒。

新《西廂記》是一齣中國黃梅調音樂劇，經過駱明道的處理，不但節奏有現代感，還流露出豐富的具有中國韻味的音樂旋律。

廖祥雄說：「由於原本是舞臺劇形式，祇有以戲劇活動範圍的擴大與運鏡的韻律來達成戲劇內容的流暢性與電影感。在表演上，唱作並重，動作舞蹈化而加強音樂化語言之美。楊麗花女扮男裝飾演張生，翁倩玉飾演紅娘，兩人精湛的表演，如載歌載舞『棋盤佳話』、『夫人言而無信』等，是中國傳統戲劇的新面貌。」

《緊迫盯人》（1979）懸疑緊張好戲

以「愛國、懸疑、緊張」為訴求，混和動作、文藝，中影與印尼兄弟公司合作，大部分戲在印尼攝製。1983年改名《蜜月驚魂》，在臺北「低調上演」。

此片描寫一名印尼僑生來臺灣參加十大建設，擔任工程師，新婚後，回雅加達度蜜月，遭毒販集團暗中將毒品藏在工程師皮包內。被警方追蹤時，僑生還不知道警方為什麼要跟蹤他，緊張好戲，外弛內張。導演受時空影響未發揮懸疑戲的高潮，可能是外景全在印尼拍，工作人員與當地影人溝通不良，影響工作品質。因此，印尼熱帶叢林的瘴氣和多蒼蠅造成的民族特色，也未充分展現。在廖祥雄作品中，該是較失敗的一部，也影響票房紀錄。

對電影業的貢獻

1980年11月1日起，廖祥雄擔任臺製廠長。在此他經過

《新西廂記》中楊麗花反串張生

1978 年，廖祥雄導演《新西廂記》。

特考，成為合格的電影官，總共做了四年八個月，可能是他任職較久，成績也最好的單位。他自己列了十五項成績，摘錄其中十項如下：

㈠搭建電影外搭景場，充實拍片環境；㈡新建攝影棚；㈢籌設中興電影文化城；㈣輔導民間製片；㈤建卡管制；㈥控制拍片流程與經費；㈦培植影界新秀；㈧加強電視版影片製作；㈨慶祝臺灣光復四十週年，籌拍《唐山過臺灣》；㈩發展電子攝影技術。

1987年起廖祥雄出任新聞局電影處長，任內兩年多對影業的貢獻很大，主要有下列幾點：

第一，提升金馬獎的國際地位，增設最佳外國片獎。名稱改為「臺北金馬獎國際影展」，邀請五位世界著名的國際影展負責專家學者，擔任評審和影片推薦人，由胡金銓擔任召集人，既能提升金馬獎的國際地位，又與各國際影展建立良好關係。可惜只辦一屆，廖祥雄下臺後，後繼無人，金馬獎又恢復原位。

第二，實施電影製作輔導金。這項辦法，是廖祥雄擔任處長任內最大的貢獻。辦法都由他擬訂，並向上級單位力爭，才得以實施。成為臺灣製片業從八〇年代後半迄今的續命丹。臺灣新電影興起後能再延續，全靠「電影製作輔導金」。中國大陸也學習臺灣，設立電影基金。

第三，廢止《勘亂時期國片處理辦法》及子法，開放業者到大陸拍片，准許在大陸製作非中國大陸出資、發行、製作的電影在臺上映，為兩岸電影合作交流邁出一大步。

第四，開放東歐電影進口，除蘇俄、阿爾巴尼亞外，其餘東歐國家影片，都可進口，其中以南斯拉夫進口最多影

片，後來蘇俄也可進口，使得我國的影人及影迷，可欣賞到
東歐多種風貌影片，擴大觀影視野。

第五，擴大「電影圖書館」，改名為「國家電影資料
館」，辦公室原來一百五十坪，擴大為二百六十坪，輔導該
館舉辦專題影片展覽及觀摩業務。

第六，輔導電影基金會附設「電影事業資訊中心」，提
供業者數據化、科學化、企業化的資訊，曾印發「電影資
訊」，供業者參考，擴大業者視野，開發國際市場。

第七，實施電影新分級制度，放寬限制級片檢查尺度，
使很多被禁映的中外片復活，尤其禁映國片，二十多部復活。

第八，發掘留日影星翁倩玉。她回臺演的第一部片《小
翠》，就是廖祥雄導演。接著翁倩玉主演的《萬博追蹤》、
《真假千金》、《西廂記》都是廖祥雄導演，其中《真假千
金》使翁倩玉得到金馬獎最佳女主角獎。翁倩玉說她這一生
要感激兩個人，一個是父親，另一個就是廖祥雄，可見對她
的影響之大。

第九，促成侯孝賢導演的《悲情城市》在威尼斯國際影
展得金獅獎。該片從籌備到開拍期間，各界反對開放拍攝
「二二八」事件題材，尤其老兵反對，電影處每天收到一大
堆抗議信件，廖祥雄不但不予理會，而且安撫投資者不要放
棄，電影處並協助在拍攝期間，就請威尼斯影展選片人馬可
穆勒及國際影評專家來臺看部分影片及了解作業。幸好《悲
情城市》得到威尼斯影展金獅獎空前的榮譽，所有反對人士
都啞口無言，如非廖祥雄的擔當，該片可能就無法獲該項殊
榮機會。

國民黨不重視專業人才

廖祥雄在香港影評人眼中雖列為第一線導演，但在臺灣影視圈卻未得到應有重視，尤其在所屬的國民黨方面，並未得到應有的尊重，他既是少有的電影、電視專業人才，黨營事業的中影、中視負責人出缺，為何不派他接任到第一線衝刺，既可發揮他的所長，也能振興國民黨的文化事業，卻讓他久坐黨中央的冷板凳，浪費專業人才！尤其1993年他一手辛苦創建的博新育樂公司，擔任總經理，只做了一年九個月，從無到有，建立公司基礎，卻以他不擅於選舉這個理由，拉他下馬，結果在總統選舉中仍失敗，國民黨喪失江山，仍不知亡羊補牢！

1995年起，廖祥雄擔任國民黨文工會副主任和文傳會副主委，前後六年。雖然官位不小，在我看來是專業人才的浪費。令人不解的是，國民黨對文化事業單位主管的任命往往變成酬庸，真正有才幹的專業人才卻變相閒置，已造成許多文化事業的損失。國民黨為何沒有一點反省。可貴的是，有傲骨的廖祥雄，不逢迎不拍馬，不進入權力核心，在國民黨中央默默的做到退休，始終能保持出淤泥而不染的赤子之心，作為旁觀者的我，祇能慨嘆廖祥雄是一匹遇不到伯樂的千里馬！

廖祥雄導演與製片作品

年度	片名	職別	編劇與附註	出品
1968	武聖關公	導演	江述凡編劇	龍裕、龍聯
1969	小翠	編劇、導演	何偉康聯合編劇	中影
1970	春梅	編劇、導演	蘇光勳聯合編劇	中影
1970	李娃	導演	劉藝編劇	中影
	萬博追蹤	導演	陳雪懷編劇	中影
1971	真假千金	導演	張法鶴、鄧育昆編劇	中影
	事事如意	導演	張法鶴、鄧育昆編劇	中影
1972	誰家母難不生蛋	導演	李曉丹編劇	大宇
1973	老子有錢	編劇、導演	禁映，臺灣從未映過	中國
	天使之吻	導演	丁衣編劇，依達小說改編	聯合
	黑道群英會	導演	又名《夏日殺手大鬧香港》	香港洲立
1975	牡丹淚	導演	康白、廖祥雄聯合編劇	中影
	女學生	編劇、導演	臺灣第一部校園電影	海風
1976	癢在不言中	編劇、導演	未映（泰國片）	泰國
	桑園	導演	張永祥編劇，嚴沁小說改編	聯合
1977	愛的賊船	導演	張永祥編劇	永昇
	大霸尖山	導演	蕭塞、高光德編劇	中影
1978	你不要走、不要走	編劇、導演	新型式歌唱愛情片	聯合
1979	新西廂記	導演	貢敏編劇　舊戲新編	當代、國鼎
	蜜月驚魂	導演	宋項如編劇（原名《緊迫盯人》）	中影
1981	上行列車	製片	宋項如編劇、導演	臺製
1982	一線兩星大進擊	製片	張永祥編劇、鄭潔導演	臺製
1983	大輪迴	製片	張永祥編劇，李行、白景瑞、胡金銓導演	臺製
1984	大地的呼喚	製片、編劇、導演	未做商業性映演	臺製

廖祥雄著作一覽表

出版日期	書　　名
1968	美國舊金山電視教學之發展
1964	美國中學中文教材教師手冊
1964	美國中學中文教材第一冊
1964	美國中學中文教材第二冊
1974	電影藝術論
1981	論導演對於電影特性應有的認識與控制
1982	電影的奧祕
1985	日本電影的巨匠們
1985	電影藝術縱橫談
1989	映像藝術
1993	日本人的這些地方很有趣（日文版）
1996	日本人的這些地方很有趣（中文版）
1996	治糖尿病靠自己
1997	多媒體爭霸戰──21世紀資訊世界
2000	多媒體傳播時代
2006	電影導演・電影官（會動影像圖書）（註）

註：廖祥雄2006年出版自傳書《電影導演・電影官》首創會動的影像
　　書，本圖書由攝影家余如季獲得兩岸專利權M247404及ZL2004
　　200888169.9，是一項可以隨身輕鬆用手撥動就能看到連續動作影
　　像的新型圖書。

臺灣第一位留美返國的導演

陳耀圻

《劉必稼》與《上山》

　　1967年10月23日《臺灣新生報》第九版，刊登筆者第一篇對陳耀圻作品的評論[註1]，那是由已故的俞大綱教授邀我看陳耀圻的畢業論文片《劉必稼》和《上山》。看片的只有三人，另一位是姚一葦教授。看完後，我就寫了一篇《我對陳耀圻的期待》，距離現在已四十三年。這四十三年來，陳耀圻的努力，雖遇到許多挫折，但並未使筆者失望。他一直如筆者所說的，先在商業電影的基本技術上改良，再從商業電影兼顧藝術電影的創新上努力。是改革中國電影最急需最可行的途徑，茲將該文節錄如下：

　　　　在美國加州大學研究電影編導的青年陳耀圻，學成歸國，並帶回他自己拍攝的兩部實驗短片給祖國的朋友們看，作為他的成績報告，他希望能夠獻身祖國影壇，為祖國的電影復興而努力。在自由中國的影業正開始抬頭、也正亟須人才的今日，陳耀圻的歸來，無疑是值得關心影業的人士興奮和期待的，因此筆者在這裡首先表示個人的歡迎之忱。

　　　　陳耀圻帶回來的兩部實驗短片，都是前年回到臺灣拍的，一部片名叫《劉必稼》（又名《豐田工區》），是記錄在花蓮東部建設豐田水壩的一個榮民的故事，也是陳耀圻在加州大學作為碩士論文的彩色記錄片。另一部是拍《劉必稼》記錄片時附帶拍的黑白即興影片《上山》。

　　　　記錄影片是活的報告文學，也可說是一篇活生生的特

註1：《臺灣新生報》，1967（民國56）年10月23日第九版〈劇與藝〉週刊，主編是《臺灣新生報》記者朱向敬，後來從影為編劇。

寫，但陳耀圻用開麥拉代替鋼筆，卻寫下了一篇連新聞記者也忽略了的偉大故事。政府這幾年以人定勝天的決心，運用數千榮民開發東部，將砂土圍墾成良田，這種優異成就早已聞名國際，但在臺灣銀幕上卻還是第一次看到。報紙上雖有人報導過東部開發的成果，也多是抄錄官方一大堆近乎難以令人置信的數字，很少有人深入採訪，或做個別訪問。因此，《劉必稼》很真實的拍出這個老兵的滄桑心懷和中國的典型農民，彌足珍貴。

劉必稼本來是個農民，退伍後再回到耕地，長期消磨在砂石之間，像道高的僧人那麼定心，不但寬恕別人的責罵，也沒有生活單調的怨尤，每天默默的工作，將工作得來的微薄收入存入銀行裡。自然他也想念大陸的家人，每逢一個人去市區存款時，就會在車上發呆的想，不知道家鄉已變成什麼樣子。他也希望將來能成家，可是有誰願意嫁他這樣的老粗，他一想到這裡，就沒有成家的勇氣。他這種無慾無求的人生觀，只希望有生之年能為國家多貢獻一點自己的勞力，確是偉大，從劉必稼單調的生活中，不但可以使觀眾對東部開墾的成就增進信心，也正表現了這一代中國人的堅強意志和寧靜恬淡的人生觀。

黑白短片《上山》有如一篇散文的美。參加演出的是三個藝專的學生，地點在竹東的五指山，據說只拍了三天，陳耀圻以訪問方式，和三個青年談登山的情趣，在細雨之中，表現了青年人征服了大自然的「凌雲」壯志和大自然的詩情。

陳耀圻拍這兩部短片的目的，據他說是想實驗用非演員來拍電影，結果證實他的設想是正確的。沒有演戲經驗，也沒有經過表演訓練的人，上銀幕，也能演得很自然，給臺灣影壇帶來新觀念。

目前中國影片的水準低落，是由於多年來學徒式的制度沒有完全改變，現在亟需要更多的經過電影高深教育的人才加入工作。逐漸淘汰學徒式的制度。陳耀圻回國，不但為影壇增添了生力軍，他有豐富專業素養，不妨先從商業電影著手，如果能逐漸改良臺灣商業電影的基本技術。同時兼顧藝術表現，該是現階段改革臺灣電影最迫切途徑之一。

主演《玉觀音》

陳耀圻原籍北平，1938年生於四川成都市。曾祖父是牧師，在八國聯軍時殉教，祖父仍是牧師，父親是早期美國康乃爾大學的農業專家。1945年陳耀圻隨父母來臺，父親任職農復會[註2]，他從臺北女師附小、實驗中學、強恕中學，十七歲考進成大建築系，1957年隨父母移民美國，考入芝加哥藝術學院，畢業後再進洛杉磯加州大學分校電影研究所，1967年獲電影碩士學位返國。

1968年進中影擔任編審，以陳寧藝名主演李行導演的《玉觀音》。該片曾獲亞洲影展最佳影片獎。

1970年導演第一部劇情片《三朵花》。是中影強調真愛的文藝片，完全脫出政宣氣味。

1971年回美國，邂逅畢業於比利時魯汶大學的女考古家，一見鍾情，1972年在美國結婚，回國度蜜月，婚後幾年，來往臺北、美國之間。1973年大女兒出世，定居臺北，妻任職故宮。1977年次女出世。

1971年，陳耀圻執導《無價之寶》，耗費一百八十幾個

註2：美國協助臺灣改良農業的專設機構，對臺灣農業改良有極大貢獻。

工作天完成。上映後叫好又叫座，穩固了陳耀圻在電影界的地位。此時，獨立製片的永昇電影公司注意到這位新秀，負責人江日昇與江晉德愛才，將發展業務的全部信心，投置於陳耀圻身上。於是，陳耀圻陸續導了五部片子：《東邊晴時西邊雨》、《鄉下畢業生》、《愛情長跑》、《追球追求》及《我是一沙鷗》，被譽為文藝時裝喜劇片的導演名手。其中，1975年的《愛情長跑》大賣座，發揮了林青霞的明星魅力，林青霞也認為這部影片才讓觀眾真正認識她。從此陳耀圻在影壇地位天天提高，在永昇公司不只負責導演，也擔任製片企劃的行政工作，培養新秀，兩度進出永昇，極受老闆器重。

香港嘉禾公司很賞識陳耀圻，特請他導演《追趕跑跳碰》，主要是將「溫拿五虎」介紹給臺灣觀眾。結果策略非常成功，阿B、阿倫大受臺灣影迷歌迷歡迎。

1978年，陳耀圻導演、楊家雲編劇的《初戀風暴》，是突破三廳式的愛情片。瓊瑤非常欣賞，多次邀聘陳耀圻為巨星導演，其中《月朦朧鳥朦朧》大賣座。

陳耀圻三度進出中影，也以在中影時期作品最好。1977年導《蒂蒂日記》，使恬妞獲金馬獎

《蒂蒂日記》由歸亞蕾、恬妞主演。

最佳女主角獎，又獲巴拿馬國際影展最佳女主角獎。

　　1978年，陳耀圻替中影拍了一部添購「同步錄音器材」的文藝片《無情荒地有情天》。這裡摘錄影評人賈明（梁良）在《民族晚報》發表的兩段影評如下：

> 　　本片的故事，從男女主角大學畢業後展開。女主角（林青霞）是學文的，本來並無出國進修的打算，可是她母親（歸亞蕾）為了要女兒達成自己的心願，施加壓力要她到美國留學。男主角（秦漢）是學工的，當他知道女友要出國時，他也想跟著去。可是他父親（郎雄）只是一擺水果攤的，基於經濟上的理由，他希望兒子能夠留在臺灣的工廠工作。為了順父母的心意，這對情侶只有被逼分隔兩地。分手前，秦漢要向林青霞取得「不變心的保證」，於是兩個人發生了肉體關係，種下了以後悲劇的禍根。其後，由於歸亞蕾希望女兒嫁洋博士，故意在信中說秦漢已結婚，加上連串的巧合……，在平實的進展中並沒有刻意激起戲劇性高潮，因此氣氛不免有點平淡，但格調與內容卻顯得十分配合。本片編劇魯稚子雖然在劇情的處理上未能使人滿意（或許雲菁的原著小說《舐犢》就已充滿那麼多巧合也不一定），但他的對白卻寫得相當平實，擺脫了國產愛情片一貫的「文藝腔」毛病，這是相當可貴的。而且，藉歸亞蕾閨中好友也諷刺了一些「望女成鳳」的父母那種不正確的狹隘觀念。只是層面仍然淺窄了一點，未能使影片具有更深廣的時代意義。
>
> 　　作為本片宣傳重點的「同步錄音」，的確讓影片增加了不少真實感。平時看圖片不能感受到「環境氣氛」，如今在本片卻能夠感受到。

六千萬元鉅製《源》的爭議

1979年12月，陳耀圻導《源》完成。該片是根據《臺灣新生報》同名連載小說改編，編劇：張永祥、張毅。主要演員有王道、徐楓、張艾嘉、石雋、周丹薇。該片故事描寫百餘年前臺灣同胞先祖自閩粵來臺，胼手胝足開荒闢土時期，種種備歷艱辛情況。其中吳霖芳先為染坊學徒，後闢園地作自耕農，迨後發現石

《源》敘述先祖開荒闢土的故事；挖地洞採油源場景。

油，為開採石油，傾家以赴，歷經艱難終獲成功，竟以身殉，其子誓承先父遺志。是為臺灣最早發現石油的故事。中影投資額達新臺幣五千餘萬元，據明驥說，《源》片加上發行費、宣傳費、拷貝費，成本超過一億餘元，是中影創立以來投資最大、耗時最久的一部鉅片。該片參加第二十六屆亞洲影展，獲得：最佳編劇：張永祥、張毅；最佳女主角：徐

楓；最佳美術設計：張季平。女主角徐楓，也因該片首次榮登金馬影后寶座。該片因適應春節檔期，刪剪太多，引起爭議，使中影記取教訓，以後才會有超過兩小時四十八分的《海灘的一天》上映時不再被刪的豪舉。

這裡摘錄學者黃建業在報上對《源》片的兩段評論，敘述如下：

《源》的錯誤

除了被刪剪的責任之外，依然有一些責任要歸回編、導及工作人員身上的。就總的而言，《源》片表達了它的工作人員都曾經試圖相當敬業地準備要拍好一部電影，在布景的質感上，在攝影與取光上，我們有目共睹的看到了頗為優異的成果，如福生染坊的搭景，看得出極為用心地經營過；像徐楓背著王道打稻那個鏡頭的畫調、燈光、攝影都叫人要刮目相看。至於導演方面，陳耀圻最低限度導出幾段極為動人的戲，打稻一段和後來王道、徐楓在兒子受傷後吵架一段，在國產影片中都該是讓人激賞的好片段，我們在這些片段裡都可以感知其工作人員是認真的。但為什麼《源》片總體呈現時竟發生很多毛病呢？

為什麼初到臺灣那段序場戲在剪輯上竟然交代不出故事來呢？為什麼王道突然從一個略曉文字的粗人卻突有為每家每戶點燈的理想呢？為什麼王道死後他兒子會突然大悟繼起父業呢？徐楓是怎樣死的呢？這一個接一個的問題不能再讓我們因著那些個別單場的表現去原諒這一切。一部電影要總體來看而不是要分開段落來看。除了被大刀刪剪外，《源》片在結構上的失敗，應由編導對主題的選取上做檢討。

　　名教授曾昭旭在當時的《婦女雜誌》，發表過一篇〈民族、歷史、文化之源〉，對本片評價很高，摘錄幾段如下：

　　在國片中，《源》綜合來說，確是難得一見的好作品。因為一般國片的兩個通病，它幾乎已能完全地避免。

　　國片的兩大通病其一是說教，其二是說故事。⋯⋯

　　就這部影片的表達手法而言，我們很欣喜地看到陳耀圻是一位非常有感覺的導演，他的注意力並非只能處理到主角戲而已，還能滲透到所有角色與場景道具，使每一個枝節都能幫助烘染氣氛，每一個小人物都能有戲。遂使全劇成為一個豐富充實，具有高度真實感的整體，而不是一些單薄想像或概念的組合。

　　說來，一般國片所以不免於說教，就是因為只知道刻劃主角戲而不知同時也經營群戲。⋯⋯

　　而《源》的經營十分精美，對於吳霖芳、江婉這對主角所身處的時代背景有很好的描寫，對全劇氣氛釀造也很著力。他們的背景是什麼？就是中國文化發展到清末那時代，所蘊積的種種民族美，以及由長期喪失文化創造力（主要是從滿清入關以後兩百年）所導致的心靈淤塞，禮教僵化，因而表現出來的許多壞習氣。⋯⋯

　　中影敢花費超過《西施》一倍以上的成本，拍出這樣一部具國際性（外國演職人員參加）、時代性（採探石油）、歷史性（臺灣先民的奮鬥史）的鉅片，中影的魄力，導演的用心，都令人欽佩。如地震的特技、水底爆裂、黑油湧現等場面雄壯，來表現先民拓墾創業的精神，雖有部分缺點，仍是值得鼓掌的。其中較遺憾的是，有關石油的開採，在當時

對於民生需要，究竟有什麼關聯或影響？以及對吳霖芳本身有什麼影響？如能稍有交代和強調，因而從石油的採探到成功，對吳氏父子的採油，吳霖芳鍥而不捨的艱辛工作，當可造成更有力的震撼，王道最後的犧牲也會更感人。

拍過《黃面老虎》的王道，完全擺脫了武打片的浮面表演，從年輕演到年老，造型純樸堅毅，表情生動真實，塑造了拓荒者的艱辛形象，見油出的喜悅，把握得恰到好處，值得讚賞；石雋的老師，徐楓的妻子，都有性格的表現，也都演得穩健可喜。姜厚任和翁浩偉，以新人而挑大任，都演得精采，攝影和錄音成績也好。

《聞笛起舞》（1983）

一度退出影壇的陳耀圻，自組寬聯公司搞電視片，其間1983 年，應光啟社邀請，拍四十分鐘宗教影片《聞笛起舞》，由女作家三毛擔任訪問，貫穿全劇，陳耀圻導演。《聞笛起舞》這個片名係取自聖經中耶穌吹笛，從者聞聲起舞的故事，三毛以作家身分訪問遍居臺灣，不同年齡、不同背景的神父，探詢他們奉獻心力，宣揚天主教義的理想。

1990 年拍的《明月幾時圓》和 1988 年的《晚春情事》是藝術與商業兼顧的傑作，手法創新、熟練，不愧為新一代導演之師。

這裡，再摘錄幾篇當年筆者在《民族晚報》、《聯合報》對陳耀圻作品的影評如下，可見他藝術生命的成長。

《三朵花》（1970）

由鄭慧原著《白蓮、玫瑰、含羞草》改編的《三朵

花》，描寫三個年輕女護士，彼此個性不同，卻同時愛上了一個苦心研究癌症的青年醫生。歸亞蕾演的大姊被喻為白蓮，是個非常善良的少女，她愛護兩個同業妹妹，什麼都讓她們，連愛情也可以犧牲，卻患了癌症而自殺。林芩演的二姊，是個熱情、活潑的少女，敢做敢為，被喻為玫瑰，她毫不隱瞞的追求醫生。紫茵演的三妹，是小家碧玉型，她的愛存在心裡，卻很堅定，被喻為「含羞草」。導演對這三種少女的典型，描寫都還細心，而使這三位演員都有表現機會，歸亞蕾固然老練，林芩和紫茵兩位新人演來也得體，尤其紫茵的表現最好。

本片另一收穫，是趣味性的穿插，頗能討好觀眾，音樂、攝影、場景都配合得好。強調「愛的謙讓和容忍」，是龔弘最喜歡的替代政宣主題。缺點是劇本不夠完整，進行迂緩，結構鬆散，促成他後來作品的進步。

《無價之寶》（1972）

觀光導遊小姐翁倩玉接到爺爺死訊回家，接到兩件遺物，一件是撲滿，一件是夾克。她將夾克送給好心的鄰居（洪濤）後打破撲滿看見一張紙條，才知道那件夾克是「無價之寶」。於是她的女同學（邵曉鈴）的哥哥（岳陽），立即幫她展開追寶，追到夾克由高樓飛到火車頂，他們再追至車站，冒充清潔工，跟兩位丑角演出一段喜鬧，導演就收不住，牽引出很多笑話。又發現一件夾克在丁強身上，使丁強演出了一段色狼戲，加上其他的穿插，導演發揮好萊塢式喜劇才華。結果是母女會，表現了「黃金有價，只有親情倫理才是真正無價之寶」的溫情主題，片中翁倩玉的歌唱令人耳

目一新，將通俗喜劇拍得活潑、輕鬆、雅緻，令人捧腹而不庸俗。

《我是一沙鷗》（1976）

《我是一沙鷗》導演陳耀圻，林青霞、秦祥林主演。

從《畢業生》、《愛情長跑》、《追球追求》到《我是一沙鷗》，陳耀圻在票房至上的壓力下，仍能求變求新，是很不容易的。

雖然張永祥的劇本，骨子裡還是窮小子與闊小姐戀愛那一套，但襯托了一個相當可愛的主題，那就是強調青年人做事：「只要向著一個目標堅持到底，就會成功」，「一支小小的火柴，自己做才有價值」，否定了青年人崇洋、依賴、因循、畏縮的心病。

陳耀圻的處理，比在《追球追求》時有進步，沒有讓大學生無憂無慮的猛唱。在人物的造型上，秦祥林演的程傑，該是從《拒絕聯考的小子》衍化而來，可惜仍是虛無的小生化身。如果在他摔傷時，多留一點傷痕，甚至殘廢，而仍負傷奮鬥，就更為感人；尤其不該完全靠女友支援，無形中否定了自己的價值。

林青霞演這種千金小姐，自然是最適當的人選，陳耀圻

把她塑造得活潑可愛，讓她拉大提琴作淑女狀，又讓她穿著睡衣見客人，都表現了青春氣息。

《月朦朧鳥朦朧》（1978）

平心而論，《月朦朧鳥朦朧》從片名到題意，都是很朦朧的，也許正由於這種朦朧而吸引觀眾，因為許多觀眾有時也常是朦朧的。

瓊瑤在這部作品中不再以美男美女的邂逅來揭開愛情的序幕，而以女主角──一個幼稚園老師，遇見鄰居的小女孩失去母愛，失去正常的管教，失去家庭的溫暖，而撒野、頑劣為開場。她由同情、照顧，甚至冒昧的管教小女孩而結識她的父親，又由對他的了解而相愛。這樣平凡的開頭與發展，不只新鮮，也具戲劇性的吸引力，更是現代公寓生活的寫照。這個女孩的性格，瓊瑤寫得很突出，刁蠻、任性，經常拿傭人出氣，也是現代工業社會的產物，父母工作太忙或離異都能使兒女性格孤僻，由新童星賴宜君演出，也表演得很放得開，沒有以往童星小大人拘謹的毛病，這該是導演陳耀圻之功。

本片的「朦朧」，在於情節發展太快，轉變不夠自然，這也許是瓊瑤為求戲劇性而有些不擇手段……好在主題歌很流行，有助票房成功。

瓊瑤有心栽培的馬永霖，在這裡演負心的鼓手，一副玩情的樣子，性格明朗，演技大有進步，比起秦祥林飾演的工程師，整天借酒澆愁，沈醉於朦朧的矯情中更可愛。

《驚魂風雨夜》（1981）

　　陳耀圻較失敗的作品應是試拍恐怖片《驚魂風雨夜》，又名《凶劫》，描寫一個女教師在風雨之夜被強暴，由林鳳嬌、亞倫、張盈真、王道等合演。前半部著重心理描寫，後半部賣弄恐怖氣氛，有仿自《月光光心慌慌》和《凶兆》等片的恐怖手法。

　　從這些影片中可以看出陳耀圻的作品喜歡多方面的嘗試，並沒有固定沈溺於某一路線。他對我說過，他看過不少張愛玲小說改編的電影，自認如果是他來導演這部片，會更有深度，他的《晚春情事》，對新舊思想衝擊和舊式家族的掌握，就是一個證明。

《晚春情事》（1988）

　　奚淞的劇本文學性很強，導演在風格上有很好的成績，是抒情風格的精緻女性電影。場景精心設計，寫出民初中國新女性開始抬頭的前奏，被人當作貨物般買賣的新寡少婦，再婚後與鄰居少年發生純情相戀，被丈夫得悉後毒打得奄奄一息，她仍堅強的活下來，表面雖服從、無可奈何，但當另一對姦夫淫婦遊街時，她不屑的瞪視丈夫，正是反抗的表示。

　　陸小芬飾演供丈夫洩慾的傳統

《晚春情事》由寬聯、中影、嘉禾聯合出品，導演陳耀圻，張復建、馬景濤主演。

妻子，遇到相愛的鄰居少年，才享受到性愛的尊重，因而不顧一切私奔，向命運抗爭雖失敗，仍堅強的忍受殘酷現實的煎熬，不屈的活下去，陸小芬把中國女性獨有的堅毅個性，演得很突出。雖然人物心理轉變不夠自然，但導演陳耀圻做到了商業與藝術兼顧，是他最得意的作品之一。

本片為寬聯執行製片，中影與嘉禾聯合投資，本土化的民俗氣息濃厚。

《明月幾時圓》（1990）

參展記事

- 1990 年 11 月 13 日，於第三十四屆倫敦國際影展做世界性的首映，深獲好評。
- 1991 年 1 月 24 日，正式獲邀參加新加坡的 Singapore International Film Festival 於 1991 年 3 月 29 日做亞洲地區的首映。
- 南非的 Johannesburg Film Festival 也透過新聞局電影處邀請《明月幾時圓》參加 1991 年 4 月的南非影展。
- 1990 年 11 月 29 日，正式獲邀參加北美最重要的影展 The America Film Institure, Los Angels Internatinoal Film Festival，於 1991 年 4 月 25 日在洛杉磯市映演。
- 1991 年 5 月 12 日，榮獲國際天主教電影視聽協會中華民國分會頒發優良影片金炬獎。

陳耀圻處理本片的創新之處，是出現精采的過場音樂，以靜止畫面突出配樂，作為場與場之間的段落銜接；在黃梅調電影和西片《廚師、大盜、他的太太和她的情人》也有類似音樂，如果戲院音響好，觀眾注意聽的話，會有意想不到

的趣味。

其次，本片前半部稍嫌節奏緩慢沉悶，是導演有意讓平靜的氣氛有如一面鏡子，讓觀眾有時間看到自己。例如劇中人面臨友情、混淆的人性弱點，是一般人都容易迷惑的過錯；再如男女之間相處，第三者容易妄加揣測，投以入人於罪的有色眼光，這也是很多人容易犯的過錯而不自知。

故事從一對恩愛夫妻意外有私生子的風波，闡揚愛與寬恕的真理，尤其針對現實社會易造成人與人之間誤會的諸多因素，有細緻而深入的剖析。至少在目前充斥暴力、腥與色情無所不用其極的渾沌世界，《明月幾時圓》是難得一見的清泉細流，散發著人性芬芳的好片，曾獲國際天主教第十四屆金炬獎最佳影片，並應邀參加倫敦國際影展。

還有一點，本片盡量保留一些原著的知性對白，正是提升本片文化層次的安排，因為劇中人的文化層次也高出一般大眾的粗俗文化，看慣港片的觀眾可能會有些不耐煩，但只要稍加細嚼，便如吃橄欖般別有滋味。

同時本片的寬恕與愛的主題，正是目前社會所急需，又是針對港片強調復仇不擇手段的糾正。雖然「寬恕」說來容易做來難，也正是人性的考驗和人性的光輝。

本片下半部情節轉入佳境，大陸自然景觀引人入勝，加以兩姊妹繆騫人和陸小芬的演技精采，尤其陸小芬改變戲路，予人有特別清新之感。

陳耀圻小檔案

出生：1938年4月7日

學歷：加大洛杉磯分校影劇系，MFA芝加哥藝術學院，BFA

　　　德州 Trinity University 肄業

　　　國立成功大學建築系肄業

經歷：國立臺南藝術學院籌備處音像記錄研究所設所教學／數位

　　　式設備規劃顧問

　　　元智工學院資訊傳播科技學系　諮議委員

　　　國家電影資料館董事

　　　曾任臺灣文化公司總經理（前身臺製廠）、影視資料及市

　　　場開發、有線媒體規劃及民營轉型規劃等專案

　　　寬聯傳播公司總經理

　　　國家形象宣傳影視企劃／製作

　　　公共電視親子劇集企劃／製作

　　　伊登國際廣告公司總經理

　　　麥當勞進入國內市場開發／規劃／廣告代理

　　　中央電影公司編審、導演、董事

　　　獲行政院新聞局　國際新聞傳播獎（1994）

　　　音像記錄片創作：《劉必稼》、《中國傳統節日》、《臺

　　　灣生命力篇》等十部

　　　公視劇集：《愛的進行式》（三百集）

　　　演出電影：《玉觀音》、《我的一票選總統》

　　　舞臺劇：《重新開始》

陳耀圻導演作品年表

1967	劉必稼	1978	初戀風暴
1970	三朵花		月朦朧鳥朦朧
1972	七個傳統節慶		無情荒地有情天
	臺灣稻米	1980	源
	無價之寶	1981	東追西趕跑跳碰
1974	東邊晴時西邊雨		癡情奇女子
1975	鄉下畢業生		驚魂風雨夜（凶劫）
	愛情長跑	1982	失節
1976	追球追求		霹靂大紐
	我是一沙鷗		誘惑
1977	蒂蒂日記	1988	晚春情事
	追趕跑跳碰	1990	明月幾時圓

繼承中國電影傳統的
創意大師
侯孝賢

　　電影反映歷史的現象，透過編導主觀意識的化裝和時空的轉移，難免被扭曲、被湮沒歷史真面目，但電影也是歷史文獻一部分，不能不加以重視。本文無意苛責，只是從歷史角度提供個人的一些觀感，無損於影片成就。

　　臺灣真正傳承中國電影傳統的創意先鋒導演侯孝賢，是當代臺灣影壇享譽國際的首席電影大師，他的作品最具創意，早已為國際影壇公認，有關研究他的書，中、英、日、法版都有，還有幾部有關他個人的記錄片。他的電影，向來以真實事件為號召，例如獲威尼斯影展金獅獎的《悲情城市》，以「二二八」事件的真實歷史背景為題材。我是1946年來臺灣，親身經歷過1947年「二二八」事件的外省人，每次想到《悲》片時都感慨該片扭曲歷史真相。光復初期本省人很少穿西裝，窮人婦女還有用麵粉袋做衣服[註1]。還有男人穿日本軍裝、學生裝，戲院散場一片木屐聲，當時本省人男女都多穿拖板鞋，很少人穿鞋子，片中光是服裝就不合史實。當年所謂「酒家」，只是普通餐館，加用些女招待而已，整個臺北市祇兩家，基隆絕不可能有片中那麼豪華的酒家。還有當時基隆是港口，被美軍轟炸得到處斷垣殘壁，滿目瘡痍，片中缺少台灣「終戰」的慘痕。日本人為支援太平洋戰爭，臺灣物資被搜刮一空，民眾很少吃白米飯，多吃甘薯，當年的小孩最深的記憶就是挨餓，片中完全沒有表現。

　　《悲情城市》在環境的景觀上過於豪華，雖然林家開酒

註1：前副總統謝東閔在一篇回顧光復初期的文中說，光復那年他在鳳山
　　　看到當時有女人用美援救濟物資的麵粉袋做衣服。原文刊於1961年
　　　《臺灣新生報》光復節特刊。

1989 年，威尼斯影展選片人馬可穆勒和得獎人侯孝賢。

家，家庭環境不必破破爛爛，但是衣著仍嫌太好，同時街坊鄰居的大人和小孩看不到一個衣衫破爛，點綴出「終戰」氣氛，好在威尼斯影展評審委員和金馬獎評審委員可能沒有幾人知道臺灣光復初期的景象。

　　《悲情城市》取材於政治最敏感的「二二八」事件，是爭取國際獎最有力的武器，因為歐美的電影技藝水準已發展到頂峰，國片要超越他們並非易事，如果仍拍那些他們也常拍的題材，怎能引起有優越感的歐美影評人興趣？因此第三世界的電影都採取那些落後貧困或被壓迫與被損害的政治事件為題材，才能激發起先進國家有優越感的評論人士的正義感和同情心。包括中國大陸的新電影在內，幾乎無一不是走這條愚昧、貧窮、落後、被迫害、爭自由的路線才能得獎。

侯孝賢在國際影壇雖已有相當的知名度，但要更上層樓，或保持戰果，便必須跳出自傳式題材的圈子。採取「二二八」事件為背景，是唯一最合於本土性又敏感性，而且勢必可以引起西方人士興趣的題材。本片在威尼斯影展得獎，可說是「天安門事件」幫了大忙，歐洲不少媒體都強調這是國民黨在臺灣發生的「天安門事件」，引人注意，其實「天安門事件」與「二二八」完全不同性質，不同的處理方式，國民黨背了黑鍋(註2)。

《悲情城市》的編劇最聰明的一點，是把握了臺灣命運正是中國命運轉變的關鍵時刻，序幕：1945年8月15日日本天皇廣播無條件投降，是臺灣由黑暗走向光明的時刻。侯孝賢利用基隆市那晚停電，日皇廣播結束，突然來電，大放光明。男主角林煥雄外面的女人也在這時刻替他生了個兒子哇哇墜地，起名林光明，象徵臺灣的光復，是中國的一個私生子誕生，包含了象徵臺灣人受中國大家族歧視的命運。全片結束於1949年12月，大陸易守，國民政府遷臺，定臨時首都於臺北，政治分離了海峽兩岸。因此本片截取1945至1949這四年間，是大陸命運與臺灣命運相連的悲劇時刻。

《悲情城市》時間的設定，不但把握了國家命運與地方命運連結的關鍵時刻；地點（空間）的設定在基隆地區，也安排得好，因為臺灣光復初期還沒有空運，只有少數領導階層人士才能乘坐軍機來臺，大部分外省官民來臺都是靠海

註2：據當年威尼斯影展評審委員之一的謝晉說：「外國人看不懂《悲情城市》怎麼回事，當時正好發生天安門事件，因此勉強用臺灣的天安門事件來解釋，他們才了解。

《悲情城市》中的流氓家族勾結上海幫,中左為陳松勇,中右為雷鳴。

運,基隆是最接近大陸的海運門戶,也成為上海走私幫派來臺灣最早的地盤。同時,「二二八」事件主要暴亂地區在臺北,基隆可以避免直接表現暴亂,但又因離臺北最近,消息傳得最快。

在人物方面,主人公林阿祿家族,在日據時代經營藝旦間,和日本人有來往,光復後開酒家,與日本人的關係密切。同時開酒家的大哥,還有運輸商行,掌握碼頭地盤,正是江湖老大的流氓;三弟又勾搭上海的走私幫派;被徵去菲律賓當軍醫的老二未歸,但嫂子仍維持診所業務;老師醉心社會主義,崇拜馬克思,為理想而奮鬥。這些架構,正適合侯孝賢要拍出「臺灣幫派江湖氣、艷情、浪漫、土流氓和日本味,又充滿血氣方剛的味道。」這可能就是侯孝賢提供給

觀眾主要欣賞的部分。尤其片中一直強調生命燦爛中死亡的豪情（武士道精神），但是一般觀眾不會這樣想，而一個勁地要鑽進「二二八」的時代背景和意識型態。這部分，侯孝賢已力求淡化。本省人打阿山場面點到為止，憲兵抓暴徒場面並未出現，只有前半部抓漢奸，和最後到山區抓馬克思信徒的左傾分子，幾聲吆喝，有人逃亡開槍而已。我認為這類抓反政府人物的事件，即使最民主的美國也難免。美國就曾發生「非美活動委員會」的調查風波，很多美國知識分子紛紛逃亡歐洲。比起美國，當年臺海情勢緊張，對岸中國大陸一再叫囂「血洗臺灣」，而且潛伏臺灣的間諜一波又一波偷渡進來，臺灣四周海岸，偷渡防不勝防，如果政府不力堵赤色思想的入侵，無法鞏固國防安全，如果當時沒有這樣雷厲風行的「白色恐怖」，可能不會有後來的安定局面。片中臺共的老師逃入山區，成立對抗政府的組織，當然要抓（臺共雖然不是中國共產黨，畢竟是同路人）。老四接濟老師的經費，等於間接支援反政府，在法律上也有罪嫌。如果結尾能交代一下老四後來獲釋放，較為合理。因為這類嫌犯後來大部分釋放，連正式加入中國共產黨組織的臺灣地下工作人員，只要宣布放棄中國共產黨，都可獲得釋放。

　　侯孝賢處理「二二八」敏感事件，態度算相當客觀，用陳儀的廣播來交代事件的發生和政府立場，用啞巴在火車上險些被毆打，來表現當時外省人的遭遇，平衡批判陳儀用軍隊鎮壓本省人。其實陳儀也是背黑鍋，他治臺太過民主自由，出入境無管制，報紙出版不必先登記，報上過分渲染官員貪污犯罪無能也未取締，換了別的導演，不會這麼淡化，尤其用黑白字幕，和多重語言的翻譯，來表現本省人和外省

人之間的隔閡和誤會，加強本片悲鳴的訴求。

不過，當時報紙多有匪諜潛伏報導歪曲事實，資料角度偏差。再從吳念真的劇本看，有部分敵友顛倒，對戰敗的日本人寫得可憐又可愛，他們擺地攤、賣家當、恭敬有禮，這固然是事實，但侯孝賢把五十年來砍殺無數臺胞的武士刀以臺灣人的立場也視如神聖寶劍，連日本影評人日野康一也認為這樣處理有過分媚日之嫌，這種本應「仇日」化為「崇日」。林家兄弟為日人去當兵，沒有絲毫怨言，從出征的照片來看正是軍國主義教育發酵的光榮感，倒是老三在日本戰敗後，被當成漢奸通緝，逃奔返臺變瘋子，怪責大陸同胞，不該把迫不得已替日本人當兵的臺胞當漢奸，可是，站在大陸同胞剛結束戰爭立場，由於痛恨日軍，連帶看見耀武揚威幫兇殘殺中國人的臺籍日本兵也冒火，一時之間，怎會想到臺胞也是受逼迫才去當兵？但到1947年1月1日，政府已宣布臺胞不列入漢奸戰犯的檢肅條例。片中老大、老二獲釋放，卻仍不相信政府作為。劇本中有說「有八千臺灣人的財產，在廈門被沒收」，顯然也有過分誇大之嫌，日治時代和中日戰爭期間，臺灣和廈門有船隻來往是事實，但不可能有七、八千人來往，當時整個臺灣只有七百萬人口。

劇本中臺胞怪怨不該把他們當漢奸的同時，多少臺胞卻仍奴性依舊，竟有當老師的臺灣人勸日本海軍：「把鉛塊和橡膠拿去賣，不賣，還不是留給國府接收。」國府八年抗戰犧牲慘重，不能接收嗎？又說：「有些工廠光復後本來還有生產，國府一接收，連機器都搬走。」事實上光復後所有的日人工廠都停工，員工等待空手遣送回日本，不能帶走任何東西，還生產給國府接收嗎？而且二次世界大戰後各國工業

復興突飛猛進，幾乎各行各業都出現新機器，臺灣的機器都是戰前老舊貨，有誰會想要搬走？1949年大陸人來臺灣有長久打算者，多會從大陸運機器來，當年太平輪沉輪海底，就是因為從上海運來的機器太多太重，硬是壓沉輪船。當時《中華日報》、《民族報》和《掃蕩報》的印刷機、鉛字，也都是從大陸運來的。

在老師說這幾句話的前面，還有幾句：「光復快一年了，反而糟，以最平常的米來說，早先臺灣米都有出口，現在反而不夠。」我們知道光復前，臺灣米都運到大陸，運到南洋做軍糧，臺灣一般老百姓多吃蕃薯，根本沒米吃，怎有出口？再說，日據時期，米是配給制，根本不能買賣。

關於造成「二二八」事變主因的失業問題，政府固然有失職，但據參加的接收人員表示：「很多機關空缺，所以沒有大量起用本省人，實由於日本人強迫推行皇民化，本省人普遍受日本教育，中文程度太差，有些機關的課長，連自己的中文名字都不會寫，當年我的朋友去應徵《臺灣新生報》編輯，發現他會說閩南話，即再三懇求調他到發行課服務，可以登記訂戶，因為原來的課長連自己名字都不會寫，怎會寫別人名字，這些人不少現仍存在。」

片中說「外省人把法院當自己公司一樣，都用自己人」，太過誇張。當時臺灣最大的失業問題，在於大批從戰場退伍回來的伙伕（本省人替日本人當兵多當伙伕，當兵者屬少數）和從火燒島釋放歸來的犯人，他們沒有工作能力，人數又多，政府一時無法妥善安置；另一方面，二二八事變前，任何外省人來臺灣都不必身分證和入境證，共產黨人員可公開來臺灣，其中有不少共產黨人員在「二二八」事變時

煽火，二二八事變後才潛回大陸。還有日本浪人煽火，臺中市府被暴民所占時，曾升日本旗，公務員都關到集中營。臺共領袖謝雪紅在事變時號召民眾攻打政府，政府不該抓他們嗎[註3]？

　　侯孝賢拍《悲情城市》強調要拍出「臺灣人」的尊嚴，這點確實做到了，而且做得非常好，可是同時不但犧牲政府的尊嚴，更犧牲來臺的外省人的尊嚴。因為片中，除了一再看到那幫唯利是圖、不擇手段的上海走私幫外，就沒有看到來臺的外省人中也有很多正人君子，似乎那班壞蛋角色，就是所有「阿山」的代表，嚴重傷害來臺的外省人形象，對白中連半句公道話都沒有，當時即使是上海幫也有好人。現在有臺灣學者說光復初期譴走日本人後，好在有大陸來臺的公務員和老師接手，才能使被殖民半世紀的臺灣，能順利推行中國政經、文化和教育。片中還有意侮辱國旗，說中國國旗不如日本旗好，不知道該怎麼掛，又說國旗像擦屁股的尿布。事實上光復初期本省人熱愛國歌、國旗，絕無這種現象，即使有，也是極少數不滿國民黨的本省人私下故意醜化的說詞。

　　片中有些是歷史的錯誤，例如二二八事變後有些本省人稱「你們中國人」，忘記自己也是中國人。但不到一年，已

註3：2007年2月28日財團法人中華基金會、臺北民生東路愛鄉出版社出版張克輝著《啊！謝雪紅》，書中坦承二二八事變時，謝雪紅號召民眾武裝攻打政府，還有當時參加謝雪紅部隊人士，參加謝雪紅新書發表會，稱讚謝雪紅的領導力強；他被軍方抓去寫自白書後關了兩年釋放，也可證明當時軍方對二二八肇事者並未如有些人說的濫殺無辜。

很少聽到本省人說「你們中國人」的話語。可是《悲情城市》中還有「日本人來，中國人來，臺灣被眾人欺、眾人騎！沒有人疼！」的說詞。

在「臺灣民族運動史」上也有人抱怨，把中國人與侵臺的日本人同等看待，但那「中國人」是指滿清政府，不是光復臺灣的國民政府。國民政府帶來大批黃金安定金融，帶來軍隊保護臺灣，不但沒有欺臺灣人、騎臺灣人，而且實施三七五減租、耕者有其田，徹底改善農民生活，確確實實的疼臺灣人、救了臺灣人。現在臺灣不少農家豐衣足食，家具完全電器化，汽車好幾輛，該飲水思源，這不是政府的德政？請看謝東閔先生對臺灣光復的回憶：「在民國34年5月，距離日本投降還有四個月，先總統　蔣公就告訴我，臺灣很快就要光復。這是開羅會議，蔣公力爭的決定。」所以先總統　蔣公逝世時，會有百餘萬臺灣軍民路祭痛哭。

當年《一江春水向東流》因故事感人，批判性強烈，在大陸放映後，不少軍人對政府失望，紛紛向共軍投降，對國民黨民心士氣的打擊極大。《悲情城市》因得威尼斯影展金獅獎，聲勢大，觀眾不了解真相，無形中做了反政府的極大幫兇。

我曾一再呼籲：「寬容是國片生存的命脈」，近年來大陸極權政治對電影政策大為放寬，彈性允許「打著紅旗反紅旗」。最近的大陸片《南京‧南京》大陸影檢放寬通過許多慘不忍睹的殘酷畫面，我們豈能再墨守成規，所以當時電影處長廖祥雄即默許拍二二八的題材。為了要爭取國際影展大獎投外人所好，在國際上以「臺灣天安門事件」為宣傳，明顯歪曲事實，但國民黨政府也確曾槍殺自己同胞，只好揹黑

鍋。

關於「二二八」事件的真相，2007年2月臺灣出版張克輝著《啊！謝雪紅》，就是臺共領導人謝雪紅，曾舉行新書發表會，還有她部屬現身說法，他被國軍拘捕，關幾年就釋放，坦承二二八事變時，謝雪紅在中部率領民兵攻擊政府，並號召全省民兵集結，準備大規模的武裝叛變，如果國軍不是來得快，直搗中部謝雪紅根據地，謝雪紅逃亡，臺灣早已變紅色中國[註4]。在李敖編的《『二二八』研究》可見二二八鬧事分子大部分是臺籍退伍軍人、流氓和臺共。事實上當時本省人對外省人有惡感的並不多，而且事變期間，很多本省人還保護外省人，筆者就是受本省人保護的外省人之一。當時上海支援的國軍來臺初期不了解真相，確有一些本省人冤死，都是誤會造成。我有一位本省籍的朋友，事變後國軍來臺時，出於好奇心，探頭看守衛的士兵，因語言不通，被誤為是參與分子的間諜不懷好意，被士兵倒吊屋外，幸好連長及時發現，趕快把他放下來。他雖然吃了苦頭，但了解出於誤會，後來提起，毫無懷恨之意。相信類似的本省人很多。現在利用這事件為自己的政治資本造勢者，都是三、四十歲的年輕人，四、五十年前「二二八」事件發生時他們還未出生或是還年幼不懂事，現在添油添醋，危言聳聽，為自己造勢。

《悲情城市》在香港上映後，我看到香港電影雙週刊的

註4：據侯孝賢說，有人籌備拍《謝雪紅傳》，電影劇本已寫好，送北京審查，主管方面認為謝雪紅在大陸有爭議，未准拍攝，可能該片只能拍到二二八為止，有助二二八真相的呈現。

評論多是「胡說八道」，甚至說「國民黨都是土匪組合」。如果國民黨全是土匪的話，能領導中國八年抗戰嗎？

　　經過五十年殖民地生活的臺灣同胞，以為回歸祖國會立即過怎樣的好日子，但他們沒有想到經過八年對日苦戰的國軍衣衫破爛，正是苦戰的表現，而且多是來自農村的新兵缺少訓練，教育水準差，難免使臺胞確實相當失望（1952、53年，在美援支持下，國軍裝備才全面換新）。但是光復後，臺灣實施地方自治，任何人都可以憑自己的努力創造自己的財富，可以憑自己努力升大學、留學，憑自己的能力做公務員。日治時代本省人有多少文盲、有幾人升大學？香港電影雙週刊題為「《悲情城市》的層層嘲弄」中說：「臺灣人懷緬日本人，是因為日皇一向將殖民地人民看作日本帝國子民對待。」相信日本人看了這文章會發笑。我有很多日本朋友，日本人中確有很多好人，但是軍國主義的日本軍人並沒有絲毫善待臺灣人，在臺灣民族運動史上，被日本軍人屠殺的臺灣人，至少十萬人，臺灣作家陳映真曾舉辦過日治時期日本人屠殺臺灣人的照片展。韓國光復三十年還禁日片上映，所謂「為外國奴則有尊嚴，為本國民則為螻蟻」，完全顛倒是非。今天臺灣東勢一個小農會，農民有三十億元存款，日本時代可能嗎？所謂「臺灣錢淹腳目」，日本時代可能嗎？

　　我不是國民黨員，但是我看到野心人士別有用心的歪曲歷史，難以緘默，我自信我是百分之百的「擁侯派」，我寫過很多讚揚侯孝賢作品的文字，也和侯孝賢暢談過幾次，但是我認為《悲情城市》不是他最好的傑作，我同意金馬獎評審的結論，因為片中缺點太多，不如《三個女人故事》完整。

　　事實上，像富家子弟梁朝偉的形象，根本不是生活在臺灣苦難中的青年形象，並非侯孝賢心目中的理想人選，但是投資拍《悲情城市》的年代公司，靠港劇錄影帶發財，認定梁朝偉有票房，手上也還有許多梁朝偉的錄影帶，起用梁朝偉是年代投資的一石二鳥生意經。由於梁朝偉不會說國語，侯孝賢不得已將角色改為聾啞，不得已用默片字幕，不得已用日本媳婦的日記觀點作為全片敘事主線，這都是十分牽強的安排。中國大時代變動的關鍵歷史，日本少女能了解多少？為什麼會那麼關心？為何要用她的觀點來代替導演的觀點？難道她的「隱忍」能代表中國人的隱忍嗎？很多觀眾看不懂這部片，原因在此。

　　侯孝賢萬分不得已安排的缺點，竟被有些影評人捧為空前創新的傑作，香港影評大讚：「侯孝賢又聾又啞，我們也是。」固然又聾又啞可以作為被迫害與被高壓下的歷史見證，可是用默片字幕來交代故事，破壞觀眾的欣賞情緒，正如太多長鏡頭一樣用得太濫，違反正常電影敘事方式是缺點，不該受到高度讚揚，日本導演今村昌平就反對這種方式。

《海上花》的中國文化魅力

　　1990年，《悲情城市》在西柏林德爾菲戲院首映座談會上，侯孝賢以憤怒、不耐的語氣大聲駁斥一位臺獨人士：「你不認同中國，你要認同什麼呢？」

　　由此可見，侯孝賢早就懷有中國夢，在他的《童年往事》、《冬冬假期》、《戲夢人生》、《好男好女》等片中，雖是臺灣本土的記憶，卻有著中國影子。

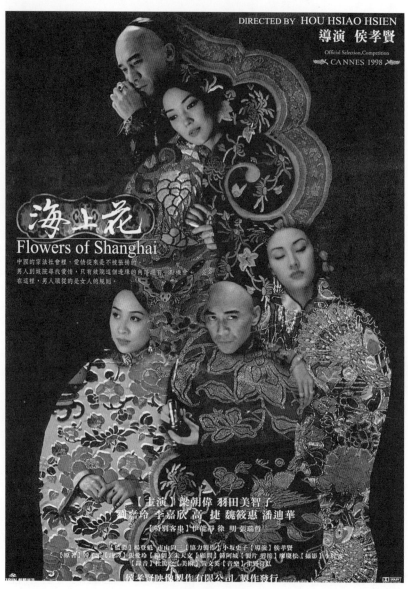

《海上花》劇照

　　侯孝賢在一次偶然機會下閱讀張愛玲的《海上花列傳》，十分喜歡，便請朱天文改編劇本，將原著百餘人縮減為以三位女子的遭遇為主幹，在楊梅搭建內景，全力仿造清朝時代的裝潢，所有家具、擺設、服裝都用貨櫃從大陸運來，門窗極為考究，重現當年上海租界地的風光，擁有臺灣電影少見的華麗，可見侯導演的用心，這些精緻的服飾、布景、陳設、化妝、音樂、京戲、評彈、歌曲，都發揮了中國文化的精華之美，在文化水準高的歐洲博得好評最多，在法國上映時更是大受歡迎，為當年法國十大賣座片之一。

　　《海上花》是侯孝賢跳出臺灣悲情、第一次擁抱中國古典文學的大轉變，這種求變的勇氣和用心都令人佩服，他試圖以中國美景、美人造就視覺美感為基石，展現女性細膩動人的感情世界，及對生命的依戀與省思。原來的目的，是要以當年上海紙醉金迷的妓院生態，對照臺灣今天社會的利慾薰心。其實，現今的官吏不如當年名妓，連法官有錢都可買通。當年中國一等名妓，光只有錢買不到手。要讓客人錢花夠，真有誠意，妓女才願意上床。據說常有客人去了幾趟妓院，連手都沒摸著。在《海上花》中，羅子富是有名富商，叫了黃翠鳳十幾局，相識半個多月，還對他冷淡，故意在蔣月琴處擺酒、饒她，差點弄巧成拙鬧翻。直到富商全面投降，還被澆冷水，飽受挫折，才得遂意。也許這是黃翠鳳的欲擒故縱，要讓男人得來不易，才會珍惜。當然，她真喜歡的男人，也會很快墜入情網。其實清末的妓女重情義輕錢財，《小鳳仙》片中有「自古佳人多穎悟，由來俠女出風塵」，是真實寫照。我伯父在清末中舉人前，在北京街頭賣字，有妓女愛才，自動養他一年多。

　　《海上花》的妓女和這個客人要好後，客人的朋友稱她
為嫂子，朋友不能搶，她也不會接。妓女從良，也要對方真
心誠意，本身條件也要相當好，她才願意。比當年良家婦女
出嫁，有更多選擇權。在重男輕女的時代，所謂「蓬門碧
玉」的貧窮人家才女只有在歡場中方能尋到自傲自尊。當時
男婚女嫁完全操縱在父母手中，很多有為青年逃婚，長年戀
跡他鄉，就是不肯回鄉面對父母作主的糟糠妻。

　　《海上花》的一等妓女，稱為「長三」，就是陪客人飲
茶要三元（銀元），出局陪酒也要三元。「長三」也叫「倌
人」、「先生」，住處叫「書寓」、「書院」，有專人伺
候。「長三」不但能唱，而且會棋琴書畫，能詩能文，多是
美貌的才女。二等妓女叫么二，飲茶一元、出局兩元，容易
上床（當時上海學校伙食費，每月只兩元）。可惜侯孝賢電
影中看不到長三的情義，耗資八千萬臺幣拍製的《海上
花》，由於場景考究，表現臺灣片中難得一見的中華文化精
華。片中可看到「劉嘉玲沉穩、老練」、「李嘉欣的現實精
明」和「羽田美智子的任性潑辣」，這是編劇朱天文在著重
日常生活中，除了猜拳喝酒外，創造了三個不同個性的長
三，並在贖身思想上著力，在人與人的糾纏情節中激起一些
波瀾。當然侯孝賢也費了很深功夫雕塑。例如當時沒有電
燈，全片煤氣燈的光源，導演掌握得很好，成為淡出淡入的
焦點。同時用長鏡頭，隨人物移動，突破室內戲的空間狹
窄，盡量採取不同角度，在極有限的空間，創造無限情意，
形成侯孝賢獨特美學。妓女電影沒有床戲，故事沒有交代，
都是侯孝賢大膽嘗試。最可惜的是沒有外景，看不出究竟在
上海哪一個地點。侯孝賢曾申請到上海拍片，中國大陸不了

解百年前妓女賣笑不賣身，認為妓女片不值得支持，未批准。不得已只拍內景戲，侯孝賢盡量在內景上下功夫考究服飾擺設，成為具創意的獨特美學。

導演侯孝賢絕頂聰明，不但學東西快，往往能青出於藍勝於藍，他跟賴成英、李行學電影，都能後來居上，而且能化缺點為優點，他沒有出國留學，但與留美歸來的楊德昌等合作得很愉快，還做楊德昌的《青梅竹馬》男主角。再如《悲情城市》的梁朝偉因為不會說國語，改為啞巴加字幕，批判政治效果更好。為節省底片，多用長鏡頭，尤其被稱為大師手筆的《戲夢人生》的長鏡頭尤其出色，也是化缺點為優點的獨特美學。《海上花》因為不能去上海拍外景，不得已全用內景，竟成為電影的創意，局限室內的場面調度靈活，也成為蒙太奇的創意，更有封閉空間，人無法跳脫命運的象徵。原著是上海話，遇到廣東仔演員演出改為廣東話對白，也合於當時上海的特色，當時的上海，廣東人多，是歪打正著。

值得注意的是，《海上花》的演員中大陸已故第五代名導演謝衍在片中飾演一名「嫖客」，要在片中徹底犧牲形象，當眾打麻將、穿長衫、抽鴉片，和飾演上海名妓的港星李嘉欣還有多場對手戲，而且連一毛錢報酬也不肯收。謝衍自己當老闆，當導演與好萊塢合作，他排除萬難來臺探視《海上花》的拍攝現場，對侯孝賢有份「英雄惜英雄」之感，雖然生平第一次拍片就演「嫖客」，但他仍拜託侯孝賢給他兩星期「咀嚼」一下劇中人物。可以說侯孝賢是第一個與大陸導演合作的臺灣導演。

張愛玲的重要遺作《海上花》，是描寫十九世紀上海租

界的妓院生態，不是張愛玲自己的作品，她只是將清末鴛鴦蝴蝶派作家韓子雲用蘇州方言寫成的章回小說，於1983年譯成國語版出版。

此書原名《海上花列傳》，於1892年（光緒18年）開始在上海以單張發售，每週印兩回，作者具名「雲間花也憐儂著」，就有蘇州味。一般認為本名就是韓子雲，由於當時用方言寫作十分稀奇，談的又是風月情，所以風行一時，洛陽紙貴。到第二十八回，單張發售停止，於1894年出版成書，共六十回，同年韓子雲三十九歲過世。1926年，書商再版，加上新式標點符號，變成六十四回，由提倡白話文的胡適、劉半農作序，被譽為第一部吳語文學傑作，魯迅也稱讚此書達到平淡而自然的境界，但在文學史上被稱為「狹邪小說」。張愛玲很喜歡此書，在美國註釋於1983年譯成國語版出版，成為張愛玲遺著。由於侯孝賢的轉變作風，有求新求變的勇氣，肯跳出臺灣悲情，轉向大中國風月文學挑戰，以致能以最高票獲得86年藝術類輔導金。

侯孝賢將全片一萬呎長的影片，只用四十多個鏡頭，與目前流行的一千多個鏡頭快節奏正好相反。影片轉場全用淡出淡入銜接，也與目前流行的跳接不同，這也是一項創新。侯孝賢建立比《戲夢人生》更進一步的長鏡頭電影。

《好男好女》從女性角度看歷史

侯孝賢因拍二二八的政治禁忌題材《悲情城市》得大獎，因而有臺灣三部曲的企圖，都以歷史的真實事件來看歷史，而且這次改以女性的角度來看歷史。

由於時代不同，女人遭遇的環境不同，思想、行為也不

同。唯一不受時間影響的是女人天性的母愛與本能的情感，本片的侯孝賢，就是想利用這一點，用一個女演員來表現出時代的變與不變，因而榮獲第三十二屆臺灣電影金馬獎最佳導演獎和第十五屆夏威夷國際電影節最佳影片獎。

本片故事由三個層面組成：女主角梁靜貫穿其中。電影從女演員梁靜現實的紛亂生活中，為演戲而沉浸在戲中戲的女主角蔣碧玉的故事中，是第一層面的回顧；梁靜又回憶自己輕狂的少年往事，是第二層面的回顧；再回到現實八〇年代末，她與男人同居，男人被狙擊後，她拿到和解金，讓放縱式的生活悲劇，烘托出四、五〇年代蔣碧玉的偉大和奉獻。

當年少女時代的蔣碧玉和一批臺灣知識青年，為嚮往祖國、痛恨日人統治，千辛萬苦來到廣東，參加祖國的抗日戰爭，不料滿腔熱血，遇到缺乏常識的國軍，無法溝通，竟被誤認為間諜，差一點被槍斃。雖然後來如願加入中國游擊隊，但蔣碧玉必須割愛，將嬰兒送別人扶養，還要寫切結書。勝利後，回到光復後的臺灣，又為愛臺灣，參加臺共革命的地下運動，無法見容於恐共的國民黨政府，丈夫被處死刑，蔣碧玉為理想奮鬥做了寡婦。

人生的理想往往變為虛幻，黑白攝影，幽怨優美的配樂，增加人生的感嘆，相對轉入彩色片中現實青年，像無頭蒼蠅，為了男人，兩姊妹也會打架。

侯孝賢將單純的歷史事件複雜化，戲中戲、現實、過去，三條線最後交織在一起。梁靜混淆了她與蔣碧玉，而阿威的死似乎替代了鍾皓東。她已分不清是半世紀前年輕男女為革命而奮鬥的世界呢？還是半世紀後當今的現實？探討不同時空的不同人生，也可探討理想與迷亂，同樣的虛幻，滿足喜

歡追求尋味的愛好者，卻也使另一些不願多費心思者失去觀賞的樂趣，可喜的是，侯孝賢在創作上有了不少創新和突破。

《再見南國，再見》面臨大轉變

侯孝賢的《再見南國，再見》，侯派風格大轉變，既要藝術，更要票房，首次嘗試荒謬喜劇型態，讓觀眾看來有趣。片中說明了臺灣與大陸的大不相同外，是大陸河流往東流，臺灣河流往西流，象徵無法統一，可能一千萬元的輔導金就是憑這兩句話得來。

該片是以九〇年代的臺灣為背景，描寫部分臺灣生態。以黑社會和邊緣人的三男兩女間，連串不如意的荒誕事件為主要內容，結果一事無成，有暗諷黑金政治意味。也有象徵臺灣人無法掌握自己的命運，他們是外省人的第二代，與本省人之間，族群的融合也有風波，片中五個主要小人物：

小高（高捷飾演），是外省人第二代，祖籍上海，能講滿口流利臺語，什麼事都做，卻一事無成。

扁頭（林強飾演），是本省嘉義人，黑社會的小弟，出獄後，算是喜大的人，最恨別人叫他扁頭，只有小高能叫，跟定小高。

小麻花（伊能靜飾演），是新新人類，扁頭的女友，整天在一起。

喜大（喜翔飾演），臺中某望族後代，小高死去大哥的初中同學，因此照顧小高，是黑道人物，辦不通的事，找他都行，也很會協調事件。

徐家瑛（徐貴櫻飾演），小高的情人，離婚，帶兒子在身邊。她不滿小高身邊這群人，認為把小高拖垮。

故事分三部分進行：第一部分是平溪，喜大開賭場，小高帶扁頭及扁頭女友小麻花等到賭場幫忙清場。為芝麻小事打架，想到大陸上海開舞廳，投資又泡湯。

第二部分是都市酒家餐廳為主，兼及電玩，男人玩女人，女人玩男人，一個女人簇擁五、六名帥男，跳舞、打電腦遊戲、打電玩、綁架。原劇本颱風來襲，象徵了這些小人物的惶惶不安，完成後的電影取消颱風，來不及拍。

第三部分，小高在南部運豬，臺電要徵地、廠，連地上物、豬舍一起徵收，養豬戶找喜大出面處理，全省調萬隻種豬給徵收，說好再轉賣農會，中間利頭大家分，有人沒分到錢要綁架。

第二部分戲重拍八次，是新的一天又到來，這批社會的可憐蟲仍逃不出自己無法掌握的命運。由黑吃黑的刑警直接介入，將這批徒勞無功的流氓小混混載到荒山野地途中，將車鑰匙扔進水田離去。小高居然找回車鑰匙開車離去，可是車又衝進稻田，動彈不得。說明臺灣人是如此身不由己，一切難以掌握。

片中人物個性盡量發揮演員本人的魅力，各種新式遊樂設施盡上銀幕，畫面的光影顏色變化很多。顏色不只象徵人物命運，也象徵臺灣政治環境多變。侯孝賢力圖提高可看性，向李安看齊，討好觀眾，娛樂性很強。不過原本事的「喜劇基調」，新本事改為「荒誕基調」，可見侯孝賢並不承認本片是喜劇。

《戀戀風塵》創造寫實新境

《戀戀風塵》在侯孝賢作品中，內涵雖不如《童年往

侯孝賢《戀戀風塵》，簡單純淨，表現人物的怡然自得。

事》豐富，但極具個人風格，更為國片的寫實創了最純樸的
映像境界。

這部電影最出色的是結尾，慢移動的雲影，將悠悠的相
思，淡淡哀怨，所有往日情懷，化為過眼煙雲，畫面充滿詩
意美感。失戀的服役少年，已在阿公以種番薯比喻人生的話
中得到啟示，人生就好像種番薯，總要經過風雨，才會成
長，果實才會甜美。

《戀戀風塵》描寫礦工兒女成長的辛酸，侯孝賢抽離時
代背景及一切戲劇要素，力求真實平凡的表現。在礦工村一
起長大的少男少女，同到都市謀生，互相照顧，互相關懷，
未曾親熱，也未曾疏遠。男孩把女孩當情人、會妒嫉，去當
兵後會思念，可是女孩的心事卻隨環境轉變。郵差常來送
信，從欄杆那邊遙望。見面三分情景物設計好。不久，女孩

竟改嫁近水樓臺的郵差，可見生活很單純也很現實。可是消息傳到鄉間，可不得了。女家到男家道歉，好鄰居相對無言，氣氛凝重、尷尬。男家雖有滿腹怨氣，也無奈。山邊石階土屋，風吹樹搖，景物依舊，一切仍是那麼自然。男的退伍，知道女的改嫁，雖然心疼，卻不怪她，只有祝福。

　　鄉間純樸人情，怡然自得。金馬獎評審曾指為閩南語片、抽煙太多。其實閩南語和抽煙，正是礦工生活的寫實。看本片，必須體會人生平凡的真實，和生生不息的自然境界。

　　《戀戀風塵》在風格上更接近歐洲電影，映像風格獨特，曲調蒼涼。侯孝賢以簡單的結構，純淨而美的畫面，表現人物單純的心靈。由於畫面冷靜與生活的純樸相輔相成，呈現大自然的生機，也表現了電影詩情，以創造純電影語言的角度來看，比《童年往事》的成就有過之而無不及。（黃仁原作，1987年3月13日刊登於《聯合報》）

　　侯孝賢，廣東梅縣人，1947年出生，一歲來臺灣，在鳳山長大。二十二歲退伍，考上國立藝專電影科。1972年二十五歲畢業。1973年進入電影界，擔任李行的場記、助導，並從事編劇，曾在賴成英導演的影片中擔任編劇、副導達九部，學到燈光、攝影、現場做特效等很多電影技術。1975年二十八歲開始編劇，第一個劇本是賴成英執導的處女作《桃花女鬥周公》，李行和侯孝賢都是臺灣電影承先啟後的導演，李行的恩師唐紹華是四〇年代的編導，侯孝賢雖然比李行晚一輩，但在電影技術基礎上比李行紮得更深。他雖然跟過李行一部片，但他的電影技術真正的師父是賴成英，他跟過賴成英九部片，做副導演、編劇。賴成英的師父是莊國鈞和王士珍，都是三、四〇年代大陸影壇一流攝影師，王士珍

是中國影壇第一位留美攝影師，莊國鈞也當過導演，永華的《清宮祕史》是他的代表作，可見侯孝賢是真正繼承中國電影優秀傳統的導演[註5]。1978年之前，侯孝賢擔任過兩部片場記，十一部片副導演，五部片編劇。自1981年《就是溜溜的她》起開始擔任導演，並與陳坤厚搭檔，由侯孝賢編劇、陳坤厚擔任攝影師，兩人輪流執導，拍攝一系列頗為賣座的商業片。1982年的《在那河畔青草青》，因為影片的清新風格與環保觀念，博得當時新派影評人的讚揚，成為「臺灣新電影」運動的一次前奏。1983年侯孝賢與萬仁、曾壯祥合拍的《兒子的大玩偶》，為臺灣新電影開啟新的紀元。然後由鄉土題材的《戀戀風塵》、《冬冬假期》，轉而處理歷史題材《悲情城市》（1989）、《戲夢人生》（1993）及《好男好女》（1995），合稱「臺灣三部曲」。影片所處理的歷史涵蓋日據時期、二二八事件以及九〇年代臺灣的當下。其中《悲情城市》於1989年獲得威尼斯金獅獎，《戲夢人生》獲得1993年坎城影展評審團特別獎，成為其創作歷程中的一次巔峰。1996年的《南國再見，南國》試圖回歸創作初期的直覺，捕捉臺灣當下的時代節奏。1998年的《海上花》突破過去臺灣寫實的基調，以細膩富麗的電影鏡頭述說一則上海世紀末的滄桑寓言。2001年的《千禧曼波——薔薇的名字》則更加擺脫以往的影片風格，以同情的觀點捕捉現代都會年輕世代的浮世風景。2004年的《咖啡時光》則是侯孝賢應日本松竹公司之邀，為紀念已故日本電影巨匠小津安二郎誕辰百

註5：莊國鈞擔任《軍中芳草》和《皆大歡喜》的攝影指導時，賴成英都是他的副手，實際掌鏡人。

週年而專門拍攝的影片，他並以本片榮獲釜山影展「亞洲電影人獎」。

日本人最尊敬的臺灣導演

侯孝賢的影片，自《風櫃來的人》開始，就銷售日本，由川喜多和子的法國映畫社發行了六部，松竹公司投資合作了四部，《悲情城市》的日本版權賣了一百萬美元，是臺灣片最高的日本版權費。侯導可說是日本人最尊敬的臺灣導演，在日本有四個侯孝賢電影網站，日本電影旬報兩次選他為最佳外國片導演。2003年日本松竹公司為紀念已故日本電影巨匠小津安二郎誕辰一百週年，請侯孝賢導紀念片《咖啡時光》，這也是侯孝賢拍攝的首部使用外語對白的國際影片。故事描寫一家舊書店老闆愛上了一個在東京工作的女孩，兩個人談起了戀愛，雙方和自己的老邁父母之間，有著微妙的情感問題。本片的題材正是小津電影習慣描寫的都市

紀念小津安二郎一百週年的《咖啡時光》

家庭日常生活。

2002年侯孝賢接受此拍攝任務，2003年8月開拍，分別在東京和北海道取景，並於當年的12月完成。侯孝賢曾向日本媒體表達過自己對小津電影的敬意，他的電影凸顯了對人的關注，和經由家庭生活反映日本社會變化的人文關懷。本片在表現手法上承襲著小津善於節制和含蓄的特點，他也表示雖然兩個時代不同，社會生活型態也都變了，但人還是一樣，表達情感的方式都是相似的。該片於2004年9月11日在日本首映，摘錄部分評論如下：

> 看完《咖啡時光》，心中溢滿的豐沛的幸福持續了好幾日都揮之不去。我常聽老一輩人說含蓄之美如何美，都一笑置之，如今算是真的見識。雖說也有小津式寧靜的人情世故，可是我覺得與小津有很大的不同，那樣安詳自在對待生存在這世界的恐懼不安，讓人覺得好有力量，好有一番純粹之美的勇氣。如此明亮澄澈，豐潤潔淨的影像顏色，也算絕無僅有。
>
> ——成英姝（作家）
>
> 她祇是個平凡的日本少女，但她態度很堅決，即使是父母的擔心和朋友的窩心，這些都無法軟化她的決定。《咖啡時光》沒有張狂，也沒有疏離，但這些尋常百姓家的角色會與你產生化學作用，緊緊揪住你的心，請細心品嚐。
>
> ——何瑞珠（影評人）
>
> 這不祇是一部向日本電影巨匠小津安二郎致敬的電影，而是一部侯孝賢運用鐵道穿越時光與其對話的作品。電影裡鐵道迷不厭倦地記錄著電車啟動、奔馳、遠颺的各種聲音，其實就像這部電影企圖勾勒出現代日本氛圍的努力一樣，是

> 一種淡淡的、看似平凡的執著，但卻將是永恆流傳的時光寶藏。
>
> ——洪致文（作家）

我非常尊敬小津導演，看他的片子，就像一面鏡子，你就能知道自己到底有多少水平。

這部片是侯孝賢向小津安二郎致敬的日語片。幕後工作人員有為《花樣年華》掌鏡的攝影師李屏賓，他將神保町的古書店街、御茶水的高架橋、鬼子母神的路面電車、與侯孝賢眼中凝視的東京街景，用自然光調拍成一幅動人的油畫；加上以錄音技術活躍全世界，作品包括《花樣年華》、《你那邊幾點》的杜篤之擔任錄音，這是臺灣拍攝團隊最精銳的跨國製作，主要演員有青窈、淺野忠信，加上日本荻原聖人、餘貴美子、小林念侍等，都是日本個性派演員，豐富作品的深度。

2005 年，侯孝賢導演美國福斯公司發行的《最好的時光》（The Best of Our Times），由舒淇、張震主演，劇情分三片段組成。描寫 1966 年美國電影、視、流行歌曲等等充斥臺灣，影片中的撞球間和英文歌，都是當時臺灣青少年生活的一部分。1911 年，文人仕紳們常與藝旦往來，藝旦有自己住處，或是出局到外面宴席獻唱陪酒。遇有中意者則彎成情人。2005 年，臺灣一名患有癲癇症的年輕女子在 2010 年三十歲的時候死亡，影片中的當下，短暫的生命。

2006 年，侯孝賢導演法資法語片《紅氣球》，成為真正國際化的臺灣導演。侯孝賢從《悲情城市》開始，十五年來不斷改變自己的創作路線和風格，直到《海上花》才走出臺灣歷史的悲情，《咖啡時光》又是一次重大突破，洋溢著臺

日文化融合的細流，證實了侯孝賢創作視野的擴大和進步。近年侯孝賢出任臺灣導演協會會長、臺北電影節主席、光點電影院負責人、臺灣電影文化協會會長，2009年當選金馬獎主席，成為臺灣影界真正新一代的領導人。

　　侯孝賢電影社有限公司成立於1985年，當時公司名為萬寶路電影有限公司，1988年公司改組，更名為合作電影社有限公司，1990年第三次公司改組，再更名為侯孝賢電影社有限公司。

侯孝賢小檔案

1947　廣東梅縣出生

1948　來臺灣住在鳳山

1960　父親去世

1966　母親喉癌去世，高中畢業

1970　退伍，考上國立藝專電影科

1973　藝專畢業後當電子計算機推銷員

1974　擔任李行導演的場記

1977　結婚

1983　拍攝《在那河畔青草青》獲金馬獎最佳導演提名

　　　賣房子當老闆，拍攝《小畢的故事》，獲金馬獎最佳影片、最佳導演、最佳改編劇本，獲西班牙希洪影展最佳影片

1984　拍攝《兒子的大玩偶》，參加西德曼海姆影展、日本PIA國際影展

　　　拍攝《鳳櫃來的人》，獲金馬獎最佳導演提名，獲法國藍特三洲影展最佳影片

　　　獲邀參加柏林影展，因「尷尬」但「無法控制的因素」而

邀請被主辦單位撤回

參加香港臺灣電影節、日本PIA國際影展、亞太影展、夏威夷影展、洛杉磯影展、舊金山影展、倫敦影展、鹿特丹影展、義大利薩索影展（1984-1985）

1985　拍攝《冬冬的假期》，獲亞太影展最佳導演

參加香港臺灣電影節、休士頓影展、西班牙希洪影展、瑞士蒙特妻影展、英國愛丁堡影展、坎城影展

《油麻菜仔》獲金馬獎最佳改編劇本

投資《青梅竹馬》，擔任男主角

1986　拍攝《童年往事》

1996　出任東京影展青年電影評審團主席

2002　11月11日，侯孝賢獲企業家張忠謀的支援，主持臺北之家——光點電影主題館開幕，專為經營電影文化的場所。對臺灣電影文化貢獻很大。

2005　東京影展侯孝賢獨得第二屆黑澤明獎，第九屆國家文藝獎電影類獎

2008　擔任臺灣導演協會理事長

2009　擔任金馬獎主席

侯孝賢電影工作年表

年份	片名	職別
1973	心有千千結	李行導演，侯孝賢場記
	雙龍谷	蔡揚名（歐陽俊）導演，侯孝賢場記
1974	雲深不知處	徐進良導演，侯孝賢副導
	近水樓臺	李融之導演，侯孝賢副導
1975	桃花女鬥周公	賴成英導演，侯孝賢編劇副導
	月下老人	賴成英導演，侯孝賢編劇副導
1976	愛有明天	賴成英導演，侯孝賢副導
	煙水寒	賴成英導演，侯孝賢副導
	男孩與女孩的戰爭	林福地導演，侯孝賢副導
1977	翠湖寒	賴成英導演，侯孝賢副導
	煙波江上	賴成英導演，侯孝賢劇本副導
	早安臺北	李行導演，侯孝賢劇本
	悲之秋	賴成英導演，侯孝賢副導
1978	昨夜雨瀟瀟	賴成英導演，侯孝賢劇本副導
	我踏浪而來	陳坤厚導演，侯孝賢劇本副導
1979	天涼好個秋	陳坤厚導演，侯孝賢劇本副導
	秋蓮	賴成英導演，侯孝賢劇本副導
	就是溜溜的她	陳坤厚導演，侯孝賢劇本副導
1980	蹦蹦一串心	陳坤厚導演，侯孝賢劇本副導
	風兒踢踏踩	侯孝賢劇本副導
1981	俏如彩蝶飛飛飛	陳坤厚導演，侯孝賢劇本副導
1982	在那河畔青草青	侯孝賢劇本副導
	小畢的故事	陳坤厚導演，侯孝賢劇本副導
1983	兒子的大玩偶	侯孝賢導演
	風櫃來的人	侯孝賢導演
	油麻菜仔	萬仁導演，侯孝賢編劇

1984	小爸爸的天空	柯一正導演，侯孝賢編劇策劃
	冬冬的假期	侯孝賢導演
	青梅竹馬	楊德昌導演，侯孝賢編劇男主角
	最想念的季節	侯孝賢編劇
1985	童年往事	侯孝賢導演
1986	戀戀風塵	侯孝賢導演
1987	尼羅河女兒	侯孝賢導演
1989	悲情城市	侯孝賢導演
1993	戲夢人生	侯孝賢導演
1995	好男好女	侯孝賢導演
1996	南國再見，南國	侯孝賢導演
1998	海上花	侯孝賢導演
2001	千禧曼波	侯孝賢導演
2004	咖啡時光	侯孝賢導演
2005	最好的時光	侯孝賢導演
2006	紅氣球（法國片）	侯孝賢導演

在傳統中創新的導演和
美術設計師

王童

電影美學基礎最紮實

王童的外祖父是畫家，外婆畢業於河南師範教育系，對於傳統戲劇、手工藝、剪紙、繡花都十分專精。王童的母親也精通繪畫，是王童的繪畫啟蒙老師。

王童記事

- 1963年，王童還在藝專學生時代，參加全國大專美術比賽獲國畫組第二名。

 暑期以打工身分參與邵氏在臺灣拍攝影片《山歌姻緣》（袁秋楓導演）的畫布景工作。

- 1966～1970年，考入中影公司製片廠任練習生、背景繪畫工、美工、陳設、道具、美術助理，而後升任美術設計師。其間參與《還我河山》（李行、白景瑞、李嘉導演），《路》（李行導演）、《龍門客棧》、《俠女》（胡金銓導演）、《三朵花》（陳耀圻導演）等三十部影片的美術工作。

- 在電影美術設計方面很有創意，也得過兩次金馬獎。

- 1971年，赴夏威夷大學東西文化中心，研習舞臺設計。

- 1981年，王童導演第一部影片《假如我是真的》時，已有十七年與名導演合作的電影幕後實際操作經驗，加以該片籌拍時紙上作業周詳，因此能一鳴驚人，處女作就得到金馬獎最佳影片獎，這是稀有的紀錄。

結合中國電影和臺灣電影的傳統

王童出身安徽書香世家，父親王仲廉為黃埔第一期，曾任陸軍上將，母親河南大學肄業。王童少年時代在大陸看過

許多三〇、四〇年代中國電影經典名作，如《一江春水向東流》、《萬家燈火》等，吸收了中國電影的人文傳統。1949年隨家人來臺灣，1962年進入國立藝專美術科。1966年進入中影，負責服裝及美術設計時，曾擔任過李嘉、李行、胡金銓、宋存壽、白景瑞、陳耀圻等名導演電影作品的藝術設計，無形中吸收了臺灣第一代名導演各家作品之長，融入自己美學中。

王童的導演生涯崛起於八〇年代，屬於新導演的陣容，但在導演風格上，比其他新導演創作穩健，在平淡中有史詩式的素樸真誠之美，充滿對人和美土地的專注，又保有中國電影寬恕仁厚的傳統美學觀。美術科班出身的背景，也讓王童電影中的美術氛圍有其獨特深刻的表現。1984年的《策馬入林》，為王童電影美學的代表作，推翻以往武俠片的打殺，以視覺映像寫實風格取代，運用考據的服裝及演員自然的演技，創新武俠片的時代氣氛。

臺灣四部曲的成就

1987年起，王童連續導演臺灣近代史四部曲，涵蓋了日本大正時代的《無言的山丘》、昭和時代的《稻草人》和政府遷臺後的《香蕉天堂》及《紅柿子》，表現了臺灣近代史的三個階段，充滿了臺灣人對身處大時代的關懷。他將小人物放到大時代中去觀察，在笑中有淚中展現人性微細層面，在臺灣電影中是稀有的成就。其中《香蕉天堂》是政府撤退來臺的少數老兵生活的寫照，以國片少見的尖銳嘲諷筆觸，將戰火餘生的小人物，在尷尬時代的卑微生活，刻劃得深入細膩。兩個主角都是受教育不多，其中一人來到臺灣賴以維

生的學歷、姓名、夫妻全都是冒名頂替，扭曲亂世生活的荒謬，最後海峽兩岸的假爸爸與真爸爸通話場面，假戲情真嚎淘大哭場面，表現了荒謬背後的真情，非常感人。另一老兵則受白色恐怖的折磨，變成神智失常，是臺灣近代史最真實的悲劇。

愛臺灣勝過愛大陸

生在中國，長在臺灣的王童，他的作品比任何本省籍導演對本土歷史人物有更多的關懷，《無言的山丘》在第一屆上海國際電影節獲得最佳影片獎時，他告訴上海媒體，他是道地的臺灣人，他愛臺灣遠勝過他的出生地大陸。

他的臺灣四部曲，是他愛臺灣的最佳發言人，《無言的山丘》寫臺灣日據時代日人竊據臺灣的資源開礦，真正土地主人臺灣人，受盡壓迫，男人做礦工，女人做被欺凌的妓女，表現了小人物被扭曲的人性。無論是日人對臺灣人的侮辱，臺灣人的謀生艱尬，《無言的山丘》的土地悲慘情懷，表現了大地無言的抗議，構成史詩格局的歷史影片。

人道的恕道精神

王童作品中最可貴的是，一貫以人道的恕道精神為基調，顯現中國人的文化自覺，其中《策馬入林》、《陽春老爸》、《稻草人》、《香蕉天堂》等片表現得尤其明顯。特別是臺灣四部曲中《稻草人》的日本巡佐，表現了統治階層中，也有人性善良的一面。

提升電影製作水準

1997年，王童升任中影士林片廠廠長任內，曾赴好萊塢考察，回國後建立臺灣電影界唯一高科技後製中心，提升數位技術的器材，分三期添購，第一期增加535同步錄音的攝影機及燈光設備，第二期增設電腦剪輯中心，第三期完成全臺灣第一座杜比錄音室。2004年擔任白先勇編劇《牡丹亭》的舞臺設計和服裝設計。

領導臺灣與國際接軌

王童已擔任金馬獎主席四屆，臺北電影節主席兩屆，領導臺灣影業與國際接軌，開拓海外市場，促進亞洲電影大合作和交流，已具成果。尤其2005及2006年在金馬獎執行委員會主席任內，與新聞局合作籌設創投會，邀集韓、日、美、港電影專業來臺，研討跨國合資、合製的趨勢。

培養優秀技術及演藝新人才

例如獲國家文藝獎電影類的後起優秀攝影師李屏賓，在國際影展累次獲獎，就是王童調教出來的。

2007年，王童的影片中也出了不少影后影帝，如譚詠麟（阿倫）、楊貴媚、陸小芬、吳炳南、馬如風、文英、石英、鈕承澤、張世、黃品源、澎恰恰，等等……

技術人員：攝影－李屏賓、楊渭漢。剪輯－陳勝昌。錄音－楊靜鹿、曹源逢。以上均獲金馬獎。

王童指導《假如我是真的》，胡冠珍現為東森董事長。

大陸學者陳可紅評《紅孩兒：決戰火焰山》

　　王童導演的動畫片《紅孩兒：決戰火焰山》被冠以「華人第一部進軍世界的動畫電影」，表現了創作者以特有的面貌迎向世界的勇氣。導演王童欲在關注時代變遷對審美的階段性影響下，突破重圍，力求通過「時尚」與當代人的審美傾向、世界電影的現代型態接軌。時尚的一大特點就是以「扮靚」為訴求目的，給人靚麗迷人的印象。本片在影像捕捉和語言運用上傾注了追求時尚的願望，表現在人物造型、國際版語言和寵物的使用上。（摘自北京電影藝術雜誌，2006年第2期85頁）

楊曉林評《紅孩兒：決戰火焰山》
對中國動畫業的啟示

《紅孩兒》的創作理念、表演形式、製作水平等都已與國際接軌，其作為一種可資借鑑的改編傳統動畫題材的方式，無疑對中國未來的動畫創作具有啟示意義。（摘自北京電影藝術雜誌，2006年第2期87頁）

第四屆臺北電影節／國際學生電影金獅獎暨王童導演電影專題
時間／2002年3月2日至3月10日
地點／總統戲院及國際藝術村

以電影導演王童為專題人物，於臺北電影節期間舉辦國內電影導演作品回顧與美術相關作品的平面展。此次的作品專題採重點式的作品回顧，放映了《策馬入林》、《香蕉天堂》、《紅柿子》、《稻草人》以及《無言的山丘》，成效一如往年般獲得相當巨大的回響，每個場次的觀眾幾盡滿場。

活動現場，有兩場座談會，邀請王童導演與觀眾做面對面的對談。在對談過程中，除了針對影片的內容，現場觀眾與導演，亦對導演本身的創作理念與背景，做了相當深刻的剖析與分享。而在會後，活動單位發給留置於現場參與座談的觀眾製作精美的王童導演的特刊，引起了人潮，一方面王童導演三十多年的創作生涯做回顧與紀念展，另一方面也向王童導演為臺灣電影所做貢獻致敬。

下列選刊筆者對王童片影評：

《策馬入林》景勝於人

武俠片走下坡，打鬥套招，是原因之一，英雄殺不死，也是原因……可以總括一句，就是虛假。《策馬入林》針對以往武俠片的諸多缺點，要創造一個真實而古樸的世界，要塑造一些平凡而真實的人物，要表現出一點生活必須踏實才能生存的主題。編導演都很認真、賣力。

片中一群烏合之眾的匪徒，並沒有明顯的組織，他們糊里糊塗聚在一起，靠強索農民的保護費過日子，是由於生逢亂世、謀生乏術，不得已幹這不要本錢的買賣，可是他們既不敢搶官銀，連抓了人質，換糧食，也會中伏兵。下幾天雨，就把他們困在廟裡一籌莫展。「如翱翔之飛鷹，卻尋不著可棲之樹；如秋林之落葉，卻尋不著可埋之土。」這正是王童對古人浮盪的生活，無奈、徬徨的寫照，其中殺馬過節，苦中作樂，演皮影戲，更增悲愴氣氛。

王童導這部戲，寫景勝於寫人，官兵假裝百姓，伏擊匪徒的場面，當官的坐在那裡，靜觀虎鬥，王童學到黑澤明常用的手法。匪徒抓了女人質，有人想動手，立即被制止；殺馬不敢下手，以及有了女人就想落戶等等的善良本性，也是黑澤明的人道主義思想。王童表現了這種以仁為本的精神，但不夠淋漓盡致，缺少顯明的人物性格來發揮，也缺少顯明的時代背景來襯托。尤其女主角張盈真的人物性格表現不十分統一。

本片的好戲，是下雨受困於廟中的場面，惹得大家心煩，吃飯也打架，有山雨欲來的悶戲。美術設計出色，破損的佛像、斑駁的壁畫，有古樸風味。最後在小客棧，女主角

1984 年，《策馬入林》。

知道要和男主角分手，已有了感情，又不能不離開，更增加了生活的無奈，男主角急於改邪歸正，卻已來不及了，發人深省。光影控制很好。（原刊《聯合報》新藝版黃仁影評）

《紅柿子》逆來順受

王童的《紅柿子》，本是老奶奶最愛的齊白石名畫的名字，經家人從韓戰中出生入死帶到臺灣，為了孫子學費，竟忍痛賣掉，象徵老奶奶對孫子的愛，也象徵中國女人面對環境轉變的應變能力很強，能逆來順受的堅強起來；更象徵當時許多來臺的外省人的辛酸，和把希望都寄託在下一代的苦心。

本來要人侍候的總司令夫人，居然放下身段打掃、養雞。大將軍的母親老奶奶更會窮則變，將 X 光片剪成一塊一

塊,給孫子們做墊板。用推銷不出去的紅藍筆,分發給孩子們做功課,還到學校和老師力爭。

下雨天,孩子們沒有雨傘上學,五、六個孩子合頂一張油布慢行。部屬結婚,總司令送新郎新娘各一雙皮鞋,就是大禮。這正是克難時代的象徵,觀眾不能以九〇年代的物質條件來看五〇年代的生活。其實當時軍眷,還有一家八口一張床共同生活著。

全片平鋪直敘,不但沒有驚濤駭浪的緊張高潮,而且刻意淡化欲哭無淚的悲情。當退伍將軍親自料理因雞瘟死亡的雞後,夫妻坐下來,眼看幾個月辛勤供養的雞財產化為烏有,太太沒有流淚,反而說「也好!」這是痛定思痛的堅強。可是壞運仍接踵而來,能賣大錢的牛蛙,一場大雨,全部跑光。連坐在公車上的退伍將軍總司令,也會因司機緊急煞車,仆倒車上,跌壞門牙,嘴巴紅腫,是禍不單行的命運大諷刺,老奶奶只說一聲「倒楣」,如果有小孩欲哭不哭的話,可能感情較可宣洩。導過《稻草人》和《香蕉天堂》的王童,本有化悲為喜的本事,但在本片中,似更著力於生活化的呈現。表面上老奶奶是主角,其實真正的主角是時代的轉變。面對點點滴滴難忘的生活片段,王童處理細膩,難題可能是割捨。(原刊《大成報》黃仁觀影專欄)

《紅柿子》參考文章小筆記

- 《中外文學》第31卷・第11期,總371,2003年4月,王童《紅柿子》專輯。
- 廖朝陽,〈反身與分離:王童的《紅柿子》〉(國科會88年度專題研究計畫成果)。

- 儲湘君，〈《紅柿子》、班雅民與回憶〉（中山醫學大學通識教育處講師）。

- 陳儀芬，〈時間的影像與影響：關於《紅柿子》的回憶〉（遠東技術學院專任英文講師）。

- 蔡佳瑾，〈來自回憶的救贖：《紅柿子》中的政治嘲諷、族群關係與原鄉情結〉。

- 邵毓娟，〈破碎的歷史：從《紅柿子》看懷舊電影的辯證圖像〉。

- 周俊男，〈回憶、經驗、歷史與認同：以《紅柿子》與《紅磨坊》為例〉。

- 王童、陶述、劉效鵬、王小棣、王浩威，〈《紅柿子》是自傳電影？還是時代電影？〉。《中國時報》，1996年4月1日，22版。

- 呂敏，〈王童、《紅柿子》及其電影創作觀〉。《影響》69(1996)：106-115。

- 李鴻瓊，〈《紅柿子》中的入框與出框〉，1999年。http://www.cc.ntu.edu.tw/liao/pers/li。

- ——，〈脫落與縫合：以《紅柿子》等數部電影為例探討班雅民與拉康理論中框的邏輯〉。本專輯。2003年。

- 胡幼鳳，〈王童影像人生紅柿子的回憶〉。《聯合報》，1996年3月24日，21版。

- 黃涵榆，〈和班雅民再看一眼《紅柿子》：影像、記憶與懷舊電影〉。1999年。http://www.cc.ntu.edu.tw/liao/pers/huang。

- 廖金鳳，〈「你家的事情」的《紅柿子》——一個「作者論」的反證〉。《影響》73(1996)：122-124。

《無言的山丘》史詩型的悲愴

　　《無言的山丘》是獲新聞局一千萬元輔導金的國片，也是中影耗資四千萬元，片長四小時史詩型的大製作。

劇本經三度重寫，最後由吳念真重寫定稿，故事背景是1927年左右的臺灣九份金瓜石地區，因出產黃金興旺，相傳鼎盛時期，為適應淘金者的消費，有頗具規模的妓院和酒樓。妓院因生意好，遠從韓國和琉球買少女來當妓女，因此九份曾有「小香港」之稱。

1992 年，《無言的山丘》是一頁黃金夢的血淚史。

但是，當時臺灣是在日本人統治下，連天然資源也被日人獨占，想淘金的臺灣人，只能替日本人做礦工，不能直接採礦。同時，採礦炸山，常會山崩，非常危險，礦工死亡或成殘廢的比率很高。由於當時人民生活窮困，做礦工待遇好，又可乘機偷金塊，因而仍形成一股淘金熱。但後來在日本人的搜刮下，臺灣人的淘金美夢無不破裂，留下無數的悲劇，《無言的山丘》寫出了黃金夢的悲慘下場，可說是九份的一頁血淚史詩。

金瓜石九份的興衰，該是臺灣史的重要一頁，因此片中的眾生相，也可說是臺灣殖民地時代本省人生活的縮影。片中的主要人物，都是皇軍統治下的可憐蟲。

首先是賣身葬父母的阿助、阿屘兩兄弟，在替人做長工的艱苦日子，聽到九份的淘金傳聞，漏夜逃脫做長工的家庭，來到九份，跟著大夥投入冒險的挖礦生活，並向一位小

寡婦租一間陋屋棲身。這位小寡婦，先後死了兩個做礦工的老公，自認有剋夫命，為了養孩子，只要有錢賺，什麼工作都做，尤其利用女人原始本錢賺錢更方便，因此也成為礦工洩慾的對象，多少錢，隨便給，沒有錢，給一條魚、一隻雞，可以作為養孩子的物資，也可以接受。

憨直的兩兄弟，起初看不慣小寡婦的賺錢方式，讓小孩眼睜睜的看到母親跟不同的男人做愛，但相處日久，也體諒她扶養孩子的苦衷。逐漸建立感情，而且和孩子們相處像一家人。

本片還有兩個主要的小人物：一是妓院老闆從琉球買來的少女富美子。前半部，富美子還是做女工、擦地板，常常想回琉球，但家鄉在她的心目中，只是一個遙遠的夢，引起在妓院中長大的少年紅目仔同病相憐，常偷空一起聊天。

這個少年，是另一個重要的小人物，她母親是在妓院當妓女的臺灣人，某次和日本人發生了關係，日本人返國後一去無音訊，母親不久病逝，幸得妓女院面惡心善的管理員把他養大。他很聰明，會討人喜歡，常想到日本尋找下落不明的生父，總希望新來整頓礦業的日本專家帶他回日本，當他知道工人偷金，妓女們靠皮肉生涯積蓄的金子全被沒收，決定捨命刺殺欺侮臺灣人的日本主人。不少妓女因黃金夢碎上吊自殺或號哭，這場面很有震撼力。

另一方面，小寡婦和阿助相處日久，決定結為夫妻時，不料阿助又葬身礦坑。料理後事告一段落，小寡婦才拖著四個小孩，決心離開這個淘金窟。

經過幾場風波，妓女院再度開張，女管理員教訓新來的妓女後，在餐桌上悲從中來，哭訴自己人老珠黃，滿腹辛酸

的無奈，場面相當感人。（本文原刊《大眾月刊》）

《自由門神》轉型期的悲劇

2002年，王童導演的《自由門神》是他探討現在臺灣年輕人缺乏歷史文化價值觀，行為乖張的作品。故事如下：阿龍（石英）經營了四十年的「西唆米樂隊」因為時代的變遷，出現了重大的危機，不知如何改進。小兒子阿明因為小兒麻痺症雙腿不良於行，造成古怪封閉的個性，養了一群鴿子，逃避人際關係的困難。阿輝（小康）有一好朋友阿狗（張瑞哲），父親中風，他騎拉風的機車，用最新的手機，也常帶阿輝到PUB體驗夜生活。一天阿狗無意間得知村中小廟的兩扇門神是有價值的骨董，在缺錢的情況下，他和阿輝偷了門神賣給收贓物的黑仔。有一次阿狗替客戶裝鐵門後再度潛入廟中偷竊一尊值錢的佛像，要出賣時，發現黑仔已被槍殺身亡，正當阿狗將黑仔身邊的手槍撿起時，警察趕到，阿狗緊張之下帶著手槍逃離現場。

阿龍因為簽六合彩中獎，經營旅行社的組頭付不出現金而以機票抵帳，一夥人前往紐約遊覽，在中國餐廳吃飯時，發現失竊的門神出現在餐廳內，故鄉小廟的門神已經成為異國餐廳的裝飾品，眾人集資將門神買下運回臺灣。

阿狗因為受不了老闆娘的色誘而與她發生關係之際，老闆回來與他發生扭打，情急之下阿狗拿出手槍威脅老闆並逃離工廠。老闆報警後，警方認定阿狗為窮凶惡極之徒進行緝捕。阿狗躲到阿輝家頂樓鴿子籠時，警方大隊人馬趕到圍捕，阿輝拿手槍瘋狂的向警方開火，阿狗中槍身亡。

該片是王童導演改變關懷本土影片風格的城市作品，反

映社會轉型期的鄉土小人物在大環境變遷下無奈的生活。以原本是社區重要精神象徵的門神，卻被當骨董運到美國作為餐廳裝飾品，來諷刺現今社會人們缺乏文化歷史價值觀的精神錯亂。演員葉全真為了演出片中搖呼拉圈時誘惑張瑞哲的戲，苦練了好幾天，練到腰痠背痛，到了現場拍攝時果然搖起來如老手。該片完成後發生兩件不幸消息，在片中演出喜感生動的連碧東（編劇吳念真弟弟），因為債務問題自殺死亡，可見他在大劇作家哥哥的光芒下隱藏了多少不為人知的辛酸與壓力。另一件是本片捕捉到紐約世貿雙子星大樓的最後影像，電影中石英一團人因為簽中六合彩，組頭無錢付款以機票抵債，讓他們有機會遊紐約，也讓觀眾看到了紐約世貿雙子星大樓最後的風采。導演在片尾有感性的紀念文字，以此片獻給在世貿大樓爆炸案喪生的朋友。

王童小檔案

1942	4月14日生於安徽太和縣，原名王中龢（和），原籍為江蘇蕭縣
1949	王童七歲隨家人遷至臺灣
1962	入國立藝專美術科（第一屆）
1963	獲臺灣大專美術比賽國畫組第二名 參與邵氏公司袁秋楓導演來臺拍攝電影《山歌姻緣》的現場工作
1965	二十三歲畢業於國立藝專美術科 臺北國際畫廊舉辦王童個人畫展
1966 ︱ 1970	進入中央電影公司，從練習生開始，逐步從背景繪畫工、美工、陳設及道具等基礎工作做起，再升任美術設計師，擔任美術與服裝設計工作，與李嘉、李行、胡金銓、宋存

壽、白景瑞、陳耀圻等導演合作過三十多部影片的美術設
計。另亦負責《我們》舞臺設計大展及《你我他》空間設
計大展

1971　二十九歲赴美國夏威夷大學東西文化中心研習舞臺設計，
　　　並為楊世彭教授執導之《烏龍院》負責舞臺劇布景

1973　回臺灣後，再為白景瑞、丁善璽、陳耀圻等電影導演的新
｜
1975　片負責美術設計

1976　以白景瑞導演的《楓葉情》獲第十三屆金馬獎最佳彩色影
　　　片美術設計獎

1980　開始擔任電影導演，首部作品為改編自中國大陸作家沙葉
　　　新傷痕文學作品的電影《假如我是真的》

1981　《假如我是真的》獲得第十八屆金馬獎最佳劇情片獎，片
　　　中香港歌手譚詠麟獲最佳男主角獎
　　　執導商業文藝電影《窗口的月亮不准看》和商業喜劇片
　　　《百分滿點》

1982　導演改編大陸劇作家白樺的傷痕小說《苦戀》，並任白景
　　　瑞《怒犯天條》的美術指導

1983　開拍根據臺灣作家黃春明小說改編的《看海的日子》，創
　　　造臺灣地區賣座達二千三百萬元的理想票房。女星陸小芬
　　　因《看海的日子》獲得第二十屆金馬獎最佳女主角獎

1984　開拍根據臺灣作家陳雨航小說改編的《策馬入林》，標榜
　　　寫實武俠片風格，強調美術和視覺風格，劇情張力亦不同
　　　於傳統武俠電影

1985　拍攝取材自余光中舞臺劇《陽光季節》的《陽春老爸》。
　　　《策馬入林》與顧昭世同獲第二十二屆金馬獎最佳服裝設
　　　計獎，與林崇文、古金田同獲最佳美術設計獎；與林崇

文、古金田同獲第三十屆亞太影展最佳美術獎

1987 導演臺灣日治時期人民生活辛酸的《稻草人》

《稻草人》獲得第二十四屆金馬獎最佳劇情片獎、最佳導演獎和最佳原著劇本獎

第三十二屆亞太影展最佳影片獎，影星吳炳南獲得最佳男配角獎

1989 導演隨軍撤退來臺外省人的荒謬故事《香蕉天堂》，演員張世獲得第二十六屆金馬獎最佳男配角

1992 導演臺灣日治時代礦工生活辛酸的《無言的山丘》，獲得第二十九屆金馬獎最佳劇情片獎、最佳導演獎、最佳原著劇本獎、最佳美術設計獎和造形設計獎

另獲第一屆上海國際影展最佳影片金爵獎

1995 導自傳電影《紅柿子》

1997 升任中影片廠廠長，擔任行政工作

2002 執導《自由門神》

自中影製片廠退休，加入宏廣動畫公司

2004 為白先勇版《牡丹亭》擔任舞臺和服裝設計

2005 監製執導彩色動畫片《紅孩兒：決戰火焰山》獲得第五十屆亞太影展最佳動畫片、四十二屆金馬獎最佳動畫片

出任金馬獎執行委員會主席，為期兩年

2007 獲國家文化藝術基金會第十一屆國家文藝獎

拍攝智障青年記錄片《童心寶貝》

2008 彩色動畫片《大象林旺爺爺的故事》，已拍三分之一，因缺乏經費而擱淺

王童電影作品年表

導演作品

年份	片　名	英譯片名
1981	假如我是真的	If I Were for Real
	窗口的月亮不准看	Don't Look at The Moon Through The Window
1982	百分滿點	
	苦戀	Portrait of A Fanatic
1983	看海的日子	A Flower in The Raining Night
1984	策馬入林	Run Away
1985	陽春老爸	Spring Daddy
1987	稻草人	Straw Man
1989	香蕉天堂	Banana Paradise
1992	無言的山丘	Hill of No Return
1995	紅柿子	Red Persimmon
2002	自由門神	A Way We Go
2005	紅孩兒：決戰火焰山（動畫片）	
2007	童心寶貝（智障青年記錄片）	
	大象林旺爺爺的故事（籌拍動畫片）	

編劇作品

年份	片　名	英譯片名
1995	紅柿子	Red Persimmon
2002	自由門神	A Way We Go
2005	紅孩兒：決戰火焰山	長篇動畫片
2007	大象林旺爺爺的故事	長篇動畫片（尚未完成）

美術作品

年份	片　名	英譯片名・導演
1967	路	李行導演，海報（設計兩次）
1976	追球追求	陳耀圻
	楓葉情	白景瑞
1977	煙水寒	賴成英
	微笑（與張季平合作）	楊甦
	愛的賊船	賴成英
1978	煙波江上	賴成英
	男孩與女孩的戰爭	賴成英
1979	昨日雨瀟瀟	賴成英
	師妹出關	
	結婚三級跳	
	悲之秋	賴成英
	衝刺	
	醉拳女刁手	丁善璽
	忘憂草	白景瑞
1980	一根火柴	
	一對傻鳥	白景瑞
	十九新娘七歲郎	
	雁兒歸	林福地
	我踏浪而來	侯孝賢
	愛情躲避球	賴成英
1981	怒犯天條	白景瑞
	假如我是真的	If I Were for Real
	窗口的月亮不准看	Don't Look at The Moon Through The Window
1983	看海的日子	A Flower in The Raining Night
	天下第一	All The Kings Men　胡金銓
1984	策馬入林（與古金田、林崇文合作）	Run Away
1989	香蕉天堂（與古金田、李寶琳合作）	Banana Paradise
1991	密宗威龍	The Tantana

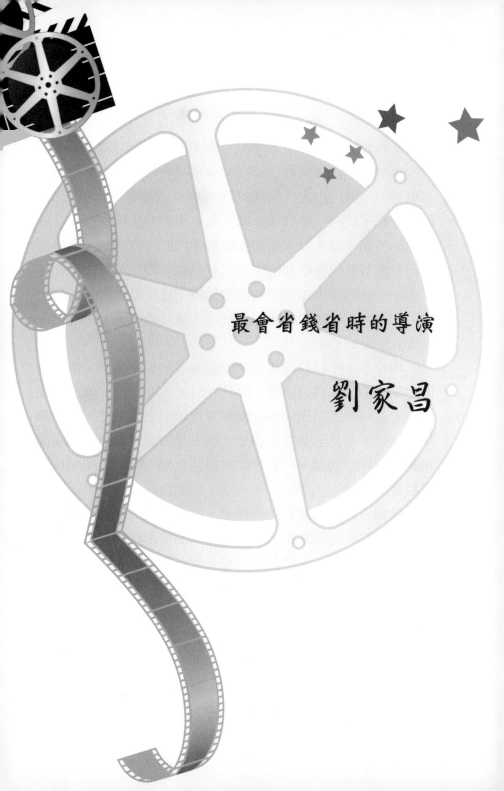

最會省錢省時的導演

劉家昌

強闖影壇創紀錄

在聯邦電影中，有拍了三、四年才完成的《俠女》（胡金銓導演），也有只拍三天就殺青的《有我就有你》（劉家昌導演），雖然這兩片的品質截然不同，但同樣都在中國電影史上創下紀錄，也同樣在聯邦電影中占有重要地位。在同一電影機構，能夠並存這兩種截然不同的製片方式，在電影史上，也可能只有聯邦電影公司有此寬容的作風，益顯聯邦主人沙榮峰務求人盡其才的開放態度，這也是當時聯邦所以能人才濟濟，所謂「河海不擇細流，故能成其大」，更可作為後人借鏡。

1943 年 4 月 13 日出生的劉家昌是韓國僑生，以一個流行歌手和作曲鬼才打進影壇，固然在外國也有此例。但當時正是劉家昌一生最窮困時期，窮到家無隔宿之糧（江青結婚四年的回憶），甚至拿皮鞋去當（劉家昌對《銀色世界》電影雜誌王安妮的談話），居然能夠排除萬難，自組公司拍片。這種克難精神和不服輸、不氣餒、奮鬥到底的勇氣，令人不能不欽佩。尤其他擅於把握機會，長於抓住大目標，奮勇直前，想要的終能要到手。他憑著為兩部電影作曲，寫過一個劇本和演過一部電影的些許經驗，就能夠以超低成本，超速完成方式，強闖銀河當導演。據筆者了解，劉家昌導演第一部影片接不起來，繼續努力，第二部影片被禁映，第三、四部片沒有戲院肯上映，仍然沒有嚇倒劉家昌。

1972 年，劉家昌的《晚秋》在臺北市採取包租兒童戲院方式（現為西門町峨嵋街停車場）首映，自己發行貼海報，自己散發傳單，上電臺打歌，甚至隨片登臺，終於開創一片

天地。《晚秋》上映時，正是武俠片熱門時代，全市只有一部劉派文藝片獨家上映，叫好叫座。第三週賣座走下坡時，戲院硬要下片，劉家昌寧可貼錢包底，拖過一個禮拜，票房回升，歪打正著。原來戲院估計最多賣兩百萬元，結果賣了三百多萬元，遠超過資本大二十幾倍的國片，進入當年的臺北市十大賣座行列，從此打下劉派電影江山。不過，像《晚秋》這樣的文藝片，只有在當年臺灣電影黃金時代的環境才能如此賣座。1994年，劉家昌最後一部告別影壇的《梅珍》，有臺港四大頂尖片閥支持，又有美國得獎的聲勢，臺北首映，竟然不到一週就下片。由此可見環境影響之大。

省錢省時的本事

當時，劉家昌拍片，自編、自導、自演、自己作詞、作曲，大部分用新演員，有些演員兼唱，兼做幕後工作，也只一份報酬。加上他不租廠、不用布景，多用實景，很少NG，不敢多用膠片，片長都只八十幾分鐘。同時少分鏡，多用長鏡頭，多用空鏡頭，多插歌曲，簡化故事情節，盡量避免處理戲劇性太強的衝突，非他所長。他自認只擅於柔性表現，追求電影感性的情節鋪陳，雖然戲劇濃度不足，但他以歌帶影，音畫配合美感，也可彌補戲劇性的淡薄，反而成了劉派電影的特殊風格。這種拍片方式值得現在新進影壇青年參考。

除了《有我就有你》三天殺青，早期其餘影片也都是十天或半月內拍完，加上剪輯、配音，也只有一個多月。

電影界拍片，時間就是金錢，早一天殺青，就省一個工作天開支。這不僅是劉家昌拍片省錢法寶，也是當時劉家昌向熱門大導演李翰祥和胡金銓挑戰的本事。大導演拍一部戲

的時間和金錢，他能拍三、四部，甚至更多，以量取勝，當時臺灣片商投資拍片就喜歡省時省錢這一套。這正是劉家昌崛起影壇的基本因素。

全能導演的高招

劉家昌被稱為全能導演，自編、自導、自製、自演、自己作詞、作曲、配樂外，攝影、燈光、剪輯他也會，做宣傳更有一套，早期劉派電影廣告詞多出自他自己筆下，這樣拍片、上片，當然省時省錢。

他的影片往往靠歌彌補，他的宣傳也是以歌為主打，正可以截長補短發揮自己特長。他重視宣傳，當年他在上片前帶製組演職員，到處送傳單、貼海報、上電視、送書簽，幹勁十足。他的影片，往往尚未上映，歌已流行。例如《往事只能回味》尚未上映，歌曲已人人會唱，他在電視上打歌次數往往超過規定。聯邦的《雲河》上映前，主題曲也已風靡全市，悅耳動聽，連七歲小孩都會朗朗上口，不少觀眾冒著颱風雨看這部片，正是歌曲魅力。

劉家昌幾年間由小歌星變為電影大導演，除了苦幹、苦學，還能現學現賣，邊做邊學，能屈能伸，上午在電影院學到的靈感，下午就派上用場，所以他的電影部分畫面，資深影迷多能似曾相識。他的脾氣雖然火爆，有時卻肯接受他認同的投資長輩的教訓。聯邦老闆張九蔭有一次在辦公室叫劉家昌自我反省，訓他一頓，劉家昌靜坐聽訓咬手指，咬得出血。據說後來確有改過。

出奇制勝的挑戰

劉家昌因飽嘗獨立製片的辛酸，決心打進大公司，最後居然順利進入臺灣最大民營製片聯邦公司，最大公營製片中影公司。大導演李行當年想進中影吃了三次閉門羹，大明星柯俊雄，當年要進中影也曾三度被拒門外，為何劉家昌能夠那麼順利進聯邦又進中影，就是由於他敢保證以三天時間完成《有我就有你》，懇求投資，聯邦的股東們當時正為胡金銓三年不完成《俠女》苦惱，當然願意一試，何況製片費也只須《俠女》的百分之幾。

劉家昌為要創下三天殺青的紀錄，將情節簡化，場景盡量減少，只有四、五個場景，多用長鏡頭，近千個鏡頭，拍片之前先排演，每場戲演職員都排得很熟，臺詞背熟，「開麥拉」一聲令下，演員不要試鏡，沒有NG，不眠不休。總共七個演職員都不到三十歲，充滿熱情和幹勁。劉家昌這種突破困境的精神，比之現在的新銳導演，拿到政府千萬元輔導金，只為少幾個演員就無法開片的作為，實在強過百倍。他進中影時已稍有成就，又遇到喜用新人的製片經理張法鶴，容易溝通，了解他的才華，向總經理梅長齡大力推薦，敢予保證。劉家昌進中影第一部片是翁倩玉主演的《愛的天地》，他拍了十六天即完工，片中以十支歌曲串場，支支動聽，尤其是主題曲「海鷗」，很快就流行起來，低成本大賺錢，創造票房和好口碑，這也是梅長齡接掌中影後打響的第一炮。劉家昌在中影嚴謹的製片環境下也拍出了《梅花》、《黃埔軍魂》等影片，獲得金馬獎最佳劇情片的肯定。

劉家昌還採一魚兩吃方式，以一部戲的資本，一部戲的

演職員，拍出兩部影片，連演員都被蒙在鼓裡，主要原因是
他拍戲常沒有劇本，開拍時才發一張對白稿紙，演員照念，
事後錄音、配音、補戲。一部片外景費，竟拍出《雪花片
片》和《純純的愛》兩部片，這本事連最省錢的臺語片也學
不來。據說「鬼」片導演姚鳳磐倒學到這一招。

不過作為一個導演，如何省錢、如何求快，甚至拍片時
如何取巧拍出兩部片，都非正途。重要的是導演如何在藝術
上求好，如何在一大堆影片中留存下來，這可能是劉家昌作
為電影導演的吃虧之處。

反主流的三不主義

劉家昌雖有叛逆性格及玩世不恭的拍片態度，但早期拍
片，倒有反主流的三不主義，獨樹一幟：

一、不賣色情，連接吻鏡頭也不用。

二、不賣暴力。

三、不賣富麗堂皇布景。

這三不主義，是反當時影壇主流的枕頭（色情片）、拳
頭（動作片）、豪華布景（瓊瑤片）。當時《中國時報》影
評人但漢章也承認劉家昌在中國影壇還算是個人才。《晚
秋》、《一家人》等片，簡潔秀麗的世界，在中國文藝片裡
別具一格。

但漢章認為，劉家昌對中國影壇的功勞不可抹殺，他的
工作態度和取材方向與眾不同。劉家昌對影片情節和製片規
模的簡化，以音樂和畫面的配合彌補內容，正是截長補短，
有自知之明的藏拙作法，也是開風氣之先。

得獎紀錄和賣座紀錄

年份	片名	得獎項目
1973	愛的天地	第十一屆金馬獎優等劇情片、最佳攝影（林贊庭）、最佳音樂（劉家昌）。十九屆亞洲影展《愛的天地》女主角翁倩玉獲演技獎，《晚秋》男主角魏蘇獲演技獎。《愛的天地》獲最佳音樂獎
1976	梅花	第十三屆金馬獎最佳劇情片，並獲最佳編劇、最佳彩色攝影、最佳非歌劇片音樂等獎。哥倫比亞第十六屆加特赫那國際影展金凱琳獎（最佳影片）
1978	黃埔軍魂	1979年金馬獎最佳男主角（柯俊雄）。教育部優良教育影片。國防部頒陸海空褒揚狀
1978	日落北京城	第十五屆金馬獎最佳男配角（谷名倫）
1994	梅珍	美國首屆聖地牙哥影展最佳影片、最佳女主角等多項獎

劉家昌導演《風雲二十年》，甄珍主演。

十大賣座片

當年劉家昌的電影雖然常挨罵，卻部部賣座，他的《晚秋》、《雲飄飄》、《梅花》、《黃埔軍魂》、《雲河》都是臺北十大賣座片之一，《梅花》、《黃埔軍魂》在香港也是十大賣座片之一。

劉家昌在聯邦的《有我就有你》印尼版權賣給僑商施永鈺，他佩服劉家昌的運鏡靈活，對白精采，投資他組成家匙兄弟電影公司。劉家昌獲海外支援，對他的拍片生涯，伸展到海外，無疑更是抖起來了。

家匙第一部片《小雨》很博好評，又續拍《雷風雨》、《晚秋》等三片。

《有我就有你》（1971，聯邦出品）

劉家昌替聯邦導演的第一部片《有我就有你》，以三天時間殺青的超速紀錄，爭取正為胡金銓三年才完成一片嘔氣的聯邦投資，這可說是對症下藥的苦肉計。

《有我就有你》故事很通俗，富家小姐愛上窮途潦倒路邊畫家，而且變成知音，遭到家庭反對，反而發生超友誼關係，引起家庭風波，離家出走，和窮畫家過苦日子。最後窮畫家操勞過度病逝，有錢爸爸叫女兒回去，女兒堅持不回娘家，要讓兒子過獨立生活。這種窮要窮得有骨氣，是這時期劉家昌自我安慰的主題。

三天日夜趕工的影片，當然不會太好，可取的是片中有七首流行歌，多由林煌坤作詞，劉家昌作曲，其中《有我就有你》主題曲，「街燈下」、「我倆在一起」，都成為風靡

一時的流行歌，尤其「街燈下」詞曲優美，由康白填詞，成為劉家昌代表作之一，歌詞如下：

今日街燈如昨，燈下一片荒漠，昨天隨風吹過，留下今天的我。

街燈為誰明亮，照亮誰的寂寞，當我不再走過，街燈也忘記了我。

此曲由歸亞蕾、劉家昌、尤雅主唱，該片演員有劉家昌、唐威、伍秀芳、王孫、李潔如，片長八十八分鐘。

可惜這時劉家昌在電影上的聲譽尚未穩固，該片的宣傳過分強調「三天、三天」，造成反宣傳，觀眾反而不敢上門，影片賣座很差，收入不夠付宣傳費，好在成本不多。沙榮峰認為賠錢等於繳學費，得到一次很好教訓，電影可以用「慢」為宣傳，費時多年才完成，觀眾相信慢工出細活，卻不能以快為號召，沒有人相信凡人有神術。

《雲飄飄》（1973，聯邦出品）

林青霞主演的處女作《窗外》，因瓊瑤反對拍攝，片主官司敗訴，臺灣地區禁止上映，聯邦《雲飄飄》是林青霞演的第二部片推出，無形中成為林青霞主演的第一部影片上映，大賣錢。

唐寶雲演大姊，因父母雙亡，為照顧弟妹生活，投入風塵，遇好心富商關山，慷慨援助，生活好轉。妹妹林青霞與關山的兒子谷名倫相戀，由於他們都是叛逆青少年，鬧出連串風波，最後大姊唐寶雲和做父親的關山，犧牲自己幸福，成全兒子和妹妹的婚姻，發揮了中國人倫寬恕和仁慈的美德。

　　不過，電影是以林青霞為主體，她意外邂逅谷名倫，彼此不知道對方身世。從青少年男女的短情倔強演起，後半部才冒出當酒家女的姊姊，然後急轉直下，情節發展上欠流暢。可取的是畫面美，開頭女主角林青霞騎馬在海灘上奔跑，飄揚的髮絲，輕靈秀逸，然後鏡頭由遠而近，馬蹄踢著海水，激起串串飛濺水花。這些鏡頭顯然學自法國片克勞德李洛許《男歡女愛》的抒情方式，年輕觀眾看得很開心，頻頻讚美，當時國片還少見這種柔美畫面。

　　劉家昌的現學現賣，當年的國片觀眾並非多人了解，因此片中林青霞失意時，獨步散心，襯景是路邊噴泉或落葉，很有法國片浪漫情調，當時也博得好評。

　　林青霞和谷名倫戀愛期中，常瘋言瘋語出谷名倫洋相，惹得年輕觀眾滿堂大笑，樂不可支。雖遭批評語言粗俗，談戀愛不是鬧戀愛，但年輕觀眾喜歡這種叛逆作風，男女戀愛也可能會這樣打情罵俏，做商業片著重效果，也無可厚非。

《煙雨》（1974，聯邦出品）

　　聯邦為滿足劉家昌過一次大導演的滋味，拍過一部大堆頭片，突破他以前拍片的小規模、低成本。

　　這部片片名《煙雨》，除了以四生四旦為號召外，還有大群名人做配角，大大超出劉家班的陣容，很有號召力。

　　四生四旦：裴煙良、康家珍、谷名倫、翁倩玉、胡錦、秦祥林、岳陽、林青霞。配角包括包國良、盧碧雲、蔣光超、孟元等二十多人，都是影視紅星，而且盡量改變四生四旦的戲路，有新的造型出現。

　　《煙雨》描寫三個莫逆之交的朋友，在環境和愛情的演

變下，發揮寬恕精神，彼此諒解，維繫珍貴友誼。情場浪子秦祥林，先奪好友岳陽的愛人林青霞，又因慚愧，移戀翁倩玉，最後為救助老友岳陽而與胡錦成婚，獲得好友岳陽與谷名倫諒解。

劉家昌為製造令人驚奇戲劇效果，將故事弄得很曲折、複雜，看來似乎很荒誕，但觀眾對這些年輕人的非理性、輕浮、浪漫的綺情，反而喜歡。

劉家昌為了大量生產影片，有一年開拍了七部，題材劇本只有現學現賣，不少採自外國片，以改編美片《羅馬假期》的《雲河》來說，原本葛雷哥萊畢克演的記者，是一名文質彬彬、灑脫英俊的資深記者，而《雲河》中的谷名倫變為粗里粗氣的實習記者，催促富豪小姐洗臉：「妳還不快點，人家還以為妳在裡面生孩子。」這話雖不很文雅，卻正是年輕人喜歡的對白，也是劉派影片的特色，遭到影評抨擊似嫌苛求。雖是套用外片故事，主角身分已改變，性格也可改變。

劉家昌為表現兄妹感情好，妹妹情急竟如玩笑似的打哥哥嘴巴，來逗笑年輕觀眾，這也是劉派叛逆作風之一，沒大沒小。

當然《雲河》確也有些缺失，康家珍演的石油大王女兒，可憐兮兮，像個被虐待的小媳婦，沒有大富人家女兒的嬌氣。最後石油大王女兒已飛泰國，與王族成親，記者還要追去，正表現劉家昌的愛情觀。要相愛，可以不講理搶親，不顧貴族家庭父母的立場。

劉家昌的電影改編自外國片的還有：《一家人》改編自美國片《七對佳偶》、《純純的愛》改編自美國片《愛的故

事》、《愛的天地》改編自韓國片《淚的小花》、《雪花片片》改編自俄國片《齊瓦哥醫生》、《黃埔軍魂》改編自美國片《西點軍魂》等等,但都能化為自己劉派風格。這種情況在粵語片、臺語片,甚至日本片的情況都很普遍,問題是他們的基本觀眾很少看美國片,不像臺灣國語片觀眾,是看美國片長大,容易出洋相。

《晚秋》(1972,家匙出品)

《晚秋》的男主角是個作曲家,一開頭說話就是「他媽的」。這種口頭語用在正派男主角身上有失身分,但也可表現新潮藝術家的性格。這位作曲家後來向老丈人談婚事,也不客氣的說:「我是娶你的女兒,不是娶你,嫁不嫁是她的事,能不能娶到,得看我的本事。」這種坦白方式,也可作新潮藝術家的作風。片中其他對白,也多簡潔有力,頗能表現出現代青年的個性,予人有清新之感。

劉家昌繼《小雨》後,自編自導自演自己作詞作曲剪接,顯現多方面的才華。在畫面的經營上,仍很用心,不只求唯美,也注重造意,可惜大特寫太多,有濫用之嫌,還有些重複的畫面,都是美中不足之處。劉家昌這次較為成功的還是在人物的性格上,比《小雨》有深度。尤其男主角個性突出,他不善逢迎他人,更不肯遷就世俗,以致恃才傲物,作品無法出手,到處碰釘子,甚至在太太生產沒有錢,幼兒臥病要錢醫的環境煎迫下,仍不肯讓別人改動一下自己的作品。這樣堅守自己的原則,固然無可厚非,但只聽到唱片公司經理要改他的作品,並未聽到改得如何?便把經理狠狠的揍了一頓,這種火爆脾氣是否新潮過火?易引起反感。

劉家昌以作曲家的立場，寫作曲家的辛酸故事有不少是自己的經歷，自然較為熟悉。以男主角的火爆，配以女主角唐寶雲的溫柔敦厚，也是很好的搭配，唐寶雲演得很出色。

《風雷雨》（1972，家匙出品）

劉家昌以風雷雨象徵三種女人的三段戀愛：有的像一陣風吹過去；有的像打雷，轟隆一聲過去；有的像小雨，點點滴滴反而感人，構想很好。劉家昌演開明家庭的富家子，不愛同是僑生的湯蘭花，偏偏愛生病的孤女唐寶雲。愛妻懷孕時，家敗人亡，病危時富家子竟倫為強盜。

他能作曲，一鳴驚人，偏愛打架、罵人，語言粗俗，是劉家昌自己的化身。有些觀眾卻認為這樣的作曲家怎能叫人同情？

鏡頭處理力求創新。

《小雨》（1972，家匙出品）

片名小雨，象徵一股無法言喻的感傷，一種無可奈何離別的愁滋味。片中描寫有婦之夫的出版商張沖，到臺北辦事結識一個學音樂的女生唐寶雲，做他的嚮導，調皮狡滑，反而使張沖著迷，雙雙墜入情網。

劉家昌與攝影師陳榮樹合作，創造了「音畫合一」，使臺北街頭和高雄愛河都變成美景，產生詩情畫意，片中兩首插曲，仍有獨特風格，洋溢哀怨和傷愁。

歸亞蕾演張沖賢妻，溫柔嫻淑，最後唐寶雲放手離去，使張沖回頭，家庭免於破碎，表達了「愛是犧牲和忍耐」的主題。

劉家昌自演一角，未見其人，先出現摩托車聲，似表達對塵世一股憤怒之情。

《往事只能回味》（1973，大有出品）

劉家昌編、導、演、作詞作曲。他在片中演一個愛好彈唱，個性很強的青年，他的妻子被朋友欺騙，情敵散播他和學生尤雅相愛，培養他的節目部經理白嘉莉，對他略有質問，也告決裂。電影就在表現年輕人的隨性和無拘。

白嘉莉演能幹的節目部經理，有魅力、有個性，演得好，她拚了家產要捧劉家昌為金曲獎歌星，他硬是不領情，仍要到三流地方彈唱。劉家昌喜歡在電影上演他自己，攝影畫面很有新意，尤雅扮劉家昌發掘的學生，表現很純，主題歌《往事只能回味》，成為尤雅的招牌歌，至今仍流行。

《一家人》（1974，中影出品）

像是一篇散文體的詩歌，謳歌一個寡母的堅強與毅力，養育眾多兒子，洋溢著感情與理智。

用母親做主題性的獨白，介紹兒子們依序出場，職業、特點和每個女朋友相偕出現，倒也簡單明瞭而趣味盎然，尤其軍中老五，做團體行動的介紹，並不特別點染角色，其著眼之妙，妙在使觀眾也不必探索，可以一視同仁，確非等閒的手法。

片中有點說教，但在應景時象徵性的一語交代。劇情坦率無奇，絕無故弄玄虛，也沒有推波助瀾的高潮，但母親每次打兒勸子，以及兒子被外人打傷的悲痛，都能打動人心。五位以美麗聞名的女星，在此都按身分化妝而不美妝，且都

有黃臉粗衣的大嫂做前車之鑑,但到配偶成雙時一律新娘裝,慢鏡頭,跳躍飄飄舞姿,美輪美奐,直如神仙眷屬。

最令人服貼的是演員的表演,盧碧雲演的老母,歸亞蕾、鐵孟秋演的夫妻,還有翁倩玉、唐寶雲、湯蘭花等等新娘都演得好,看來個性天成,尤其葛小寶演的老二所表現的手足情深和孝心,難能可貴。

當然,瑕疵也在所難免,例如六對佳偶婚後,接著母親又站在空房裡,泣訴兒子離去,接著新人又一哄而來,忽悲忽喜,似夢似真,破壞了已成的全部真摯樸實的格調,似欠允當。

《小女兒的心願》(1975,中影出品)

本片由資深影記陳啟家編劇,在劉家昌的作品中,不論造意和技巧,都該是其中最好的一部,將中國傳統的主僕之情、父子之愛、朋友之義都描寫得洋溢著溫馨感人的情趣,影片的進展,又在平淡中顯出起伏有致的節奏,剪接流暢、高潔,配樂無喧賓奪主之弊,是劉家昌作品的一大進步。

當然這部影片主要的成功之處,仍在劇本寫藝術家的孤傲,不肯隨俗,為了維護自尊,寧可挨餓、典當,不向現實低頭。這種藝術家臭脾氣的彫塑家,就是劉家昌自己的化身,所以人物處理深刻、生動而細膩,比他近期幾部作品的人物都要突出,也因此魏蘇的演出雖嫌少了一點藝術家的氣質,但他的火爆和轉變,都演得恰到好處,這就是導演處理的妥貼。如果街頭雕刻的場面能擺出一些真正的藝術品,當較為理想。

本片不是一般愛情片,但把一對貧富差距懸殊的青年男女的相愛,寫得十分純潔可愛,新人徐康泰演的藝術家兒

子，和劉秦雨演的富家千金，這種新的搭配予人新鮮感受。男的不願接受女的資助，卻讓她幫忙照顧盲妹，聖誕禮物只能送「我愛你」三個字，最後又繼承父志，選讀藝術系。劇本這種安排，都是意味深長而具感染力的好戲。

缺點是時代背景模糊，事實上也不能不模糊，因為像王萊這樣肯犧牲自己維護主人的好傭人，到哪裡去找？疼主人的盲女，卻不顧自己的兒女，做工無工資，還賺錢養主人的女兒，而不為自己的女兒打算，如果不是女兒車禍受傷，還不會回家，這點實在太過美化。

《田園》（1976，第一出品）

在《田園》裡劉家昌與旅日紅歌星陳美齡，扮演一對在孤兒院中相依為命長大的兄妹，孤兒院院長去世之後，這對兄妹立志要將院中留下的一片荒蕪土地，建設成美麗《田園》，由於兄妹兩人都沒有足夠的農業知識，因此做哥哥的劉家昌就鼓勵妹妹到城市來念大學，俾將來以其所學，貢獻給他們的《田園》建設。

劉家昌在《田園》裡扮演一個友愛而又固執的哥哥，將兄妹之情表現得極為感人。無怪劉家昌對他在《田園》中的演出，感到萬分滿意。他自己對人講：「這是我最滿意的一部片子，不祇是導演，我的演技也比較成熟。」

《星語》（1976，家昌出品）

諷刺電影界的大牌紅星，李湘演這女星，片廠一切準備妥當，演員到齊，大牌姍姍來遲，導演、副導演侍候這大牌，像迎慈禧太后，卑恭彎腰。另一大牌男星柯俊雄卻做出

不屑姿勢，拍片時，柯俊雄故意氣李湘，把她氣跑，柯俊雄強調電影只要有他就能賣錢，女主角隨便找誰都可以，於是片廠小妹張艾嘉平步青雲的接替女主角。

本片抨擊電影圈的勢利眼和缺乏專業導演，頗為尖刻。

《梅花》（1976，中影出品）

本片描寫的臺灣同胞抗日故事雖是虛構，但對臺灣觀眾來說，仍較以大陸為背景的抗日片有親切感。本片描寫女教員與日本憲兵長官之間的愛慕之情，造成自殺悲劇。不討人喜歡的浪子柯俊雄，促成地下工作人員破爆成功，都能爭取觀眾的好感。

主題歌《梅花》，在上映前經電視和廣播密集打歌，已很流行，詞曲優美，成為最流行的愛國歌曲，是促成賣座的主要因素。

劉家昌的濫情媲美丁善璽，但全體師生唱歌祭奠老師的場面仍嫌戲劇化，可惜演老師的胡茵夢自殺太早，使故事結構鬆弛。

描寫本省同胞抗日反日的土產國語影片，還有好幾部，例如徐進良導演的《望春風》、姚鳳磐導演的《天涯未歸人》、陳俊良導演的《茉莉花》等等，影片水準都不比《梅花》遜色，卻都不如《梅花》討好，原因就在於劉家昌的打歌，有助劇情和宣傳，很成功。

香港浸會大學教授葉月瑜評《梅花》，是臺灣政宣電影的佼佼者，對臺灣國家身分備受挑戰質疑的困境，提出強力反彈，藉著主題歌曲的催化和歷史的虛構情節，鞏固搖搖欲墜的國族意識。

1. 1976 年《梅花》，由柯俊
 雄、胡茵夢主演。

2. 《梅花》張艾嘉。

3. 《梅花》恬妞、
 岳陽。

《日落北京城》（1977，錦華出品）

錦華公司投資的反共片，故事從一對華僑夫婦回歸大陸，受盤查、監視、坦白、分離，展開大陸在文化大革命時期，紅衛兵毀滅人倫道德、鬥爭親人的種種暴行。恬妞演的小紅衛兵，在父母雙亡後的痛苦言詞，證明人性不可泯滅。谷名倫、劉秦雨、柯俊雄都演得好。

片頭那輛舊火車頭，走走停停，落伍、陳舊，正是大陸腐敗落伍的象徵。片中安排華僑夫婦的幼兒，本是童言無忌，共匪卻錄音，利用他的話來反映大人的思想，作為迫害的證據。因此小孩說錯話，被母親打一頓，反映了大人的惶恐心情，表現了匪區生活的真相。還有兩個匪幹分別呵護華僑夫婦，最後都死於非命，可看出匪幹也自身難保。

最後，回歸的華僑夫婦，伺機逃離苦海，隨人潮踽踽前進。這部反共片，因擷取了陳若曦小說中的部分素材，看來頗有真實感。可惜無法表現北平風光，固然減色，重複用景也是缺點。

《秋詩篇篇》（1977，錦華出品）

《秋詩篇篇》是劉家昌與甄珍合作的第一部片子，劉家昌自編自導，特別賣力，趕在臺灣青年節推出，與甄珍主演，賴成英導演的《愛・有明天》打對臺上映。

《秋》片的故事，據說是劉家昌與甄珍戀愛的現身說法。甄珍演一個任性的富家小姐，與知交胡茵夢參加音樂野餐會，認識華僑歌星向華強，而一見鍾情相戀，但華僑歌星個性傲慢，卻和她絕交而與胡茵夢結婚。富家小姐受此刺

激，以後糊里糊塗嫁予風流影星柯俊雄，婚後丈夫原形畢露，甄珍受無理毆打，經過許多波折，甄珍婚變，華僑歌星表明心跡，愛的實在是甄珍，最後重拾舊歡。顯然柯俊雄演的是謝賢，胡茵夢演的是江青，向華強演的是劉家昌，該片在美國和香港上映時，不知道江青和謝賢看了做何感想？

《臺北 66》（1977，又名《臺北 77》，雄昌出品）

這是一部家庭倫理片，對老人的晚年生活，有很溫馨的描寫。上半部寫兩個家庭的年輕人、寡婦撫養三個男孩，鰥夫有三個女兒，自小青梅竹馬，長大了，三男、三女先後結婚。可看的是下半部父慈女孝，老父被服務公司退休，為了不讓女兒操心他晚年寂寞，祕而不宣，每天仍拿著公事包上班，卻到公園靜坐，月底把手錶當了，拿回家作薪水，女婿為了使老人家安心，安排他一個虛位上班，最後在父親的生日，女兒送父親一個禮物，老父打開一看，竟是他送進當鋪的手錶，感動得流淚。本片張艾嘉演最有孝心的小女兒，演得最好，劉家昌還寫出老年人的心境。劉文正演愛唱歌的男孩，合唱合演也不錯。

《黃埔軍魂》（1978，中影出品）

本片雖參考美片《西點軍魂》，但在劉家昌年來的作品中，卻是拍得最用心，在陸軍官校全力支援，成績較好的一部。因為這部電影不但表現了「黃埔」的嚴格教育，足以糾正青年人的頑劣和懦弱，訓練成優秀堅強的革命軍人，而且有那樣愛護學生視如己出的師母，又有以校為家的連長，在嚴肅中洋溢一片溫暖的人情味，令人嚮往。不過，如果劇本

《臺北 66》

上能夠把握幾個真實事件做骨幹，做重點式的描寫，就不會顯得現在這般瑣細。好在後半部愈來愈精采。站在愛護國片立場，有些不合軍事規定的缺點，似乎不必太苛責。

由於本片放映的對象是一般觀眾，因此有些不合黃埔傳統的作法，是可以不必斤斤計較的，例如按照軍校傳統，校長夫人是不可能出現在學生面前的，如果安排在慰問學生或同樂會中出現，便無可厚非，而增添人情味。現在電影上讓校長夫人陪校長視察時，請大家吃餃子，引起學生閒話，確是有些不倫不類。至於連長的木訥，不解風情，並無不妥，這正是性格的描寫。因此，婚前連長在湖邊陪女友，不懂詩情畫意，無話可說，是很自然的，等到年老時，老妻並以這話幽默丈夫，就增加了情趣。連長的性格從木訥、嚴格到慈祥，都寫得很成功，柯俊雄也演得出色。如果《黃埔軍魂》

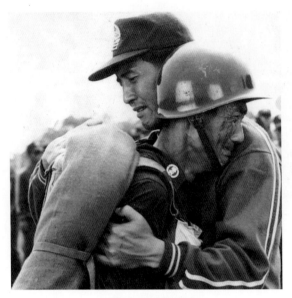

《黃埔軍魂》劇照

的演員獎，只頒給柯俊雄的話，相信沒有人會抱怨。

《黃埔軍魂》有幾場感人的好戲，很能討好觀眾，例如教官為保護學生而犧牲，畢業閱兵時，學生向教官夫人致敬，令人悲喜交集。最後連長退休時，學生列隊歡送的場面也很感人。

劉家昌在一篇悼念梅長齡的〈一首永遠唱不完的歌〉文中，坦承為梅總經理增添很多麻煩，對他不放心，全文兩千字，態度還算誠懇。

《梅珍》（1994，長宏出品）

1994年，劉家昌在港臺四大片商──邵氏、永盛、長宏與新峰支持下，執導他個人的從影告別作──《梅珍》。故事描寫中日戰爭期間，北方一個小鎮，某一天主教堂收養了一群因戰爭失去家庭的孤兒，由於戰火漫燃到小鎮，教堂被炸，修女帶著這群孤兒逃難，歷經戰火邊緣的田野荒郊，歷盡烽火災難，最後，修女終於將這群孤兒送到安全的地方。

這是劉家昌離開臺灣影壇多年後，重返影壇編導的最後

一部影片。1993 年 1 月 10 日，獲得美國首屆聖地牙哥國際影展五項大獎，包括最佳影片、最佳導演、最佳女主角、最佳電影音樂、最佳主題曲演唱等，成為此次影展入選來自各國的十二部影片中，獲得獎項最多的電影。

《梅珍》的製片許佩蓉、導演劉家昌、主題曲演唱許景淳，以及參與演出的兩位演員王惠五、吳鈴山均出席了影展的頒獎典禮暨閉幕儀式。劉家昌連得「最佳導演」和「最佳電影音樂」，成為現場鋒頭最健的人。曾多次獲臺灣金曲、金鼎最佳歌唱獎的許景淳，在劉家昌牽扶下登臺，她手持最佳主題曲演唱獎盃，熱淚盈眶地說：「謝謝上帝，讓我們擁有這個獎！」許景淳優美高亢的歌聲，被七位評審推崇是「臺灣的芭芭拉史翠珊」。

大陸知名男演員葛優，以主演《大撒把》一片贏得最佳男主角獎。葛優現在中國大陸，由好萊塢華裔女星麥文燕代領。

《梅珍》於元月份在聖地牙哥國際影展大放異采之際，於同月 10 日在當地接受加州州政府頒獎表揚，州政府分別頒給劉家昌個人及中華民國代表團獎狀一紙，代表團的獎狀並寫著受獎對象是"Republic of China Film Delegation"。

獲北京傑出中國音樂家獎

劉家昌一生最大的成就仍在音樂歌曲方面，尤其電影插曲最多，從早期的《月滿西樓》、《一簾幽夢》、《往事只能回味》、《雲河》，至少有兩百首為歌迷所熟悉，他編導的電影，大多也靠他的歌曲彌補內容的貧乏。1993 年 6 月 1 日，北京中國人民政府頒給劉家昌「二十世紀傑出的中國音樂家獎」，在中國音樂史上，流行音樂作曲家獲此榮譽，劉

家昌是第一人。獲獎的主要理由,是劉家昌創作的愛國歌曲
《梅花》,唱遍了全世界的華人地區;同時,他培養了不少
傑出歌星,例如:鳳飛飛、甄妮、尤雅、陳美齡、劉文正
等,是他最得意的徒弟,還有鄧麗君、費玉清、歐陽菲菲、
高凌風、崔苔菁、黃鶯鶯、翁倩玉,也唱過多首他的歌曲。
2001年新聞局舉辦金曲獎頒給他特別貢獻獎是實至名歸,認
定他的《梅花》、《中華民國頌》、《我是中國人》等,成
為時代歌曲的代表作。

　　其中《中華民國頌》的成就最高,該曲起因於1978年中
美斷交,中影前總經理梅長齡,感於國人的悲憤情緒,請劉
家昌作鼓舞民心士氣大氣磅礡的歌曲,劉家昌終於作出了
《中華民國頌》歌詞如下:

> 青海的草原,一眼看不完
> 喜瑪拉雅山,
> 峰峰相連到天邊,
> 古聖和先賢,
> 在這裡建家園
> 風吹雨打中,聳立五千年
> 中華民國,
> 中華民國,經得起考驗,
> 只要黃河長江的水不斷;
> 中華民國,中華民國,
> 千秋萬世直到永遠。

　　由於傳唱的氣勢雄壯不少,大陸同胞都會唱,大陸官方
終於決定把《中華民國頌》改成《中華民族頌》,也等於肯

定了劉家昌在整個中國音樂界的地位。

劉家昌最受歡的歌曲，除了上面幾首，還有《我是中國
人》、《夢駝鈴》、《在雨中》、《夢鄉》、《獨上西
樓》、《庭院深深》、《晶晶》、《秋詩篇篇》、《淚的小
花》、《晚風》、《南海姑娘》等，都很受歡迎。

五年前，劉家昌夫婦結束美國事業，定居香港豪宅，
2008年6月，為慶祝邵逸夫一百歲，劉家昌在香港一連舉行
七場的「劉家昌往事只能回味」演唱會，首場演唱前，劉家
昌與甄妮、尤雅、徐日勤和無線高層樂易玲拜神，切燒豬祈
求演出順利。劉家昌因是基督徒，大家上香時，他和尤雅站
在一旁祈禱，切燒豬時，也躲在工作人員後面。

邵逸夫在太太方逸華陪同、五大保鏢護駕下精神奕奕到
場，劉家昌的太太甄珍上前打招呼。八點三十五分演唱會開
始，劉家昌穿著黑色西裝演唱「梅花」，尤雅也獻唱「往事
只能回味」、「梅蘭梅蘭我愛你」，師徒也一起合唱「在雨中」。

劉家昌電影作品年表

年份	片名	職稱	出版公司
1967	春夢了無痕	演	
1968	親情	編劇、配樂	
	老子有錢	編、導、演、配樂	
	記得當時年紀小	編、導、配樂、演	
1969	四男五女	編、導、配樂、演	
	二十年代	編、導、配樂、演	聯邦
	生老病死	編、導、配樂、演	
1970	有我就有你	編、導、配樂	聯邦
	家在臺北	配樂（導演白景瑞）	中影

1970	活著為了你	編、導、配樂	
	七滴眼淚	編、導、配樂	
	初戀	編、導、配樂	
	家花總比野花香	（朱向敢編劇）導、配樂	中影
1971	往事只能回味	編、導、配樂、演	
	老爺車	編、導、配樂、演	
	問白雲	編、導、配樂	
	串串風鈴響	編、導、配樂	
1972	只要為你活一天	編、導、配樂、演	
	小雨	編、導、配樂	家匙
	晚秋	編、演、導、配樂	家匙
	雷風雨（上下集）	編、導、演、配樂	家匙
1973	愛的天地	編劇（鄧育昆）、導、配樂	中影
	雲飄飄	編、導、配樂、演	聯邦
	兩個醜陋男人	編、演（白景瑞導）	萬邦
1974	一家人	編、導	中影
	十七、十七、十八	編、導、演、作曲	聯邦
	煙雨	編、導、演、作曲	聯邦
	雲河	編、導、作曲	中影
	雪花片片	編、導	中影
	早晨再見（浪）	配樂	
	一簾幽夢	配樂	第一
1975	少女的祈禱	編導	中影
	純純的愛	編、導、作曲	中影
	小女兒的心願	（陳啟家編）導、作曲	中影
	楓紅層層	編、導、作曲	聯邦
1976	梅花	（鄧育昆編）導演、作曲	中影
	田園	編、導、作曲、演	第一
	自然	編、導演、作曲	宏獅
	溫暖在秋天 （又名「深秋」）	編、導演、作曲、演	第一

	風雲廿年	編、導演、作曲	雄昌
	星語	編、導、配樂	家昌
1976	我是一片雲	配樂	
	秋歌	配樂	
	新生	編、導、演	
1977	臺北66 （又名「台北77」）	編、導、作曲	雄昌
	日落北京城	編、導、作曲	錦華
	秋詩篇篇	編、導、作曲	第一
1978	白雲長在天	編、導、演	錦華
	黃埔軍魂	導演、配樂	中影
	誓言	編、導、作曲	第一
	溫暖在秋天	編、導、作曲（掛名李久壽）	雄昌
1981	揹國旗的人	編、導	家昌
1982	我是中國人 （又名「聖戰千秋」）	編、導	家昌
	血濺歸鄉路（金鰲勳導演）	作曲	
1983	休止符	編、導、作曲（在美國拍）	第一
1989	洪隊長	編、導、配樂	中影
1990	殘酷秋天	編、導、演、作曲	銀河
1991	再見・西貢	編、導、演、作曲	銀河
1994	梅珍	編、導、作曲	長宏

最具創意的電影編劇

吳念真

馬可穆勒的感覺

有一年，現任威尼斯影展主席的馬可穆勒，當年是威尼斯影展亞洲地區選片委員，主持貝沙落影展和都靈影展，來臺選片，由於他在中國念過南京大學和東北大學，中國話說得很純正。我去訪問他，他正在新聞局選片，要看三十多部臺灣片，陪他看片後共進午餐。他說，只要在片頭看到吳念真的名字，心裡就安心。因為不管導演是誰，只要是吳念真編劇，都不會太差，所以看到他的名字就心生喜悅。可見吳念真是當代最有創意的電影編劇。

吳念真自己不但劇本寫得好，有創意，還能將別人寫壞的劇本改好，成為電影劇本的手術大師。例如王童導演的《無言的山丘》，原始劇本名叫《菊與櫻》，申請輔導金落選，筆者當時也是輔導金的審查委員之一，告訴王童《菊與櫻》落選原因，是劇力太單薄，應設法加強劇情。他送請吳念真修改，高手吳念真增加了一條鄉下兩兄弟到金瓜石礦區找工作的劇情線，併在原來日人開礦的故事上，果然妙筆生花，比原來的劇本好太多了，改名《無言的山丘》，即獲得高額的千萬元輔導金，這是吳念真能將壞劇本變好的又一本事。可惜近年電影衰退，吳念真因忙於轉向電視發展和拍廣告片，同時扶直年輕人接捧創作，未見他寫的新電影劇本，幸好最近還編導了一部舞臺劇大受歡迎，證實他還是在不斷的創作。

得過多次電影劇本獎

編過七十五部電影劇本，最具創意的劇作家吳念真，第

一次編劇就得獎，重要獎項計有：

年份	片名	得獎項目
1981	同班同學	金馬獎最佳原著劇本
1984	老莫的第二個春天	金馬獎最佳原著劇本
1986	父子關係	金馬獎最佳改編劇本
1988	桂花巷	金馬獎最佳電影插曲
1990	客途秋恨	金馬獎最佳原著劇本、亞太影展最佳劇本、第三屆《中時晚報》電影獎商業映演類特別獎
1992	無言的山丘	金馬獎最佳原著劇本、亞太影展最佳編劇、上海第一屆國際影展最佳影片
1993	多桑	義大利都靈影展最佳影片、新加坡影展評審團大獎、希臘鐵薩隆尼基影展銀凱撒獎、最佳男主角獎、《聯合報》小說獎、吳濁流文學獎。

《多桑》的命運抗爭

1993年，電影劇作家吳念真首次執導演筒的《多桑》，不但寫出他父親與命運抗爭的不羈個性，也寫出那個時代的社會轉變、本省人對日本的懷念、對國民黨政府的成見；也寫出他自己的電影夢，頗能把握童年往事的鄉土情趣和與父親間的點點滴滴，表現濃濃的親情和成長的孝思。

吳念真似乎有意塑造父親的固執和對命運的抗爭，以及對日本的懷念。電影第一個畫面，就是多桑在大門邊對著陽光擦皮鞋，然後照鏡子梳頭，準備去風流。電影結束前，多桑剛逝世時，吳念真也利用幻想，讓多桑又出現梳頭髮，然後一身光鮮亮麗的出去，回頭神祕的一笑，消逝。畫面的前後呼應，似乎點出多桑的人生雖苦，卻有在人世瀟瀟走一回的豪情。不過多桑不愛吃藥，不遵照醫師規定偷吃糖，雖是

上圖：《多桑》由吳念真編導，蔡振南主演。

下圖：吳念真側影。

不羈的個性，也是與命運抗爭的表現。因此，多桑知道自己的病已無藥可救時，乾脆跳樓自殺，不等待命運的宣判。蔡振南演多桑，對個性的把握很得體，可能他與多桑的個性有不少相似之處，才能表演得那麼自然。

全片戲劇性雖很淡泊，但在生活的點點滴滴中，編導抓住了不少趣味點和感人力量，耐人尋味，略述如下：

㈠吳念真跟著多桑看電影，電影院的辯士聲音，突然出現小孩的聲音。電影散場後，留小孩一人在電影院，等待多桑從醫院來接。其實多桑是去茶室享樂，派女人來接，看到小孩那麼乖，說小孩是「歹竹出好筍」。日治時代，去花茶室是本省中年男人的唯一休閒生活。

㈡多桑失業時，迷於賭博，不管妻子為錢著急，多桑回家後，因妻抱怨爆發口角，妻子出走。少年時代的吳念真把母親出走又被和尚送回家的事，寫在日記裡，導師建議報警，天真的吳念真果然寫信到派出所。警員來調查，多桑怒打兒子，這一段往事，可看出吳念真童年的辛酸。

㈢多桑為養家去做煤礦工人，吳念真每天中午都要去送便當，還要幫多桑推運煤車。多桑午睡時，大雨滂沱，吳念真撐著雨衣，站在父親前面擋雨，直到雨停。充分表現了吳念真的孝心。

㈣鄰居秋子姑娘，與父母間衝突到出走，表現了那個現已消失的山村，新舊觀念的衝突，年輕一代都想飛出去。尤其金山礦業沒落後，居民紛紛遷居，原在地上打滾的村婦到保險套工廠做工歸來，更表現了礦區的滄桑。

㈤多桑原籍嘉義民雄，因二二八事變十八歲時參加暴動殺人，事變後逃亡九份礦區做礦工，二十二歲給人家招贅，

長子吳念真隨母姓，弟弟跟父親姓連。就在多桑失業時，攜吳念真兄弟回民雄探親，碰到民雄小弟將服兵役，要分派金門，整個家庭為了擔心兒子替國民黨當兵賣命，籠罩著愁雲慘霧。

㈥由於多桑受過日本教育，對國民黨有成見，盲目崇日，一切都是日本最好。看電視少棒賽，竟替日本隊加油，替女兒畫國旗，也畫了紅太陽，造成多桑與女兒兩代間的代溝。筆者親耳聽到有本省觀眾對多桑反感，但對影片的時代背景有真實感，也是影片促銷日本、在日本爭獎的「妙招」，讓日本人看得很舒服。

吳念真這部《多桑》，從另一個角度看，也是臺灣這四十年來社會變遷的見證；尤其多桑與兒子間的代溝，正是本省人內心的矛盾情結。

諷刺喜劇《太平·天國》

1996年，吳念真編導的第二部片《太平·天國》是一部奇想式的諷刺喜劇，發揮了吳念真式的幽默，描寫臺灣南部一個濱海小村，在六〇年代發生美軍要來臺灣演習的故事。被稱為仙仔的弟弟文憲在高雄的日本人工廠做工受了傷，右手食指以下被機器切斷，切斷的手指，用玻璃瓶罐裝，好像什麼珍貴的物品，賦閒在家，仙仔在《今日世界》雜誌上看到一則消息，說美國人已發展出「顯微手術」，切斷的兔耳都可以接合，而且完好如初。當下，仙仔即以此安慰弟弟，並且說當今世界美國最強，他們的科技很快便傳遍世界。沒想到，才過幾天，天大的消息傳來——美國人即將蒞臨這個名不見經傳的小村子，要舉行一場演習，農作物可能多少會遭破壞。雖然政府略有補償，但村民反抗意識挺強，於是國

軍軍官不得不遊說仙子，仙子如獲至寶，扮演遊說角色，讓村民們相信「補償」不祇是補償，說不定還頗有賺頭。村民基於對仙仔的尊重和信任，竟也快快樂樂的接受了。

隨著美國人到來，村中開始有了「美國文明」，小孩在學校得學會如何和美國人打招呼說「Hello」。後來連BAR也來了，當然，打扮新潮的酒家女也來了。

演習終於開始了，飛機迫降，農作、田地皆慘遭蹂躪，村民們將所有的怒氣皆發向仙仔身上，他連捧著弟弟的斷指求助美國軍醫時，都被當成是討錢的乞丐，甚至連對美國人的怒罵，都被翻譯官有意地轉換為討饒。這都是非常有趣的諷刺，可惜效果不佳。

演習繼續進行，小孩因不用上學，甚至可以從美軍那裡得到一些零錢、口香糖而覺得像在過年。村民原本的怒火及敵意不久竟也被喜悅所取代了。原來他們從另一個管道得到合理，甚至超額的「補償」——他們去偷美軍的補給品轉賣給酒吧老闆。當然，也會留一點給自己嚐新和享受，這當中包括各式罐頭、飲料、啤酒、軍服、藥品，甚至保險套。仙仔偷到美軍兩大鐵箱，大到得用牛車載。村民羨慕之至，感佩不已，七手八腳打開，卻發現裡頭放的竟是美軍屍體！更巧的是這段效果很好，正好一黑一白，四平八穩地躺著，甚至還冒著冷冷的白煙。村民怕惹禍上身，催促仙仔盡快處理，卻不准他在村中挖洞掩埋，怕的是萬一冤魂不散，再厲害的道士也制不住。因為村民說：一來美國人信的教，不怕道士；二來道士不會英文，咒語美國人聽不懂。他弟弟比較乾脆，建議仙仔往路邊一丟即可，美國人自然會發現運回。仙仔的弟弟可沒忘了脫下衣服，仔細地抹淨那兩具鐵棺材。

他說，得擦掉指紋，消滅證據，美國片都是這樣演的……這段比較好笑，但全片笑料不十分好笑，引不起觀眾共鳴。

後來，演習結束了，美國人走了。

不過，仙仔一直懷疑美國人是不是真的走了，因為從此以後，村長的廣播，是撿來的洋歌唱片，而小孩們一聽，就會忍不住跳幾下從酒吧女郎那兒學來的阿哥哥，村民則總是念念不忘美國貨。吳念真在這裡諷刺美國文化的入侵，無孔不入。美軍演習時，飛機降落，農田損失最為慘重，村民們求償無門，江淑娜演「以罵代愛」的村婦令人矚目。

提供新銳導演劇本佳作

1982 年，吳念真與小野、陶德辰共同企劃《光陰的故事》一片，為「臺灣新電影」催生。其後吳念真與新電影導演合作無間，許多新電影作品的編劇都出自其手，如《兒子的大玩偶》、《海灘的一天》、《殺夫》、《戀戀風塵》、《悲情城市》等。其中《戀戀風塵》更是吳念真本人的成長故事，獲得國際多項大獎，略述如下：

> 吳念真本名吳文欽，1952 年出生在臺北縣瑞芳鎮礦工家庭，就因為家境貧窮而放棄升學來到臺北工作，1976 年退役。曾經用「吳念真」的筆名寫了一些小說，多半以市井小民為題材，其中已經集結出書的有《抓住一個春天》、《邊秋一雁聲》、《特別的一天》，曾經連續三年榮獲《聯合報》小說獎及吳濁流文學獎。
>
> 在他還在半工半讀，在臺北療養院圖書館工作，同時在輔仁大學夜間部會計系進修會計學。這時他已開始從事寫作，以編寫《同班同學》的劇本，獲金馬獎最佳原著劇本

獎，得到時任職於中央電影公司的總經理明驥先生賞識，邀他開始寫電影劇本，並且延攬他進入中央電影公司擔任製片企劃部編審工作，創下了中央電影公司有史以來第一次錄用一位還在大學就讀的學生擔任重要的編審工作和編劇工作，這也開啟了吳念真非常驚人的且傲人的電影創作工作。至今，他所編寫且已經拍成電影的劇本至少有七十五部，在電影金馬獎的編劇得獎紀錄中，也以六次（包括一次最佳電影插曲）破紀錄，另外也得了兩次亞太影展最佳編劇獎。由於這樣的成就，《中國時報》電影獎曾經頒發一個最佳貢獻獎給吳念真。

他的好友小野說，作為一個電影編劇，吳念真在當時整個電影工業缺乏對社會、土地、人民深切地關懷和了解的蒼白、貧乏時刻，他適時地提供給當時正處於創作巔峰狀態的年輕導演們極佳的電影劇本，使得當時許許多多的年輕導演有了創作上的基本藍圖，在那個基礎上盡情地發揮。所以，吳念真在電影劇本創作上的成就，其實是不止他個人的，而且是一整個時代的養分。像後來在國際影壇上有舉足輕重的導演：侯孝賢、楊德昌，或是在當時影界擁有商業票房的林清介、李祐寧，或是香港的許鞍華等⋯⋯幾乎當時在電影界享有盛名的導演都爭相聘請吳念真為他們編寫劇本。

1988年，吳念真與楊德昌、侯孝賢、陳國富、朱天文成立合作社電影公司，以此形式向企業界尋求拍片資金。1989年製片理念未獲重視，與小野同時辭去中影職務，脫離中影公司。後與小野、柯一正籌組正集團工作室，後改以五月公司之名完成公司登記。

作為一個產量驚人又維持品質的電影編劇，他在臺灣電影工業衰退之後，成立了影像工作室，支持年輕的影像工作

▌者，連續三年在電視金鐘獎上大放異彩。

　1993 年，吳念真首次執導演筒，拍攝《多桑》一片。1995 導演《太平‧天國》，其後成立廣告公司，拍攝多部膾炙人口的廣告片，並親自擔任廣告片演員，以其親和力成為電視廣告常見的臉孔。吳念真是個全才，不但寫小說、編劇本一流，演、唱、說的口才也一流，近年更將觸角延伸至舞臺劇導演上，成為一位全方位的文化人。

導演舞臺劇

　2006 年 2 月 24 日，吳念真首次嘗試編導舞臺劇《她與她生命中的男人》，由綠光劇團演出，在臺北、中壢、高雄巡演十六場，賣座率超過九成，2007 年 3 月又再演了十六場。該劇是以林美秀、黃韻玲合演的臺灣阿嬤一生為題材，以二二八事件為背景，阿嬤救了四個男人，從十七歲演到七十歲，在電視連續劇裡常演好爸爸的王識賢在該劇中演壞丈夫，新婚之夜打老婆，與吳念真的兒子吳定謙合演同一角色，在逆境中求妥協的能力，有歡笑、有悲情。

　2008 年 8 月 1 日，吳念真應臺灣憂鬱症協會及高雄市忘憂草憂鬱防治協會之邀，拍攝《找到生命的出口》衛教影片，呼籲患者親友別亂出主意，一定要請患者找專業醫生諮詢；這幾年，吳念真坦言為憂鬱症所苦，他認為電視 Call In 節目、連續劇充滿仇恨，是生活壓力的來源，他除了求助醫生、吃藥外，也會找好友互吐苦水，「大家聚在一起罵一罵、發洩情緒，也是一種治療」。他哽咽道，自己的大妹因為憂鬱症想不開過世，透過這次影片拍攝，他也得到了救贖。

電影生涯記事

「臺灣電影筆記」網站對吳念真的電影生涯有詳細的記錄，經筆者修正，摘錄如下：

1980　任中央電影事業股份有限公司編審、編劇。先後編寫《明天只有我》、《同班同學》、《男女合班》等反映中學生生活的電影劇本。

1981　輔仁大學畢業。曾出版小說集《抓住一個春天》、《邊秋一聲雁》、《吳念真自選集》和散文集《針線盒》。《同班同學》獲第十八屆金馬獎最佳原著劇本獎。

1982　《光陰的故事》（第三段：「跳蛙」）是柯一正執導的第一部電影作品，他把當時的社會現狀做了相當技巧性的批判。該片不但開啟了臺灣新電影風潮，也使得當年這群新手導演能夠繼續拍片。

1983　創作揭示臺灣社會問題和小人物命運的電影劇本《臺上臺下》、《搭錯車》、《海灘的一天》等。

1986　草擬一份共同宣言，由詹宏志執筆，並爭取對新電影支援的人士連署支援。這份名為「民國七十六年臺灣電影宣言」（或稱「另一種電影」宣言）的文件，於 1987 年 1 月 24 日刊登於《中國時報》人間副刊。

1988　與楊德昌、侯孝賢、陳國富、朱天文成立「合作社」電影公司，希望以此形式向企業界尋求拍片資金。

1989　製片理念未獲重視，與小野同時辭去中影職務，脫離中影公司。後與小野、柯一正籌組「正集團工作室」，後改以「五月公司」之名完成公司登記。

1993	導演電影《多桑》，榮獲義大利都靈影展最佳影片、新加坡影展評審團大獎、希臘鐵薩隆尼基影展銀凱撒獎、最佳男主角獎。
1994	《多桑》在瑞芳舉行首映。同年入選東京影展青年競賽片。
1995	導演電影《太平‧天國》。主持TVBS《臺灣念真情》節目達三年。擔任廣告導演，作品數十部。
1996	身兼「金馬光影」的製作，策劃及主持。
1997	主持臺北之音《臺北訓導處》廣播節目達兩年。導演國家形象宣傳影帶《臺灣婦女》。
1998	主持八大電視臺《念真訓導處》節目。監製《基隆鄉土教材》錄影帶。
1999	主持臺北之音《念真在臺北》廣播節目。主持非凡電視臺《臺灣頭家》節目。監製國家形象宣傳影帶《MIT跨越新世紀》。
2000	主持臺北之音《念真午夜場》廣播節目。主持中華民國總統就職晚會。監製公共電視《強盜與天使》劇集。監製電影《純屬意外》。策劃總統府跨年晚會。
2001	監製非凡電視臺《臺灣頭家施振榮》劇集。監製臺視《逆女》劇集。監製臺視《臺灣百年》形象短片。監製、導演華視《城市傳奇》劇集之《喂，你現在在幹嘛？》。編導舞臺劇《人間條件——滿足心中缺憾的幸福快感》。
2006	編導舞臺劇《她與她生命中的男人》。
2007	受聘擔任東京影展國際評審團評審委員。參與演出楊德昌導演的《一一》在影展會特別放映。
2008	編導衛教影片《找到生命的出口》。

吳念真電影劇本作品年表（1979～1995）

年代	片　名	導　演	備　註
1979	香火	徐進良	林清介、陳銘磻合編
	拒絕聯考的小子	徐進良	古亞榮合編
	年輕人的心聲	徐進良	
1980	不妥協的一代	徐進良	
	西風的故鄉	徐進良	
	明天只有我	李力安	
1981	歡喜冤家	蘇明禾	
	同班同學	林清介	獲金馬獎最佳原著劇本獎
	吾家有女初長成	蘇月禾	
	男女合班	林清介	
1982	誰是無業遊民	李力安	
	慧眼識英雄	蔡揚名	
	飛越補習班	張蜀生	
	老師，斯卡也答	宋存壽	
	四年二班	李力安	小野、吳祥輝合編
	畢業班	林清介	
	三個問題女學生	張蜀生	
	苦戀	王童	小野、趙琦彬、謝定華合編
	大遠景	楊敦平	
	臺北甜心	金鰲勳	
	動員令	金鰲勳	
	超級勇士	趙寶鰲	吳念真、小野合編
1983	臺上臺下	林清介	
	海灘的一天	楊德昌	楊德昌合編
	兒子的大玩偶	侯孝賢、萬仁、曾壯祥	
	又見阿Q	傅季中	

	北南西東	林清介、蔡繼光	高志森合編
	蠻牛的故事	王時政	
	老莫的第二個春天	李祐寧	獲金馬獎最佳原著劇本獎
1984	我愛瑪莉	柯一正	
	殺夫	曾壯祥	
	在室男	蔡揚名	
	阿福的禮物	李啟華	
	霧裡的笛聲	曾壯祥	
	八番坑口的新娘	金鰲勳	
	打鬼救夫	蔡揚名	
	臺北神話	虞戡平	
1985	國四英雄傳	麥大傑	
	好個蹺課天	傅維德	
	莎喲娜拉，再見	葉金勝	
	戀悲的滋味	蔡揚名	
	舞女	蔡揚名	
	父子關係	李祐寧	獲金馬獎最佳改編劇本獎
1986	戀戀風塵	侯孝賢	朱天文合編
	校園檔案	林清介	
	芳草碧連天	蔡揚名	
	桂花巷	陳坤厚	獲金馬獎最佳插曲獎
1987	期待你長大	廖慶松	
	待罪之身		
	校園青春樂		
	大頭仔	蔡揚名	
	海峽兩岸	虞戡平	
1988	落山風	黃玉珊	
	老科的最後一個秋天	李祐寧	
	老師有問題	麥大傑	

	感恩歲月	何平	
	悲情城市	侯孝賢	
1989	魯冰花	楊光國	
	風雨操場		
	寒假有夠長		
	客途秋恨	許鞍華	
1990	兩個油漆匠	虞戡平	
	兄弟珍重		
1991	極道追蹤		
	情定威尼斯	吳功	
1992	阿呆	蔡揚名	
	無言的山丘	王童	
1993	異域2—孤軍	朱延平	
	戲夢人生	侯孝賢	
1994	多桑	吳念真	
	阿祿開講—拍案驚奇—神仙妖		
1995	號角響起		
1996	太平‧天國	吳念真	

吳念真演出作品

年份	片　　名	導　　演	英　　譯
1985	青梅竹馬	楊德昌	Taipei Story
1996	麻將	楊德昌	Mahjong
	太平‧天國	吳念真	Buddha Bless America
2000	愛殺	吳念真	2000 Bloody Secret
	純屬意外		Pure Accidents
	一一	楊德昌	A One and a Two

追悼勞累終身的快手導演

丁善璽

電腦導演

　　導演丁善璽是出名的快手，七〇年代，記者劉一民在香港嘉禾雜誌寫了一篇「丁善璽是電腦導演」的報導，附題：「在拍《八百壯士》的四個月中，他完成了五個劇本，另一部新片，還替香港《帝女花》拍了一場戰景，他充分利用時間，臨場隨機應變，工作有條不紊。」

　　這種導演工作紀錄，在粗製濫造趕工的粵語片和台語片的導演也未必作得到，何況《八百壯士》並非粗糙之作，是中影刷亮招牌又賺錢的影片，丁善璽一心多用似未有虧職守，難以苛責，不過如果將《八百壯士》和《落鷹峽》一比。沒有旁務的《落鷹峽》的導演功力伶俐乾淨，明朗爽快，荒山峽谷出現酒店的美國西部片的景觀，塑造了中華民族的人情倫理、鄉土氣息和抗暴精神，自然渾成佳句。其中甄珍和楊群戀情的穿插，著墨不多，但表現了少女在戀愛時的俏與嬌羞。啞女陳莎莉演得很好。《八百壯士》在徐楓的眼淚攻勢下掩蓋了不少缺點，有些戰爭爆炸場面，就顯現了虛假的痕跡。不過，《八百壯士》可貴的是真人真事，有勇敢愛國的軍人，也有勇敢愛國的人民，重慶時代拍過黑白國語片的《八百壯士》，香港也拍了一部黑白粵語片的《八百壯士》，臺灣這部是第三部彩色大銀幕，當然後來居上，我看過紐約和新加坡的影評都一致叫好，大受感動，這是丁善璽溶入戲劇性的效果。

精打細算

　　據丁善璽自己解釋，另有一番苦衷，《八百壯士》一部

戲拍了八個月，工作人員領一部片酬，沒法子生活，幸好在此期間利用空檔，搭拍了一部《金色的影子》和一部《黑龍會》，等於一部戲的時間，拍出了三部片，工作人員領三份報酬。丁善璽編勝於導，趕寫劇本之外，還善於精打細算，才能在拍《八百壯士》期間，擠出空檔，完成了另兩部影片，這種拍片日期時間的安排，也是一種高招。但大導演沒有休息時間，終年為電影勞累，才會種下晚年肝癌的惡果。

肝癌奪命

不過，丁善璽少負不羈之才，年輕有工作狂，也無可厚非，但到了七十歲，仍不改年輕時整天操勞的本色，就不免令人擔憂，因此去年（2009年11月22日）肝癌逝世時，老友張法鶴等都覺得丁導演走得太快了。肝癌的起因都是勞累過度，據說他正為大陸電視台趕寫《岳飛》連續劇集，已寫了六十多集修改了八次之多，發現肝癌，仍勉強予以完成，延誤返台就醫。等到返台就醫時，癌細胞已擴散，侵入肺部，最先進的治療，也難以挽救垂危的生命，但他病危時仍還想到《岳飛》連續劇。令老友們不勝欷噓。丁導演真是勞碌命，勞累終身，晚年還為寫影集而犧牲生命，這種為影藝犧牲的精神固然可佩，亦復可悲。

快手大師

丁善璽承認他的快手是從香港邵氏公司訓練出來的，當時邵氏聘了一批日本和韓國導演，他們在香港停留的時間有限，從故事大綱到劇本完成，都要以最快速度進行，否則就混不下去。丁善璽就學到他們的快手功夫。任何電影公司老

闊，都喜歡早日看到成果，寫作快才能縮短老闆等待時間。
拍電影節省時間，就是節省成本，因此快手是討好老闆的不
二法門。黃卓漢在籌拍大製作的《國父傳》選導演時，李
行、白景瑞都考慮過，最後選中丁善璽，就是由於他能
「快」，如果換了其他大導演，這樣的大製作不可能在短短
幾個月，能和大陸已拍一年多的《孫中山》在香港首映打對
台，這是丁善璽能快的優勢，資深大導演也衹好甘拜下風。

改變中共觀念

厦門大學臺灣研究所陳飛寶，對丁善璽有一段政治方面
的訊息摘錄如下：

> 他導演的《英烈千秋》、《八百壯士》在北京作為內部
> 資料片廣為放映，大受歡迎，人們看過後，一改過往從大陸
> 教科書或媒體宣傳上對國民黨抗戰的片面看法。抗戰時期，
> 民族處於危亡時刻，許許多多國民黨將領、士兵，也是血肉
> 之軀，他們同胞都曾因日本的侵略，遭受家破人亡的災難，
> 愛國軍人在另一戰線浴血奮戰，抗擊日寇的侵略，許多人為
> 國捐軀。這樣，不能不使我們考慮能否以客觀立場，顧及在
> 臺灣特殊的政治社會背景底下，對丁善璽拍的大部分電影的
> 內涵和藝術造詣，作一個客觀和歷史的界定，不然光從一二
> 部影片，武斷也不是一個公正的態度。

> 丁導演，我未拜訪過，但對他拍的電影印象極深。因為
> 我在北京看過他的電影《英烈千秋》、《八百壯士》，這兩
> 部電影在臺灣電視頻道也放過，筆者研究需要，這兩部電影
> 的錄影帶看的次數難以計數。並曾向北京中國電影出版社，
> 提供過丁善璽編寫的民國革命時期黃花崗起義為背景的電影

劇本《碧血黃花》。當然也在電視上看過他導的《辛亥雙十》、《八·二三炮戰》等多部影片，而他編寫，林福地導演的長篇電視連續劇《楊乃武與小白菜》，多達四十集，從頭到尾，看得過癮，津津有味。

這可說是丁善璽的電影生涯對臺灣政府和社會的最大貢獻，拍片時的辛苦，有了寶貴的代價。

偷渡去香港

丁善璽生於 1936 年 5 月 29 日，出生在青島，江蘇江都人，臺灣國立藝術專科學校影劇編導科第二屆畢業，是一位高材生聰明、靈活、熱愛電影，勤讀苦幹，畢業後，曾任中央電影公司副導演一年，1963 年服兵役後丁善璽毛遂自荐進香港邵氏兄弟電影公司，關於進邵氏公司，丁善璽在一篇追悼李翰祥文終有詳細的敘述，原文刊在 1997 年陳來奇主編錦繡出版的「永遠的李翰祥」書中，摘錄幾段如下：

1963 年，我由預官退役，寫了一部電影劇本「杜十娘怒沉百寶箱」寄給香港邵氏電影公司的導演李翰祥先生。

三個星期之後，我接到編劇主任張徹先生的一封信，轉達李導演要我迅速抵港投入製片工作。身上攜了這封信，我甘冒偷渡非法入港之罪在運豬船的艙底熬過兩天一夜，才登上了東方明珠香港，立即進入邵氏報到，第一天，一個高大爽朗的東北漢子走入我的辦公室，劈頭問道：

「你可是臺灣來的丁善璽？」

我回答：「是的！」

「晚上到我家吃飯！」他笑了一下回頭就走，出門後又補一句：「一定要來喔！」

當晚，我沒有去。

我身上沒有入港紙，公司一再關照我不可走出大門一步，李公館這頓飯，我如何吃得著？

第二天，全港報紙娛樂版頭條登載：「李翰祥脫離邵氏，兄弟班陣前起義」，我這才知道，昨日之邀是李導演授意我跟他一同回臺灣另某發展。

丁善璽雖然錯過了國聯開創時期的風光盛世，但1966年李翰祥在國聯負債時期，仍買了丁善璽兩個劇本，其中《虎父虎子》是國聯由統一企業接收後改名統一影業公司時開拍。李翰祥力挺第一次擔任導演的丁善璽執導。丁善璽說他拿了李導演兩個劇本費，他才有錢結婚，李導演後來又介紹他替黃卓漢寫劇本，正好他太太在台大醫院生產，沒錢，黃卓漢知道他劇本尚未寫，先付他劇本費，他才把孩子抱回家。所以他對李翰祥的提拔之恩，始終難忘。

丁善璽進邵氏後，擔任編劇及副導演，合約兩年，又延長一段時間，獲採用的電影劇本有《大醉俠》、《觀世音》、《江湖奇俠》、《七俠五義》、《蒙面大俠》、《鐵頭皇帝》、《連鎖》、《明日之歌》等八個劇本，錄取率約為三分之一，作為一位新進編劇，有此成績，十分難得，其中胡金銓導演的《大醉俠》是新武俠片的起點，胡金銓的成名作，丁善璽能成為編劇及副導演，從此成名。

商業味濃

丁善璽拍電影不只能快，而且具多方面導演的功能，無論愛情文藝、武俠、純情歌唱歌舞、古裝奇情、詭譎間諜、兒童作戰、現代戰爭、神話宗教、真人傳記、鬼怪恐怖⋯⋯

幾乎無所不能，而且不論何種類型影片，他都能抓住一些賣
點予以發揮，這正是他的本事。他是臺灣導演中，受香港商
業掛帥作風影響最重的導演。他的作品，商業氣息較重香港
流行三級片時代，他也拍過一部描寫北投妓女生活的《夜女
郎》，被臺灣禁映，這是 1972 年他自組巨人公司的出品，還
有《陰陽有情天》、《女王蜂》、《大腳娘子》等取材方向
完全不同，頗有實驗性的味道，《夜女郎》竟被臺灣禁映，
丁善璽耿耿於懷，特別寫了一篇「謳歌夜女郎」的文章刊在
「銀色世界」雜誌，闡述自己拍片的動機，取材的角度，表
現的特色，駁斥臺灣影檢單位禁映。雖然有些「老王賣瓜」
的味道，但創作者能說明自己的用心，倒可增進觀眾的了解
巨人公司的作為和貢獻。

還有一部接近色情邊緣的《先生、太太、下女》，也有
暴露的場面，是一部探討女性心理的電影，有其社會現實面
的意義。丁善璽在這方面遠不如李翰祥的作風大膽，嘉禾從
韓國請來肉彈明星，請丁善璽拍脫片，他硬是拒絕，他說這
類電影片酬再多也不拍。

三娘教子

丁善璽是比較保守，描寫女人忠孝節義的《三娘教
子》，反而拍得比《夜女郎》出色，該片是地方戲曲最常演
的通俗歷史故事，略述商人離家，大婦、二婦都叮嚀買這買
那，唯獨三娘不要，商人遇匪，管家誤抬死屍回家，大婦二
婦爭產，受騙落難，屠夫迫姦，唯獨三娘守節撫孤，斷機教
子，當她雪地送兒進京，高中狀元，父子登科，不念舊惡，
仍接大婦二婦回家，共享榮華富貴。電影不但拍出女人的忠

孝節義，也拍出舞台無法表現的許多場面，又利用電影特技
效果，表現了洪水氾濫，龍捲風侵襲，比舞台劇好看太多。
丁善璽很會抓住觀眾情緒，例如狀元餵三娘吃糕，三娘含淚
吞下，苦盡甘來最為感人，令觀眾感動淚下。

同時拍三組片

丁善璽最忙的時期，是一天拍三組戲（三部片），都是
同一公司出品。原因是：1969年，王羽自導自演的《龍虎
鬥》，大賣座，掀起拍功夫熱潮，臺灣第一公司立即網羅王
羽，請丁善璽導演王羽主演《霸王拳》，上片時又大爆滿，
於1972年黃卓漢請丁善璽一天拍三組王羽主演的功夫片，包
括《馬素貞報兄仇》、《天王拳》、《英雄膽》。導演幾乎沒有
休息時間，前一天要準備三組戲的分鏡表，工作人員分配表，
第二天馬不停蹄的搶拍。創下台港電影圈搶拍戲的惡例。

拍愛國歷史片最多的導演

這一年（1972），丁善璽還拍了一部名伶郭小莊和王羽
合演的革命女傑《秋瑾》的傳記片。也是難得一見的革命歷
史片。

在臺灣導演中沒有第二位導演拍國民革命的歷史片和抗
日愛國片，會比丁善璽多，他從《落鷹峽》、《英烈千
秋》、《八百壯士》、《黑龍江》、《中國兒童之抗戰》到
《國父傳》，前後已有十部之多。其中最專心最耗心血的可
能是《英烈千秋》，片中張自忠返鄉妻女都對他誤會的場
面，有人強烈反對，認為編導刻意安排不夠自然。但對一般
觀眾來說，卻是最為感人的場面，雖然可能是編導有意安
排，但為達成戲劇效果，也無可厚非。

令人惋惜的是《國父傳》原計畫上下兩集，但只拍了上集，到臨時大總統結束不如廣州的《孫中山》到逝世才結束較完整，《國父傳》下集因費用大，投資人黃卓漢予以擱置，國民黨也不再大力支持，似乎拍《國父傳》僅為了和廣州的《孫中山》在香港打對台，爭回面子，就這樣了事。對這樣的重大歷史紀實片，居然就這樣無疾而終，實在可惜。丁善璽的劇本早已寫好分鏡。為了這部片，他查閱黨史資料，奔走海外，下集已花了不少心血，他為中製廠改名漢威公司籌拍黃埔軍史《五百支步槍》花不少心血籌拍，結果胎死腹中。國民黨只對黃卓漢頒獎，照理對丁善璽更該表揚，如今他已逝世，又是國民黨執政，是否更應該由總統明令褒揚。

《風林火山孫子兵法》胎死腹中

1991年丁善璽籌拍古裝戰爭大片《風林火山孫子兵法》，經與大陸西影片廠協議協拍，於1991年6月28日獲中共國務院核准，預定9月在陝西開拍，計劃中的戰爭場面，要用四百匹馬拉一百輛戰車，場面很大。丁善璽對這部片非常重視，他說過願窮一生心力拍攝史詩片，尤其「孫子兵法」的英文版早在美國發行，在波斯灣戰爭中，美國陸戰隊司令葛瑞將軍將「孫子兵法」列為該部隊長官必讀課目，美日兩國封鎖蘇聯核戰圈，也定名為「孫子計劃」。日本的商場更將孫子兵法運用於商場作戰，日本導演稻垣浩於1968年已拍過一部大場面的《風林火山》。在臺灣映過。丁善璽這部《風林火山孫子兵法》，既獲中共最高層級的國務院核准，將可獲得技術及勞務支援，應可如期開拍，不料在面臨即將開拍階段，宣告胎死腹中，可能因《風林火山孫子兵法》申

請臺灣新聞局國片千萬元輔導金被評審批評「大而無當」封
殺失去大筆財源。同時申請的台影文化公司的古裝大片《將
邪神劍》過關,該片籌拍工作也有許多波折,如今獲輔導金
必須趕工,該片也與西影簽了合拍協議,丁善璽只得放棄自
己的《風林火山孫子兵法》,而執導《將邪神劍》。成績不
理想,差一點領不到輔導金最後一期款。還有一個原因,是
香港恆星公司與臺灣龍年公司合拍,孫仲導演的《風林火
山》,上映後,不如預期的賣座,也影響投資者的信心。

　　1991年5月10日丁善璽呈情新聞局訴苦,請求輔導文中
說:「國內八家工商企業機構成立天源影業公司(都是親朋
好友)響應新聞局長號召要拍文化與歷史題材投資三千萬元
選擇極有意義的《水袖》及《風林火山孫子兵法》……一則
「血本無歸」一則胎死腹中,使一個極具製片能力與資金之
生力軍遭到當頭棒喝,而愕然止步。」血本無歸的是《水
袖》,丁善璽說:「出片後兜售至今,乏人問津。」胎死腹
中的是《風林火山孫子兵法》。對一個電影工作者來說,確
是十分沉重的打擊,才會求助國內父母官新聞局,但是政府
機關限於法令規章,不敢踰越。也只有愛莫能助。

　　丁善璽籌備辛苦而胎死腹中的電影,除了《風林火山孫
子兵法》,還有黃埔建軍史《五百支步槍》、警世愛情片
《徐志摩與陸小曼》劉永福的故事《臺灣黑旗軍》,大星公
司改編司馬中原「復仇」小說改編的《劍非劍》,中美合作
的《東岸西岸》、《飛虎將軍》、《血戰瓦魯班》等等。可
見一個終生熱心奉獻的影人,常遭心血白費的慘局,是多麼
令人辛酸。

　　追悼這位才華傑出的丁善璽導演,想起他電影生涯的種

種不平的遭遇，令人無恨的痛心，但願他在天之靈，能因脫
離人世的苦海而安息。

丁善璽電影電視創作年表

編劇電影作品

年份	片名
1964	杜十娘怒沉百寶箱、觀世音
1965	江湖奇俠
1966	大醉俠
1967	七俠五義、蒙面大俠、鐵頭皇帝、連鎖
1968	明日之歌、奪寶奇譚
1981	雲且留住、燃燒零點七度、雪亮的一刀（博殺）
1982	浪子、名花、金光黨、烈日女蛙人

編劇電視作品

年份	片名
1994	楊乃武與小白菜（電視連續劇，林福地總導演）
1995	秦始皇與他的情人（四十集）
1996	雍正與呂四娘（六十集）
1997	神捕（四十集）

電影編導作品

年份	片名
1969	虎父虎子、翠屏山、十三妹
1970	百萬新娘、不要拋棄我、像霧又像花、三娘教子
1971	說謊的丈夫、歌王歌后、十萬金山、落鷹俠、先生、太太、下女
1972	霸王拳、天王拳、馬素貞報兄仇、英雄膽、秋瑾
1973	盜皇陵、男子好漢、突破國際死亡線、馬蘭飛人、英雄本色、夜女郎
1974	虎辮子、吃人井、英烈千秋、少女奇譚、陰陽界

1975	盲女奇緣（盲女驚魂記）、欽差大臣、香港大保鏢、驚魂女王蜂、高升客棧
1976	金色影子（昨夜、今夜、明夜）、八百壯士、黑龍會（天津龍虎鬥）、陰陽有情天、驅魔女、最短的婚禮、國際大刺客、鐵血童子軍
1977	大腳娘子
1978	永恆的愛、小小世界妙妙妙
1979	我愛芳鄰、醉拳女刁手、樓上樓下
1980	碧血黃花、獵獅計畫、有我無敵、人比人氣死人
1981	辛亥雙十、能屈能伸大丈夫
1982	閻王的喜宴
1985	黑馬王子
1986	八・二三炮戰、國父傳（上下集，僅完成上集）
1987	旗正飄飄
1988	林頭姐
1989	飛越陰陽界、嬰靈、天龍地虎
1990	千人斬、水袖
1993	將邪神劍

得獎記錄

年份	片名	得獎項目
1971	落鷹俠	第九屆金馬獎優等劇情騙、最佳導演獎、最佳女配角獎（陳莎莉）、最佳錄音獎（林丁貴）。
1976	突破國際死亡線	第十一屆金馬獎優等劇情片獎、最佳男配角（王宇）。
1975	英烈千秋	第二十二屆亞洲影展最佳導演、最佳編劇獎、最佳男主角獎（柯俊雄）、1975年第十二屆金馬獎「最佳發揚民族精神特別獎」。
1976	八百壯士	第十三屆金馬獎「最佳發揚民族精神特別獎」。
1980	碧血黃花	第二十八屆亞洲影展最佳導演獎、第十七屆金馬獎優等劇情片獎。
1982	辛亥雙十	第十九屆金馬獎最佳劇情片（中影、邵氏）、最佳原著音樂獎（駱明道）、最佳劇情片電影插曲（成明、趙寧、琳妮）、亞洲影展最佳場面調度獎。

中國電影理論的先驅

劉吶鷗

《摩登‧上海‧新感覺──劉吶鷗》

　　臺灣人劉吶鷗是在中國文壇、影壇都放過異彩的臺灣大作家，國立中央大學中文研究所博士許秦蓁，可說是目前兩岸三地研究劉吶鷗最用心的學者，她的新書《摩登‧上海‧新感覺》（秀威資訊公司出版），是筆者看過有關劉吶鷗論述最深入，資料最豐富翔實的著作。2006年，大陸年輕學者酈蘇元打破以往前輩認為劉吶鷗是「國特」、「漢奸」的禁忌，寫論文〈審美觀與現代眼〉參加北京中國電影百年國際論壇公開討論。中國前輩電影理論家羅藝軍在不以「人而廢言」的原則下，承認劉吶鷗是中國電影理論先驅的成就，在兩套《中國電影論文選》中都入選劉吶鷗的電影論文，現在北京大學教授李道新在他的新書《中國電影批評史》中也大量引用劉吶鷗的電影理論，肯定他的成就，間接為臺灣人爭光，正如何非光、羅朋、張天賜等人同樣在中國影壇的成就，建立臺灣影人受人尊敬的地位，間接也為臺灣影壇建立中國聲譽，就是對臺灣影壇的貢獻。

　　2001年3月，在許秦蓁的奔走策劃下，臺南縣政府文化局獲行政院文建會的資助，出版《劉吶鷗全集》六冊，包括日記兩冊，文學、電影、理論、影像各一冊，新書發表會以「迎接劉吶鷗回到溫暖的南國」為名。這是根據劉吶鷗的思鄉，在日記中寫：「回去吧！溫暖南國！」

　　2002年，國立文化資產保存研究籌備處舉辦「百年臺灣文學No.1特展」，以「第一位對三〇年代上海文壇最有影響力的臺灣作家」稱呼劉吶鷗，肯定他在兩岸文壇的地位。

　　許秦蓁寫的《摩登‧上海‧新感覺──劉吶鷗》有幾項

特色：

第一，全書結構好，打破一般傳記的循序漸進，以報導文學的倒金字塔式，第一章小傳，包含日籍臺人在上海的藝文活動和劉吶鷗大事記藝文繫年，先給讀者對劉吶鷗有一個總印象，然後抽絲剝繭，逐一談論其人其藝。劉吶鷗可說是得天獨厚，出身大地主家庭，天賦高，又肯用功，在東京青山學院學業成績優異，到上海又結交文壇傑出人士戴望舒、施蟄存、黃天佐等好友，不但志同道合，也成為事業上好夥伴。富家子最怕交到酒肉朋友而陷落，劉吶鷗結交的朋友都是道德高、文章好，可以互礪互補的好幫手，例如劉吶鷗第一次當導演的《初戀》，主題曲即由好友戴望舒作詞，歌詞之優美，足以媲美田漢的《夜半歌聲》。現在的電影主題曲很難有此優美的詩詞[註1]。

劉吶鷗生於1905年9月22日，卒於1940年9月3日，一生僅三十五歲，卻有十四年（21～35歲）最寶貴的黃金歲月在上海度過，由於他在語言、文學及藝術方面的特殊才華，才能在三〇年代百家爭鳴的上海文壇、影壇發光發熱。他的成就包括：㈠他是日據時期在上海發展藝文事業的文化臺商，曾經創辦文學及電影兩類雜誌、開過書店／出版社、出資籌辦電影公司拍電影、購置不動產；㈡他翻譯日文小說、新詩，同時也創作中文小說，出版個人小說集，是現代文學作家；㈢最先引進歐洲先進電影理論，同時也寫影評，可說

註1：《初戀》是劉吶鷗唯一編導的電影名作，主題曲《初戀女》，由戴望舒作詞，至今仍流行：「我走遍漫漫天涯路，我望斷遙遠的雲和樹，多少往事堪重數，您呀！您在何處？……」

是專業影評人;㈣他參與電影製作,除了擔任編劇,也寫劇本,同時手持攝影機拍攝記錄片、故事影片、擔任導演,是電影工作者;㈤他接手汪精衛政府機關報紙《國民新聞》,並擔任社長,是一位報人。他是三分之一臺灣人,三分之一日本人,三分之一上海人,他以和平手段為淪陷區的中國人爭取生存權,無絲毫私利的目的,是另一種愛國表現,不能完全以漢奸身分譴責他做了日本人的「走狗」,他有日本國籍,替日本人做事也不能算是「走狗」。許秦蓁在該書第一篇前言中已寫出了劉吶鷗一生的成就,為臺灣人在上海爭光,並未使臺灣人因他曾替日本人工作而蒙羞。

難得的是,許秦蓁將劉吶鷗交往的臺灣親友也寫得很清楚:

㈠東京知友:(1)劉瓊英,劉吶鷗的大妹,就讀東京上野高等女校,夫婿葉廷珪。(2)葉廷珪,當選過臺南市長,當時在明治大學研究部。(3)劉啟祥,柳營同鄉同學,1928年考取東京文化學院美術科,1935年返臺參加臺展。(4)劉櫻津,劉吶鷗的弟弟,修德國文學。(5)周詩濱,在東京經營撞球場。(6)黃朝琴,在日留學期間,與友人辦《臺灣民報》。(7)郭建英,1934年主編《婦人畫報》。劉吶鷗在該報發表文章,參加新感覺派,還有郭國基、洪炎秋等等,臺灣知友共有三十人之多。

㈡上海知友:施蟄存、戴望舒、杜衡、葉秋原、黃嘉謨。

㈢日本同窗:大脇禮三等等,還有李香蘭、菊池寬(日本名編劇家)未列其中。

劉吶鷗和李香蘭的交往,以往我知道是李香蘭拍《萬世

流芳》時認識，從許秦蓁這本書裡，才知道結緣於李香蘭主演的《支那の夜》，東寶出品，在上海拍製[註2]，劉吶鷗以劉燦波本名，出現在片中卡司的應援者（贊助人）名單中。由於東寶人員對上海不熟，由劉吶鷗奔走策劃，等於是未掛名的製片人，才有機會提拔李香蘭。1941年該片曾在臺灣上映，相當轟動，據日本人川瀨健一教授的調查，戰時臺灣人最喜歡的日本片前五名中，《支那の夜》是第二名，主題曲現仍有臺灣人會唱。由於此片的成功，李香蘭才得以接連再主演了東寶、松竹影片。同時李香蘭在東京圓型劇場開演唱會時，排隊買票的聽眾圍繞劇場七圈半之多。溯本追源，都應感謝劉吶鷗的提拔，兩人愛好相同，語言相通，都很有才華，彼此傾慕，建立友誼是很自然的事。1943年李香蘭來臺拍片時，專程到柳營鄉探望他的家人，並與家人合照，還到墳前上香，可見交情匪淺。

第二，許秦蓁這本書史料充實，從產業興望、人才輩出的家庭背景看出，是柳營鄉南瀛第一世家傑出後代，長老教會中學、青山學院都是教會學校，出身優良的教育環境，受到日本文學、藝術的薰陶。劉吶鷗從小喜歡攝影，喜歡外國電影，眼界很高，本想留法，因母親不願兒子走得太遠，寧願多給予資金，在上海創辦書店，辦雜誌、開電影公司、拍電影，創作小說，參加電影論戰。許秦蓁教授對劉吶鷗生涯每一階段，都旁徵博引，寫得很翔實，尤其讀劉吶鷗的出身，柳營鄉的人文薈萃，如讀一頁圖文並茂的臺灣史。

註2：《支那の夜》中文片名有《中國之夜》、《上海之夜》、《蘇州之夜》三種。

　　第三，寫劉吶鷗的從影筆戰，純粹是為愛電影而戰，他看不起左派將電影視為宣傳武器這種幼稚的電影思想，並非為國民黨而戰，左派給他「國民黨御用文人」的帽子，他根本不理會。至於為何未隨中央攝影場到漢口，重慶，而成為協調日軍與上海影人之間的關鍵人物，主要原因還是為電影。他認為漢口、重慶根本不具備發展電影的條件，何況他是有日本國籍的臺灣人，又懂上海電影，日本人當然要設法留住他，安排他出任華影製片部長，加以他在上海有不動產，妻子不願逃難，他只得留下來。日本外務省（外交部）對劉吶鷗在上海的活動，早就注意，日軍占領上海，即派特務少佐金子和他聯絡，爭取賦予重任，他沒有想到這樣會成為中國人眼中的漢奸(註3)。當年上海有報紙報導：「劉吶鷗甘心賣國，加入日本國籍，為虎作倀。」加入日本國籍是臺灣殖民地的地主為保護財產，不得已的作為，是劉的父母作主，追根究柢把臺灣割給日本，才是無能的清朝賣國行為，劉吶鷗自稱是無國旗的人，有什麼國可賣，他早已是入籍日本的日本人，日本人替日本人做事，算賣國嗎？

　　從一個文藝作家的觀點來看，劉吶鷗先是傾向於左派，他創辦的《無軌列車》月刊，被國民黨以「鼓吹共產主義」為由查禁，他創辦第一線書店也以「有宣傳赤化嫌疑」而遭查封。他創作的短篇小說集《都市風景線》，被稱為中國現代文學史上第一本「新感覺派」的小說集。

註3：他雖未去重慶，但替國民黨草擬「戰時電影統制辦法」和「國家非
　　　常時期電影事業計畫」。劉吶鷗留在上海的另一個原因，據秦賢次
　　　說，他在上海有置產，妻子不願去重慶。

　　劉吶鷗因家裡有錢，繼第一線書店在一二八戰火中被燬後，又創辦第二家「水沫書店」，由劉吶鷗和戴望舒負責編輯，因地點在日租界的北四川路，國民黨不敢入界查封，因此兩年出版了四十八種書，其中有不少是左翼作家魯迅、袁牧之、馬彥祥的著作，當然也有右翼作家王平陵等的著作。

　　第四，對劉吶鷗被暗殺的前因後果，許秦蓁蒐集到當時報導暗殺新聞的《國民新聞》，也較以往所寫劉吶鷗被暗殺的描述翔實。從幾種角度報導的史實切入，他的被暗殺是應邀繼任國民新聞社長之後，在劉吶鷗之前擔任該社的社長穆時英已被暗殺，劉吶鷗不顧危險毅然接任，為友賣命，有他自己的使命感，他的訃聞由中華電影公司，國民新聞社，及上海臺灣公會聯合刊登。據《國民新聞》報導，劉吶鷗是為和平運動而犧牲，以中國人的立場，所謂「和平運動」，是日本人為統治中國淪陷區的宣傳謊言，但是作為當時有日本籍的臺灣人的立場，他是為淪陷區的中國人的和平而犧牲，評價就不同。

　　該書的後記，是許秦蓁從1998年寫碩士論文〈重讀臺灣人劉吶鷗──歷史與文化的互動考察〉，到策劃〈劉吶鷗國際研討會〉及主編《劉吶鷗國際研討會論文集》的心路歷程，並附有正確詳細的「劉吶鷗生平年表」，確是值得關心臺灣文壇影壇人士研讀的參考書。

時代背景

　　重讀幾十年來被中外學者認為中國影史經典的《中國電影發展史》（1963年2月，北京中國電影出版社出版），第二篇第三章第七節（395-401頁）對軟性電影分子的鬥爭。有

關劉吶鷗部分，可以說當時左翼影評人在對劉吶鷗完全不了
解的情況下，誤打誤撞的荒謬篇章。幾十年來不少中國大陸
影史書還引以為傲。直到1992年中國電影評論學會會長羅藝
軍在北京出版《中國電影理論文選》（上冊）第256頁選刊劉
吶鷗的論文前言中介紹：「劉吶鷗的有些文章，如〈電影節
奏簡論〉、〈開麥拉機構──位置角度機能論〉等，對電影
的表現技巧和鏡頭運用，進行分析，有一定價值。」[註4] 左派
電影學者才逐漸對劉吶鷗的貢獻有正面的評價。

　　2003年，羅藝軍將原來的《中國電影理論文選》再版，
改名為《廿世紀中國電影理論文選》，增加一批九〇年代新
的電影理論。為求新書與舊書同樣厚度，刪減不少原來入選
的文章。唯獨劉吶鷗部分絲毫沒有刪，可見羅藝軍對該文的
重視。此後，有些中國大陸新一代電影理論學者，他們沒有
三〇年代中國大陸電影小組肩負國共鬥爭深仇大恨的包袱，
可以純就電影論電影，肯定劉吶鷗在中國影壇的電影理論領
先。不過，作為一個臺灣電影史的研究者，對劉吶鷗被大陸
的誤解和對他電影理論的扭曲批判，應有全面性予以平反的
必要。還給劉吶鷗在三〇年代中國影壇電影理論先驅者和實
踐者的地位。

中國大陸地下電影的鬥爭

　　三〇年代是國共文、武鬥爭強烈時刻，中國大陸在國民
黨執政優勢武力圍剿下，經過兩萬五千里長征，退居西北延

註4：1993年中國電影出版社出版，《中國電影理論文選》，第256頁。

安，不得不改變為文鬥，以電影為武器，進行地下化的鬥爭；在中國大陸中央領導下成立電影小組。第一步是編劇的入侵，夏衍利用關係進明星公司當編劇，編寫寓反封建、反土豪和為窮人訴苦的革命意識於故事片中，繼明星公司後，聯華公司、藝華公司也拍左傾影片，又組電通公司拍左傾影片[註5]，並利用九一八、一二八及五三慘案等日本侵略中國事件，以民族危機意識為主軸掀起全國抗日氣氛高漲，國民黨仍以準備還不足不可抗日，左傾人士拍攝影射式的抗日影片如《狼山泣血記》，挑起國民對國民黨不滿情緒，瓦解國民政府統治下的民心士氣，結果紙彈勝槍彈，確是為國民黨種下後來兵敗的種子。第二步，運用各種關係占據報紙影劇版，利用影評為武器，大量起用左派影評人，以馬列主義為信條，以馬克思的思想體系為最高指導原則，對無革命意識的通俗娛樂片都視為反動片給予強烈抨擊，對不是朋友就是敵人劃分界線，對迎合左派意識的影片則大力吹捧。劉吶鷗看不慣這種拍電影方式，提出「軟性電影」理論，主張電影要有娛樂性，反對電影內容思想主題過多症，與中國大陸電影革命戰鬥意識的「硬性電影」理論唱反調，成為中國大陸影評小組圍剿對象。劉吶鷗不理會，只堅持自己的主張。

　　劉吶鷗通曉數國語文，是他成為「全方位影人」的重要基石。在中國電影大部分默片還跳脫不出「文明戲」形式，聲片還在萌芽的時期，劉吶鷗首倡 "écranesque" 及電影感！他認為電影有電影特有的表現形式和技法，相繼發表探討電

註5：最成功的左傾影片《漁光曲》，轟動全國，又在莫斯科得獎，影響之大，勝過百萬雄師。

影本質為何的相關文章，如〈中國電影描寫的深度問題〉、
〈論取材——我們需要純粹的電影作者〉，以及討論蒙太
奇、cinégraphique 等關乎電影美學的相關文章。他論述的取
樣切片，多以當時崇尚「社會現實主義」、帶有濃重宣揚革
命意識型態的左派「生硬」作品為對象，而引發了左翼電影
小組的筆陣撻伐圍剿，乃造成中國電影理論史上，「軟」
「硬」兩派電影論戰的風波。

　　以現在多元的社會文化來看，當年中國大陸的文化工作
者為了革命，唯我獨尊的一言堂作風非常鴨霸，有海洋性格
愛好自由的臺灣人劉吶鷗，他密切注意中外藝文訊息，大量
訂閱中外書報、雜誌，掌握世界電影思潮，視野廣闊，眼界
很高，指出左派文化人的觀念褊狹，顯然他不是受國民黨的
指使，而是基於愛護中國電影的藝術良心，自動自發，提出
改進建言，自己出錢出力辦電影雜誌，推動中國電影技術的
研究改革；更是為了整個中國電影的前途賣力，提出中國影
人對電影應有的正確認識，不能有褊狹的電影意識型態，應
先了解電影的基本特殊性能。原是一番啟發中國影人探討電
影本質的好意，但左派影片居然有人敢批判，而且提出整套
反對理論，引起左派影人的誤會恐懼，發動圍剿。現在看來
那些所謂圍剿的文章都非常可笑、幼稚，除了一致強烈的在
馬列主義思想意識上兜圈子外，並無學術理論基礎，左翼影
評主將唐納也承認電影理論的鬥爭尚未開始，可是劉吶鷗早
已運用電影理論做筆戰，一般左派影評卻圍剿劉吶鷗，只會
做人身攻擊謾罵。唐納為了要圍剿應戰，也研究電影技術理
論，真該感謝劉吶鷗的啟發。

　　影評人塵無在〈清算劉吶鷗的理論〉一文中說：「劉吶

鷗先生的理論，在中國電影界形成一個勢力並不是不可能，就為了這點，趕快把劉吶鷗先生的電影理論加以清算，當然是必要的。」^(註6)如果劉吶鷗的電影理論能形成一個勢力，必然有其可取之處，為什麼要趕快予以清算消滅？尤其電影理論是多元的，並非只有符合馬列主義思想才是電影理論，而且當時的中國電影製作還在摸索階段，正需要真正電影理論的知識指導。為什麼不能多容納一些有才能的人來共同研究？耽誤了中國電影實質的進步。何況這些電影理論根源自歐洲先進國家，並非清算劉吶鷗就能消滅得了。現在看來這場筆戰，正顯示左翼影評人的幼稚，居然現還出很多書自我陶醉。

對劉吶鷗的誤解

　　左翼電影評論人士所以要圍剿劉吶鷗，是由於不了解劉吶鷗的真正出身和他的願景，對他到上海開書店、大量販賣蘇聯共產意識的書，也不了解，祇針對他發表的言論，誤以為他是國民黨派，盲目的謾罵、指責，並無事實依據。例如北京出版的《中國電影理論文選》及2000年出版的《現代中國電影理論文選》，對劉吶鷗的介紹文，仍說他是日本出生。不少大陸影史書寫說，劉吶鷗畢業於日本慶應大學，還說劉吶鷗的妻子是日本海軍艦長的女兒，更嚴重的是，誤會劉吶鷗是國民黨的走卒。其實他開的水沫書店，曾是左派文人的大本營。他在臺灣柳營家鄉出生，妻子是表姊，他們都

註6：《三十年代中國電影評論文選》第773頁，1993年，中國電影出版社。

是道地臺灣人。1920年，劉吶鷗讀完臺南長老教會中學（今
長榮中學）三年級，才到東京青山學院中學部三年級插班。
因為青山學院也是教會學校，才可以轉學插班。青山學院的
管教很嚴，收費高，教學水準高，有貴族化的校風，一般臺
灣人讀不起。劉吶鷗因家庭富有，又聰明好學，才敢去插
班。日本發行的硬幣上人頭，一度就是該校的校長，可見青
山學院在日本教育界的地位很高。最特別的是該校本身擁有
外文書最豐富的大書店。當時正是明治維新，有搶先引進歐洲
新知的風氣，使劉吶鷗在讀高等部文科專攻英文的學生時代，
就有大量閱讀外文書的機會。劉氏自青山學院畢業後^{（註7）}，
進入上海震旦大學讀法文特別班，更有閱讀歐洲電影理論書
的能力。他認清電影的本質，不同於當時上海左翼影評人，
多從熱心話劇運動的基礎上看中國電影。而且日本人最早稱
電影為「活動大寫真」，再進一步稱電影為「映畫」，中國
人最早稱電影為「影戲」，事實上中國最早期的電影《定軍
山》確實是影戲，後來發展的中國片也有些還擺脫不了文明
戲或京劇的影響，所謂進步的電影，也多仍以「戲」為主
軸。這和劉吶鷗對電影的概念上以影為主軸，就有不同。

　　劉吶鷗本身條件優於上海當時的知識青年。他聰明好
學，家庭富有，父親早逝，得母親寵愛。在上海開書店、拍
電影，都可從柳營家鄉賣田產寄錢去花用。他愛好電影、研
究電影，買英文書、法文書、日文書，毫不吝惜，而且肯用
心研究。雖有少數左翼電影人士懂英文、日文，但由於只注

註7：1926年（大正15年）3月13日，劉吶鷗畢業於青山學院第四十三屆
　　高等學部文科英文學專攻班。

重故事的意識型態，漠視電影技術理論的研究，無形中使劉吶鷗接觸歐洲電影技術理論，領先圍剿他的左派人士。

正由於劉吶鷗研究電影的條件好，因此他在二○年代末已研讀了歐洲剛新興的電影理論，尤其了解蘇聯愛森斯坦的蒙太奇理論是來自文學，他主要論點都發表在他著作的《電影感》（*The Film Sense*）和《電影形式》（*Film Form*）兩書。可能劉吶鷗是最先研讀這兩本書的中國人，他寫電影稿時，已具備了相當的電影理論知識。可是由中國大陸核心人士主導主編的《中國電影發展史》，有關「軟性電影之戰」部分，對劉吶鷗的筆伐，多屬歪曲事實的片面之言，現以該書舉例說明如下：

《中國電影發展史》的批判

1995年出版《中國電影發展史》第426頁：

> 由於在明星一廠還有著前一時期滲入到「明星」來的劉吶鷗之流的國民黨御用文人，從而一二兩廠的分立，也說明了在新形勢下「明星」陣地上的鬥爭仍占據著一定的地位。

其實劉吶鷗受國民黨的重用，是在發表論文之後。他是真正自由派、浪漫派，他在臺灣生長，十幾年前到日本求學，住了八年，到上海才幾年，被稱為「三分之一日本人，三分之一臺灣人，三分之一上海人」。一個只有三分之一的中國人，又是非國民黨員，怎會突然成為國民黨的「御用文人」？可見中國大陸是罵錯對象。劉吶鷗真正愛好的是電影，他希望中國電影早日壯大，實踐他的理論，這才是他真正努力的目標。他進明星公司，是明星成立編劇科，由同樣

留日的左派歐陽予倩擔任科長時聘請的，時間是 1935 年。
《明星》半月刊有兩人合照，證明他還是左派引進明星公司
的，與國民黨反而無淵源。

1995 年出版《中國電影發展史》第 426 頁：

> 1936 年 7 月改組以前的階段，《明星》所實行的主要投
> 合小市民趣味的落後製片路線，輔以反動影片的製作，既拍
> 攝了《春之花》、《桃李爭艷》、《金剛夜會》等逃避現實
> 的作品，也拍攝了像《永遠的微笑》那樣的反動影片；而改
> 組以後的階段……，在進步電影工作者的爭取和團結下，
> 《明星》原有的一些創作人員，也有了進步，使落後作品比
> 前一階段大為減少；至於劉吶鷗之流，雖然繼續待在明星公
> 司，但在新的形勢下已被孤立，連一部影片也拍不出來了。

這與事實完全相反，因為劉吶鷗在 1935 年進明星公司，
交了《永遠的微笑》劇本後，1936 年該片正式開拍時，他已
離開明星公司，進入藝華公司編導《初戀》，評價很高。這
幾年是劉吶鷗電影事業的高峰期，忙得不得了，《初戀》剛
完成，又受國民黨中央電影事業處長兼中央電影攝影場長羅
學濂之聘，進中央電影攝影場擔任編導委員的主任委員，先
修改張道藩的《密電碼》劇本，並與黃天佐聯合執導，怎會
一部片都拍不出來。1937 年 3 月再奉羅場長之命，到江陰拍
江防水電爆炸試驗的記錄片。抗戰爆發，政府西遷，劉吶鷗
不願去重慶，還有人懷疑他是留在上海替國民黨做地下工
作，他的主管羅學濂，生前和筆者是鄰居，親口說過絕無此
事。

《永遠的微笑》是一部感恩影片，故事改編自俄國文學

名著托爾斯泰的《復活》，劇情重點在新任法官審判的第一件殺人案，女兇手竟是他的愛人、恩人，他要替她的自衛殺人辯護，可是他的恩人（罪犯）為法官的前途著想，堅持法官絕不能有絲毫徇私，要法官不要為她受難痛苦，要勇敢的微笑。開庭之日，法官果然公正無私的宣判。於是愛人服毒，在庭上忍痛含笑而逝。此片寓教於樂，叫好叫座，香港重拍，片名《法內情》，臺灣重拍《法外情》。《中國電影發展史》居然批評：

> 《永遠的微笑》是一部徹頭徹尾、徹裡徹外、公開無恥地為國民黨反動派的法律做辯護的影片。劉吶鷗這個國民黨反動派的「御用走卒」竟捏造出歌女這荒唐透頂的人物來渲染反動法律的「一秉至公」，這除了說明劉吶鷗之流死心塌地為國民黨反動派服務的反動面貌以外，還能說明別的什麼！（1995 年出版《中國電影發展史》第455頁）

《中國電影發展史》的作者程季華、李少白都是筆者尊敬的前輩長者，而且由於兩岸的電影交流，近年曾有兩度在旅途與程季老毗鄰而宿，承他告訴我該書花了八年時間才完成蒐集書刊剪報堆了滿屋。但對劉吶鷗批評部分卻可說十分草率。既不知道《永遠的微笑》出自托爾斯泰的原著，也不了解一下劉吶鷗原來也是同路人，就急於盲目的做人身攻擊，口不擇言的謾罵，該片名著改編，依法論法，並無黨派背景，當年叫好又叫座。歌女為青年的前途，施恩又犧牲，也許太理想化，絕非荒唐透頂。據作家嚴家炎介紹〈新感覺派主要作家〉文中，提到劉吶鷗到上海獨資創辦「第一線書店」，次年改為「水沫書店」，是以魯迅為主的左翼作家大

本營[註8]。筆者前文已有提到，該書店出版過魯迅主編的九冊「科學的藝術論叢書」及劉吶鷗、戴望舒合譯的《馬克思主義論叢》等思想較左的著作。事實上劉吶鷗也曾被列為傾向進步的左派作家，怎會忽然變成「國民黨的御用走卒」，他後來會在中央電影攝影場工作，純粹是為電影服務，正如他後來又為汪偽政府和日本人支持的中華電影公司服務，在他心目中同樣不牽涉政治思想[註9]。

李道新教授的肯定

2002年北大教授李道新，在他著作的《中國電影批評史》[註10]一書中，對劉吶鷗的電影理論有多處肯定，摘錄如下：

> 在〈Écranesque〉文中：劉吶鷗不僅運用了Écranesque、Cinégraphique、Synchronization等法語詞彙，而且在對「聲片」及其「聲響」的討論中，明顯流露出譯介法國電影理論的痕跡。對法國有聲電影理論的欣賞，使劉吶鷗對有聲電影的評價，一開始就站在將畫面和聲音結合起來進行藝術創造的高度，避免了在這個問題上廣泛存在的人云亦云、淺嘗輒止的弊端。（第149頁）

註8：現在賴和紀念館「賴和藏書」中，仍有五本水沫書局出版的書：魯迅譯《文藝政策》、雪峰譯《藝術之社會的基礎》、蘇汶譯《新藝術論》、劉吶鷗譯《藝術社會學》及魯迅譯《文藝與批評》，如以左派眼光來看，這些書正有些左傾的趨向。

註9：臺南縣出版的《劉吶鷗全集》電影篇有《永遠的微笑》的全部劇本，筆者的序文也有完整本事，對中國大陸的批評，也有辯駁可參考。

註10：《中國電影批評史》，李道新著，2002年，北京中國電影出版社。

　　只有到了劉吶鷗發表的〈Écranesque〉一文中，才能看到，電影作為一種新興藝術的獨特性，真正得到了承認。在〈Écranesque〉裡，劉吶鷗也認為，電影是「藝術的感覺和科學的理智的融合所產生的『運動的藝術』」，但接著，他便指出，「『影戲的』（Cinégraphique）這語底內容包含著非文學的，非演劇的，非繪畫的」，這三素性，強調了電影的非文學性、非戲劇性和非繪畫性。

　　隨後，在〈中國電影描寫的深度問題〉一文中，劉吶鷗較為詳細地討論了電影的特質暨電影敘事的問題，儘管這篇文章抓住了進步電影評批和創作的某些缺點和不夠成熟之處，對進步電影批評和創作進行了大膽的攻擊和否定，但它對電影特質和電影敘事的分析闡釋，確實值得進步電影界認真對待。（第137頁）

　　在中國電影文化運動期間，是他們對電影特質進行了相對全面、也相對深入的討論，使電影特質批評模式成為這一時期電影批評的主要模式之一，他們號召人們注重電影的「獨特的表現法」和「創造的描寫手段」，在〈論取材——我們需要純粹的電影作者〉一文中，還提出了一個「純粹電影作者」的概念，與前者一樣，劉吶鷗的這一概念，也是建立在對電影特質的理解基礎之上的。

　　電影是一種「新藝術」，有自己獨特的「美學」，因此，「純粹電影作者」是那種真正懂得電影作為一種「新藝術」的特徵，真正懂得電影獨特「美學」的電影人。為了促進電影的發展，我們需要這種「純粹電影作者」。（第139頁）

　　黃嘉謨和劉吶鷗等「軟性電影」論者以《現代電影》為陣地，對電影作為一種新興藝術的獨特性以及電影的獨特時

空處理方式等等，進行了較為深入的研究。對整個中國電影
理論批評創作實踐的發展，還是起到了一定的推動作用。
（第 136 頁）

提升電影理論層次

劉吶鷗自視甚高，據說左翼影評人把他與黃嘉謨等列在
一起，他很不高興。當時中國電影還停留在影戲時代，來自
日本的劉吶鷗，已先認識了電影本質，在上海辦電影理論雜
誌，帶動上海影人開始注意電影技術理論。當時上海的電影
前輩張石川、鄭正秋等人都尚未完全擺脫文明戲（即「新
劇」）的影響，電影風格偏向舞臺味。只有非出身文明戲的
但杜宇，拍出來的才是真正的電影，是劉吶鷗最欣賞的中國
導演。

劉吶鷗對中國電影最大的貢獻，就是提升三〇年代中國
電影的電影理論層次。據李道新教授著《中國電影批評史》
第 139 頁提到劉吶鷗，以淵博的電影知識基礎，具體分析了德
國著名無聲導演弗里德利希・穆瑙（F. W. Murnau）的影片
《日出》（Sunrise, 1927），將影片的「字幕」和「畫幕」之
間的關係進行比較，發現：「影片的字幕和畫幕之比是 1：
18」，得出結論：「外國人總是在『拚命地企求著電影機能
的描寫手法』。」

劉吶鷗與中國大陸只會專注意識型態的爭論者不同，他
鼓勵人們注重電影「獨特的表現法」和「創造的描寫手
段」，應該說有其歷史的合理性，是值得喝采的。《中國電
影批評史》第 130 頁指出：

　　當然，在對電影敘事特徵及電影特質等的探索上，劉吶鷗等人積累的經驗和教訓，還是值得認真總結的。畢竟，在中國電影文化運動期間，是他們對電影特質進行了相對全面、也相對深入的討論，使電影特質批評模式成為這一時期電影批評的主要模式之一。他們號召人們注重電影的「獨特的表現法」和「創造的描寫手段」，在〈論取材──我們需要純粹的電影創作〉一文中，還提出了一個「純粹電影作者」的概念。與前者一樣，劉吶鷗的這一概念，也是建立在對電影特質的理解基礎之上的。

國產電影由衰而盛的正途

　　2005年3月1日，北京文化藝術出版社出版的《中國現代電影理論史》，作者酈蘇元，對三〇年代「軟性電影」理論也有著較客觀平實的肯定，在該書第230頁提出這樣的結語：

　　　娛樂人生的電影功能觀是「軟性電影」理論核心，他們認為電影是現代社會的一種高級娛樂品，因此它的內容應該有趣味性，才能給觀眾帶來輕鬆和愉快。而發展「軟性電影」是國產電影由衰而盛的正途。

　　所謂「軟性電影」就是通俗商業電影，劉吶鷗編劇的所謂「軟性電影」《永遠的微笑》和編導的《初戀》雖遭左派圍剿，但在電影市場都有很高的票房，博得非左派影評人士好評及觀眾階層最多的小市民的喜愛。

　　　總之，「軟性電影」就是中國電影歷史上一個複雜的理論現象，需要我們以今天的眼光，並聯繫過去的歷史，來重新認識和評價它。（《中國現代電影理論史》第231頁）

藝術至上並無不妥

《中國現代電影理論史》^(註11) 第231頁的敘述：

> 活躍於三〇年代前半期的「軟性電影」論，可謂是中國
> 電影理論發展中一次藝術至上的瘋狂張揚。一方面，他們鑽
> 研電影特性，尊重藝術規律，強調運用電影原有的形式和手
> 段，表現和傳達感情與情緒，使觀眾產生共鳴而得到精神上
> 的愉悅和慰藉。他們抵制「意識一元論」，反對空洞的宣
> 傳，認為這樣會把影片變成枯燥無味的思想教材。應該說，
> 他們的主張是建立在對藝術本質的認識和把握之上的，理論
> 上並無多大不妥，實踐上也是有助於當時國產影片藝術水平
> 提高的。

從這裡可以看出該書贊成劉吶鷗藝術至上的主張，認為
並無多大不妥，實踐上也有助於當時國產影片藝術水平的提高。

這可說是大陸年輕一代電影研究者的覺醒，給予劉吶鷗
電影理論的平反，這才是真正的進步。不像他們的前輩大師
夏衍，只知斷章取義的謾罵：

> 夏衍在〈告訴你！所謂軟性電影的正體〉一文中嚴正指
> 出，以「純粹電影事件」為題材的「軟性電影」，不過是要
> 表現一切「淫亂、猥褻、神祕、浪費、敗壞、幻夢、狂
> 亂」，把「道德的頹廢種植和感染到人類精神生活」中，其
> 險惡用心，只是「反對在電影中反映社會的真實與防止觀眾
> 感染進步的思想」這麼一點。（《中國電影簡史》第258頁）

註11：酈蘇元著《中國現代電影理論史》，北京藝術出版社，2005年3月
　　　1日出版。

「純粹電影」一詞，是劉吶鷗最早在中國提出的，這個說法是二〇年代歐洲法國和德國的前衛電影學者大力鼓吹的電影學術理論，在電影史上有重要地位。被稱為大師的夏衍的說法，是片面的，是毫無理論基礎的謾罵，是故意歪曲的強詞奪理。夏衍領導中國大陸地下電影貢獻很大，他有五十個筆名，是筆戰大將，值得欽佩。但以他對軟性電影的批判來說，卻顯現了思想的落伍與頑固。

所謂影片的絕對性，純粹性、純粹電影事件，並非祇有「淫亂、猥褻、神祕、浪費、敗壞、幻夢、狂亂」等現象，更不可能防止觀眾感染進步的思想。顯然夏衍故意醜化這種學說。

劉吶鷗分析了電影超越文學、繪畫、雕刻、音樂、戲劇等藝術形式的「優點」，並採用了「心理學研究者」美斯丹堡和蘇聯電影家普多夫金在這方面的研究成果。

當年美斯丹堡曾說，影藝能夠勝過從來諸藝術的優點是：使用實景；畫面變化迅速；用「跳接」（Cut-back）能將在異空間異時間發生的事件拼合起來同時輪流表現（對於空間時間的絕對支配）；其他用大特寫疊印等方法所造出的種種效果。然而在當時稍微聰明一點的影藝家當然知道電影描寫的優越性不只是這幾點。普特甫金（即普多夫金）不是已經把「時」的特寫，如「眼睛已經笑了而嘴唇還未笑」的姿勢，應用慢動作（Slow-motion）拍攝，都已發明出來了，在有聲電影出現後的當時聲音的大寫（增減真空管的數量）和淡化（Fade）都成功了，何必再提起仰俯角鳥瞰、旋轉、移動等特殊技巧所給出新的氛圍，透明的感覺。這些機械性的描寫法是電影藝術家手裡所享有的持權，也是電影機能之超

乎從來諸藝術機能的理由。

劉吶鷗在《現代電影》發表的〈電影節奏簡論〉不僅把「建設在『時間』範疇內的『節奏』當作電影的造型」的根本要素，而且在具體的分析中，主要借鑒了雷內‧克萊爾（Rene Clair）和里昂‧摩西辛納（Leon Moussinac）的「電影節奏」理論，並在此基礎上提出了自己關於電影節奏的觀點：

> 據世界一流大導演Rene Clair說，節奏是有三個要因的。一是影像Image的映寫長度；二是場面的交叉和動作動機Motif的交叉；三是被寫物、演技、背景等的移動。又據影藝人Leom Moussinac的分類，節奏是有兩種的：一是影像所演的角色，是影片Film全體所演的。影像的節奏是指被寫物的動作化，而影片全體的節奏是指各影像的長度及其秩序的規律化。照這樣節奏大概分起來是兩種而已。一是關於畫面內的影像的，一是關於各畫面的持續時間和其間的配列順序的。如果關於畫面內的跳舞的（演技）和繪畫的（背景）節奏是「內的節奏」，那麼畫面間的律動美的節奏Rhythmatique節奏可以說是「外的節奏」，即Moussinac所謂Film全體的節奏。就是克萊爾的三個要素也得歸入這內外兩種節奏裡頭去。

《中國現代電影理論史》第222頁：

> 劉吶鷗說：「一般趨時髦的作者，均不明白藝術自有藝術的境地。」在他看來，藝術之所以成為藝術，是由其內在本質所決定的。而了解並掌握這種獨特性至關重要。的確，劉吶鷗是「軟性電影」論者中曾在這方面做過比較認真研

究。（原刊〈關於作者的態度〉，《現代電影》第1卷第5
期，1933年10月1日）

　　1932年的《電影周報》第2、3、6、7、8、9、10、15期刊
登劉吶鷗的〈影片藝術論〉，是劉吶鷗的第二篇重要理論文章，
反映了他對電影的基本認識和藝術思想。在這篇文章中，他
追尋了電影的歷史沿革和嬗變，探索了電影獨特的藝術本
質，對其表現方法和銀幕形式進行了具體研究。他的思想，
受到當時蘇聯蒙太奇學派和歐洲先鋒電影運動的明顯影響。

　　《中國現代電影理論史》第222頁摘錄了劉吶鷗的主要觀
點，敘述如下：

　　1.電影是一種新興視聽藝術。他給電影下了這樣的定
義：「影片藝術是以表現一切人間的生活形式和內容而訴諸
人們的感情為目的，但其描寫手段卻單用一隻開麥拉和一個
收音機。」特殊的物質手段帶來特殊的藝術手法和表現形
式，決定了電影的獨特本性。他認為電影能夠製造「白日之
夢」。攝影機通過各種不同的角度和方位將事物直接展現在
觀眾眼前，再通過對動作和運動的再現，創造出栩栩如生的
銀幕世界，給觀眾以逼真的生活感受。他說：「影戲是動作
的藝術，影戲的內容應該有感人的動作表現。」強調視覺表
現是電影最基本也是最重要的藝術方法。同時他又指出電影
有了聲音以後，豐富了藝術表現力，加強了生活真實感。對
當時濫用聲音的現象，他提出了批評，認為這是重又回到模
仿戲劇的老路。完全是歷史的倒退。他相信隨著現代科技的
不斷進步，電影的表現領域和藝術潛力也將得到新的拓展和
發掘。

2.對蘇聯「電影眼睛」學派和歐洲先鋒電影運動的看法。從世界電影藝術的演變和發展歷史來說，無論是維爾托夫的「電影眼睛」，還是法國的純電影和德國的絕對電影，都是對電影特性進行新的探索。劉吶鷗在介紹他們的理論主張和代表人物代表作品的同時，提出了自己的看法。他認為維爾托夫把攝影機當作人的眼睛，反對一切人為搬演。甚至主張不用演員，是「太傾重於機械的崇拜」。但是他洞察攝影機的性能，要最大限度地發揮它的表現潛能，而這一主張是「最迫近於『影戲的』的創造」。所以，「如果過去的電影藝術史是對於演劇的叛逆史，那麼這『影戲眼』運動地位確實站在第一線」。在評述發生於歐洲的先鋒電影時，劉吶鷗肯定了這是一次旨在盡力發揮電影特質，以期創造「影片獨自的美的價值」的藝術創新，但同時也指出這些前衛藝術家們棄絕其他藝術要素，醉心於用「組織化了的運動，幻象的連續，單純視覺的印象的再現」，來實現「影片的純粹性和絕對性」，結果使電影脫離生活，走向抽象。

在這些評述中，劉吶鷗進一步解釋了電影的藝術特性，強調應當正確運用這些特性來創造電影的美。

3.全文學是電影的重要藝術元素。他說，電影雖然本義上似乎是「反文學的，反演劇的，反繪畫的」，但文學依然在電影創作中不可或缺。一是字幕，它不僅常常用作說明、交代，而且字幕的創造性運用還可以表達影像所無法表達的內涵，豐富畫面的內容。二是敘事法，「文學和影片的組織法簡直可稱為兄弟」。電影中的「層進法，對位法（Cu-back）等無一不是從文學的組織法學來的」。劉吶鷗同時也指出，儘管如此，電影與文學畢竟是兩種不同藝術，其表現形式和方法有著根本區別，文字表現是文學的手法，而電影

運用「動作底連續的映像」。他警告說：「在銀幕上，文學
要素的直接搬運是『殺影戲的』的。」

　　劉吶鷗的〈影片藝術論〉：從物質手段的特殊性入手，
來闡釋電影獨特的藝術本質，分析它的表現手法和形式特
徵，論述較為得當，視野也很開闊，是當時一篇有價值的電
影藝術理論文章。

左翼電影理論隊伍的覺醒

　　1990年11月，北京青年出版社出版許道明、沙似鵬著的
《中國電影簡史》，除了大部分是程季華等主編的《中國電
影發展史》的縮編之外，也有不少新的論點，例如第七章第
四節「軟性電影論戰」中，262頁提出檢討和覺醒式的結論，
承認當時左翼影評人在電影技術理論上有不少理解不深的缺
失和觀念的偏差，這該是對劉吶鷗電影理論的肯定，大陸改
革開放後，資訊逐漸發達，引起中國大陸人士對歷史的反
省。該書第262頁原文如下：

　　　　當然，在這次鬥爭中，左翼電影理論隊伍也暴露了自身
　　的一些弱點。這主要表現為馬克思主義的槍法，還不夠熟
　　練，對於某些電影理論問題的闡述也還顯得比較機械，有時
　　不免陷於片面。例如在論及電影大眾化問題時，關於作者思
　　想感情與大眾打成一片的重要性未能充分展開；在涉及作品
　　的藝術性與傾向性關係時，對於電影「寓教於樂」的審美特
　　徵未能更多地予以重視等等。這裡有主客觀兩方面的原因。
　　以主觀因素而論，「左聯」成立後大力宣傳了馬克思主義的
　　文藝理論，但是真正掌握它畢竟還需要一個過程，一時的理

解不深，或在運用它解釋某些具體藝術理論問題時出現一些
偏差，原也在所難免。以客觀因素而言，「軟性電影」論者
的一套反動政治理論，其要害是在為反動服務，揭穿他們反
革命的階級本質是當務之急，而況在急劇的鬥爭中，也無暇
同他們作書生氣的周旋。因此，對於左翼電影理論隊伍在某
些藝術理論問題上見解的不太科學、全面，既不必隱晦，又
應當歷史主義地對待，不能苛求，更不能求全責備。

　　值得注意的是，上列文中提到「無暇同他們作書生氣的
周旋」。所謂「書生氣的周旋」，應該就是引經據典的學術
上的辯論，我猜想這一點就是劉吶鷗擅長的，他飽讀歐洲前
衛的電影學術理論，在《現代電影》雜誌上發表了一篇又一
篇的電影學術上理論，都是領先左派的前衛電影觀點，使左
翼電影運動人士除了謾罵就招架無力。尤其中國大陸信奉的
馬克思主義文藝理論，居然對馬克思的電影理論理解不深，
運用出現偏差。只能盲目的瞎罵「軟性電影」論者為反動理
論。事實上國民黨幾十年來的電影一貫政策，都是「寓教於
樂」，這在陳果夫與陳立夫的諸多電影政策和談話中一再強
調，例如創設中華教育電影公司、農業教育電影公司、中國
電影教育協會等等，可見國民黨的電影政策無不以教育為目
標，國民黨成立電影檢查委員會第一部查禁的電影，不是左
派影片，而是走火入魔、搬演神怪的《火燒紅蓮寺》十八集
(註12) 禁拍、禁映。此後，國民黨政府多次電影檢查的最高主
管都由教育部負責，左翼影人直到文革後的改革開放時代在

註12：許道明、沙似鵬著《中國電影檢查史》，1990年，中國青年出版
　　　社出版。

1990年出版的《中國電影簡史》，才公開承認對「寓教於樂」的「審美特徵」不該不予重視，這是中國大陸電影政策的一大進步。

可是我們再看《中國電影簡史》從254頁起到262頁，對「軟性電影」論者的鬥爭，提出長八頁的抨擊，其中一段如下：

> 1933年左翼電影運動蓬勃發展，使國民黨當局大為恐慌。指使劉吶鷗、黃嘉謨等反動文人辦起了《現代電影》雜誌，以研究影藝為名，向左翼電影運動發起攻擊。在《現代電影》上，劉、黃等人撰寫了大量反動電影論文章，污蔑進步電影鮮明的政治傾向性。

這可說又是扭曲事實，臺灣人劉吶鷗是自己花錢創辦《現代電影》，發刊詞中申明不以任何機關為指導單位，要以「清白的立場」、「光明的態度」，甚至以「洋人」辦雜誌自居。他在自己雜誌發表的電影學術理論文章，既非受國民黨的指使，內容雖然有糾正左翼電影的觀念（運動圍攻者也承認較隱晦），完全是出於劉吶鷗對中國電影的關心，肩負起研究中國電影的問題，他飽讀歐洲電影學術論文，對國片提出「愛之深，責之切」的忠告。《現代電影》是純粹研究電影藝術的雜誌，開明的學者都認為該刊極具學術價值。

劉吶鷗讀得勤奮，飽讀古今中外書刊之多，可能非當年圍攻他的左派學者所能相比。

1996年12月，中國電影出版社出版的《中國無聲電影史》第368頁有較正確的評論：

　　客觀而論，《現代電影》仍是一家比較純粹的電影理論刊物，它以介紹中外電影知識、動態和理論為宗旨，曾刊登了不少理論性較強的論文，如劉吶鷗的《電影節奏簡論》、許美塤的《弗洛伊德主義與電影》，以及《蘇俄電影最近之動向》、《法國影業前途之展望》、《德意日電影的法西斯化》、《從好萊塢回來》等介紹世界主要電影大國創作情況的一組文章。當時孫瑜、李萍倩、沈西苓、蔡楚生、史東山等人均為該刊的主要撰稿人。《現代電影》除了在脫離時代攻擊左翼電影運動方面起過不良作用以外，它在建立和發展中國電影理論上，發揮了同時期其他電影報刊所不可替代的作用。

《中國電影簡史》第254頁的結尾說：

　　此後，他（劉吶鷗）又發表了連篇累牘的文章和影評，大肆販賣「電影是給眼睛吃的冰淇淋，是給心靈坐的沙發椅」等一套反動電影理論，把「軟性電影」論發揮到了極致。

　　臺灣影評人梁良說：「一般人看電影就是要給眼睛吃冰淇淋，心靈坐沙發椅，一點沒錯，『軟性電影論』的名言，幾十年沒有改變過，絕非什麼反動理論。」(註13)(註14)

　　酈蘇元、胡菊彬著的《中國無聲電影史》，第366與367頁對劉吶鷗的電影論，有較客觀的論述，原文如下：

　　1933年春，與左翼電影評論相對的以「絕不帶什麼色彩」為標榜的電影理論開始抬頭。這一理論的出現，在很大

註13：筆者有一次與梁良面談時，他提出的觀點。

註14：許秦蓁著《重談臺灣人劉吶鷗──歷史與文化的互動考察》，第126-127頁。

程度上是占了左翼影評片面強調意識的空虛，它打出的旗號是「藝術至上主義」。該理論的代表人物劉吶鷗認為，「在一個藝術作品裡，它的『怎樣地描寫著』的問題常常是比它的『描寫著什麼』的問題更重要的」。「影片是溫情主義的資本家所出賣的『註冊商品』，它的功用等於是逃避現實的催眠藥。因其小市民的觀眾似乎得到了『精神上糧食』，但在出賣者卻是收穫了幾十倍的『不勞所得』。「鑑於這樣的認識，他認為左翼電影作品「最大的毛病就是內容偏重主義」，犯了「技巧未完熟之前內容過多症」，「是頭重腳輕畸形兒」。……

「藝術至上主義」的劉吶鷗其電影理論的大本營是在1933年3月1日創刊的《現代電影》月刊，由劉吶鷗、陳炳洪、黃天始、黃嘉謨、吳雲夢、宗惟賡編輯。該刊曾發表了〈從大眾化說起〉（作者陸介）、〈中國電影描寫的深度問題〉（作者劉吶鷗）、〈電影之色素與毒素〉（作者黃嘉謨）等一系列攻擊左翼電影創作和左翼電影評論的文章。與左翼電影人士注重電影意識評論相異，劉吶鷗等人更注重的是對電影理論的探討。

其實劉吶鷗對中國影片的批評，是基於恨鐵不成鋼的心理，對非左翼進步影片的批評更厲害，以1928年10月25日出版的《無軌列車》刊登的《上海一舞女》影評為例：

我們對於國產影片本來就不願吹毛求疵，而且時時在盼望他能夠漸趨佳境，脫離了幼稚時期，好在銀幕上替中國人吐點氣，最近看了大中華百合公司王次龍導演的《上海一舞女》，不禁使我大失所望。劇情的淺薄和不合情理之點姑且

不談，而且把許多醜惡臭透，為世界影片上所禁止的動作都
表現出來，像是對女性無理的強暴與虐待，不堪入目，赤身
死屍直挺挺的排列在廳堂上，女兒把手掌去染死屍的血跡，
此外如舞場布置簡陋，以及全片背景的不實與不堪入目處，
真個叫人看了作三日嘔。像這種下流而又下流的影片，居然
攝製了出來，居然在上海公映出來，真是中國影戲界的大恥
辱！像這敗類還可以做導演，像這種製片公司還可以存在，
怎能不糟蹋了中國影片事業呢？這是喪失全中國民眾體面的
一部影片，我們不好輕輕的放過了他！

（夢舟，原文刊載於《無軌列車》第4期，1928年10月25日

　　導演王次龍是老牌影星王元龍的弟弟，是右派人士，劉
吶鷗批判已到開罵的程度，可見他是以期待中國片進步的恨
鐵不成鋼心理來評中國片，並無左右之分，完全對事不對
人。後來他自己投資製片，參加電影工作，更是進一步實踐
自己的理論和理想。如果劉吶鷗不是真愛電影，不是有強烈
的電影理想，就不會從臺灣家鄉賣了田地，拿錢到上海投資
辦電影雜誌又進一步拍片，全身跳進電影圈。求知慾強的劉
吶鷗，本想留學法國，母親不放心兒子走得那麼遠，盡量寄
錢供他在上海發展，當時上海的臺灣人多，是臺灣人較理想
的發展地方。

「怎樣描寫」比「描寫什麼」重要

　　《中國現代電影理論史》的作者酈蘇元對當年劉吶鷗的
理論相當肯定。雖未摘除劉吶鷗當年被平空戴上「國民黨御
用文人的帽子」，也未糾正劉吶鷗的文章受國民黨指使的荒
謬指控。但對劉吶鷗當年寫的〈中國電影描寫的深度問題〉

（原刊於1933年4月6日出版的《現代電影》第1卷第3期）文中提出的「怎樣描寫」比「描寫什麼」重要，給予高度肯定，在《中國現代電影理論史》第224頁有詳細分析，摘錄如下：

　　劉吶鷗說，在一部電影裡，它的怎樣地描寫著的問題常常比它的描寫著什麼的問題更重要。劉吶鷗的這一說法，反映了他們在這個問題上的基本觀點和態度。

　　對此，劉吶鷗解釋說，人們之所以欣賞一部戀愛小說，多半不是想從中得到什麼提示，而是要知道作者用什麼「特有的手法」來分析和描寫戀愛的內容。戀愛的經驗人人都有，但藝術表現卻是作者所獨有，而這對讀者來說更為重要。

　　劉吶鷗在〈中國電影描寫的深度問題〉一文中集中闡述了偏重形式和技巧的藝術思想。他指出：

　　「這關於表現手法如何的問題，實可以裁定一個藝術家的藝術技巧，即手腕的高低。同時，也是那個作品『是否藝術』的評判點。」並進而強調一部影片的藝術價值，是由它怎樣地利用機械性的手法和美的造型動作來表現主題而決定的。一句話，技巧的運用，形式的創造，是電影創作的關鍵，其好壞優劣是衡量藝術家創作水準和評價影片藝術價值的最重要的標準。從這一立場出發，他批評當時國產影片存在的最大弊病是「內容偏重主義」，而「在技巧未完熟之前的內容過多症卻是極其危險的」。他說，《城市之夜》、《都會的早晨》是兩部進步影片，同樣也都患有內容偏重的症狀。《城市之夜》成功地描寫了集團力量，卻忽視了人物性格的刻劃，因而「內容重，描寫過淺」；《都會的早晨》大膽展示現代城市的社會生活，但對題材缺乏提煉和昇華，顯得「量多質軟」。他認為發展國產影片的關鍵，不在主題

內容的改造和革新,而在形式技巧的完善和提高。

同樣的觀點,劉吶鷗在其另一篇文章〈電影的形式美的探求〉中作了不盡相同的表述。他指出,說電影是新的藝術,主要是指形式,即表現方式而言,新的形式不僅使其自身「有了跳躍」,而且連內容也因此而「添出新鮮味」。這是說,形式影響內容,形式的發展必然給內容帶來相應變化,形式的重要性不言而喻。他還非常具體地分析說,水平線可以表現安靜和死。長的垂直線能夠反映偉大莊嚴,曲線代表優雅,影調的高低分別表示歡樂和悲哀等等。言外之意,是說形式與內容緊密聯繫,甚至其本身就包含有某種內容。根據上述認識,劉吶鷗明白無誤地提出:「在一般藝術上形式,即表現方法,卻比主題,即內容更重要。」並且說:「一部影片的藝術上成功與否,卻與意識型態少有關係。」

雖然劉吶鷗並沒有完全否定內容,但輕內容重形式的傾向是非常鮮明的。

酈蘇元在2005年中國電影一百週年國際論壇發表〈審美觀照與現代眼光:劉吶鷗的電影論〉論文結論更進一步肯定,摘錄如下:

劉吶鷗的電影研究,既是對電影的審美觀照,又是對電影的現代思考。他的許多理論觀點,是合理的正確的,甚至頗具前瞻性,在當時並不多見。而這正是我們今天研究他的意義所在。

筆者以為劉吶鷗的「怎樣描寫比描寫什麼重要」的主張,不只針對三〇年代中國電影現狀提出有效改進的建議,

甚至對挽救二十一世紀初臺灣電影的衰落，也是有效改進的良方之一。筆者曾擔任多次行政院新聞局電影輔導金的審查委員，發現年輕一代的電影創作者提出的企劃案，多有相當新鮮可取的題材，但拍出來的電影，卻與原來的企劃案相去很遠，最大敗筆，就是無法表現出應有的吸引觀眾的影像魅力，以致上映時門可羅雀，甚至有不少影片迄今仍不敢拿出來上映，癥結就是不懂得怎樣描寫題材。以李安的《喜宴》來說，原只是一個關於同性戀結婚的題材，卻能創造出多樣文化衝擊的內涵，到處叫好又叫座，這就是善於怎樣描寫的典型例子。三〇年代吳永剛導演的《神女》，同類的妓女題材在國片中也不勝枚舉，但是吳永剛能化腐朽為神奇，反映了多重社會問題。再以近年的「母愛」電影為例，也是最古老最普遍的題材，但同樣是母親的題材，巴西片《中央車站》、西班牙片《我的母親》、張藝謀的《我的父親、母親》，由於都突破以往描寫的形式，表現方式完全不同，卻同樣散發出異樣感人的母愛光輝，為國際人士讚賞，這都是七十年前臺灣人劉吶鷗主張拍電影應重視怎樣描寫的理論的最佳明證，描寫得好能化腐朽為神奇，反之不會描寫，手上珍珠也會變糞土。當然這不是說只注意內容的描寫，而不去用心拍攝和選擇題材，最適當方法是先要選擇自己熟悉的，能發揮題材研究出怎樣表現的形式才能最好。

領先蒙太奇的研究

北京大學教授李道新在他的著作中對劉吶鷗有進一步肯定：

　　遺憾的是：由於各種原因，蘇聯電影給予中國電影的主
要啟迪，只在於其電影中的意識型態色彩和現實主義批評標
準，而不在於蒙太奇美學。（按指新興批評家們只學到這一點）

　　真正對蘇聯電影蒙太奇美學和歐洲電影「特性」理論自
覺運用到電影批評話語中，並以此作為電影批評標準的，還
是劉吶鷗。僅僅在1933年7月到1934年6月這一年時間裡，
劉吶鷗就發表了〈中國電影描寫的深度問題〉、〈歐洲名片
解說〉、〈論取材——我們需要純粹的電影作者〉、〈電影
節奏簡論〉和〈開麥拉機構——位置角度機能論〉等文章，
頗為一貫地把電影敘事當作自己的主要研究內容，並大多從
蘇聯和歐洲電影中吸取理論營養。（《中國電影批評史》第
151頁）

　　北京中央文化管理幹部學院藝術系副教授鄧燭非著作的
《蒙太奇概論》，是1998年由中國廣播電視出版社出版，書
中附有關蒙太奇的中文資料匯編，其中時間最早的中文資料
是1950年出版的《電影編導簡論》。我手上有較早的蒙太奇
中文資料，是1948年7月31日香港出版的《電影論壇》第2
卷第5、6期合刊刊登〈蘇聯電影底藝術道路〉，其中有愛森
斯坦與蒙太奇的導演手法介紹，相當具體，我知道重慶時代
出版的陳鯉庭的《電影軌範》，也提到蒙太奇。臺灣出版有
關蒙太奇的書，也是在五〇年代，白克導演寫的《電影蒙太
奇論》，可見劉吶鷗在1930年7月10日出版的《電影》第1
期發表的〈俄法影戲理論〉文中就介紹Montage的內涵，是
多麼的領先。1932年7月10日至10月8日劉吶鷗又在《電影
周報》發表的〈電影藝術論〉中一段以中文「織接」（Mon-
tage）論，都是最早的「蒙太奇中文資料」，當時中文「蒙太

奇」譯名已有人提起，尚未普遍，因此劉吶鷗自己翻譯為
「織接」。1951年臺灣電影理論前輩導演白克，在他批評英
國戰爭片《無情海》的文中說：「談導演手法，離不開『蒙
太奇』，這個名詞太玄，不如稱為『織接』，以異於剪接或
編輯。」這種說法很可能是受劉吶鷗的影響，因為當時白克
正在上海學電影，先在中央電影攝影場作場記，又在電通做
過袁牧之的副導演。

　　三〇年代蘇聯電影的蒙太奇理論影響全世界電影藝術的
發展，中國共產黨員崇拜蘇聯馬克思文藝理論列為最高指導
原則，可是由於專注於馬克思的思想，普特甫金和愛森斯坦
的電影蒙太奇理論反而疏於深究，以致落後於非馬克思信徒
的臺灣人劉吶鷗。現在大陸電影學者北大教授李道新等都認
為劉吶鷗是三〇年代研究蒙太奇最有心得的學者。由於他外
語能力占優勢，又喜歡讀書、看電影，因此成就比別人高，
左派人士把他與黃嘉謨、穆時英等列為同樣的「軟性電影」
學派，對劉吶鷗來說，是很不公平的。事實上，劉吶鷗的電
影理論成就早已超越他們。

　　中國關於電影蒙太奇的研究，九〇年代初期，大陸學者
才肯定劉吶鷗領先有深入研究，能先掌握到精義。因此大陸
電影學者真正了解蒙太奇遲了幾年。

　　　劉吶鷗說：蒙太奇是電影藝術的生命。在電影構成上，
　　可稱為「織接」，不單是指具體的剪接工作，而其實質是導
　　演「『內面的』工作」，即對整部影片的蒙太奇思維和總體
　　構想。
　　　劉吶鷗說，機械的開麥拉並不是靈魂之主，只有與蒙太

奇結合才能創造奇蹟。「未曾經過 Montage 的洗禮的一切的動作是死的，『無目的』的。」「用了織接的力量才能造出『影戲的』現實。」他具體解釋說，「織接」是電影獨特的創作方法和藝術技巧，它「把這些四角長方形的各片的頭尾連接而統歸在一個有秩序的統一的節奏之中，這一連的軟片便成為有個性的活潑潑的東西」。所以，「織接是影片生產上最生命的要素。它是詩人的語言，文章的文體，導演的『畫面的』的言語」。電影導演正是運用蒙太奇來突破現實時空的限制，賦予影像以新的意義和內涵，創造「被攝了的現實」，即體現自己藝術個性的銀幕世界。顯然，劉吶鷗用自己的語言對普多夫金蒙太奇理論的基本觀點作了轉述。

劉吶鷗說：從愛森斯坦自己的蒙太奇理論，對一般電影的蒙太奇進行研究：「《新和舊》（即《全線》是新俄 Sergei Eisenstein 一篇以農村經濟底再建設為主題的世界的名作。在這裡愛氏的電影組織論全部可以窺到。他說 Montage 不單是物象的形態而是表現抽象觀念的『電影語』。照他意見各畫面各斷片間的相剋和相沖，應該令觀象辯證法地生起感激狀態和知性的概念。這種觀念也進行對歐洲電影作品進行批評。其中，〈歐洲名片解說〉一文，便分析了雷同，克萊爾的《七月十四日》、謝爾蓋愛森斯坦的《新與舊》和卡爾德萊葉的《吮血鬼》三部作品，重點闡釋了他們在蒙太奇和節奏處理等方面的成就和不足。

（以上劉吶鷗說摘自《中國現代電影理論史》）

從上列資料可以證實，三〇年代，雖然左翼電影批評相當蓬勃，但能運用蒙太奇理論來批評電影的，劉吶鷗還是第一人。

電影理論的蓬勃時期

三〇年代是電影理論蓬勃發展時期，原籍德國的美國心理學家魯道夫・愛因漢姆（Rudolf Annheim）以心理學原則，完成研究電影藝術部分幻覺的理論體系。匈牙利電影理論家貝拉・巴拉茲（Bela Balozs）以馬克思主義觀點，提出電影藝術的獨特語言。蘇聯的導演兼電影理論家愛森斯坦（Sergei Eisenstein）和普特甫金（Pudovkin）的最豐富而複雜的電影蒙太奇論也在這時期完成。

劉吶鷗飽讀這些電影理論，以這些理論尺度來評《城市之光》和《都會的早晨》，文中曾說明費穆和蔡楚生都是他最尊敬的導演，但是看到他們創作方向的偏離，不能不提出善意的建言。這豈能被指為惡毒的攻擊？左派影評人自己疏於鑽研這些電影理論，以意識思想掛帥，疑神疑鬼指責別人。劉吶鷗懶得反駁而以行動實踐自己理論，竟認為被擊潰敗，豈不更可笑。

1982年12月20日，北京著名的電影理論家邵牧君教授在答覆影評人陳荒煤的公開信中就指出：「電影觀念應多樣化，電影的重要特徵之一，就是無論形式和觀念都是多樣化。」邵教授所說的多樣化，該是我們常提到的多元化，既有戲劇式電影，又有小說式電影、散文式電影、詩式電影，還有音樂式電影、美術式電影、歌劇式的電影等等。邵教授認為影評人、電影理論家可以鼓吹自己的理念，不宜過於偏狹以致試圖排除和否定別的電影觀念。

其實，有「戲」的電影和注重氣氛、情調的電影都有同時存在發展的權利，也就是說，所謂硬性電影、軟性電影本

可以並存。邵牧君又指出：「外露的形式不見得永遠比含蓄壞。隱藏的藝術也不見得一定比有明顯的藝術加工痕跡更高明。評論時都不能抹殺，不該強迫別人服從自己對電影本性的理念。」因此三〇年代中國電影史上劉吶鷗遭圍攻的錯失，可作為後人評論電影的殷鑑。

劉吶鷗為實踐理論，自己編劇、自己導演，據說他是即興派的導演，片廠中常有新靈感。他很講究穿著，西裝、大衣都是當時最好質料，上乘做工，卻要做舊，借朋友穿舊才穿，頸圍白絲巾、咬菸斗，揮銀頭手杖，完全耍藝術家的派頭。

1936年，國民黨中央宣傳部在南京成立中央攝影場，請劉吶鷗擔任電影檢查委員，該場第二部片張道藩編劇的《密電碼》，請劉吶鷗寫分場劇本。該片是中國影史第一部間諜片。寫北伐時期革命黨人赴貴州策動督辦周錫臣協助革命軍北伐，但周錫臣觀念保守，竟與北洋軍閥勾結，出賣革命黨人，幸革命青年不屈服，偷出密電碼，拆穿周錫臣的陰謀，導致北伐勝利。

該片由黃天佐和劉吶鷗執導演筒，高占非、黎鏗、李英、林靜、尚冠武等演出。五〇至六〇年代在香港電懋當大導演的唐煌當時還是場記。

據當年曾在上海工作的公孫魯，在他著的《中國電影史話》第二集第208頁談劉吶鷗有如下評論：

「劉吶鷗懂英、法、日三種外文，求知慾高，為人又虛心，有關電影理論與技術著作談了不少，在拍《密電碼》時，不但與黃天佐切磋琢磨，就是場記唐煌有什麼意見，只要對他一說，他也欣然接受……，在當年導演群中，算是真

懂電影，又肯不斷研究的一人。」

照公孫魯的介紹，像劉吶鷗這樣用功的導演，在中國導演群中少見（註15）。

1936年，劉吶鷗為藝華公司導演《初戀》一片，描寫一個富家子弟愛上了一個貧苦人家的女兒，而他的有錢表妹又熱愛著他。後來貧女被少爺的父親趕走，少爺也與表妹結了婚，但他因思念貧女而得了重病，最後，表妹將貧女找回，於是，少爺看著他的兩個愛人而死去。少爺在臨死之前對兩個女人給予了同樣的情愛，兩個女人之間也親如姊妹。通過這許多的描寫，影片不但調和了貧富之間的矛盾，也調和了資產階級內部的矛盾。這可能是同樣富家子出身的劉吶鷗的理想。

該片主題歌《初戀》由劉吶鷗好友戴望舒作詞，劉雪庵作曲，至今仍流行，歌詞浪漫淒美，抄錄歌詞如下：

> 我走遍了茫茫天涯路，
> 望斷遙遠的雲和樹，
> 多少的往事堪重數，
> 你呀，你在何方？
> 我難忘你那哀愁的眼睛，
> 我知道你那脈脈的情意，
> 你牽引我到一個夢中，
> 我卻在別個人夢中忘記你，

註15：公孫魯著《中國電影史話》第一集、第二集，香港南天書業公司出版。

啊……

我美夢中遺忘的人，

受我最初祝福的人

啊！我終日灌溉著薔薇，

卻讓幽蘭枯萎！

當年劉吶鷗被人攻擊為軟性電影的大膽描寫，現在看來已太保守，例如在《初戀》中描寫少女出浴，隔著磨沙玻璃，映演了少女性感優美的曲線，水蒸氣、淋浴水，少女舒暢的感受呼吸胴體的各個部位，電話鈴響，就如此赤裸裸地去接聽電話……，三〇年代，這樣的描寫被認為是新潮的鼻祖，被左派影評人攻擊為軟性電影色情畫面的始作俑者。其實這才是高級的唯美畫面，和欣賞女性裸體畫同樣，沒有絲毫的色情淫味，沒有被檢查修剪[註16]。

1938年，劉吶鷗與日本東寶合作創立光明映畫社，借藝

註16：據秦賢次先生考證，1938年1月29日，劉吶鷗曾參加過在武漢成立的抗日愛國組織「中華全國電影界抗敵協會」，當選第一屆理事之一，名單如下：張道藩、方治、羅剛、羅學濂（「中電」廠長）、鄭用之（「中製」廠長）、姚蘇鳳、陳波兒、袁叢美、白克、崔萬秋、吳佑人、黃天佐、劉吶鷗，以及陽翰笙、唐納、應雲衛、史東山、袁牧之、鄭君里、馬彥祥、程步高、沈西苓、趙丹、孫瑜、洪深、金山、萬籟鳴、邵醉翁、羅明佑、蔡楚生、夏衍、阿英、田漢、舒湮、蘇怡、司徒慧敏等七十一人，可看出對日抗戰國共合作不分左右同赴國難。可見劉吶鷗也曾參加過抗日陣營，後來劉吶鷗會接任汪偽政府國民新聞社社長，是由於前任社長穆時英是他志同道合一起打拚過的好友，被上海的重慶地下工作人員所殺，他有繼好友遺志的道義，經汪政府次長胡蘭成的推介，而不惜冒生命危險肩負起這一重任，是對朋友的義氣。

華片拍攝日語發音的《茶花女》，陳雲裳主演，李萍清導演，同年輸入日本首映，是第一部輸入日本上映的中國片。

為劉吶鷗平反

富家子弟劉吶鷗，在貴族化的青山學院讀了四年，養成紳士風度，出入有私人汽車，在三○年代的上海十分少見。他不滿上海人看電影講話的惡習慣，加上隨地吐痰，都缺公德心，紳士風度的劉吶鷗羞與為伍，當然會批判。這樣的富家子難得的是除了和朋友搓麻將、跳舞消遣外，他第一嗜好是看書，每天都要看書，每月看書列有條目。看電影也是嗜好，尤其外國電影絕不遺漏，還要寫日記，在臺南縣政府出版的《劉吶鷗全集》中，有兩本就是劉吶鷗用中、英、日、法，甚至拉丁文寫的日記，由此可以證明他的確非常用功，非一般富家子弟可比。

1926年，他在上海震旦大學進修法文班，同時又進修中文，閱讀了中國傳統文學如《元曲》、《紅樓夢》、《水滸傳》、《品花寶鑑》、《樂府詩集》、《楚辭研究》等等。1927年4月因祖母病危返臺南奔喪，5月再到東京雅典娜法蘭西語言學院繼續讀法文和拉丁文，充實他外文基礎。第二年又回上海，因為東京影圈是日本影人的世界，只有在上海才能恢復他的華人身分，發揮他愛中國電影的夢想。

三○年代左翼電影評價過高

1987年4月，北京電影理論學者邵牧君在一篇〈未必否定才能超越〉的文中首先提到：

對三〇年代左翼電影，我一直認為過去評價過高，反映了政治代替藝術的評論觀念。電影界對此竊竊私議者大有人在，我無非是同氣相求，形諸公開言論而已。（見邵牧君著《銀海游》第453頁）

隨著極左思潮的膨脹蔓延，中國電影便走上了一條脫離世界電影發展常規的曲折道路：既否定電影的大眾化娛樂功能，也反對強調電影的藝術性，剩下的只是直率的政治宣傳和政策圖解。（見邵牧君著《銀海游》第462頁）

劉吶鷗正是苦口婆心指出左翼電影運動這種錯誤觀念，可以說邵牧君是較早接觸西方電影的中國大陸學者，顯然眼界較高，視野較寬，無形中與劉吶鷗的觀點較接近[註17]。

2003年6月，《中國電影發展史》的主要作者李少白，在他的新著《影史権略——電影歷史及理論續集》（文化藝術出版社出版）曾被推崇為有異於前人的新的陳述，新的解釋和新的評價，果然對劉吶鷗也有新的評價，其中第113頁說：

劉吶鷗的文章以較強的理論性論文有〈Écransgue〉、〈中國電影描寫的深度問題〉、〈論取材——我們需要純粹電影作者〉、〈關於作者的態度〉、〈電影節奏簡論〉、〈開麥拉機構——位置角度機能論〉以及〈光調與音調〉等……，他的基本觀點是形式美學論，又有唯美主義的東西，「影藝是沿著由興味而藝術、由藝術而技巧的途徑而走的」；「視覺的要素的具像化」是影片「形式上的最後的決定者」。為此，作者鼓吹「需要純粹電影作者」。在國產影片編導中，

註17：邵牧君著《銀海游》，1989年1月，北京中國電影出版社出版。

> 他推崇但杜宇「是具有純粹的電影描寫的好的資質的導
> 演」，說他編導的《南海美人》,「光線美和構圖美差不多處
> 處使我們忘了故事的貧乏」。……，劉吶鷗對於電影的光學和
> 錄音也有探討，認為光調同蒙太奇的同樣重要。不只是視覺
> 光學的，而且是視覺藝術的，……。劉吶鷗的這些理論……
> 就理論本身而言，在當時來說，也還是有相當理論價值的。

　　李少白教授除了仍堅持劉吶鷗有攻擊新興電影的意圖
外，幾可替劉吶鷗做了部分的翻案，現在北京年輕一代研究
電影史和電影理論有成就者，幾乎都是他的學生，其中李道
新教授敢替劉吶鷗翻案，可能正是他的老師李少白的指導。
劉吶鷗能得到當年嚴詞批判他的李少白現在的肯定，可以說
劉吶鷗已無遺憾了。

　　1937年7月7日，中國全面抗日戰爭爆發，劉吶鷗沒有隨
他服務的中央電影攝影場遷往重慶，留在上海，出任日本人
支持的中華電影公司製作部次長，又接任偽政府的國民新聞
社的社長^(註18)，在抗日人士眼中成了漢奸，於1940年9月3
日，被愛國激進分子槍擊死亡。不過當時淪陷區，不少人和
劉吶鷗同一立場，稱他為「和平運動的愛國分子」，而且是
遵循「孫中山和平、奮鬥、救中國的理念」的革命信徒。

註18：《國民新聞》1940年3月22日創刊於上海租界內，由穆時英首任
　　　社長。是年6月28日，穆時英被重慶「軍統」情治人員刺殺。劉
　　　吶鷗又經由胡蘭成推介，乃於8月初接任《國民新聞》社長。「他
　　　希望該報能夠減少它的政治意味，而致力於新中國文化的重建工
　　　作。他嘗謂，論戰是沒有用的，好的作品是最有效的利器。在他
　　　未遇難之前，他時常召集許多青年作家懇談、指導，同時又預備
　　　自己斥資辦一文藝作品刊物。」

由於愛國方式不同，我們不能因為他留在淪陷區替汪偽
政府工作安撫淪陷區的同胞，就不愛國。當年汪精衛離開重
慶，蔣介石事前都有情報，故意不阻止，也是對大局的另一
種策略，當時誰都沒有料到太平洋戰爭後，局勢會大逆轉。

劉吶鷗的被刺殺，淪陷區的人士以他為和平運動犧牲，
為國捐軀，以成仁取義來頌揚，紛紛去電慰唁，出殯日七百
多人致祭，備極哀榮。

國民新聞社的祭文摘一段如下：「壯哉劉君，八閩之英
（一直自稱是福建人），為學奮勉，蜚聲黌門，昔歲東渡，
造詣宏深，學成歸國，文壇馳名……」其中「秉筆剛直，卓
爾超群」，是對劉吶鷗評論電影的最佳寫照。又有悼念文稱
劉吶鷗為「文化導師」、「文化鬥士」等等。日本人對他更
為推崇，1987年8月15日東京凱風社出版的辻久一著《中華
電影史話》（日中電影回想記）第132-136頁對劉納鷗在孤島
時期的電影活動有詳細記述，語多讚揚。

1942年，日本影星李香蘭來臺灣拍片時，特地到柳營劉
吶鷗家拜祭。

當時臺灣人以中文出版的《風月報》，也有一篇歌頌式
的報導，對英年早逝的劉吶鷗極為惋惜。他的死後哀榮則有
與有榮焉的感覺。劉吶鷗確實死得太早，死得太冤，有人並
認為他是做了川喜多或張善琨的替死鬼。不過，無論如何劉
吶鷗的生命雖然短促，他的電影理論對三〇年代中國影壇的
啟蒙和影響的貢獻，卻不會埋滅。

他的妻子，是道地的嘉義世家千金——表姊黃素貞，他
們在1922年10月16日劉吶鷗就讀青山學院高等部時就結婚，
劉吶鷗很有孝心，是奉母命結婚。夫妻在東京同住了一段時

期，劉吶鷗到上海時，妻子同去，也住了幾年。

1999 年，臺灣中央大學中文系研究生許秦蓁小姐論文〈重讀臺灣人劉吶鷗（1905-1940）——歷史與文化的互動考察〉文中已為劉吶鷗的生平更正了許多影史文章的錯誤，接著許秦蓁小姐又爭取到臺南縣政府出版康來新、許秦蓁主編的《劉吶鷗全集》六冊），2005 年又舉辦「劉吶鷗國際研討會」，發表多篇論文，如能讀到這些書籍和論文，相信對劉吶鷗會更了解。

本文拉雜寫來，不像是一篇正式的論文，但對被大陸影壇誤解多年的劉吶鷗，該可以還給他一個真面目。最近有臺藝大電影系主任廖金鳳教授，領導一批年輕人正進行拍攝《劉吶鷗傳奇》的記錄片《世紀縣案》，將遍訪臺、日、中三地學者及追尋有關史料，可為劉吶鷗留下更珍貴史料，在此預祝他們成功。

參考書目

1. 李道新著《中國電影批評史》，2002 年 6 月，北京：中國電影出版社出版。
2. 李道新著《中國電影文化史》，2005 年 2 月，北京大學出版社出版。
3. 李道新著《中國電影史（1937-1945）》，2000 年，北京首都師範出版。
4. 羅藝軍主編《中國電影理論文選》，1992 年，北京：文化藝術出版社出版。
5. 羅藝軍主編《20 世紀中國電影理論文選》，2003 年，北京：中國電影出版社。
6. 《王無塵電影評論選》，1994 年，北京：中國電影出版社出版。

7. 《中國電影評論文選》，1993年，北京：中國電影出版社出版。

8. 酈蘇元、胡菊彬著《中國無聲電影史》，1996年，北京：中國電影出版社。

9. 李少白著《電影歷史及理論》，1991年，北京：文化藝術出版社。

10.林年同著《中國電影的美學》，1991年，臺北：允晨文化實業股份有限公司出版。

11.陳緯編《柯靈電影文存》，1992年，北京；中國電影出版社。

12.邵牧君著《銀海游》，1989年，北京：中國電影出版社。

13.任殷著《電影追蹤》，1989年，上海：上海文藝出版社。

14.陳荒煤著《探索與創新》，1989年，北京：作家出版社。

15.張駿祥、程季華主編《中國電影大辭典》，1995年，上海：上海辭書出版社。

16.許秦蓁著〈重讀臺灣人劉吶鷗（1905-1940）——歷史與文化的互動考察〉，1999年，國立中央大學碩士論文。

17.鄭逸梅著《影壇舊聞——但杜宇和殷明珠》，1982年，上海：上海文藝出版社。

18.劉森堯著《電影與批評》，1982年，臺北：志文出版社。

19.蔡洪聲著《蔡楚生的創作道路》，1982年，北京：文化藝術出版社。

20.孫瑜著《銀海泛舟——回憶我的一生》，1987年，上海：上海文藝出版社。

21.上海文藝出版社編《探索電影影集》，1987年，上海：上海文藝出版社。

22.齊隆壬著《電影沉思集——風潮、結構與批評》，1987年，臺北：圓神出版社。

23.劉成漢著《電影賦比興集》（上、下集），1992年，臺北：遠流出版事業股份有限公司。

24. 林縵、李子云編選《夏衍談電影》，1993 年，北京：中國電影出版社。

25. 中國電影藝術研究中心、廣電部電影局黨史資料徵集工作領導小組編《中國左翼電影運動》，1993 年，北京：中國電影出版社。

26. 劉現成編《拾掇散落的光影：華語電影的歷史、作者與文化再現》，2001 年，臺北：亞太圖書出版社。

27. 陸弘石著《中國電影史》，2005 年，北京：中國電影出版社。

28. 王海洲主編《鏡像與文化：港臺電影研究》，2002 年，北京：中國電影出版社。

29. 孟犁野著《新中國電影藝術史稿（1949-1959）》，2002 年，北京：中國電影出版社。

30. 袁叢美口述、黃仁編撰《袁叢美從影七十年回憶錄》，2002 年，臺北：亞太圖書出版社。

31. 李少白著《影史權略——電影歷史及理論續集》，2003 年，北京文化藝術出版社。

32. 丁亞平主編《百年中國電影理論文選》（上、下集），2003 年，北京：文化藝術出版社。

33. 王人殷主編《與共和國一起成長》，2003 年，北京：中國電影出版社。

34. 章明著《找到一種電影方法》，2003 年，北京：中國廣播電視出版社。

35. 卓伯棠著《香港新浪潮電影》，2003 年，香港：天地圖書有限公司。

36. 鄭樹森編《文化批評與華語電影》，2003 年，桂林：廣西師範大學出版社。

37. 黃仁主編《白克導演紀念文集暨遺作選輯》，2003 年，臺北：亞太圖書出版社。

38.陳飛寶著《臺灣電影導演藝術》，2000年，臺灣電影導演協會、亞太圖書出版社。

39.黃仁編《何非光圖文資料匯編》，2000年，臺北：財團法人國家電影資料館。

40.黃會林著《中國影視美學民族化特質辨析》，2001年，北京：北京師範大學出版社。

41.胡智鋒著《影視文化論稿》，2001年，北京：北京廣播學院出版社。

42.陳獻著《影視文化學》，2001年，北京：北京廣播學院出版社。

43.金丹元著《影視美學導論》，2001年，上海：上海大學出版社。

44.廖金鳳著《消逝的影像：臺語片的電影再現與文化認同》，2001年，臺北：遠流出版事業股份有限公司。

45.程季華、李少白、邢祖文著《中國電影發展史》（1、2），1981年，北京：中國電影出版社。

46.酈蘇元著《中國現代電影理論史》，2005年3月，北京：文化藝術出版社。

47.丁亞平著《中國電影文化史評》，2005年3月，北平：中央編譯出版社。

48.許道明、沙似鵬著《中國電影史》，1990年，中國青年出版社。

49.范志忠著《世界電影思潮》，2004年9月，浙江大學出版社。

50.許南名著《電影藝術詞曲》，1986年，北京：中國電影出版社。

51.李道新著《中國電影的史學建構》，2004年，北京：中國廣播電視出版社。

52.鄧燭非著《電影蒙太奇概論》，1998年7月，北京：中國廣播電視出版社。

53.康來新、許秦蓁主編《劉吶鷗全集》（六冊），2001年，臺南縣政府文化局出版。

54. 郭華著《老影壇》(1905-1994)，2004年10月，安徽教育出版社。

55. 黃仁等著《跨世紀臺灣電影實錄（1898-2000）》，2005年7月，臺灣國家電影資料館。

56. 黃仁等著《臺灣電影百年史話》，2004年12月，臺灣中國影評人協會。

57. 李希賢編譯《電影製作技術》，1965年，國際電影電視工程學會中國分會（臺灣）出版。

58. 白克著《電影蒙太奇論》，1953年，臺灣：良友出版社。

59. 李以庄著《電影理論初步》，1984年，江西人民出版社。

60. 鍾大豐、潘若簡、庄宇新主編《電影理論：新的詮釋與話語》，2002年，北京：中國電影出版社。

61. 何力譯《電影美學》，1982年，北京：中國電影出版社。

62. 徐建生譯《電影理論評史》，1994年，北京：中國電影出版社。

63. 陳梅靖著《電影技術》（上、下冊），2005年2月，國立臺灣藝術大學出版。

64. 1940年9月上海出版的《國民新聞》。

65. 1940年9月臺灣出版的唯一中文《風月報》。

66. 辻久一著《中華電影史話》(1939-1945)，1987年，東京：凱風社。

67. 廖金鳳譯《電影百年發展史》，1998年9月，美商麥格羅爾‧希爾國際公同臺灣分公司出版。

68. 葉龍彥著《日治時期臺灣電影史》，1998年，玉山出版社。

69. 陳播主編《三〇年代中國電影評論文選》，1993年，北京：中國電影出版社。

70. 陳錦玉著〈劉吶鷗「新感覺派」的藝術追尋者〉，2005年，劉吶鷗國際研討會論文之一。

71. 許秦蓁著《摩登‧上海‧新感覺──劉吶鷗》，2008年2月，臺

北：秀威資訊公司出版。

72.三澤真美惠著《暗殺された映畫人‧劉吶鷗の足跡：1932-1937》，
2005年1月發行，早稻田大學21世紀COEプログラム。

73.三澤真美惠著〈抗戰勃發現の劉吶鷗の映畫活動〉，「2005年劉
の吶鷗國際研討會」論文。

74.酈蘇元著〈審美觀照與現代眼：劉吶鷗的電影論〉，紀念中國電
影一百週年國際論壇論文，2005年10月26日。

創造兩岸電影雙贏的領航者

李行

自律、自制、自省的精神

好萊塢大導演勞勃懷斯（Robert Wise）說，作為一個電影導演必須具備三個 P：⑴充滿熱情（Passion），⑵持久的耐心（Patience），⑶堅強意志力（Perseverance）。這三個 P，李行導演都完全具備，尤其拍《秋決》和《汪洋中的一條船》，這三 P 精神特別明顯。

不過筆者覺得李導演還有人格特質，能自律、自制、自省，而又有犧牲奉獻精神，也符合勞勃懷斯的 3P。這才是李行最令人尊敬，也最足以為後代做典範的楷模。他拍《貞節牌坊》時，一再追加預算，老闆沒話說，結果上片大賠，李行覺得對不起老闆，將一張海灘工作照放大，貼在臥室牆上，每天面對，決心下一部片一定要拍好，果然後來拍的片子叫好又叫座，最難得的是，1978 年他拍《汪洋中的一條船》時，為了爭取中影增加拍片經費，婉拒百萬元片酬，這種對電影求好的犧牲奉獻精神，在兩岸三地少見。李行又帶動男女主角秦漢和林鳳嬌非常辛苦拍攝本片，竟將片酬五十萬元捐給振興復健中心和鄭豐喜文教基金會，又因分別扮演鄭豐喜和吳繼釗夫婦，秦、林二人特以大紅包送給鄭豐喜的父母，也富有人情味。這種典範是李行留給影壇最重要的資產，蔣介石夫人親筆函謝林鳳嬌，讚揚她的愛心。在真善美雜誌曾刊登蔣夫人信函全文。

李行由於《汪洋中的一條船》叫好又叫座，當年臺北市十大中外賣座片冠軍，又婉拒片酬，中影除了給李行十萬元獎金外，並將臺北春節檔期讓給李行自導自製大眾出品的《小城故事》首映。李行說《小城故事》因春節檔賺錢的收

入，遠超過片酬幾倍。證明「有捨才有得」，是給晚輩最好的典範。還榮獲國民黨的華夏二等獎章，這在台灣影人中是第一位獲此殊榮者。

同樣是瓊瑤的作品，只有李行導演的瓊瑤作品《啞女情深》特別有生命力，啞女倔強堅忍奮鬥一生，生命力特別強，逝世前仍不服輸，告訴女兒，無論怎樣困難都要讀書，只有讀書，才能改變命運，這是對觀眾最好的教育。後來李行的《汪洋中的一條船》的鄭豐喜就是讀書改變命運的最佳例證，從出生就殘障的鄭豐喜，他每天在地上爬行上小學，讀到高中，才有善心人士贈義肢站起來，十幾年的爬行上學，風雨無阻，可見他讀書求知的意志力之強。尤其最後乩童上刀梯求神，應是向天抗爭。也可說是對悲苦命運永不服輸的抗爭。

幾乎兩岸影評人都說李行電影，是維護中國傳統倫理道德，其實還有更重要的主軸，是對命運的抗爭，這也是李行電影一貫的戲劇性張力的根源，除了《啞女情深》、《汪洋中的一條船》，還有《貞節牌坊》的小寡婦孤床獨眠難熬的掙扎，對舊禮教的反抗，李行本人從配角小演員，做到大導演，未嘗不是對命運抗爭的成果，投射在作品中。

其實李行不祇是電影家、還是教育家和慈善家。他的作品中幾乎每片的教育意味都特別重，例如《街頭巷尾》中羅宛琳拿兩個蘋果孝敬李冠章，反被誤為偷竊，叫她罰跪，證實非偷竊，又擁她入懷，是教育好戲。《路》片中也有老粗型的老爸，望子成龍心切，苦於無法與兒子溝通的感人好戲，還拍過純教育題材的《細雨春風》。

李行在電影工作之外，又推動社會福利事業，接辦父親

創設的「紅心字會」，幫助受刑人家屬，每年有一次募款義賣餐會，參加的人都很熱心捐款，加上臺北市社會局的補助，受惠的受刑人家屬難以數計，造成臺灣社會的暖流。同時廿年來，多位貧困的影人過世，李行代為募款料理後事，建立了臺灣演藝人員互助合作的典範。

第一部在大陸放映的臺灣片

《汪洋中的一條船》是第一部在中國大陸全國影院放映的臺灣影片，還在大陸大眾電影雜誌觀眾票選的百花獎中得到最佳影片和最佳男主角提名。[註1] 打開李行在大陸影壇的知名度，並能普受尊敬，該片的成就該是原因之一。

由於臺灣中影是國民黨黨營機構，不少影人替中影拍戲，都有「不撈白不撈的心態」，因此民營公司三百萬元可完成的影片，中影非四百萬不可，據說有一部大片，光是報銷喝咖啡錢就花掉五、六十萬元。

相形之下，李行為充裕電影預算，婉拒中影百萬片酬的作風便不同凡響，據說當時的總經理明驥反而感到為難，他

註1：《汪洋中的一條船》的演職員表：出品公司：中央電影事業股份有限公司；製片人：梅長齡、明驥，策畫：張法鶴，導演：李行，原著：鄭豐喜，編劇：張永祥，攝影：陳坤厚，美術指導：林燈煌、蔡正彬。音樂：翁清溪，演員：鄭豐喜（秦漢）、吳繼釗（林鳳嬌）、鄭豐喜童年（歐弟）、吳父（崔福生）、鄭父（葛香亭）、賣藝老人（韓甦）、表哥（江明）、院長（郎雄）、五哥（丁國勝）、五哥童年（陳恩）、校長（曹健）、吳母（張冰玉）、鄭母（傅碧輝）、同學（伍克定）、同學（劉夢燕）、同學（劉靜敏）、接生婆（素珠）、叔叔（王宇）、祖父（陳國鈞）、房東（游娟）。

對李行說：「你不要片酬，我預算怎麼編？」李行還是很堅持，因此導演片酬項下是零，管理中影預算的國民黨高層人士對李行另眼相看，結果《汪》片超支預算，也沒有人敢說話，都知道李行是真正為戲好，其中颱風淹水場面，因中影當時還沒有特技攝影設備，到處打聽，調集所有製片廠最大風扇造風，在攝影棚搭建儲水池拍攝淹水場面，都是非常費錢費事。當時正值冬天，氣候很冷，拍鴨寮被狂風吹倒塌場面，童星歐弟兩隻小腿被綁起來，以膝蓋著地走來走去，又要冒著狂風豪雨趕鴨子，泡在寒冷水中。拍完一個鏡頭，歐弟跟演五哥的陳恩兩個小孩躲在倒塌茅屋中未出來，引起家長抗議，沒想到小孩說在裡面比較溫暖，才使大人放心，也可見小孩拍片之艱辛。

童星吃足苦頭

演鄭豐喜童年時代的童星歐弟，是李行花了很長的時間找尋，才在三重夜市賣草藥地攤找到，跟師父賣藥，跑過江湖，學過軟骨功的歐弟，可以忍受雙腿被綁的痛苦，當李導演教他表演各種表情時，歐弟很快能領悟，表演得恰到好處，使李行喜出望外。歐弟一雙小腿同時緊綁在大腿後面，以雙膝跪地走路，起初相當痛苦，先是綁一分鐘，練習走路，慢慢延長時間，綁兩分鐘、五分鐘，後來拍完一場戲也沒有鬆綁。歐弟不敢喊痛，直到實在受不了，才透過助導要求導演鬆綁。李行說：現在要再找到能這樣忍痛吃苦的童星，可能很難了。

看過《汪洋中的一條船》的觀眾，莫不稱讚歐弟演得好，我最欣賞的是，鄭豐喜小時學習騎單車的戲，屢仆屢

起，毫不氣餒。我以為這就是臺灣人「永不服輸的臺灣精神」，臺灣人能夠在許多災難中站起來，能夠在許多外族侵略中永不屈服，也是靠這種頑強、堅韌的生命力，鄭豐喜正是這種臺灣精神的代表。當然，這種精神也是中國精神，李行的 《原鄉人》中，流落東北的臺灣鄉土作家鍾理和受過日本教育，卻不講日語，不用日文寫作。靠開車謀生，卻不載日本人，寧可過苦日子，這也是永不屈服的頑強的中華民族精神。

秦漢為戲犧牲

演綁腿戲最辛苦的是秦漢，他年齡大，沒學過軟骨功，兩個小腿綁在大腿後面很痛苦，還要在膝頭下裝義肢，再罩上特製的長褲走路，才不會看出紕漏。秦漢為演好鄭豐喜不但忍痛拍片，而且寧可破壞俊美形像，剪掉偶像明星最寶貴的頭髮，化裝成土里土氣的鄉村殘障人，忠於劇中人物的造型，在流行俊男美女的國語片中，很少英俊小生肯這樣犧牲，令人佩服。

李行特請體能矯正專家指導和訓練秦漢，必須忍受血脈不通的痛苦，還得學會以義肢代步的本事。初學裝義肢走路時，秦漢被摔得鼻青臉腫，但為了演好這個角色，不得不咬緊牙根練習。李行又請外科醫生指導怎樣裝卸義肢的技術，可見，秦漢拍每場戲，都煞費苦心。李行除了導戲，半年來馬不停蹄的穿梭於士林片廠、吳繼釗家、雲林口湖鄉鄭豐喜的老家徵詢家屬意見，當然也夠辛苦。導演以身作則，才能帶動工作人員。飾演鄭豐喜妻子的林鳳嬌和秦漢都推掉不少片約。李行要求半年內不能接別人戲，全神貫注拍這部片，

林鳳嬌雖然不必裝義肢，但必須向吳繼釗學習，幾次訪問吳繼釗，根據鄭豐喜生前的相片簿，揣摩吳繼釗遭受世俗批評的內在和外在的心理壓力的心態。她是一個真正肯完全付出的偉大女性，沒有吳繼釗，就不會有鄭豐喜。難得的是，當時是林鳳嬌最紅的高峰期，經常趕拍三、四部片，為了演好吳繼釗，不但犧牲多部片約，還捐出全部片酬給振興復健中心和鄭豐喜基金會，完全以奉獻精神來完成這部影片，在當年女明星爭片酬、爭排名的風氣下，林鳳嬌的作為令人欽佩，因此蔣夫人持別親筆寫信嘉勉。

真實故事感人

《汪洋中的一條船》是收集鄭豐喜的一百篇短文同名傳記小說改編，是鄭豐喜奮鬥生涯的主要部份。海明威的名言：「虛構的故事，令人感動一時，真實的故事，令人感動一生」。

首倡健康寫實的李行，在《汪》片開頭，是以風雨來襯托鄭豐喜的誕生，象徵苦難人生。這個兄弟姐妹眾多的貧窮家庭，鄭豐喜出生時雙腳便畸型，家中多人主張不要留下來，幸好祖父反對才未被悶死。也因此鄭豐喜從小就在貧窮和殘廢雙重苦難中掙扎奮鬥反抗命運，什麼力量支持他一生如此奮鬥？有人指責片中沒有表現，其實在童年時代，他五哥曾對鄭豐喜說過：「許多偉人的成功，都是靠自己努力『努』出來的。」《汪洋中的一條船》的童年部分拍得最好，幾乎每一個鏡頭，每一個場景都可列為大師經典作品。少年的鄭豐喜為祖父搖扇，是殘障兒爭取被人愛的表現，相當感人，童星歐弟學騎腳踏車的場面，屢仆屢起，除表現了

無比的堅強的毅力外，五哥不准別的孩子嘲笑，大打出手，鄭豐喜也趁勢抓住一個小孩的腿，叫五哥打個夠，正強調了兄弟的手足之情。李行把幾個童星的戲發揮得淋漓盡緻。

六歲時，鄭豐喜隨江湖老人與猴子為伍，輾轉各地賣藝，跪地討錢，和猴子一樣高，晚間和猴同眠。不久，老人黯然而逝，豐喜更孤單，只好爬回家鄉，為減輕家裡負擔，就避居田寮養鴨。靠爬行撿拾田間的花生、蕃薯、野菜充飢，又要挖蝸牛餵鴨，籃子掛在脖子上爬行，還要強忍其他孩子欺侮。遇颱風侵襲那場戲特別感人，行動不如鴨子的鄭豐喜，在驚慌中趕鴨進寮，可是水漲迅速，鄭豐喜無助的呼天喚娘，田寮倒塌。幸好父親和五哥撐著木筏來救，焦慮尋覓呼叫，令人提心吊膽。最後五哥冒著風雨游過去救弟弟出來。

十歲時讀國小，豐喜有著無比興奮，可是上下學時爬行十分痛苦，他忍著痛苦努力讀書，有著過人意志，直到讀高中，才得到校長的鼓勵，安排免費裝置義肢，終於能站起來，更加努力，考取大學。

片中有不少溫馨的好戲，可見五十年代臺灣社會的人情味，例如熱心校長的鼓勵，有善心人士（徐錦章大夫）捐贈義肢，鄭豐喜獲義肢，達成廿年站起來的夢想，母子相見彼此面露欣喜，默默無語相望，然後相擁，李行表現的親情，十分感人。又如鄭豐喜在大學時，遺失心愛的腳踏車，是他唯一代步的交通工具，同學得悉集資買一部新車送他。這種同學間的友愛的存在也相當感人，這是健康寫實的特色。

偉大的女性

女同學吳繼釗更是偉大，大學生，富家小姐，竟然愛上

貧窮的殘廢人，拋棄物質享受，無視世俗的眼光和父母的反對。基於教育窮鄉的共同理想而堅持愛他，終於嫁給鄭豐喜，洞房花燭夜說出籌辦圖書館的願望。吳父起初反對的態度頗能表現出為人父母的愛心和私心，也顯示了社會道德的兩面性；一方面讚頌殘障者的奮鬥精神，一方面又拒絕與殘障者發生關係。幸好由於女兒的堅持，最後吳父不但心軟，還把聘金十萬元退還，說「只是考驗而已」。編導為加強吳繼釗和鄭豐喜的愛情戲，加了一場颱風之夜，吳繼釗勇救鄭豐喜，這在原著中並沒有，雖可表現吳繼釗的愛情堅定，但讓鄭豐喜「坐」等，不合於他一生奮鬥求生的性格。吳繼釗對愛情戲很有意見，事前曾建議李導演不要拍成愛情文藝片。(註2)

鄭豐喜因童年自己太苦，決要造福鄉梓，大學畢業回家教書。婚後夫婦一起印書賣書為籌辦圖書館努力。當選十大傑出青年，家鄉人也以他為榮，他病危時，全鄉民眾都為他祈神下跪，求老天保佑。他個人英年早逝的悲劇，化為全鄉的悲劇，甚至是人類的悲劇，最後乩童爬刀梯，有向神靈與天抗爭的意味，既有鄉土味也相當感人。

李行在這裡發揮了他的鄉土情懷，結婚場面、又洋又土，吹吹打打。求神場面爬刀梯，也在強調純鄉土風味。鄭家的場景搭建也有鄉土情調，片初有一個場景，是好幾孩子擠睡在一張床的場面，表現了清寒人家的生活面貌。

電影結構，採一半倒敘形式，從讀大學開始，將以往的艱辛奮鬥，適時穿插在各個層面，加強戲劇效果。卻也造成無法一氣呵成的缺點，削弱了感人的力量。

李行的電影，多有「影以載道」的說教味道，但是這部

電影，由於鄭豐喜奮鬥的事蹟本身就是最好的教材，用不著如何強調，就已處處表現了教化主題。更表現了對命運的抗爭。

永不服輸的臺灣精神

在此我抄錄鄭豐喜在北港高中發表的演講詞作參考，他說：「多少年來，上蒼不斷地用貧困、殘疾、交迫來苦我心志！勞我筋骨！餓我體膚！但它最多只能給我暫時的挨餓、受凍。深信它，考驗不倒我！折磨不死我！為了生存！為了人性的尊嚴！為了更美好的明天！我握著拳頭！咬緊牙關！挺起胸膛！勇敢地，樂觀地，接受上蒼所給予的一切挑戰。」這就是臺灣人永不服輸的精神。

李行作品中的小人物，往往是現實命運的抗爭者或犧牲者，筆者在前文已有提到，這裡再進一步引伸，除了《汪洋中的一條船》的鄭豐喜，還有《貞節牌坊》的小寡婦、《路》的風塵女、《原鄉人》的鍾理和，這些人都有頑強抗爭的生命力，尤其《啞女情深》中出生北方的啞女，因一生向悲苦命運奮鬥，對她最大打擊莫過於生的女兒也是啞女，

註2：吳繼釗是非常明理知義的偉大女性，她苦心助丈夫成功卻不居功，她認為他們的相愛雖然挫折重重，畢竟是私事。鄭豐喜的成功，是個人奮鬥的毅力、遠大於她的助力，所以鄭豐喜寫「汪洋中一條破船」時，她力阻丈夫把那段戀愛生活寫得太多。李行籌拍本片時她也建議不要在這方面著力，以免拍成愛情文藝片，但李行因受過叫好不叫座作品的痛苦，如《貞節牌坊》、《玉觀音》、《路》評價都很高，卻不賣座，使資方虧本，所以《汪洋中的一條船》，還是以愛情為主軸，又加了一場原著沒有的吳繼釗勇救鄭豐喜的颱風戲。雖然感動一般觀眾，卻成為本片的「白璧之瑕」。頗受影評的指責。

事前丈夫曾迫她墮胎，她把希望寄託於第二代，堅持要生下來，不幸竟是啞女，於是丈夫出走，不久婆婆逝世，公公臥病，兄嫂不顧，啞女刻苦持家，變賣手飾，侍奉公公湯藥，教育女兒，可見她並未被一再悲苦的命運擊倒，臨終仍以

《啞女情深》表現了李行永不服輸的一貫精神

手勢告訴女兒，無論如何要讀書，只有讀書才能改變命運，這種「永不服輸的精神」是李行作品表現本土化的一大特色。

　　開拓臺灣電影，碩果僅存的大導演李行，是臺灣鄉土電影、寫實電影的開拓者，更是為苦難的中國人、臺灣人對命運的抗爭者，也是發揚臺灣民族人文風格電影的創造者，帶動多次臺灣電影風潮，培養許多大明星、大導演，成為發展臺灣電影的主力。又曾兩度出任臺北金馬獎執委會主席多年，為拓展臺灣電影事業發展的空間而努力。如今又要再為新生代青年導演謀求出路。

　　臺灣文學家葉石濤，於1980年6月1日在聯合副刊一篇談《原鄉人》文中提到：「我佩服李行執拗的創造精神及電

影藝術的卓越風格。所有中華民國的電影工作者中,李行是最紮根於現實社會深處,以真摯的態度凝視社會現實的人道主義精神為基礎,李行才會創造出很多好作品。」

中央大學文學院長李瑞騰,稱讚李行的作品對臺灣文學貢獻很大,自演出陳紀瀅的《音容劫》中的醫生後,導演的文藝作品有姚一葦的《玉觀音》,鍾理和的《原鄉人》,鍾玲的《大輪迴》,瓊瑤的《啞女情深》、《婉君表妹》、《海鷗飛處》、《心有千千結》、《碧雲天》等等,還有籌備多時末拍成電影的:王文興的《家變》、蕭颯紅的《千江有水千江月》、謝家孝的《跪在火燙的石板上》等等。

1974年,《海鷗飛處》。

鍥而不捨,老而彌堅

1994年12月26日,李行的父親臺灣自立晚報創辦人李玉階老先生逝世,世新大學校長葉明勳寫過一篇悼念文章,其中特別佩服李玉階老先生的堅忍不拔,鍥而不捨,積極沉著的精神,具有當仁不讓,完成大我的胸襟,這篇文章刊於1995年1月21日的中國時報副刊,我讀完葉明勳先生的大作後,覺得李行頗能繼承李父這種偉大精神,尤其具有當仁不讓,完成大我的胸襟,而且老而彌堅,例如1968年李行導演的《路》和《玉觀音》拍得非常用心,也分別得到金馬獎和亞洲影展最佳影片獎,報紙也有好評,但賣座悽慘,給李行

很大打擊，因為當年臺港電影界是以票房論英雄，誰的片子賣錢，誰就是大導演，片商就願意投資，否則，光是叫好不叫座，不會受重視，但是李行堅忍不拔，鍥而不捨，積極沉著，深信要提高觀眾水準，爭取高水準的觀眾來看國片，國片才能真正有前途，才能走出去，和世界各國的電影競爭。果然，花了一年多的時間，終於拍出叫好又叫座的《秋決》，李行才揚眉吐氣。李行促成兩岸三地影史的統一，由三地合寫，北京傳媒大學出版繁體字版《中國電影圖史》，這項努力等於李行改寫了中國電影史。現又為臺灣新生代青年導演爭取出路，多次奔走大陸，都表現了當仁不讓，完成大我的胸襟。

　　這裡再進一步說明李行受兩岸影人尊敬，為影壇留下典範的成就如下；

1. 李行作品在國內獲得教授學者的好評之多，無人可比，據我了解，知名教授學者寫過李行作品影評的至少有俞大綱、何懷碩、張曉風、林海音、李歐凡、鍾肇政、黃美序、王鼎鈞、余光中、顏元叔、劉紹銘、葉石濤、林毓生、李天鐸、黃建業……，其中何懷碩在聯合報副刊發表的《秋決》影評，長達近萬字，聯副登了兩天，當年尉天聰「文學季刊」主辦了「李行作品研究」專輯長達六十多頁，在臺灣影史上都是空前的紀錄，迄今沒有第二人有此殊榮。

1971 年，《秋決》。

2. 1974年7月具權威性的「影響」雜誌刊「中國電影專號」香港影評人吳振明的作者論，將臺港六十八名導演分成四線（級），李行被列為第一線導演的第二名。可見李行的導演成就在臺港的聲譽之高

3. 香港九七年回歸，臺灣影界被邀的觀禮人，只李行一人。

4. 李行一輩子無私的奉獻臺灣電影，致力於臺灣電影的播種、紮根、和深耕的工作，並以臺灣電影義工為終身職志，他對臺灣影壇的貢獻之多，難找第二人。正因為如此，1999年時報公司為他出版筆者著作的《行者影跡》的同時，發行西片的春暉公司出資請新銳導演何平拍攝李行的紀錄片《李行和他的行李》，隨書附贈DVD。

5. 李行為人正派，愛父母、愛妻女、愛朋友，尤其朋友有難或過世，他幫助朋友的熱誠過人，例如曾是同學的已故導演劉芳剛，生前有次遭遇搶劫，被刺傷喉嚨，送醫急救，李行趕到醫院陪伴在側，整夜未眠。又如好友白景瑞過世，李行負責料理一切後事，而且到處募款，扣除所有喪事費用，還有大筆剩餘，分配給他多名子女和遺孀，白景瑞過世後，還替他兒子白文傑找工作，又出錢為白景瑞出書。如此對待亡友，可說仁至義盡，世上少有。更難得的是，他雖然有牛脾氣，卻能接受批評。

6. 李行曾窮得沒有錢給孩子買奶粉，卻曾幾度義務拍片，除了《汪洋中的一條船》自動放棄百萬片酬外，又為幫助李翰祥義務拍《喜怒哀樂》，義助記者拍《大三元》，和《婚姻大事》。這種輕利重義的作風，也是當今唯利是圖的影壇少見的。

電影創作承先啟後

1. 李行電影創作發展的軌跡，正是承先啟後，既繼承中國電影倫理親情道德的文化的傳統，又啟開新電影走向世界性的新倫理創新之路，不但侯孝賢、張毅等創作受李行的影響，最難得的是當今最紅的國際大導演李安也一再強調，60年代李行和胡金銓的作品，是他創作的中國文化的根，是他創作的養份。

2. 《兩相好》首創國臺語混合發音的喜劇，倡導不同省籍的融合合作。

3. 《街頭巷尾》傳承中國優良寫實傳統，開創溫馨感人的健康寫實路線。

4. 從《養鴨人家》、《路》、《吾土吾民》、《秋決》到《小城故事》等等，開創爸爸電影的儒家親情新類型。李安以「爸爸電影」開創導演之路，顯然受了李行的影響。

5. 《養鴨人家》以寬恕、諒解、仁慈的父愛，配合農業改良的鄉土民情、田園風光，改變以往中影政宣觀念，成為健康寫實經典作。

6. 突破電影題材瓶頸，帶動多次臺灣製片風潮，不少臺灣電影史家認為四、五十年代的臺灣電影，公營只會反共八股，民營只會拳頭、枕頭。李行的出現，完全突破這個瓶頸，開拓多元化的電影題材。

1973 年，《彩雲飛》。

李行不只首創寫實電影和鄉土寫實電影的風潮，並帶動臺灣大眾電影路線，包括瓊瑤電影、歌唱電影、女性電影、青年問題、爸爸電影……，其中以兩度帶領瓊瑤電影的風潮最受人注意，第一次是臺北首映《婉君表妹》（1965/8/24），接著《啞女情深》（1965/12/30）──成為評價最高的瓊瑤電影。後來瓊瑤電影一度滑落，停了幾年，到李行導《彩雲飛》（1973/6/30）又再掀起瓊瑤電影熱潮，成為七〇年代主流電影之一。

7. 《貞節牌坊》寫上一代女人貞節守寡的愚昧，造成下一代的悲劇。李行著力於人性的掙扎，向舊禮教舊惡俗抗爭，細膩有力，卻賣座失敗，李行愧對投資者的信賴，每天面壁自省。才會拍出另一部更成熟的守寡悲劇的《秋決》，一個藝術工作者肯自省，力求進步，是非常難能可貴的精神。

8. 李行深耕中國文化傳統的《秋決》，批判老祖母為傳宗接代的溺愛，害了孫子，又為了下一代，叫婢女獄中受孕，這種生與死的結合，人性美與醜的轉化，配合片名的秋天才能處決死囚的生命價值觀，李行美學的運用和人物的突出，都達到愈嚼愈香的境界。

9. 《王哥柳哥遊臺灣》開拓臺語片喜劇、觀光的新題材，尤其能發揮臺灣現實文化多元溶合的本土色彩的趣味。

創作以外的貢獻

1. 1967年，李行在中影士林片廠導演《路》片，由於外搭景考究，促成後來成立中影文化城，列為景觀之一。

2. 1986年在臺中臺影片廠拍《唐山過臺灣》，外搭景堅固，

也促成台影文化城的成
立。

3. 1980 年導演《原鄉人》，
出錢出力協助建立「鍾理
和紀念館」，造福文壇，
現改為臺灣文學館。

4. 1984 年導演《汪洋中的一
條船》，率男女主角捐

1980 年，《原鄉人》。

款、義演，協助設立「鄭豐喜圖書館」，實現鄭豐喜遺
願。

5. 1988 年成立導演協會，正是電影業最低潮之際，會員大多
失業，部份新銳導演又多自視過高，不願與老將合作，幸
好李行德高望重，以德服人，逐漸改變新導演的觀念，使
得新導演入會者增加，獲文建會補助成立人才培訓班，訓
練編劇、導演及管理人才。

6. 1990 年起，兩度擔任缺錢缺人的金馬獎主席，任勞任怨，
不但訂定制度，建立獨立專業的基礎，而且由於他的德高
望重，每年都能爭取到企業捐助，使金馬獎盛會每年都辦
得熱鬧風光，促進年輕影人的敬業競爭，讓許多老影人也
能分享參與盛會的情誼。

7. 1967 年起，李行的《啞女情深》開拓臺灣電影的香港市
場，大受歡迎，據龔弘說有人看了十遍以上，不亞於邵氏
《梁山伯與祝英台》在臺灣的盛況。1970 年以後，李行的
《彩雲飛》、《碧雲天》、《母與女》和《愛情一二三》
等等在香港上映，映期都是十四天以上比一般港片多映一
週，算是上好記錄。

8. 李行的文藝影片曾抵擋當年台灣市場受港片黃梅調及賭
片、武俠片的打擊，穩定本土製片的國內市場，功不可
沒。李行作品的臺北十大賣座紀錄如下：

　　1963《街頭巷尾》（第九名）；1964《蚵女》（第九
名）；1966《還我河山》（第二名）、《啞女情深》（第七
名）《喜、怒、哀、樂》（第七名）；1972《秋決》（第三
名）、1973《彩雲飛》（第二名）、《心有千千結》（第四
名）；1974《海鷗飛處》（第二名）、《婚姻大事》（第七
名）、1978《汪洋中的一條船》（第一名）；1979《早安，
臺北》（第九名）。

大力培養本土電影接棒人才

　　李行為本土電影培育許多棟樑之才，我們看李家班中多
年合作的伙伴和子弟兵中，有侯孝賢、陳坤厚、張華坤、柯
俊雄、賴成英、杜可風、陳汝霖、黃玉珊、李祐寧等等，他
們都很有成就。

1. 侯孝賢追隨李行做過場記、編劇，如今已成為本土第二代
導演中最有成就的大師。

2. 陳坤厚曾是侯孝賢的最佳搭擋，從做賴成英的攝影學徒開
始，就跟著李行，直升到攝影師，還跟李行合作過幾部
片。陳坤厚的導演本事，無疑也是出自李行門下。

3. 張華坤也曾是侯孝賢的搭擋，更是李行的子弟兵，從《風
鈴，風鈴》到《早安，臺北》，張華坤都擔任道具，挨罵
最多，如今也由名製片當了導演。

4. 柯俊雄從李行導臺語片《新妻鏡》時，就有意做他的演
員，但因沒有西裝，當不成演員，改做打雜的場務。後來

當了演員遲到，李行關燈收工，給他最難堪的教訓，如今柯俊雄也當了導演，得了獎，一直感激李行的教訓和照顧。他說沒有李行，就沒有我柯俊雄。

1979 年，《早安，臺北》。

5. 黃玉珊跟李行做了五部片的場記和助導，才到美國深造。從美國學成歸來，當了導演，曾是臺南藝術大學影音藝術研究所所長。

6. 澳洲籍的名電影攝影師杜可風，他到臺灣來先拜李行為師，做陳坤厚的攝影師助手，跟了幾年，終於出人頭地，現在成為國際級名攝影師。

7. 從1963年《街頭巷尾》開始就做李行攝影師的賴成英，曾以《養鴨人家》、《群星會》、《秋決》三度獲金馬獎最佳攝影獎、《啞女情深》得亞洲影展最佳攝影獎。1975年起當導演，仍走李行路線。

8. 李行監製的《玉卿嫂》，提攜張毅當導演，楊惠姍當女主角，促成他們的結合改變他們一生命運，不但為影壇留下傲人的成績，也成為楊惠姍一生難忘的恩人。

9. 楊家雲從《玉觀音》、《情人的眼淚》、《喜怒哀樂》、《秋決》、《群星會》到《彩雲飛》追隨李行多年才當導演，也有優秀成果。

10.旗下演員得獎機率最高，李行出身舞臺，由演而導，有深
　厚的演員修養基礎和經驗，成為調教演員，發掘演員的高
　手。原來不會演戲的林鳳嬌，經李行調教，成為出色的演
　技派演員。唱歌的廣東仔阿B，能夠成為國語片的熱門紅
　牌演員，也得力於李行的訓練之功……有一項公認的事
　實，就是李行麾下演員，由於導演指導有方，管教嚴格得
　獎機率最高，成為他的子弟兵，幾乎沒有不得獎者。請看
　這張得獎名單：
(1)《街頭巷尾》的羅宛琳得第二屆金馬獎最佳童星獎。
(2)《養鴨人家》的葛香亭得第三屆金馬獎最佳男主角獎，歐
　威得第十二屆亞州影展最佳男配角獎。
(3)《婉君表妹》的謝玲玲，得第四屆金馬獎最佳童星獎。
(4)《啞女情深》的王莫愁，得第四屆金馬獎特別演技獎。
(5)《貞節牌坊》的崔福生得第五屆金馬獎最佳男配角獎，又
　以《路》獲第六屆金馬獎最佳男主角獎。
(6)《秋決》的歐威得第十屆金馬獎最佳男主角獎，傅碧輝得
　第十屆金馬獎最佳女配角獎。
(7)《碧雲天》的張艾嘉得第十三屆金馬獎最佳女配角獎，及
　亞洲影展特別獎。
(8)《汪洋中的一條船》的秦漢得第十五屆金馬獎最佳男主角
　獎，歐弟獲金馬獎最佳童星獎，林鳳嬌獲第廿五屆亞洲影
　展最佳女主角獎，秦漢獲第廿五屆亞展最佳演技持別獎。
(9)《小城故事》的林鳳嬌得第十六屆金馬獎最佳女主角獎，
　歐弟獲最佳童星獎。
(10)《原鄉人》的鄭傳文得第十八屆金馬獎最佳童星獎。
(11)《大輪迴》的石雋，初跟李行合作，就在第廿八屆亞太影

展中，得最佳男主角獎。

(12)《海韻》的蕭芳芳得西班牙國際海洋影展最佳女主角獎。

李行培養了這許多優秀演員，是七十年代臺灣電影蓬勃的主力，也是李行對臺港電影的最大貢獻之一。

臺灣東海大學社工系主任彭懷真，在2009年5月24日聯合報發表一篇〈勇敢行動吧！臺灣就有機會〉文中說：「老年更需要陽光更需要動起來，走出去！」自稱臺灣電影終身義工的李行，就是積極的動起來走出去的行動派的老人，2009年6月底至7月上旬，北京電影資料館、電影博物館、電影頻道，為「李行80‧電影60」，舉辦李行作品回顧展、李行文物展、座談會，他卻不服老，乘對岸尊崇他的機會，再挑起兩岸電影交流為年輕一代導演尋求出路的重擔，他以首屆兩岸電影交流委員會主任委員身份，將「李行80‧電影60」活動與兩岸影展合併舉辦，再為臺灣電影前途奔走兩岸，為臺灣電影年輕一代創造新機，並非為他個人，而是實現他為臺灣年輕新導演打開大陸市場的願景。2005年12月10日，李行參加中國電影一百年國際論壇的開幕式中致詞時說：「兩岸三地的電影史統一，我們做到了，即將出版〈中國電影百年圖史〉即三地合寫的，進一步，兩岸電影也應該統一，這是我們電影工作者義不容辭的歷史責任。」當年北京電影界出了一套中國電影一百年李行紀念郵票及贈送天津泥人張為

兩岸三地合作之《中國電影圖史》

李行塑的一座個人塑像。

2009年初中華民國電影事業發展基金會成立「兩岸電影交流委員會」，李行擔任主委，與北京「中國電影基金會」合作主辦『第一屆兩岸電影展』，於2009年6月16日起分別在台北、台中以及6月26日至7月3日在北京、天津等四個城市舉辦。大陸導演馮小剛到臺灣參加座談會，臺灣新進演員東明相、張孝全、李烈及魏德聖導演也去大陸座談，交換拍片心得，臺灣展出大陸電影七部：馮小剛的《非誠勿擾》（去年全中國票房冠軍，賣三億多人民幣），寧浩的《瘋狂的賽車》，還有《隱形的翅膀》、《江北好人》、《塔鋪》、《香巴拉信使》、《致命追擊》。大陸展出臺灣影片則有《六號出口》、《練習曲》、《態度》、《對不起我愛你》、《沉睡的青春》以及《囧男孩》等六部電影，6月26日起在北京、天津兩地放映。其中大陸片《瘋狂的賽車》在臺灣影展中大受歡迎，放映時大爆滿，有人持票無法進場，可見並非臺灣影迷不看大陸片而是要選對題材。為促進兩岸電影合作交流，二十年來李導演始終馬不停蹄，熱情如一。尤其這一回要為臺灣新生代年輕導演找出路，責任更為沉重。

首創兩岸電影交流之路

1990年10月12日，臺灣電影導演協會會長李行首次應北京「中國電影家協會」之邀，率團訪問北京，得到招待國賓式的禮遇，四部黑色禮賓車到機場迎接，住在招待外賓的釣魚臺國賓館，臺灣導演代表一行八人，成員中有著名導演宋存壽、林清介、蔡揚名、萬仁。他們訪問了北京、西安、上

海，參觀製片單位、電影學院，與影界同行會面、座談，並進行學術交流。他們攜三十部電影錄影帶送給中國影協供觀摩，其中《汪洋中的一條船》、《小城故事》、《路》、《吾土吾民》、《早安臺北》、《母親三十歲》、《結婚》、《油麻菜籽》、《失蹤人口》、《臺上臺下》、《隔壁班的男生》、《大頭仔》、《兄弟珍重》等片都深博對岸同行好評。

李行深受北京影界禮遇，決心促進兩岸交流，他當時正好受命籌組金馬獎常設機構，擔任「台北金馬執行委員會」主席，積極進行邀大陸影人來臺灣訪問，但到1992年金馬獎才邀請成功，第一次來臺訪問的「大陸影人訪問團」，在李行陪同下由團長謝晉、導演黃健中、丁蔭楠、演員王鐵成、趙麗蓉及編劇蘇叔陽等六人為代表，前往陸委會、海基會及新聞局電影處三個政府機關拜會，具有大陸官職身分的高鴻鵠、張思濤、李慧生及王來友只參加了在電影處邀請的午宴。

李行並陪同他們觀賞了故宮的國寶，再拜會張學良，聚談一下午，對他們來說，此行真是收獲甚豐，滿載而歸。此後李行在金馬獎主席任內，又繼續多次邀請了大陸影人來臺參加金馬獎。

在李行熱心奔走的推動下，兩岸電影交流的情況，一年比一年進步，大陸影片也參加了金馬獎競賽，還得了幾次大獎。由於李行導了《原鄉人》、《唐山過臺灣》等片，都是促進臺灣人民認同中國血緣關係的作品，正符合大陸當局政策，加以他倡導兩岸影史統一、電影統一，因而受北京歡迎程度愈來愈高。

1991年夏天，華東地區發生特大水災，該年李行第一次率團到北京參加金雞百花頒獎活動，為響應大陸賑災，李行捐出《浪花》、《早安臺北》及《原鄉人》三片的大陸版權，大陸中影公司以五十萬元人民幣高價收購，作為大陸賑災款項。此後李行每年都受邀參加金雞百花獎頒獎。2007年10月在蘇州舉行的第十六屆金雞百花電影節，舉辦了「李行作品專題展」。

1995年10月12日，李行的極忠文教基金會首次邀請中國文聯組團來臺訪問，由名作家馮驥才率領大陸文藝界畫家、書法家、京劇名角、聲樂家、劇作家等十餘人與臺灣文藝界親切訪談交流，建立友誼。

1998年8月18日，中國文聯再度組團，由高占祥率領，包括大陸導演謝飛及電影作曲家趙季平等一行十九人，應李行極忠文教基金會之邀，到臺訪問十天。交流人員之多，訪問範圍之廣泛，都是難得一見。

1993年2月12日，第一個到臺灣拍外景的大陸影片《淚灑臺北》外景隊一行十八人抵臺。由北影廠長成志谷率領，除了拍外景，還談合作，帶回幾份合約，在臺灣工作進行二十一天，是李行在幕後牽線成功。該片是根據毫灣作家光泰小說《細雨寄情》改編。

同年10月28日1月16日，第二屆上海國際電影節在上海舉行，李行應邀擔任評審委員。

1993年，《往事如煙》又名《幻影》，瀟湘電影製片廠出品，編劇王樹元，導演魯曉威，主演李雪健、張艾嘉，還有常楓。李行促成到臺灣拍攝外景，是兩岸隔離四十年後第一次臺灣影星主演大陸影片。

　　1994年6月13日至6月19日，首屆「中國珠海‧海峽兩岸暨香港電影節」在珠海舉行，評審委員以大陸為主，臺灣有李天鐸和梁良參加，臺灣參展片：《月光少年》、《戲夢人生》、《臺北愛情故事》，大陸片：《重慶談判》、《鳳凰琴》、《炮打雙燈》、《東歸英雄傳》、《無人喝采》、《背靠背，臉對臉》，香港片：《重案組》、《搶錢夫妻》等。北京當局對電影節很重視，重要領導人都到會。因發生「千島湖事件」，臺灣新聞局曾反對參加，經李行力爭才獲准組團參加。

　　李行又以臺灣電影導演協會會長身份，促成兩岸三地導演每年輪流在三地聚會一次，經費由當地導演協會負責，1992年1月10日在香港舉辦了第一屆「海峽兩岸暨香港電影導演研討會」，從此兩岸導演有了交流平台。第三屆「海峽兩岸暨香港導演研討會」，原本應於1994年1月舉行，因多位大陸導演身份特殊，未能核准來臺，因而延到1995年1月10日才在臺北召開，李行為籌措經費，到處向人磕頭作揖，他希望三地導演能夠本著「荷葉蓮花一水栽」的精神與心情加強合作，為盡地主之誼，臺灣導演協會的成員林清介、蔡揚名、陳俊良、王童、黃玉珊、白景瑞等人均前往機場，熱情接待遠來的貴賓。

　　由於兩岸三地導演都很忙，經費籌措也困難，三地導演會改為兩年舉辦一次。

　　1996年10月李行接任臺灣電影文化公司（前身為臺灣省電影製片廠）董事長，於12月率團參加第二屆珠海電影節，同時選送《摩登共和國》、《情色》和《忠仔》三部影片參賽。

1999年9月18日起，臺北舉辦「兩岸電影半世紀——謝晉、李行導演回顧展」，然後於10月22日起在上海國際影展內舉行同樣回顧影展，並有雙方資深影人互訪。王玨、傅碧輝、崔小萍與大陸演員劉瓊、秦怡本為舊識，久別重逢，暢敘別情，非常溫馨。

1999年香港（海外）文學藝術家協會頒發第一屆中華文學藝術金龍獎，李行與邵逸夫、成龍等並列，獲電影導演終身成就獎。

2000年末李行奔走促成臺灣舉辦「大陸電影觀摩展」，11月11日起在臺北嘉年華影城登場，放映黃建新的《說出你的秘密》、陳國星的《橫空出世》、馮小寧的《黃河絕戀》、雷獻禾的《離開雷鋒的日子》、張惠中的《男婦女主任》、王坪的《金婚》等六部大陸影片。隨著觀摩展的舉辦，大陸電影局局長劉建中亦率團到臺訪問，並選購兩部臺灣電影《運轉手之戀》和布袋戲《聖石傳說》，正式發給准演執照，讓臺灣影片也能在大陸市場進行商業放映。

2000年8月26日第五屆長春電影節，李行導演擔任評委之一，臺灣中影出品，張志勇執導的《沙河悲歌》獲最佳影片銀鹿獎。

2002年9月27日至10月4日，李行委請臺北電影資料館舉辦「童想影展」，邀請前大陸兒童電影製片廠廠長一生致力於兒童電影工作的于藍女士組團，率同中國兒童少年電影學會會長陳錦俶、朱小鷗、謝鮑鑫、耿西林、毛羽、導演戚健、王君正等八人來臺，電影資料館在台北市總統大戲院舉辦《童想影展》，開幕式邀請臺北市文化局長、新聞局電影處長及影界人士放映大陸得童牛獎等優良兒童片十部，都是

難得一見的好片。10月3日在東森電視臺主辦兒童與少年電影未來發展與重要性座談會，座談紀錄於2002年10月24日在中央日報副刊發表，對臺灣兒童電影的倡導有很大貢獻。可惜臺灣電影界反應似不熱烈，辜負李導演苦心的安排。

李行為促進兩岸電影交流合作任勞任怨，全心全力，實踐他父親李玉階先生生前所創立的極忠文教基金會，從事兩岸文化交流的遺志。臺灣不少影人實際已加入大陸電影製作，尤其幕後工作人員多。從白景瑞的《嫁到宮裡的男人》，徐楓的《五個女子一根繩子》、《霸王別姬》，李安的《臥虎藏龍》到朱延平的《灌籃高手》及《刺陵》，還有臺灣企業家投鉅資兩岸影人合作的《白銀帝國》，全部在大陸攝製，起用大部份大陸演員。都可見兩岸電影合作愈來愈密切，過去兩岸電影合作不能順暢，都是受政治方面阻擾，現在兩岸政治大開放，大三通，電影的合作更方便，由於大陸電影的成長快速，臺灣年輕一代的創意旺盛，李行積極推動臺灣年輕電影工作者進軍大陸，開拓大陸市場。

為臺灣青年導演開拓大陸市場

2008年9月，大連舉行的第十七屆金雞百花電影節，李行建議安排舉辦「臺灣新人新片展」，共有《練習曲》、《沉睡的青春》、《態度》、《一年之初》、《情非得已之生存之道》五部影片參展，李行帶了臺灣多位新導演和演員去大連，讓大陸影人和觀眾認識他們和他們的作品，同時也讓臺灣新一代的導演開拓視野，了解大陸市場，體會未來他們將面對的電影生態的變化。

身為兩岸電影交流委員會主委，李行臨老為使命感賣

命,挑起為臺灣新生代年輕電影導演找出路的沉重重擔,他說:臺灣電影一直充滿了驚人的創意與活力,而近年大陸電影導演攝製多樣化的作品,有了超高票房,開拓了電影市場的成就已是有目共睹,臺灣電影事業發展基金會董事長朱延平這幾年與大陸電影集團聯手合作拍片,也非常成功,認為推動兩岸全面合作拍片,開拓臺灣影片的大陸市場並非難事。

李行說:我們深切期盼經由互辦影展,能為兩岸新生代導演建立創作拍片的平臺,能為臺灣電影及大陸電影開創新的合作契機,並且讓兩地的觀眾開拓對彼此電影文化的全新視野,能為兩岸電影尋求開發彼此更大的電影市場,達成「你喜歡看我的電影,我也喜歡看你的電影」的效果,這就是我們推動兩岸電影展的最大目標,讓兩岸電影人共同攜手合作,讓我們的電影共同面向世界。

李行導演長期做電影義工,不但他以往在導演崗位上和金馬獎主席任內,都喜歡提攜年輕人,他的工作室也多次提拔青年導演,近年幾度率領新生代導演進軍大陸,像老母雞帶小雞似的,力挑任重道遠的重任。2009年1月香港舉辦三地導演會,李導演率領臺灣青年導演參加,這些青年導演站在臺上比大陸、香港青年導演陣容,顯得很有活力,很受兩岸三地影人重視。同年10月31日,又帶了更多的青年導演和製片去北京,參加第四屆「華語青年影像論壇」,以多種管道推銷臺灣青年導演產品,也使年輕的導演,開闊心胸,拓展視野,認識大陸市場。兩岸電影經過雙方這種努力,彼此開拓相對的市場。同時將臺灣近年來未在大陸觀眾面前映演優秀新生代導演的作品,做一系列的展演和宣傳,期盼藉此

多項影展和論壇活動，將臺灣電影文化和優質美學，傳播到大陸市場。

李行這次去北京，是率領《一席之地》導演樓一安，《不能沒有你》導演戴立忍，《痞子英雄電影版》導演蔡岳勳，《六號出口》、《對不起，我愛你》導演林育賢，《最遙遠的距離》導演林靖傑，《刺青》導演周美玲，《帶我去遠方》導演傅天余，《微光閃亮第一個清晨》導演王逸白，《一頁臺北》導演陳駿霖。還有資深導演侯孝賢、朱延平、王童、廖慶松、王小棣、李崗及各影片製片人等。他們抵北京後，11月1日起參加「高峰會」、「合拍座談會」、「圓桌會」，「北京電影計劃融資會」，討論議題：(1)兩岸青年影像文化的新世代與新視覺，(2)怎樣處理兩岸青年電影創作中的本土性與國際性，(3)如何面對青年電影創作中藝術個性與商業個性的衝突，(4)如何打造兩岸青年影像融資平台。同時放映五部臺灣青年導演作品：《不能沒有你》、《一席之地》、《練戀舞》、《陽陽》、《對不起，我愛你》。以及與大陸青年導演作品增進兩岸青年導演交流觀摩。經過連日兩岸青年導演、製片及大陸公民營電影製片及發行公司面對面開誠布公座談，熱烈發言後，達成下列多項豐碩成果：(1)搭建強化兩岸影展資訊交流的平台。(2)蒐集大陸觀眾觀賞臺灣片的反應。(3)提供臺灣導演省思創作題材的思維與方向。(4)推廣臺灣電影深入大陸建立據點，開拓大陸電影市場。(5)爭取大陸投資者挹注資金，提供臺灣導演拍攝電影。(6)透過臺灣電影蘊涵人文、景觀、產業的影像魅力，促進兩岸文化產業、觀光交流。可以說臺灣青年電影導演這次進軍大陸，經過連日實質面談，無論合拍或賣片，都建立了關係。尤其

戴立忍籌拍的新片《蹲著》企畫案，獲得「北京電影計劃融資會」首獎，也證實臺灣青年導演創作潛力很強，吸引大陸片商有意投資，建立兩岸電影合作新平台。為兩岸電影新生代的全面合作，邁出成功第一步，李行預計今年還要帶他們去大陸參加第二屆兩岸電影展，讓大陸觀眾普遍認識臺灣新生代青年的作品。李行目前憂心的是臺灣新生代青年的創作能力雖然很強，但心胸不夠開闊，題材多有地域性，可能不易讓大陸觀眾普遍喜愛(註3)，值得年輕一代反省深思。

　　2009年李導演八十歲，看起來比七十歲時更健康，更有活力。根據專家分析，男人長壽有三條件：(1)有一個偉大的好母親（李母1997年九十五歲過世），(2)真情可愛的妻子，(3)乖巧又孝順的女兒。李行很難得這三個條件都具備，尤其受母親身教影響，很懂得節儉惜福。如無意外，九十大壽應可實現，臺灣年輕的導演有福了，相信李導演會繼續像母雞帶小雞似的，繼續以更多時間為青年導演的前途再接再厲努力打拼。

註3：筆者擔任過幾次新聞局電影輔導金評審，印象中沒有看到發揮感情的感人劇本。李安對臺灣新生代的青年導演，唯一感到遺憾的是，缺少說故事的能力。我想首先要改變不重故事性的觀念，多學習說故事的技巧，說故事的能力才會逐漸加強。筆者建議是否可仿效羅馬義大利電影中心，將導演過一部片以上的青年導演，進行在職進修，請中外電影大師及影人授課，這在其他行業都盛行。

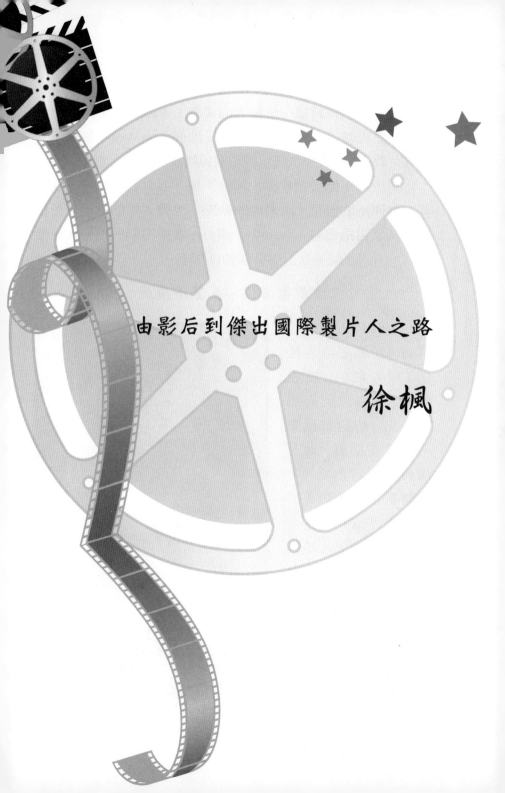

由影后到傑出國際製片人之路

徐楓

　　大導演胡金銓這一生最大的成就，不祇製造了銀幕上的俠女，更培養了銀幕下的俠女——徐楓，成為國際最著名的臺灣女製片家，獲得法國坎城影展頒贈國際傑出女製片人獎。

　　胡金銓不但發掘徐楓，訓練徐楓，而且改造徐楓，在銀幕上發揮她的優點，隱藏她的缺點，改變了她的命運。而徐楓也真是可造之材，有耐心、細心，遵從導演的指導，從無怨言。由演而製，登上國際影壇的高峰。

演戲生活化，生活不演戲

　　一個真正優秀的演員，演戲必須生活化，深入角色，變成劇中人，真實與自然的演出，使觀眾感覺不到是在演戲，曾有演員演到忘我境界，在舞臺上真的殺人。所謂「假戲真作」，徐楓都做到了。她得到兩座金馬獎最佳女主角獎，一座亞洲影展最佳女主角獎，得獎影片分別是《大摩天嶺》、《刺客》和《源》。

　　其中演《源》片

《源》劇中徐楓一場染房的戲

非常辛苦，有一段染房的戲，演員每次上鏡都要泡在染缸裡演戲，溼漉漉的身體，燻人的染料味，洗都洗不掉。戲拍完收工，至少要花兩個小時才能清除身上的顏色。由於徐楓皮膚敏感，還要浸在爛泥田裡種菜，冒出一粒粒的紅斑，打針吃藥，一個多禮拜才治好。

徐楓最欣賞自己在《源》片中的演技，那場戲她和王道飾演的先生在晚飯中拌嘴，吵得連飯碗都摔到地上，事後徐楓忍著淚收拾摔破的碗筷。戲中徐楓是個百依百順的好妻子，但是和王道吵架時，氣得臉上暴青筋是真正假戲真情。

徐楓拍戲的耐力，是胡金銓磨練出來的，經常一個鏡頭要重拍十幾次，有時又為了配合天氣的變化，整天下來只能拍到幾個滿意的鏡頭，也因而自己做了製片人也能不惜工本，不厭其繁，力求完美。

徐楓生活樸實，從不敷衍、虛偽，待人坦率誠懇，意志堅強，愈挫愈勇，這些都是與生俱來的個性，和她少年生活清苦也有關係。

窮而不餒，富而不驕

徐楓拍戲的耐力，中國女星中固然少有，而生活上的忍耐工夫，可能更是無人可以匹敵。在她六年聯邦的演員生涯中，一共才拍了五部戲，每月一千元薪水和拍片津貼及膳食費全交給母親，自己連衣服都很少買，老是穿牛仔褲，不管外界怎樣誘惑，從不敢多浪費，生活雖清苦，依然安貧樂道。

1973年，徐楓到香港拍胡金銓的《迎春閣風波》和《忠烈圖》時，前後耗時共一年半，拍片期間，邵氏公司曾以高薪邀她拍片，但都被她婉拒。更難得的是，到韓國拍片兩

年，只拍了胡導演兩部片，推掉了其他導演十六部片約。當
時她繼父債臺高築，徐楓必須以片酬還債，為拍恩師的戲，
寧可自己辛苦，但仍堅持下去。

現在的徐楓，已是投資百億的大富人家，卻絲毫沒有驕
氣，還經常提起幼年時期的艱苦日子，窮得有志氣。2008年7
月，徐楓應邀在新加坡演講時，便提起從影前，在家裡光著
腳丫擦地板，繼父對她說：「徐楓，妳看妳那個腳丫德行，
去給人家當傭人都不夠格。」

當時她雖然自尊心嚴重受損，很傷心，但並不氣餒，不
怨恨繼父，當演員後，還負起照顧家庭生活的重任，替繼父
償還債務，買房子，這可以說是以德報怨的俠女精神。

擇善固執，有志竟成

胡導演還做了一件影響徐楓一生的事，就是帶她去參加
坎城影展，看到真正全世界頂尖影人菁英聚會交談的電影世
界，擴大視野，接受歐洲許多一流媒體的訪談，不少歐洲雜誌
用她的照片做封面。享受到當時一般中國女星享受不到的國際
級榮譽，使她產生永難忘懷的「坎城情結」。

胡導演創造銀幕上的《俠女》，只能得一次坎城影展的
綜合技術大獎，培養了銀幕下的俠女，卻能繼《俠女》之後
在坎城影展得到更大更多的榮耀，實現胡金銓導演自己未實
現的夢。

不急功近利、擇善固執的徐楓，有「坎城情結」後更胸
懷大志，她要不負恩師準備多年進軍坎城的苦心，實現恩師
當年未圓的坎城最佳影片的大夢。

吸引徐楓矢志進軍坎城還有另一股力量，是來自大陸陳

凱歌。1988年，徐楓到坎城賣片，大會受中國大陸壓力，降下中華民國國旗，俠女性格的徐楓向大會提出抗議，但大陸代表陳凱歌入選競賽影片《孩子王》首映時，徐楓也去欣賞，不少臺灣去的導演都說電影太悶，只有徐楓看

陳凱歌、徐楓始終是最佳拍檔。

得起勁，全部看完，還熱烈鼓掌。沒想到頒獎典禮時，《孩子王》意外全軍覆沒，徐楓又抱不平，為安慰陳凱歌，請他吃飯，從此陳導演和徐楓成了同懷坎城夢的知己。

1991年，徐楓第三度進軍坎城，參加陳凱歌的《邊走邊唱》首映典禮，看後，激動得放聲大哭。當時，她就對臺灣記者說，希望來年也有臺灣影片入選坎城影展的競賽單元。果然，兩年後，徐楓終於美夢成真，她投下鉅資製作、陳凱歌

《霸王別姬》獲坎城影展最佳影片金棕櫚獎，徐楓實現了胡金銓的坎城之夢。

導演的《霸王別姬》，不但入選坎城的競賽單元，而且破天荒奪得坎城影展最高榮譽的首獎金棕櫚獎，可以說徐楓是真正有志者事竟成。兩岸三地迄今為止，只有徐楓拿到這個揚威全世界的大獎。

嚴師出高徒

徐楓在《霸王別姬》得獎後，對《大成報》記者說：「如果1975年胡金銓沒有帶我到坎城參加影展，就不會有今天的徐楓。」

所謂今天的徐楓，是享譽國際的名製片人的徐楓。顯然她暗示今天的成就，飲水思源，仍要歸功於恩師胡金銓，當年借債進軍坎城給她的影響。

徐楓得金棕櫚獎影片──《霸王別姬》

徐楓的可貴，就是永遠不忘本，有不忘本的感激心情激發潛力，方能延伸創造出更廣大的發展空間。

這是前文提到的「坎城情結」的滋長，當年選徐楓作封面人物的世界性雜誌，對她個人魅力的稱讚，比對《俠女》還多，使她產生念念不忘為中國電影奮鬥、當仁不讓的使命感。這份勇氣就是她不惜鉅資拍《霸王別姬》的主要力量。正如曾是胡金銓妻子的鍾玲教授說：「胡金銓的風範，影響天生能調和理想與現實的徐楓，將視野提升到國際層次，製作大片，金銓應慶有傳人。」

徐楓再婚後，丈夫富有，本可在家過著幸福生活，卻仍要為電影事業賣命奔波。這種對電影的執著精神，在中國影壇已婚女性中十分少見，這也是受到胡金銓熱愛電影的感染。

進軍影壇，改變一生

徐楓原籍江蘇寶應縣，1950年生於臺灣，母親是小學教員，父親是稅務機關的職員，住在員林，三歲時，父親癌症過世，六歲時，母親改嫁商人，全家搬回臺北住，進小學，換了三間學校才畢業。由於家庭環境不好，徐楓從小就養成害羞、內向的個性。有一次上學車票只剩兩格，被車掌小姐不小心剪過格，剩下的便不能再用。她整天著急，卻不敢向同學或老師借錢，下課後走了幾個小時的路才到家。

初中畢業時，一心想就業，沒有參加聯考，考到育達商職夜間部，以便白天可以工作，因年幼（十四歲）無謀生技能，找不到工作，發現聯邦招考演員，於是便偷偷的寄照片應試，不料竟被錄取，從此改變了她的一生。

　　如果不做明星，徐楓可能只是一個平凡的家庭主婦，也可能只是工廠女工，辦公室平凡的女職員，默默無聞過一生，如今她擁有一般中國婦女少有的榮耀和財富，揚名全球。這都是她進聯邦時，得到了胡金銓的慧眼賞識所賜。

　　當年，胡金銓錄取男女新人的條件，不重俊男美女，而重個性和眼神。也由於這種標準，才使當年年僅十四歲的徐楓靠著冷酷的眼神，在幾千個應考者中脫穎而出。

　　聯邦和她父母簽六年合約時，父母堅決反對，母親並認為電影圈太複雜，六年時間太長，每月一千元月薪太少。

　　但徐楓認為自己長得不漂亮，身材不好，人又木訥，不是出色女生。聯邦竟然在三千人中選中她，為什麼不簽？於是再三懇求，母親才答應簽字。現在想來，當年小小年紀的徐楓的選擇，就是基於對胡金銓賞識的知恩感恩。

　　進入聯邦後，徐楓是年紀最小的小妹，怯生生的，有自卑感，受訓時不太合群。胡金銓對她很照顧，每餐吃飯時，把她拉在一桌，使她感到無比的溫暖，心裡得到尊重。

　　在五個月的訓練期中，每天重覆練功、上課、跳舞、騎馬、游泳、歌唱、耍刀、翻筋斗等等訓練，把徐楓從好靜的氣質中，鍛鍊成堅強而活潑的少女，兼具內向與外向的雙重性格，正是動如脫兔，靜如處女。

　　同時經過體魄的鍛鍊和年齡的增長，徐楓生理成熟，瓜子臉蛋，襯托深情大眼睛，端正鼻樑下，配上櫻桃小口，真所謂「醜小鴨變成了天鵝」。

　　徐楓的工作態度很好，第一部片子在《龍門客棧》中演小配角，戲少，工作卻十分辛苦，飾演忠良後裔，整天身披枷鎖，蓬頭垢面，臉上還貼膠布，表示很疲憊的樣子，很難

看。默默的跟著解差田鵬跋涉到龍門，從頭到尾都沒有一句對白，但徐楓無戲跟戲，毫無怨言。

第二年，聯邦的片廠廠長楊世慶終於給她《俠女》的劇本，要她用心揣摩，拍完定裝照，胡導演、沙老闆都很滿意。

《俠女》從 1967 年 12 月 2 日開鏡，到 1972 年才全部拍完，期間為了搭景，就等了八個月，種蘆葦等它開花，也等了快半年。

在香港半山上，拍陽光從喬宏後腦形成一道佛光，等了兩天，才拍一個鏡頭，事前還經過現場勘查，又花了幾天。

有一次要拍徐楓的身體成直線倒下的鏡頭，試了十幾次，把膝蓋都跌青了之後才拍完。在電影上卻只有幾秒鐘就過去了。

有一次拍徐楓從竹林高空飛下來打鬥的鏡頭，本來用鋼索掉高再拉下就可以，但胡導演認為那樣衝力不夠，效果不好，為了這一個短短數秒下衝的鏡頭，胡金銓將外景隊拉到日月潭，讓徐楓從五層樓高的地方往潭

《俠女》女主角徐楓

裡跳,取那下衝的氣勢。試了幾次才拍成,再接回竹林打鬥
的場面。這個鏡頭博得歐洲影評人一致叫好,也是在坎城影
展得獎的主要原因。如果胡金銓不是這樣一分一秒都力求最
好,當年有優越感的西方評審委員,怎會佩服中國電影?

徐楓在《俠女》中演女主角楊彗貞,一個不苟言笑、艷
如桃李、冷若冰霜的孝女,和徐楓本人的個性頗有神似,所
以胡金銓在籌備時,就堅持要徐楓演。

銀幕俠女,銀壇女俠

徐楓的古裝裝扮亦威亦媚

徐楓在銀幕上很少笑
臉,外表看起來溫柔婉約,
但打鬥起來卻是虎虎生風。
武俠片的女俠角色在傳統上
多半偏向男性化,徐楓的溫
柔氣質卻正好化除這股陽剛
之氣,發揮一種文武雙全、
巾幗不讓鬚眉的女中豪傑氣
質。在《俠女》中的楊彗
貞,出身名門,懂琴棋書畫
之藝,因矢志為父親報仇,
而勤練武藝。這個允文允武的角色,徐楓演來,絲絲入扣,
渾然天成。

在《俠女》拍攝的空檔,聯邦替徐楓開了另一部新戲
《龍城十日》,由胡金銓的徒弟屠忠訓執導,是以南宋為背
景的武俠片,徐楓演的也是俠女。當時龍城已淪陷金兵手
中,俠女奉命前往偵查「抗金密圖」的下落,與金兵展開一

場明爭暗鬥的奪圖戰，由於已有《俠女》的經驗，徐楓的演出自然駕輕就熟，獲得第九屆金馬獎「最有潛力新人獎」。

徐楓在聯邦六年中，《俠女》就拍了四年。是一段相當艱苦的歲月。不過徐楓並不因此失意，還是一樣每天穿著同樣的牛仔褲上班，埋首於演員生涯中。等到參加坎城影展歸來，更令她深信當年辛苦的付出是值得的。拍戲在精不在多，演了五十部普通平凡的片子，還不如專心拍一部好片，得到全世界的肯定與尊重，永留世界影史，更有價值。

1975年5月，《俠女》在坎城影展得獎後，美國權威電影雜誌，《電影評論》（Film Comment）及法國《正片》雜誌（Positf）都以《俠女》的徐楓做封面，並專文推薦，對當年的中國影星來說是破天荒的榮譽。

1976年，英國《電影和電影拍攝》雜誌（Films and Filming）稱讚徐楓的眼神，帶給人們莫測高深的美感，同時還兼具堅韌和高雅的特質。

在聯邦與徐楓合約快滿的時候，聯邦同意徐楓到香港，主演胡金銓以金銓公司名義拍攝的《忠烈圖》和《迎春閣風波》。兩部片風格截然不同，前者是採用平劇美學拍的，後者則是採用〇〇七式的鬥智電影，快節奏，這兩部片都是胡金銓創作高峰時期的代表作，費時一年半才完成。徐楓在《忠烈圖》中飾演明末苗女，與夫白鷹同是正義俠士，以商人身分出現，當時日人侵犯我國沿海，被稱為倭寇。徐楓為了拍《忠烈圖》外景常嘔吐，因為外景地點都在離香港很遠的海島，每次乘船出海，徐楓都會暈船，仍要苦撐精神拍片。徐楓在片中嘗試不同的戲路，對白不多，動作場面精而不浮，凸顯出冷艷的另類氣質。

記得某一名導演說過：「一個成功的演員，是能改變自己氣質的演員。」徐楓就是這樣的演員，隨著年齡增長、演技經驗的成熟精進，人更漂亮，最重要的是改變氣質。

徐楓本人也承認，她是拍《俠女》後，性格也變得更像《俠女》，不再是「孤塞幫主」。她的俠風義行，不計其數，遠在1974年，她替中製廠拍《大摩天嶺》時，生活並不富裕，片酬只收一元，等於奉送三、四十萬元，因為中製經費困難。此片是李嘉導演，徐楓為促成中製拍片，應允義務演出，十分難得。

改變氣質的演員

1978年，她為響應愛國捐款，手頭又緊，拿出家藏古鼎翡翠玉瓶，價值約六十萬元，以無名氏名義，託《民生報》義賣，所得做愛國捐款，可見做事很有俠風，急公好義。1991年，金馬獎的終身成就獎要頒給製片人沙榮峰，並辦聯邦電影回顧展，因資金不足，徐楓即捐款新臺幣一百萬元資助。李行說徐楓是雪中送炭，電影界有錢的人不少，能像徐楓這樣急公好義、慷慨捐輸的人，實在少之又少。

之後，徐楓在北京捐款，在法國南特影展捐款，暗中資助過不少面臨困境的藝人。大陸導演吳天明在美國生活困難時，得過徐楓的資助。現在更做了為善不欲人知的慈濟人，每月默默捐款。

徐楓感激父母的養育之恩，十幾歲就努力賺錢，收入全交給父母，二十幾歲收入多幾十倍，依然將全數薪水交給母親，每個月只靠兩千五百元零用金生活，這樣一直到徐母過世為止，婚後仍負起照顧弟妹的責任。

　　1980年與湯君年結婚，她說是這一生唯一做對的事，從此成為豪門媳婦，當然她考聯邦也是最佳選擇。

　　在兩岸電影圈的現實風氣中，像徐楓這樣知恩圖報的演員可說是少之又少。她現在能有享譽國際影壇的成就及事業上的大富豪，也可說是她感恩善心的福報。希望由於她的風範，可以帶動影壇舊道德新倫理的風氣。

　　1997年元月，恩師胡金銓的突然逝世，對徐楓是很大打擊。在徐楓的生命中，胡金銓不但是她電影的啟蒙導師，也是她生活上的老師，包括吃芒果，都是胡金銓教她用刀切兩半，未必要剝皮吃。

　　徐楓還說：「胡導演對我比對女兒還要好，胡導演逝世前兩年曾告訴我，他在美國的保險受益人都指定是徐楓，使我感到胡導演的疼愛之深。」

　　徐楓與胡金銓本有合作拍片的計畫，因徐克先邀胡導演合作《笑傲江湖》，徐楓把計畫壓後，不料徐克與胡導演合作得不愉快，徐克將該片重拍。徐楓擔心會有同樣後果，不敢進一步研商。不料這一擱，合作計畫竟永遠無法實現，使她感到非常遺憾。

　　徐楓最難忘的是，拍《俠女》時被田鵬砍傷流血，胡導演趕快用手搗住她傷口，暫時止血，送她去醫院。這張圖片，她視如珍寶，一方面是紀念她開始從影的苦心。

　　她認為胡導演對她，是如嚴父般一絲不苟的恩威並施，在工作上，對她要求嚴格，背後卻又一直誇她，生活上對她關心，無微不至，甚至怎樣削水果，對人怎樣應對，都教她。

　　徐楓記得恩師的名言：「心裡有戲，眼睛有戲，自然有戲。」這句話也成為她傳授演員時的座右銘。

　　徐楓還有一個座右銘，做事要以百分之一百五十為目標，即使遇到挫折，七折一扣，也還可達到百分之百的目標。

為臺灣爭光的典範

　　1984年，徐楓以獨立製片人身分，以一百萬美元創設湯臣電影公司，並以聯邦影業公司的認真製片為追隨目標。到1992年移居上海時，在海峽兩岸三地拍片二十六部，時間上，與當年聯邦自製片時間相近，拍片數量也差不多，但在國際的得獎數量和得獎項目，卻比聯邦多幾倍，正可說是青出於藍而勝於藍。這一點值得徐楓安慰，也值得沙榮峰、胡金銓安慰，能培養出這樣一個好子弟，足可為臺灣影人在海外為臺灣爭光的典範。

　　1992年，徐楓和丈夫湯君年到上海浦東投資建造「上海的曼哈頓」，以三千萬美金在浦東買下兩平方公里的高爾夫

當年聯邦公司三個新星，左起徐楓、上官靈鳳、韓湘琴。

球場用地建臺灣城，由於浦東地勢低窪，在高爾夫球場興建期間，總共運了三十五萬輛卡車土填地，經過四年的辛苦建造，高爾夫球場及第一期別墅區終於在1997年5月完工，全部投資達二十億美金。

上海浦東開發區在中國大陸政府的政策重點支持下興建金融區、高科技園區、機車、地鐵、全新的公路系統四通八達，浦東的發展一日千里。2007年，湯臣手中的地產直線上升二十六倍，成為高價房地產區，引起政府干涉，要課徵增值稅五十億元人民幣。不幸湯君年於2004年10月15日病逝，享年僅五十六歲，使徐楓傷心了一年才走出陰影，之後全力培養兒子接棒，仍繼續拍電影。2007年開拍《Shangha: Family》，還要拍《上海生與死》、《俠女》等片。

徐楓年前接受摩納哥亞伯特親王委託擔任摩納哥上海榮譽領事。

徐楓有意返臺投資，聘了一位能幹女代表，一口氣進行了三個建案，都會是大區域的開發案，有豪宅，也有平價別墅。擁有「湯臣一品」頂級豪宅經驗的徐楓透

1998年5月第五十一屆坎城影展，徐楓獲頒大會頒薦傑出製片人特別貢獻獎。

露，將會找國際知名建築師規劃臺灣建案，更大筆規劃大社區案，前幾年已開始部署。

目前「湯臣」在浦東擁有的土地已多達四至五平方公里，開發案陸續進行中（第二高爾夫球場等案）。2005年湯臣獲上海房地產業頒「十大外資房地產企業」，徐楓獲頒「十大傑出巾幗企業家」，湯君年獲頒「特別榮譽獎」，徐彬拿下「優秀企業家」。

2007年捐款成立胡金銓基金會，徐楓擔任董事長，特從上海返臺，出席董事會。

徐楓從影生涯主要得獎記錄

年份	片名	得獎項目
1975	俠女	第二十八屆坎城影展「最高技術獎」
	龍城十日	第九屆金馬獎「最有潛力新人獎」
1974	大摩天嶺	第二十屆亞洲影展最佳女主角獎
1976	刺客	第十三屆金馬獎最佳女主角獎
1979	山中傳奇	第十六屆金馬獎最佳女主角獎提名
1980	源	第十七屆金馬獎最佳女主角獎
1988		臺灣十大傑出女青年
1990	滾滾紅塵	金馬獎最佳影片等八項獎
1991		當選《商業週刊》十大傑出風雲企業家
1991	五個女子一根繩子	東京國際影展青年導演銀賞 義大利都靈影展特別關注獎 法國南特影展最佳影片、最佳音樂獎
1992		新聞局頒發國際傳播獎
	五個女子一根繩子	荷蘭鹿特丹影展最佳影評人獎 比利時國家影展最佳影片獎 西班牙青年影展最佳編劇獎
1993	霸王別姬	第四十六屆坎城影展金棕櫚大獎 國際影評人獎 亞太影展最佳導演獎
1994		擔任柏林影展評審委員
	霸王別姬	第五十一屆金球獎最佳外語片獎 紐約影評人協會最佳外語片獎 洛杉磯影評人協會最佳外語片獎
1996	風月	美國《時代週刊》選為1996年全球十大佳片之一
1998		第五十一屆坎城影展頒給國際傑出製片人特別貢獻獎

眼光獨到的全方位電影巨人

吳思遠

吳思遠導演的用心，製片用人的眼光，創新品牌的
睿智、信用，各地市場的開拓，都為兩岸三地影人建立捷
足先登的典範。

前　言

吳思遠是目前兩岸三地電影界最具睿智、膽識、眼光、
而且觸角敏銳，最能知人善用，也最能把握機會、創造機
會、力求捷足先登的導演和製片家，更是追求商業片要講藝
術、藝術片也要有商業性的企業家。

近三十多年來，香港影壇在國際上的輝煌發展，吳思遠
該是具關鍵角色的猛將，他對香港電影的貢獻和成就約有下
列幾項：

㈠拍片求新、求快、求省之外，最用心研究觀眾心理，
調查各地市場的需求，不斷的創造出觀眾最喜愛的香港電
影，帶動香港電影製片風潮，一波一波的向前邁進，計有功
夫喜劇、民初功夫片、新聞寫實片、法庭影片、電影新浪潮
片及特異功能的賭片等風潮，例如《蛇形刁手》、《醉
拳》、《香港小教父》、《廉政風暴》、《賭聖》等等，在
日本、韓國、歐美等地創下空前賣座紀錄。尤其《醉拳》在
香港、韓國、日本都創下超越李小龍的賣座紀錄，這一點最
使日本片閥驚訝不已[註1][註2]。

註1：1972年，香港十大賣座冠軍片──李小龍的《精武門》總收入為
　　　4,431,423.50港幣，1998年吳思遠的《醉拳》香港首映總收入為
　　　6,763,793.40元港幣，超過李小龍片兩百多萬元。
註2：吳思遠的影片在臺北首映期間，他常到戲院傾聽觀眾的反應，研究
　　　中外影片的票房記錄。

㈡吳思遠培養人才被喻為有「點鐵成金」的本事,在羅維手上幾年默默無名的成龍,到吳思遠手上竟脫胎換骨變成各方爭奪的巨星;原是邵氏武師的袁和平、陳觀泰、陳星、袁小田及新導演徐克等,經吳思遠提拔都變成大導演、大明星。尤其支持徐克拍《蝶變》,開創香港電影新浪潮,後期的劉德華、周星馳、張曼玉等也是演了吳思遠的影片之後更紅。

㈢創造大社會新聞片的風潮,拍攝真人真事的《廉政風暴》、《七百萬元大劫案》等大新聞劇情片,難度高,風險大,只有吳思遠有此勇氣及魄力,震驚國際影壇,為香港殖民政府打造全球聞名的除貪廉能的金字招牌。

㈣當1973年12月22日華納、嘉禾、協和合作的李小龍片《龍爭虎鬥》(Enter the Dragon),由華納公司在日本發行,瘋狂大賣時,第一個立即跟進的不是李小龍影片,而是吳思遠導演的《神龍小虎闖江湖》,於1974年3月21日,由日本富士映畫在東京首映,李小龍的《唐山大兄》、《精武門》反而隔兩個月才推出。

㈤1977年鄒文懷宣布進軍美國市場後,八〇年代吳思遠也到美國拍了《不撤退、不投降》、《喋血兄弟》等英語片,也算是開路先鋒之一,為九〇年代港片進軍好萊塢奠基。同時港片在中國大陸市場的採分帳制度,也是從吳思遠監製《獅王爭霸》開始。

㈥開拓香港片的韓國市場。1978年吳思遠編導的《醉拳》,在漢城(首爾)首映,連續半年之久,打破中西片任何紀錄,連〇〇七巨片《太空城》都望塵莫及。

㈦開創中國大陸戲院業的高票價新時代,先後在北京、上海、重慶、廣州、杭州等地開設五星級一流新戲院,以人

民幣六十元的高票價，比一般大陸首輪戲院的門票高出逾倍，帶動大陸戲院進入高消費時代。顯然吳思遠看準大陸經濟起飛的前景，在中國大陸政府每年只准進口美片二十部的政策下，美國大公司每年都選出最有號召力的大片進軍中國大陸市場。吳思遠的高票價就是為爭取上映美國大片及高消費群，據說其院線最高票價已漲至九十元。

　　㈧吳思遠重友誼、講信用，當年賣《蛇形刁手》臺灣版權時，臺灣片商還不放心袁和平的導演功力，片價低，付錢又拖拖拉拉。吳思遠也沒說話，等到該片在香港大賣座後，那位臺灣片商擔心一定會加價，想不到吳思遠依約交貨，沒第二句話。當年成龍突然大紅時，就發生一片兩賣的糾紛，香港獨立製片也常發生合約糾紛，吳思遠為香港影壇豎立重信用的典範。

　　㈨吳思遠不祇關心自己的事業，更關心香港影業群體利益，倡組香港電影工會、導演會，目前香港政府輔導電影的措施也多出自吳思遠的建議。吳思遠曾任北京國務院港澳辦公廳港事顧問。現任香港電影發展局委員、香港政府策略發展會委員，1995~2000年擔任香港電影金像獎主席、香港太平紳士、上海政協委員、香港特別行政區推選委員會委員、香港電影工作者總會會長、香港電影導演會永遠榮譽會長、北京思遠華星文化傳播有限公司暨UME華星國際影城負責人、上海思遠影視文化傳播有限公司暨UME新天地國際影城負責人、上海思遠景鴻影視廣告有限公司負責人、香港數碼科技（數位化）培訓計畫審核委員、港滬經濟發展協會總幹事。1998年獲香港特區政府頒授銅紫荊勳章，表揚他對香港電影的貢獻。

㈩吳思遠了解電影人必須改善投資環境，熱心促進兩岸三地電影業合作，除合作拍片外，兩年一次兩岸三地導演聚會，也是由他促成並主持首次聚會。他為廣結善緣，每年臺灣金馬獎他盡可能出席。最近兩岸三地合寫的《中國電影百年圖史》，他也是有力的幕後推手之一。

家族及出身

吳思遠，廣東中山人，1944年生於上海，幼年時代就隨家人遷居香港，在香港成長、求學。1964年畢業於香港新法書院，曾任中學老師。

由於吳思遠熱愛電影，1966年投考邵氏兄弟公司第六屆南國實驗劇團編導科，接受戲劇訓練，團長是資深戲劇家賈亦棣，當時臺灣影人李影、井淼、魏平澳、李至善、丁善璽都是南國劇團老師，都教過吳思遠。他進步很快，南國劇團結業後，經邵氏編劇李至善引薦留任邵氏正式基層工作人員，做過兩部片場

吳思遠眼光獨到

記；1969年追隨羅臻做副導演；曾跟著喬莊到臺北拍《劍膽》，擔任副導演，還客串演戲。該片是吳思遠演電影的處

女作。他喜結交對電影有認識、有熱情、有潛力的同事，包括武師、技工、特約演員，不分尊卑常聚在一起談電影「建立情感」。這批人中有陳觀泰、陳星、袁和平、華山、張麒等，那時他們都是邵氏的基層分子，有一份幹電影的崇高理想，後來成為吳思遠當導演和製片的班底，也是幕後的軍師。

1970年，吳思遠參加王羽自編自導自演的《龍虎鬥》，擔任副導演，整部戲在韓國拍攝，成為香港民初功夫片潮流的先鋒。吳思遠和該片武術指導唐佳合作得很愉快，增加他執行導演工作的信心。

他重視家庭親情，早期到臺灣，都是帶著姊姊、母親一道來。弟弟吳思健，擔任臺灣思遠公司經理，更有龍兄虎弟之稱。直到十年前，吳思健才結束臺北思遠公司業務，移民加拿大。吳思遠的終身伴侶棠棠，是他在當中學老師時認識的，後來棠棠進入電視圈，吳思遠進電影圈，他認為要事業有成才結婚，愛情長跑十四年。棠棠婚後身兼賢妻、公關、經理，成為好幫手。難得的是吳思遠愛情專一，有名有錢也從不鬧緋聞，夫妻恩愛共同打拚。

1969年，吳思遠導演第一部片《瘋狂殺手》，名義上羅臻仍是第一導演，實際上都是吳思遠完成。該片是明星公司出品，因票房失利不再合作，這時吳思遠認識菲律賓華僑朱煥然，他在馬尼拉有戲院，賞識吳思遠的大將之才，成立富國影業公司，投資吳思遠自編自導第二部片《蕩寇灘》。吳思遠不拿導演費，將導演費投入拍片成本，可增拍片預算，待影片賣座再分紅，往往超過導演費。以後他導戲，都將導演費投入製作成本，跟著工作人員一起同甘共苦、吃便當、

睡沙發。

吳思遠採用全外景拍片，不進攝影棚，打破原有大片廠方式，全面改革香港電影面貌，促成香港獨立製片時代來臨，起用還在邵氏當武師的袁和平擔任武術指導。父親袁小田是資深的黃飛鴻片集的武師兼演員，因此袁和平從小耳濡目染，對拍武打片很有心得，演員的功夫表現，都能合乎人物的性格。攝影師張麒，在邵氏也是攝影助理，吳思遠提拔他當攝影師，訓練他對武打鏡頭的運用，後來也當導演。當年他們都年輕，有理想、有幹勁，富國公司有試片間，膠片沖出來，大家坦誠討論，小工也有資格說話，因為他們才是真正的觀眾，根據大家的意見，把缺點修正過來，必要時補拍。

百萬導演出頭天

每個成功人物的背後，都難免有些不為人知的辛酸故事，吳思遠也有。二十六歲第一次當導演拍《瘋狂殺手》時，投資老闆雖然支持他第一次當導演，卻不放心，半夜還打電話吩咐要找什麼明星主演才能賣錢，要怎樣拍才能吸引觀眾，吳思遠只得一一接受，請邵氏演《楚留香》的女主角陽佩珊當女主角，就是接受出資老闆的意見。等片子殺青，毛片沖出來，老闆還在嘀咕，這個要剪，那個要剪，都是導演的心血，吳思遠只得忍耐，等到片子完成剪接，他才跑到華達片廠的大樹下哭了一場。《瘋狂殺手》在香港首映票房不太理想，從此吳思遠明白導演必須片子賣座才有發言權，老闆才有信心。

1972年吳思遠導演《蕩寇灘》時，起用尚寂寂無名的陳觀泰和陳星為主角，因為他們適合劇中人物的個性。吳思遠

選演員的原則是先有劇本，再根據劇本找演員，是否成名並不重要，只要演得好，自然會成名。本片故事以華北淪陷區的民眾抗日事件為背景，與李小龍的《精武門》相近，主要表現出淪陷區人民的同仇敵愾和日本浪人的惡形惡狀，激起觀眾的憤慨，等到民眾英雄除惡，觀眾又大快人心。吳思遠掌握了觀眾心理的起伏，陳觀泰演日本浪人，造型好，拳腳功夫動作有力，有真實感，好過同類的功夫片。此片正好緊接同年3月首映的李小龍的《精武門》後出片，等於是票房上的乘勝追擊。1972年5月《蕩寇難》在香港首映，創下1,731,484元港幣的高紀錄，超過同時上映的邵氏大導演大明星的《水滸傳》1,602,156元港幣，列入當年香港十大賣座片之一，叫好叫座，吳思遠從此登上百萬大導演的行列，轉變他的導演生涯。同年緊接著，吳思遠又導了《餓虎狂龍》，以太平洋戰爭前夕的上海為背景，中國警方的特種部隊，有位高手綽號「狂龍」由陳星演，日本派往上海的間諜高手綽號「餓虎」，起用日本演員倉田保昭演，他是柔道與合氣道高手，與「狂龍」陳星打鬥兇猛，加上私訪販賣人口集團的警探，故事雙線發展。片中有追逐鏡頭，陳星騎單車，從懸崖飛下來，不用特技替身，令人驚心動魄。該片部分外景在日本拍，由於以動作取勝，有些情節牽強，觀眾也不在乎。1973年同樣由陳星、倉田保昭主演的《猛虎下山》，是同一類型影片，都是重打鬥輕故事，引起很多人跟風，也算是功夫片的風潮之一。

　　1973年，思遠影業公司成立，負責製作，由恆生公司發行，先拍《神龍小虎闖江湖》，起用梁小龍主演。描寫1941年，一架由廣州飛往海南島的日本軍機，在廣東中山縣境迫

降，機上九人全喪生，有一份日軍南進及侵占香港計畫書落在國軍游擊隊手中，日軍派特種部隊要奪回。國軍也派人取得文件，展開生死鬥，游擊隊表現了抗日的奮勇精神，令觀眾感動。

1974年，吳思遠受李小龍《猛龍過江》影響，背景搬到羅馬，拍攝外國風味的中國片，用中國功夫大破來自美國的義大利黑手黨。香港《工商日報》「幕前閒話」評該片為「略帶占士邦片（詹姆斯龐德系列電影）風味的中國功夫片，有相當豐富娛樂成分」。除了梁小龍與倉田保昭在羅馬競技場打鬥，是仿《龍爭虎鬥》的中國功夫外，其餘打鬥場面，是以中國功夫對西洋拳。吳思遠從香港帶幾個演員到羅馬，拍出歐美警匪片兼觀光片的成績，開拓國片視野。當時這類影片雖有李小龍的《猛龍過江》在前，但取景不同，還是很新鮮，為香港功夫片走出有異國風情的觀光路線。

1974年繼《香港小教父》之後，吳思遠在義大利拍《三傻笨探小福星》，監製兼導演。

1975年，吳思遠居然嘗試拍鬼片，跳脫功夫片的範疇，片名《十三號凶宅》（又名《回魂夜》）。以觀眾愈怕愈想看的心理反應為主線，不但有冤魂化為厲鬼的報仇，還有人扮假鬼，玩弄觀眾情緒，最後藉鬼傳道。

開創新聞事件的劇情片

1975年，與恒星公司共同投資，吳思遠拍攝了香港大新聞事件的《廉政風暴》，開創香港紀實性警匪片潮流。將當年轟動警界大貪污案，以廉政公署的肅貪角度逐一揭發，暴露真人真事大醜聞，為香港政府公正無私的除貪大手腕做了

最好的宣傳。有人意志不堅，同流合污，也有臨財不苟，不怕權勢，故事從正反兩面對照切入，表現人性的黑暗與光明，是吳思遠真正代表作，有如記錄片似寫實。臺灣影評人梁良說：該片是替香港觀眾出氣，大快人心。但香港可以上映，臺灣反而三度禁映，直到宋楚瑜任新聞局長，才取消禁令，也不必改名《大懲貪》，而且一刀不剪准映。由於《廉政風暴》的成功，帶動香港拍攝警匪片的風潮。迄今警匪片仍是香港片產量最多的片種。吳思遠功不可沒。

最難得的是，《廉政風暴》引起學者柏楊1979年10月12日在《中國時報》寫了近四千字的評論，內容包括分析影片的感想啟示，在臺灣送檢被禁的官場現形記。這裡摘錄一段如下：

> 嗚呼，一個以肅貪為主題，顯示貪官難逃法網的電影，竟被咬定「缺乏社會教育意義及藝術娛樂價值」，真是人類有史以來怪事之一。臺灣小民對警察老爺的印象，有口皆碑，還用電影教導乎哉也。至於藝術價值就更不知道警察官怎麼會這般萬能，根據啥理論下此判斷，未免學問太過龐大，豈真是洋大人之國，知識即權力，而吾國，權力即知識也歟。

1975年，吳思遠編導《李小龍傳奇》，故事根據李小龍的真實人生撰寫，在義大利等地拍攝，引起各界重視。

1976年，吳思遠再拍新聞題材的《七百萬元劫案》（臺灣改名《赤色大風暴》）也曾轟動一時。這種真人真事改編的電影，影響政府治安的聲譽，怕壞人模仿，很多人都認為可能通不過影檢，但吳思遠有信心將劫案匪徒事前的籌劃進

行，警方的偵查經過，包括匪徒的身分，破案未公布的內幕，他都一一呈現。但該片在香港首映過午夜場後，接到律政司的禁制令，被控「妨礙司法公正性」，開審前應禁映。吳思遠聘請律師出庭，力爭言論自由的保障，結果勝訴，撤銷禁止令，成為吳思遠又一突破禁令的寫實片傑作。

實施製片人制度

1977年起，吳思遠專責做製片工作，起用武術指導袁和平執行導演，自己參與劇本討論、人事安排、掌控製片進程，實施好萊塢的製片人制度，以便更能善用導演智慧，讓創作者更有機會發揮，對成果有加分作用。果然袁和平第一次執行導演的《蛇形刁手》比吳思遠導演的成績更好，主要是劇本結構完整，故事朝三線發展，一是被欺負的學徒奮發學武；一是武館與武館之間，互相爭取門徒，明爭暗鬥；還有一線是鷹爪派與蛇形派門徒的仇恨。雖然這些故事並不新鮮，但處理得熱鬧有趣，尤其練武功的招式創新。師父袁小田身手絕妙，嚴格磨練徒弟成龍練功訣竅，表現中國功夫的靈巧，成龍從貓的動作領悟出蛇形和貓爪的結合，創造出蛇形刁手的招式，發揮了成龍多年練功的潛能。從練功中引發幽默喜趣，改變功夫片砍殺凶惡的面貌，也發揮了電影動作娛樂本質。由於全片動作多，對白極少，外國觀眾不看字幕，也能看懂，因此不僅韓、日觀眾叫好，中南美洲觀眾也看得十分開心，打開歐美市場。

袁和平接著導《醉拳》，將練功生活化，成龍將掃地板動作變成練功，創造出醉八仙的武術步法，柔中帶剛，襲人於不備。影片著力於成龍與袁小田靈巧功夫的表演，成龍演

學武少年，憨厚可愛，苦練有成，打敗強敵，可惜最後大決戰時雙方混戰，反反覆覆，拖得太久，上半場武功莫測的母女打敗成龍，後半場卻不見了，人物缺少呼應，令人遺憾。但是一般觀眾仍看得很開心，賣座紀錄超過《蛇形刁手》，1978年香港十大賣座片《醉拳》是第二名，總收入近港幣七百萬元，超越許多大賣座西片。

《蛇形刁手》和《醉拳》的成功，不但使導演袁和平成為傑出的功夫片導演，而且開創香港喜劇功夫片的新潮流，對後來香港電影的發展深具影響，同時發揮在羅維公司不得志的成龍多年練功的潛力，加上人物造型憨厚可愛，身手靈活，體格又壯，充滿男性魅力，在日本迷倒許多少女影迷，使成龍多年為日本人氣最高的影星，這都要歸功於吳思遠的知人善用，發揮各人長才。

《蛇形刁手》獲中外學者很多好評，但南美烏拉圭華僑后德卻很不滿，以「為什麼愛，為什麼打，看《歡顏》和《蛇形刁手》之後」為題，投書臺灣綜合月刊發表，1979年8月1日第75期的臺灣《今日電影》雜誌予轉載，摘錄兩段如下：

> 《蛇形刁手》中以一根繩子為吊床的老頭，用功夫擒拿蚊子，滿堂的喝笑轉接到客棧主僕人仰馬翻，原來功夫不但可以抓蚊子，還能仗著白吃白喝，加上白揍人一頓。隨著老頭的各種花招，觀眾也跟著人仰馬翻地笑得抬不起頭來。武者，粗也。攝影機裡的正、反角色，不是男人女相，就是尖頭銳面、有膽無識、臉生橫肉的傢伙。中國氣質飄逸的正道哪兒去了？在臺灣念過初中的人都知道「止戈為武」啊！^(註3)

註3：日片《宮本武藏》中，也有用筷子夾蒼蠅的場面。

> 《蛇形刁手》，不知生者為何？死者無辜？江湖上之爭
> 爭殺殺只為了爭門派高下，中國是沒有法紀的地方嗎？江湖
> 人物視人命如草芥，中國人沒有不忍蒼生之死嗎？我們讀高
> 陽的小白菜，一命關天還反覆審案，道上武夫取人性命，不
> 構成犯罪，也不生罪惡感，拿這種電影為外國醫院募款，還
> 解釋不能得獎的原因是因為評審多半為女性，受不了踢下部
> 的鏡頭，未免太諷刺了。

這可說是代表反武俠片保守派的觀點，吳思遠也列為製
片參考，作為改進武俠片的打殺因果。

1976年《七百萬元大劫案》之後，吳思遠又提拔新打仔
王道和劉忠良，都有武功底子，再拍功夫片《南拳北腿》。
故事以一批餉銀被劫，王道和劉忠良追蹤到韓國，因誤會而
大打出手。配合韓國風光，吸引觀眾，很受歡迎。由於《南
拳北腿》賣座，1978年又拍《南拳北腿鬥金狐》，就是《南
拳北腿》的續集，全片在臺灣拍攝。描寫南拳北腿為查尋劫
銀下落，殺了銀狐，金狐誓為報仇。銀狐生前將劫銀埋在八
卦山下，此山為南拳擁有，但不知劫銀埋藏處，引起三方爭
奪，仍是功夫片老套，只有看劉忠良、黃正利的打鬥而已。
王道演過嘉禾的《黃面老虎》，名氣無法闖出，演了《南拳
北腿》的南拳才聲譽鵲起。演北腿的劉忠良也在功夫電影中
建立了聲譽，自己當導演。

1977年，吳思遠又導了《鷹爪鐵布衫》。同時支持魏平
澳拍攝他自己的故事《藝壇照妖鏡》，由魏平澳導演。

中日武俠片精華的結合

1973年，李小龍的意外逝世，給創新搶快的吳思遠帶來靈感，他起用臺灣何宗道拍了一部《李小龍傳奇》之後，嘉禾公司請吳思遠再拍一部《死亡塔》，利用李小龍生前演過的幾部影片鏡頭剪下來，加上替身，拼湊出一部李小龍借屍還魂本人主演的新片。

這時的吳思遠聲譽之高，超越李翰祥和張徹，被人誤認為他手中好像有法寶，會無中生有，變出一個李小龍。尤其日本電影界對吳思遠期待很高，日本東映公司誠懇聘請吳思遠替東映拍一部真田廣之主演的新片，希望經由吳思遠「點鐵成金」之手，塑造出一個「日本成龍」。1960年出生的真田廣之在大學時代是拳擊高手，也會空手道，是日本武士道片很有潛力的新星，吳思遠慎重考慮後，決定提拔在好萊塢教新人的李元霸和真田廣之搭檔。他認為李元霸是李小龍和成龍的綜合體，有真功夫，可能培養出一個新的李小龍。但吳思遠為保有完全自主的創作權，這部片由東映出資發行，思遠出品，也是中日武俠片精華的首度結合。其中，真田廣之夜闖李元霸家的一段打鬥，是在黑暗中進行，好像京劇的「三叉口」，李元霸以中國兵法鬥日本忍術，鬥力之外，更要鬥智。

《龍之忍者》部分戲在臺灣拍，花了兩百多萬元，在頭份山區峨嵋湖畔，搭建五層樓高的高塔。真田廣之來臺時，率領一個三十多人的工作團，包括武術指導、武術助理，有一場戲真田廣之要從高塔頂上俯衝而下，先由武術助理試了兩次，安全檢查非常慎重，正式拍攝時，真田廣之像一隻俯衝地面的雄鷹，姿勢很優美，還是重拍了一次才OK。整部戲

《龍之忍者》由日星真田廣之主演

的布局與氣氛都很出色,東洋刀的打鬥也有日本味道。這部片雖然吳思遠在編導上花了許多心血,仍只掛名監製,執行導演是元奎。

中國導演受日本影閥如此重視,吳思遠還是第一人。這時,吳思遠影片在日本上映的已有《餓虎狂龍》、《猛虎下山》、《神龍小虎闖江湖》、《醉拳》、《蛇形刁手》、《龍之忍者》等片,而且版權費都在五十萬美金以上,是李小龍影片之外少有的高價。

1978年,香港李翰祥導演《紅樓夢》,和臺北金漢鬧雙包,竟掀起紅樓熱潮,同時有五部紅樓片在拍,吳思遠也介入拍攝現代化的《紅樓春上春》,由金鑫執行導演。

開創香港電影新浪潮

1979年,吳思遠提拔電視出身的徐克導演新武俠片《蝶變》,是一部很有企圖心的野心之作。香港影評人劉成漢說:「《蝶變》是一部創新的武俠片,氣魄雄偉而富有傳奇色彩,從殺蝴蝶,勾起連串陰謀惡鬥,情節結構複雜,映像瑰麗詭奇。」[註4]

該片借用古龍武俠小說的軀殼,創造一個具有未來主義色彩的武俠世界,服裝特別,鐵甲人的造型奇特,機關槍、火藥、飛索的奇特武器,以往中國武俠片從未見過。其中蝴蝶來襲場面,配合音樂,效果很好,可惜劇情沈悶,觀眾不易接受。最近徐克在答覆訪問者說:「《蝶變》是未完成的作品。」可見徐克本人也發現該片的缺點,已來不及補救。

註4:本文原刊香港第五屆電影節特刊。

1979 年，《蝶變》。

但香港第五屆電影節已將《蝶變》列為香港新浪潮電影的第一浪作品。

徐克繼《蝶變》之後，續為吳思遠導演《地獄無門》，也是香港新浪潮電影代表作。

吳思遠拍電影有個原則，必須是寫實、警世、反映社會及純娛樂性的影片。他又說，他面對商人是藝術家，面對藝術家他是商人。也就是說，他要求商業電影中有些藝術品味，要求藝術電影則要能適應觀眾的欣賞。也就是曲高也要和「眾」，好萊塢就有這類電影。徐克導演、吳思遠監製的《地獄無門》，是在這原則下拍攝的反類型影片，主要描寫密探進入鄉村追捕一名通緝犯，這密探是〇〇七式的英雄，也有烏龍幫辦的烏龍性格，無名氏的小人物，追捕的通緝犯是匪徒改邪歸正成為地方保安官（副隊長），是全鄉唯一清醒人物，他要拯救這個鄉村，反而遭到密探拘捕。事實上他曾是救過密探的恩人，但密探只顧拉人，不合理的現象反而視而不見。該片有功夫喜劇的動作打鬥，也有恐怖片的嚇人氣氛，片中吃人村的現象，是影射現實社會人與人之間的爭鬥，該片顯然比《蝶變》進步，技術上已有相當水準。

1980年，吳思遠又嘗試新題材，編劇、監製、出品《僅存者》，導演姜志明，描述越南難民在香港的故事。可惜該片因香港政府以聯合國難民公署施壓理由禁映，觀眾無緣觀賞。

八〇年代，動作片起家的吳思遠，拍過三部文藝片，一部是《法外情》監製兼編導，一部是《臺北吾愛》，請何藩執行導演，吳思遠只掛名出品人，監製吳思健，劇本和整部片的攝製過程，吳思遠都參與討論，雖然票房失敗，但博得報章雜誌熱烈好評。還有一部唯美鬼片《人約黃昏》，最後

再談。《臺北吾愛》《今日電影》半月刊登三篇影評都叫好，分別摘錄一段如下：

青年導演周宴子：

片中最動人的感情，是阿青對愛月那種由不在乎到很在乎的漸進描寫。愛月還住在旅館期間，阿青對她的感覺是好奇，聽廣播誤以為她自殺片段，略露對她的關懷。可愛處在阿青始終隱藏自己的感受，即至愛月搬來和他住，他仍壓抑滿腔的心意。他還說「我除了沒碰過妳，什麼都為妳做過」，一句話便深刻地道盡情意。

影評人王介安：

《臺灣吾愛》是相當不錯的一部電影，分析其成功之主要原因：題材取自社會現實，一個計程車司機，一個未婚媽媽，這兩個主角的身分很貼切於目前國人的生活範圍。攝影、配音、剪輯三位一體，使本片集聲光、節奏之美，時下許多國片難望其項背。

名編劇黃中平：

片中民歌穿插劇情中，不僅有助劇情的說明，而且更使得配音的蒙太奇效果發揮得宜，如片中阿青（王復室飾）帶著女主角（應采靈飾）去找她的男朋友時卻找錯人，女主角羞愧之下緊抱著男主角，此時不論是雨中的淅瀝聲或是搭配上的民歌皆有助於本片氣氛的烘染。再如女主角抱著小孩在車站中和男主角相遇的時候，不論打燈光或是造霧氣或是全景色調的配合及鏡頭的應用，都可以體會到導演匠心的所在。

　　吳思遠在臺灣拍的愛情文藝片《臺北吾愛》賣座失敗，回到香港繼《龍之忍者》再拍愛情文藝片《法外情》卻大賣錢，總收入超過千萬元港幣。而且起用被冷凍的劉德華，開啟他影藝生涯新生命。1986年1月2日，臺灣《聯合報》還刊出這部片有關「法與情」的社論，這在電影界也是少有的榮譽。

　　其實，這種牽涉親情與法律矛盾的影片，從托爾斯泰的《復活》開始，文學與電影都有寫過、拍過，我國戲劇最受歡迎的《蘇三起解》，不就是法官審恩人的冤曲戲嗎？

　　吳思遠研究觀眾心理，終於找到非動作片也能大賣座的法寶。這和王家衛的《花樣年華》同樣是老戲新拍的成功之例。

　　1981年，吳思遠籌設香港電影導演會，連續三屆擔任會長，是兩岸三地第一個電影導演會的組織，影響大陸、臺灣也先後分組導演會。

　　繼在羅馬之後，吳思遠也登陸美國拍片，第一部《不撤退，不投降》在全美國片西片院線發行大賣錢。第三部片《喋血兄弟》除了導演盧遠鳴，武術指導梁小龍，以及他本人吳思遠是華人外，其他演員和技術人員全部聘請美國工會的專人，包括外景車的司機，也隸屬工會。該片描述一位美國中央情報局退休情報員，遭恐怖分子暗殺，他的一對原本不和的兒子，替父尋仇而聯合作戰。片中少不了懸疑、追逐、槍戰，吳思遠說，該片費時一個半月拍完，外景地點包括佛羅里達、華盛頓和洛杉磯等地。

　　吳思遠在美國拍了六部片，成績不是很好，但為香港片走出一條美國院線片的新路。

　　吳思遠能吸取別人經驗，加強自己的智慧，幾次跟風拍片都能後來居上。1990年的《賭聖》，由周星馳主演，元

奎、劉鎮緯合導，吳思遠仍監製。由於取材於當時香港最風行的特異功能，加上巧妙結合賭術，在香港首映創下連滿三十三天、總收入四千萬元港幣空前賣座紀錄，不但打破《廉政風暴》，也打破一切賭片的票房紀錄。

1992年，吳思遠以出品人與徐克做監製合作，將聯邦公司胡金銓導演最賣座的《龍門客棧》重拍，外景搬到大陸沙漠地拍攝，開頭黃沙滾滾，馬賊出動的場面就很精采，由李惠民執行導演，同時改變三位主角個性，增加張曼玉演的黑店老闆娘風騷入骨，比原來《龍門客棧》的黑店打鬥更有看頭。

接著，吳思遠和徐克再合作改編著名神話故事《白蛇傳》為《青蛇》，突破傳統，將配角改為女主角，展現女性引誘男人的性感魅力。

1992年1月11日，吳思遠發起第一屆三地導演研討會，此後兩年一次在三地輪流舉行，促成多起合作拍片。

1995年，吳思遠重拍徐訏的《鬼戀》，改名《人約黃昏》，起用畫家陳逸飛執行導演，拍出一部非常唯美的鬼片，是吳思遠製作的第二部假鬼片，攝影非常傑出，在國際影展得過獎，卻是叫好不叫座。2005年，吳思遠與陳逸飛再度合拍《理髮師》，中途陳逸飛逝世，由吳思遠導演繼續完成。

近年，吳思遠致力於在大陸開設戲院，是事業另一轉變。但無論從導演、製片、開拓市場、開設新型戲院（影城）哪一方面發展，吳思遠都為華語影史建立捷足先登的典範，值得後輩學習、研究。

2000年香港（海外）文學家藝術協會頒發全球傑出人士暨第二屆中華文學藝術家金龍獎，吳思遠獲頒香港電影巨擘獎，同時得獎的有李光耀、吳祖光、傅聰等人。

吳思遠大事記

1969　第一部個人導演作品《瘋狂殺手》。名義上羅臻是第一導演，吳思遠是第二導演，但事實上全片由吳思遠導演。同時加入黃濤開辦的明星公司，簽約三部影片。

1970　因《瘋狂殺手》票房失利，明星公司不再繼續支持吳思遠新的影片拍攝。

　　　吳思遠與菲律賓華僑朱煥然的富國公司合作，雙方各出一半資金，拍攝影片《蕩寇灘》，由吳思遠自編自導。全部採用外景拍攝方式，成為最早的一批香港獨立製片，逐漸打破原有大製片廠方式，全面改革了香港電影的面貌。

　　　吳思遠起用當時尚在邵氏當龍虎武師的袁和平擔任武術指導，開始了袁和平的武術指導生涯。並起用當時邵氏配角演員陳星擔任主角。

　　　《蕩寇灘》票房大賣達到二百四十萬元（香港票房一百七十三萬元）。吳思遠從此邁入「百萬導演」行列，電影生涯發生轉變。

1972　導演《餓虎狂龍》，富國出品，外景部分在日本拍攝。票房一百五十萬。

1973　應香港恒生電影公司邀請，導演《猛虎下山》。票房同樣超過百萬，吳思遠從此產生開設公司的想法。

　　　在香港成立思遠影業公司。編劇、導演、監製、出品創業作《神龍小虎闖江湖》，並起用新人梁小龍擔任主角。

1974　編劇、導演《香港小教父》，恒生公司出品。基於海外市場的考慮，整部影片在義大利拍攝。之後，吳思遠在義大利拍攝《三傻本探小福星》（導演、監製、出品）。

1975　導演《十三號凶宅》，恒生公司出品。

思遠公司和恒生公司合拍《廉政風暴》，吳思遠編劇、導演，開創了香港紀實性警匪片的潮流，影響深遠。由於港英電影檢察處的禁映，曾引起社會巨大關注。

編劇、導演《李小龍傳奇》，恒生出品。根據李小龍人生的真實軌跡，全片在義大利、美國全球各地拍攝。

思遠公司和韓國公司合拍《南拳北腿》（編劇、導演、監製、出品），全片在韓國拍攝。吳思遠開始起用韓國演員黃正利，並把他從韓國帶到香港。

1976　導演《七百萬元大劫案》，得利公司出品。

1977　導演《鷹爪鐵布衫》，麗華公司出品。全片在臺灣拍攝，這也是吳思遠替其他公司導演的最後一部電影。

編劇、導演、監製、出品《南拳北腿斗金狐》，袁和平武術指導。

出品《藝壇照妖鏡》，魏平澳導演。

1978　編劇、監製、出品《蛇形刁手》，開創香港喜劇功夫片的潮流，對日後香港電影的發展影響深遠。吳思遠首次起用袁和平擔任導演。

向羅維公司租借默默不得志的新人成龍擔任主角，從此開始了袁和平與成龍輝煌的電影生涯。

繼續《蛇形刁手》的路線和班底，編劇、監製、出品《醉拳》，袁和平導演。

監製、出品《紅樓春上春》，金鑫導演。

1979　嘗試發展新的題材，起用電視臺導演徐克拍攝《蝶變》（監製、出品），成為香港電影新浪潮代表之作。

監製、出品《南北醉拳》，袁和平導演。

監製、出品《地獄無門》，徐克導演。

1980 出品《臺北吾愛》，何藩導演。

嘗試新的題材，編劇、監製、出品《僅存者》，姜志明導演。因為講述越南難民在香港的故事，港英政府以聯合國難民公署施壓為由，禁映這部影片。

10月，吳思遠率香港七位新潮導演，參加金馬獎舉辦的「香港新銳導演作品觀摩」，激起臺灣新電影的興起。

監製、出品《雙辣》，陳全導演。

監製、出品《蛇貓鶴混形拳》，羅文[註1]、蕭龍導演。

1981 編劇、監製、出品《阿燦當差》，羅文導演。

導演《死亡塔》。

出品《遙遠的路》，姜志明導演。是吳思遠第一部和中國內地合拍的影片，也是最早的中港合拍片之一。

監製、出品《霍元甲》，袁和平導演。

1982 出品《龍之忍者》，元奎導演。

導演、監製、出品《龍形摩橋》。

編劇、監製、出品《摩登雜差》，羅文導演。

1983 編劇、監製、出品《退休探長》，羅文導演。

1984 編劇、出品《好彩遇到你》，丁善璽導演。

1985 編劇、導演、監製、出品《法外情》，開創了香港法庭戲題材的潮流，影響後來很多的香港電影、電視劇。起用當時無線「雪藏」（冰凍）的劉德華。憑借本片產生的巨大影響，劉德華的電影生涯從此發展順利。

註1：此羅文並非當時的紅歌星羅文。

出品美國電影《不撤退不投降》（No Retreat, No Surrender），元奎導演。本片捧紅了尚・克勞德・范達米（Jean-Claude Van Damme），使他成為荷里活著名動作明星。

1987　出品美國電影《血濺金三角》（Raging Thunder），元奎導演。

1993　思遠公司和上海電影製片廠合拍《青蛇》，徐克導演。為九〇年代中港合拍片潮流的代表之作。

監製《黃飛鴻之三獅王爭霸》，和北京電影製片廠合拍。為九〇年代中港合拍片潮流的代表之作。

監製《黃飛鴻之四王者之風》。

1994　監製《黃飛鴻之五龍城殲霸》。

1995~2000　擔任香港電影金像獎主席。

1995　出品美國電影《超級搏擊王》（Superfights），梁湯尼（Tony Leung）導演。

1996　出品美國電影《血月亮》（Bloodmoon），梁湯尼（Tony Leung）導演。

思遠公司與上海電影製片廠合拍《人約黃昏》，陳逸飛導演，吳思遠編劇、監製、出品。為九〇年代中港合拍片潮流的代表之作。

1997　監製《宋家王朝》，羅啟銳、張婉婷導演。和北京電影製片廠合拍，為九〇年代中港合拍片潮流的代表之作，獲得金雞「最佳合拍片」獎項。

1998　獲香港特區政府頒授銅紫荊勳章（洋紫荊花）。

1999　出品《緣分2000》，曹建南導演。

2001　被香港特區政府委任為太平紳士。

2002　1月起迄今擔任香港電影工作者總會會長。

2002　7月，在北京建立UME華星國際影城，是北京第一家五星級影院。

2002　9月，在上海建立UME新天地國際影城。

2004　12月，在重慶建立UME國際影城。

2005　9月，在杭州建立UME國際影城。

2006　12月，在廣州建立UME國際影城。

2005　陳逸飛導演逝世後，吳思遠接手導演其未竟作品《理髮師》。

2007　新片。

　　　曾任　國務院港澳辦公廳港事顧問

　　　現任　香港電影發展局委員

　　　　　　香港政府策略發展委員會委員

　　　　　　香港電影導演會永遠榮譽會長

　　　　　　香港數碼培訓計畫審核委員

　　　　　　香港特別行政區推選委員會委員

　　　　　　上海市政協委員

　　　　　　滬港經濟發展協會總幹事

　　　　　　香港電影發展局成員

最擅把握時機創造機會的

謝晉

享譽國際影壇被稱為大師級的導演謝晉，於2008年10月18日在浙江上虞家鄉的旅社逝世，享年八十五歲。他是美國影藝學院第一位中國籍會員，曾擔任威尼斯影展、莫斯科影展、印度影展、東京影展、馬尼拉影展等著名國際影展的評審。也是大陸得獎最多的資深導演，更是中國倫理傳統及仁愛精神的維護者，因此他的作品多帶有歷史使命感。不幸兩個月前繼承他衣缽的導演兒子謝衍的逝世，對他是嚴重打擊。

最用功的導演

謝晉是中國第三代導演中最用功的影人之一，不僅在同一代導演中外語能力最好，他觀賞一部外國經典名片，會寫下一萬多字的分析筆記。他還有堅忍不拔、鍥而不捨的精神。1993年，謝晉推出《老人與狗》時，賣座極慘，以謝晉金字招牌大導演的地位，居然到處碰頭，才賣出一個拷貝，這情況發生在其他導演身上，也可能永遠倒下去。但是謝晉不但沒有被擊倒，而且拍出空前鉅片《鴉片戰爭》，成就更上一層樓。當然拍攝期間，困難重重，謝晉勇往直前，突破重重難關，達到成大功、立大

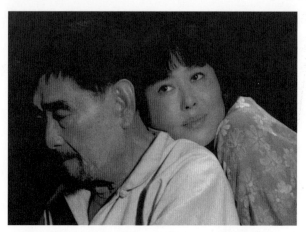

1993年《老人與狗》，斯琴高娃與謝添主演。

業的境界。

謝晉是在歐美舉辦個人回顧展最早最多的中國導演。因此歐美影壇的知音最多。

謝晉有最靈敏的嗅覺,是最能把握時代動脈,最能反映大陸影壇政治風暴的中國導演。1982年他編導的《牧馬人》,能表現出當時清貧的中國青年,居然拒絕赴美繼承富豪爸爸的上億資產,遏阻當時大陸青年的赴美熱潮。謝晉受蘇聯電影的影響很深,了解寓宣傳於藝術之中的訣竅,將中國大陸的主旋律片(政宣片,又稱愛國片)拍出藝術詩意,和導演的愛國熱情,而且從《紅色娘子軍》到《鴉片戰爭》,幾乎每一部片都能把握時機,適時表現出中國大陸的時代精神。

1982年的《牧馬人》雖是一部中國大陸傷痕電影,但該片強調的「生活是甜和苦的混合」,很值得令人深思。因為生活在甜中不忘苦,苦中能期待甜,才能心安理得,才不會得意忘形,也才不會怨天尤人。

該片以大陸的反右運動和文革為背景,描寫一個知識青年被劃為右派,送到邊遠山區做牧人,體驗了二十年的牧人生活。據說這是原作者張賢亮的自傳。

當這知青吃了二十年苦剛嚐到甜味時,億萬富翁的美國爸爸突然到來,要帶他們一家去美國定居,而且要繼承他的龐大產業。這是無數大陸青年最普遍渴求的美夢,但是片中的知青居然婉拒赴美。如果該片在改革開放十年、二十年後,大陸到處有貪婪風氣來看,除了肯定是社會主義的神話外,很難令人相信會是事實。

但是從當年謝晉強調知足常樂的樂天知命中國傳統來看,也不能否認絕對不可能,要看各人的個性而定,理由於下:

1982 年，《牧馬人》。

第一，這個知青是在父走母死的棄兒生活中成長。又因為父親在美國是資本家，被劃為右派，送到邊遠牧場，勞改，卻得到鄰居牧人的親切照顧。他把這些牧人視為再生的父母，捨不得離開他們，反而對多年沒來往遠在美國的父親產生情感上的疏離。

第二，知青和太太都是在苦難中成長，重義輕利的好人，不會見錢眼開。他們結婚時還不認識，當時太太是逃避災荒到邊區的少女，求人收容。老牧人替知青作媒，知青因為自己是「老右」，怕婚後太太吃苦不敢答應。

次晨，少女醒來，發覺自己睡床蓋被，主人睡地蓋棉襖，感激得飲泣。

知青誤以為她想家，把自己的唯一積蓄和糧票送給她，叫她回家，少女才說出願意一輩子陪他吃苦。導演先用一碗

粥，表現了兩個善良的人性。

男的想到可憐的姑娘，餓了幾天，把準備自己吃的粥，招待姑娘。可是姑娘也很善良，自己雖然餓了幾天，但想到這本是對方的糧食，怎可獨占，提議分食，分食正是有福同享、有難同當的基礎。男主角許靈均被劃為右派，自己背黑鍋，苦了二十年，不願連累別人，不敢接受秀芝。秀芝用別人的話來表達自己的讚美許靈均：「郭大叔他們說你不是壞人。」許靈均才問對方什麼名字，坦白以前犯過錯。女的體諒對方說：「錯誤有什麼要緊，以後我們不犯就是了。」

男的又說：「我注定要在這裡勞動一輩子！」

女的說：「勞動一輩子有什麼不好，我陪你！」多體貼。

男的也體貼的說：「那你太可憐了！」

女的回應：「我不可憐，我命好，我看得出我遇了大好人。」

這比一見鍾情的感情真誠、可貴多了！

他們雖窮，但太太教育兒子做人要有志氣，不要用別人的錢，自己掙來的錢才用得光明正大。「有志氣」是中國五千年傳統立國精神，美國爸爸已非他們夫妻心目中的爸爸，自然也不稀罕他的財富。

第三，在美國爸爸來之前，知青的右派身分已獲政府平反，從此不必再勞動，改當小學老師。政府又還給他五百元補償費，比他們一年的工資還多，加上太太的勤勞，生活大為改善，這對安貧樂道的夫婦來說，已是喜出望外的富有，而不再有其他奢望。

他太太尚未受物質生活的污染，也不知美國有多大，所以說：「中國這麼大，幹嘛要去美國住。」

第四，知青在學校教育的孩子，都是牧人的兒女，他受

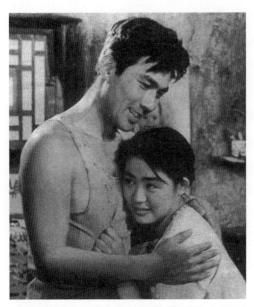

《牧馬人》女主角叢珊曾在臺灣演中視電視劇

託要負責教育他們，也等於是報答牧人的照顧之恩，豈能見利忘義。

第五，陪他度過二十年艱苦歲月的大草原和馬，特別有親切感，也是他難捨的鄉土情。

中國人倫思想最重要的是不能忘本和報恩。牧馬人婉謝美國爸爸的財富，正是不忘本和報恩的具體表現。可見，《牧馬人》強調中國傳統的人倫道德。

中國人文思想的不忘本和報恩，追本溯源，是天道循環的基礎。儒家所謂「本立而道生」，「孝悌也者，其為人之本歟？」為什麼要「孝悌」？是要維護生命的延續。例如老牧人幫助新牧人，新牧人培養幼牧人，就是一種天道循環，也是宇宙萬物生生不息的原動力。所謂「落紅不是無情物，化作春泥更護花」（蘇曼殊詩），連植物之死，都有幫助植物之生的功能，何況萬物之靈的人？

大陸影評家批評本片「時代有謝晉，謝晉無時代」，是太過功利主義的錯誤觀點。我以為謝晉的作品幾乎每一部都能把握時代精神，例如《牧馬人》誕生於改革開放初期，十幾億中國人，還在文革傷痛中亟須安撫，《牧馬人》就是一

付撫平中國人民傷痛的良藥,讓廣大的基層民眾,可以安心的繼續努力,安定民心。如果隔了十年再拍《牧馬人》,觀眾已沈溺於物慾,當然會有不合時代、難有說服力之感。

再以《鴉片戰爭》來說,謝晉把握了九七香港回歸的機會,是中國共產黨最大光榮時刻,可以回顧歷史的恥辱,可以記取歷史戒訓,可以放手大搏,如果不是九七,《鴉片戰爭》不可能拍得那麼大。

大陸還有人批評謝晉長於表現苦難,拙於表現幸福。我以為所謂幸福的價值觀,要從需要角度和環境角度來看,三餐不繼難獲溫飽的窮人給他一百元就很幸福,富人給他一百萬也感覺不到幸福。例如《牧馬人》中,兩個苦難中成長而善良的青年的結合,能共享樂同艱苦,就非常幸福,加上鄰居的關懷,劃右派的平反,給他一筆足夠當時生活費的補償,已是喜出望外的所得。所謂「知足常樂」,是人生最幸福的寫照;因為人的物質慾望很難滿足,雖有榮華富貴,如不滿足、不快樂,也不能算幸福。

1986年7月18日,上海《文匯報》刊登華東師範大學老師朱大可的〈謝晉電影模式的缺陷〉文中批評《牧馬人》說:「許靈均拒絕出國,繼承美國爸爸的財富,除了使國家喪失賺取大宗外匯的機會外,只能表明某種廝守古老生活方式的心理惰性,某種對家庭和土地的農民式的眷戀。」這是見錢眼開、非常淺薄的看法。「安貧樂道」在現在競爭激烈的資本主義社會也許不適合,但對大陸改革開放初期,大多數人民還在貧苦中過生活,卻有安定農村作用,不能因此認定「謝晉無時代」。

很高興最近看到北京大學出版李道新教授所著《中國電

影中研究專題》第145頁對《牧馬人》的評論有較中肯持平的
看法，摘錄如下：

> 　　對於以現代化為主要目標、以消滅傳統農耕文化為沉重
> 代價的改革開放，二十世紀八〇年代初期的中國觀眾無疑保
> 有一種進退兩難的複雜心境；《牧馬人》的出現，使觀眾回
> 歸家庭與親情，亦即戀家的潛在慾望得到滿足，並以「愛國
> 主義」為旗幟得到了主流文化的批准，而無論是戀家還是愛
> 國，都成功地撫平了反右運動擴大化這一沉痛的歷史傷痕。
> 謝晉及其《牧馬人》的類型化探索，為其贏得了電影檢查的
> 首肯、普通觀眾的好感與高額票房的回報。

　　日本明治維新以來，成功的吸收外來新文化，同時，固
守自己的古老文化，亦即是中國的儒家文化，所以能成為列
強之一。中國大陸追隨西方文化的進步，卻全盤否定自己的
傳統文化「打倒孔家店」。幸好有年輕一代知識階層的覺
醒，中國大陸才能可望在二十一世紀進入世界超強之一。

　　謝晉受蘇聯電影的影響，以自己的愛國熱情和誠意，將
政宣片拍出藝術的詩意和真情，使觀眾看不出有絲毫的虛情
假意，這正是謝晉的高招。如果這劇本落在未經過文革苦難
的投機者手中，就很難拍出如謝晉《牧馬人》的說服力。

　　謝晉的人道主義精神表現最傑出、最明顯的是有日本影
星粟原小卷演出的《清涼寺的鐘聲》。描寫中日戰爭中，日
人急於撤退，竟將剛出世的嬰兒遺棄路邊，幸有中國村婦，
雖然遭受過日軍侵略中國家破人亡的災難，但是她認為嬰兒
無辜，她說他們（日本）無人性，咱得有人性，便抱回家撫
養長大，臨終前，將孤兒送到寺廟出家，三十年後，孤兒隨

佛教團回到日本認親，終於找到母親，母子重逢。但因兒子已出家為僧，同時為了替日本侵略中國贖罪，又回到中國佛教寺修行，終身為中國人民祈福，為日軍的侵略贖罪。片中強調了人類的母愛是沒有種族、沒有敵人的界限。

謝晉以親身經歷的苦難，投射於作品中，有悲天憫人的情懷，更令人感動。謝晉以自己眼淚，換取觀眾眼淚，以人道主義關懷，表現苦難人生，淋漓盡致。

最後的貴族

1987年，謝晉為求作品題材的突破，也為當時的出國熱做出忠告，特將臺灣留美名作家白先勇的《摘仙記》搬上銀幕，並由臺灣留美學生孫正國編劇，蔡正康等擔任顧問，還談妥林青霞主演。但在開拍前夕，林青霞受臺灣政府勸阻，無法前往，臨時起用潘虹取代。潘虹雖很用心，但畢竟對資本主義社會生活太陌生，無法掌握資本主義社會特有的交際花生活浪漫的神韻，尤其潘虹臉上滄桑不像李彤年輕，很難演出外表自我麻醉，內心卻寂寞的形象。

片中的李彤，是外交官的獨生女，又是聰明、美麗的寵兒。與三位姑姑聯袂赴美留學，不料數月後，大陸的父母在乘船赴灣束因沉船喪生，傷心之外又遭經濟來源斷絕，使她墮落為交際花，與人同居。某次酒後鬧事被警方拘留，最後到威尼斯尋找父母的足跡，在咖啡座遇到曾在上海賣藝的白俄琴師，竟在這異國相遇，引發她「同是天涯淪落人」的悲嘆，更有同病相憐的溝通，還有國運家悲的哀愁，面對威尼斯的波光水影和如泣如訴的音樂流瀉的詩情，相當感人。在這之前，在酒吧與男友話別的場面，也很感人，表現了時代

變遷的滄桑感，也可看出謝晉力圖創新的勇氣。不過，仍難免有對資本主義社會生活體驗不足的遺憾，也未能深入表現生命無常的感嘆。不過原作者白先勇對謝晉的改編，倒很滿意。據《聯合報》記者陳宛若報導：

> 白先勇形容謝晉是「完美主義者」，尊重原著、對情節相當講究。拍《摘仙記》前，謝晉親自飛到紐約，連小說中提到的調酒「曼哈頓」，都要求白先勇帶他去酒吧點一杯試試。最後一次定稿前，謝晉又再飛一次紐約，請白先勇再帶他走一遍場景，確定一切無誤後，才決定開拍。
>
> 白先勇形容《最後的貴族》是「以小見大」的「藝術精品」，片尾女主角在威尼斯自殺那段尤其精彩，「絕對是中國電影史上經典畫面」。
>
> 前年謝晉又將白先勇的《金大班的最後一夜》搬上舞臺，由劉曉慶主演，先後在上海和臺北公演。

歷史照見了古人，也看見今人

大陸民間集資一億元人民幣拍攝的《鴉片戰爭》，是謝晉編導難得一見的歷史戰爭巨片，讓我們看到一百五十年前中國的落後、觀念的閉塞、夜郎自大、官員的貪污腐敗、軍令系統的混亂、官商勾結、唯利是圖等等。現在已進入二十一世紀的電腦時代，國人的物質文明固然與十八世紀截然不同，但有些貪官的人性劣跡，卻依然可見。電影如一面鏡子，照見了古人，也看見今人，撫今追昔，寧不警惕。

《鴉片戰爭》最可貴的是，四位學者編劇家蒐集一千多冊第一手歷史資料，改了十幾次劇本，從幾種不同角度（包

括英國人角度），將正史的真相和正義，透過人物性格和事件，平實的反映出來；並以吸取歷史教訓為主題，以古證今方式，鼓舞已站起來的中國人，自尊而不自大，自強而不自卑。本片雖然有不少壞評，但我認為不應抹殺該片對歷史的貢獻。

電影開頭，風雨如晦，驛馬奔馳，銅獅在雨中昂立，是一個不祥時代的開始，也是一個轉機時代的來臨。劇作者藉林則徐老師之口點出全劇的禁菸之難：外有海關受賄，內有權臣貪贓，再加上聖意多變，禁菸實在禍福難料。鴉片毒害蒼生，只怕嚴禁鴉片更加凶險！

林則徐得老師指點，不敢貿然接受禁菸重任。道光皇帝指出林則徐的三點疑慮：一怕不授大權；二怕受大臣非難，禁菸半途而廢；三怕朕性情多變，朝令夕改。道光皇帝為表示禁菸決心，六親不認，不惜處分菸毒所害的老師。

看來清朝道光皇帝本是個明君。可是在英軍進逼天津時，道光居然心慌，聽信主和大臣的建議，撤換禁菸有功的林則徐，正是聖意多變。當初林則徐的三點疑慮，全都一一應驗，這全是道光性格矛盾的寫照，也是劇作伏筆，因此劇情後半部高潮迭起的突變，前半部都有蛛絲馬跡可尋。

劇本在形容詞和象徵方面也用得很精采，例如林則徐在南下前夕，探訪直隸總督琦善，他是緩禁派，林則徐向他請教，琦善說：「禁菸如治水，水弱宜堵，水猛宜疏。」林則徐慨嘆：「鴉片已是漫天禍水，無孔不入，如何能堵……，只怕疏導之下，菸禍變為國禍。」果然，後來琦善採疏導方法，菸禍變為國禍。

又如英商形容清朝不過是一隻表面嬌艷高傲的花瓶，一

擊就破，果然，清朝不堪一擊。

當年七十五歲的大陸第三代老導演謝晉，在第四代、第五代，迄第六代新秀，群雄並起的現實影壇，居然老當益壯。這樣龐大劇作，上億資金，奔走籌措，爭取各方支援，艱辛可見。情節的處理，每一個鏡頭呈現，都有如江河直下，波濤洶湧之勢，氣氛的凝重，人物性格的突出，情節的發展，都緊扣人心，足見謝晉寶刀未老。

本片揭露當時鴉片如何用一般貨品掩護大批進口，海關檢查，只做表面功夫。林則徐未到廣州，就查出底細，曾當面指責總兵韓肇慶：「每放進一百箱鴉片，便抽兩百箱，稱是菸贓，矇騙鄧大人、關大人向朝廷舉報，貪贓枉法，勾結洋商……，你們比鴉片販子還可怕……」

兩廣總督府官員，幾乎個個受賄，林則徐聲言如有人從未受賄，請挺身而出，受林則徐三拜……無人敢示清白。

替洋人勾結官員的奸商，自知法網難逃，捐出全部家產外，並將歷年孝敬官員名冊交出，以圖贖罪。林則徐並不稀罕……大敵當前，你要我自亂陣腳，特邀收賄最多的兩廣總督鄧廷楨到書房，將名冊當面燒毀，使總督大人立即下跪，感激「恩同再造」，願作為心腹。可見，林則徐治貪，禁菸有原則、有方法。對照道光皇帝，聽到洋人進逼天津，就在大敵當前陣前易帥，嚴懲功臣，相對林則徐明智得多。

該片特別介紹銷菸場面，築銷菸池，用石灰拌鹽焚化鴉片，沖到海裡。以往電影中所見的火化方式，過後掘土煎熬，仍可保十之二、三，不徹底，林則徐為除惡務盡，改築銷菸池，這才合於正確歷史。

謝晉以英國的君主立憲，對照中國的封建落伍；以英國

新鐵路的啟用，對照中國的飛騎傳書；開頭特別介紹驛站，又特別到英國實地拍攝議會場面，讓觀眾了解，當時英國議會也有人反對出兵，結果以271票贊成，262票反對，通過對華戰爭撥款。也是本片的創新。

在當時英國人的眼中，中國是全世界最大市場，只要每個中國人的衣服加一寸，英國工廠就要忙二十幾年，打開中國市場，就等於打開世界市場，有中國，就等於擁有東方。當然也有有識之士，認為中國文化博大精深，中國的孔子、莊子的哲學，比西方蘇格拉底、亞里斯多德的哲學早而深，萬里長城、運河的工程更是偉大，應到中國觀光，不該打中國。

另一方面，在英國人已完全摸清中國沿海兵力，只要一艘軍艦，就可以打垮中國全部水師時，滿清官員仍十分閉塞的陶醉於「天朝」美夢中，輕視洋人為夷族，不願與洋人平起平坐，不願與外國並稱兩國。

向英軍「求和」，仍說「賜和」，割讓香港說是「賜你一個小島」。喪權辱國，仍要表現泱泱大國風度。

林則徐是第一個睜眼看到世界的中國官員，他通過翻譯，看到世界之大，英國之強，主張「師夷長技以制洋夷」，學習西方技巧，向外國買大砲，加強海防。

但英軍知道擒賊先擒王，未攻廣州虎門就先北上時，林則徐居然上奏本稱：「那英吉利區區彈丸小島，即使來犯，亦不過萬把人吧，而且遠在天涯，我大清兵勇敢取之，用之不絕……也當使洋人有去無回。」

顯然林則徐過分輕敵，覺醒是在敗戰之後，最後被發配新疆時，以地球儀託琦善轉呈皇上時說：「如今世界已是強手如林，我們再也不能做『井底蛙』。」本片人物刻劃，突

破已往臉譜化的造型，賦予人物真實人性，正面人物有缺點，反面人物也有優點。

片中林則徐不是親眼看到英軍的船堅砲猛，不會真正相信彈丸小島的利害，不會知道自己也是井底蛙。大陸拍過《林則徐》，趙丹演的林則徐幾乎是沒有缺點的英雄，顯然不如本片的真實。演員鮑國安演林則徐，他是中國戲劇學院教授、藝術研究所一級演員，在連續劇《三國演義》中演過曹操，他的英雄形象雖不如趙丹突出，卻以穩、自然勝。

臺灣三位演員，郎雄演勾結洋人和官員的富商何敬容，邵昕演熟悉洋務的何善之，葛香亭演山奕，都很出色，與大陸大牌資深演員相較，毫不遜色。

影片最後，用道光愧對列祖列宗，拜祭先皇時，一排子孫，最後的未來小皇帝卻仍在地上睡覺，象徵清朝的沒落，並用銅獅子的紅眼，表達人民憤怒。

看本片，勝讀歷史，當時情況一目瞭然，有「南京條

1999 年，上海臺北分別舉辦「兩岸電影半世紀：李行、謝晉作品聯合展覽」。謝晉來臺時，參加李行好友聯誼會，右起宋存壽、王莫愁、李行、崔小萍、謝晉、黃仁、明驥。

約」，才有「馬關條約」，我以為本省觀眾不可不看，即使你不承認中國，也不能不了解這一段歷史。不過本片素材太多，提煉還不夠緊湊，吸引觀眾劇力還不夠強，一般觀眾不易完全欣賞。

謝晉和李行都是大嗓門的嚴師，門下演員的演技，也都是罵出來的，事後都非常感激恩師的調教。謝晉從影五十週年慶祝會上，《牧馬人》男主角朱時茂，當場拿出十萬元人民幣孝敬謝晉，指定要給恩師補身體用，在場觀禮人士都非常感動。

謝晉大事記

1923　11月21日，出生於浙江省上虞縣，因父親在上海工作，他在上海讀小學。1934年起，常跟母親到上海電影院看國片。

1936　回家鄉讀春暉中學。

1940　參加上海周劍雲主持的金星影業公司附設金星訓練班學習演技。

1941　到大後方，考入四川江安國立戲劇專科學校戲劇科，受曹禺、洪深、馬彥祥等人指導，對謝晉後來當導演的生涯影響很深。

1943　加入中青劇團演戲。

1945　抗日戰爭勝利，國立戲劇專科學校遷回南京復校。次年謝晉再到劇專復學，改學導演。

1948　劇專畢業，進入上海張石川主持的大同電影公司當副導演，第一部影片是吳仞導演的《啞妻》，改編自舞臺劇。

1950　考入華北革命大學政治研究院。

1951　革大畢業，分配到長江影片公司當導演。第一部導演片，

與何兆璋合導《控訴》。

1964 導《紅色娘子軍》，獲印尼主辦亞非電影節萬隆獎。同年編導《舞臺姊妹》，描寫越劇團中，兩個情同姊妹的演員的遭遇。

1966 文革開始，謝晉因《舞臺姊妹》受批判被關進牛棚隔離，父親受不了文革浪潮的刺激，服安眠藥自殺，母親相繼跳樓自殺。

1972 謝晉調到「樣板戲組」，恢復創作權。

1973 謝晉與謝鐵驪合導樣本京戲《海港》。

1974 《春苗》（與顏碧麗、梁廷鐸合導）。

1975 《磐石港》（京劇，革命樣板劇電影，與梁廷鐸合作）。

1977 導《青春》（陳沖主演處女作）、《一個啞女的故事》。

1979 導《啊！搖籃》（兒童片），獲文化優秀影片獎。

1980 導演《天雲山傳奇》，獲第一屆金雞獎最佳故事片最佳導演，第四屆「百花獎」最佳故事片。

1981 導演《牧馬人》，獲第六屆百花獎最佳故事片獎。

1982 義大利都靈舉辦大規模的「中國電影回顧展」，謝晉的《天雲山傳奇》等片參加展出，歐洲影評人讚為「中國的華意達」。

1983 應邀擔任第二屆馬尼拉國際影展評審委員，大會頒給謝晉亞洲電影導演貢獻獎。法國南特三洲電影節舉辦《謝晉電影回顧展》。

1984 編導《高山下的花環》，獲第五屆金雞獎最佳男主角、最佳男配角獎，第八屆百花獎最佳故事片獎。

1985 應美國電影學會、紐約現代藝術博物館、芝加哥藝術學院電影中心、洛杉磯大學電影中心、舊金山太平洋電影中

心、舊金山電影節、舊金山中華文化中心與世界影視公司聯合邀請舉辦《謝晉電影回顧展》，在舊金山、芝加哥、紐約、洛杉磯四大城市巡迴展出。

加大洛杉磯分校中國學生合拍電視片《謝晉導演在洛杉磯》。

1986　應邀參加法國凱撒獎頒獎典禮，《牧馬人》主角叢珊同行。
加入美國電影藝術和科學學院會員——第一位中國會員。

受聘擔任莫斯科國際影展評審委員。編導《芙蓉鎮》，特請張阿城合作編劇，獲第七屆金雞獎最佳故事片、最佳女主角、最佳女配角；第十屆百花獎最佳故事片、最佳女主角、最佳男主角、最佳男配角。

獲捷克卡羅維伐利國際電影節水晶球獎。

受聘復旦大學擔任兼任教授。

1987　應聘擔任印度國際電影節評審委員。

1988　應邀擔任蘇聯第十屆塔什干亞非拉國際電影節評審委員。
成立超級巨星公司。

1989　導演白先勇小說改編的《最後的貴族》。

北京舉辦首屆中國電影節，頒給謝晉「老藝術家獎」。

中國全國觀眾選舉新時期十年最佳導演時，謝晉以二百四十多萬張票，當選為第一名最佳導演。謝晉不祇是美國電影藝術與科學學院會員，還是美國電影導演工會會員。

9月，應邀擔任威尼斯國際電影節評審委員，大力支持臺灣出品的《悲情城市》獲金獅獎。

1990　導演《辛十四娘》，第一次拍電視片。

1991　10月，應邀擔任第五屆東京國際電影節評審委員。

導演《清涼寺鐘聲》，描寫中日戰爭中，中國村婦撫養日

本棄嬰，送清涼寺為僧，三十年後返日認親，表現人道主
義精神。

1992　導演《啟明星》，描寫弱智兒童成長故事，天津電影廠與
青年電影廠合作攝製。

8月8日，成立上海謝晉—恒通影視有限公司，謝晉任總經
理，1995年任董事長。

大上海屋簷下（未拍成），邀八位作家共同執筆。

《熊貓吉米》，謝晉、謝衍（長子）聯合導演。

電視劇《錯配鴛鴦錢秀才》總導演（「中國古典小說名篇
集萃」之一）。

11月，率團來臺訪問。

1993　擔任第一屆上海國際電影節評委會主席。

編導《老人與狗》。

2月，應日本之聘赴日，洽商導演一部日片，可能條件未談
好未拍成。

3月，創辦「上海謝晉—恒通明星學校」自任校長。

1994　創辦恒通影視。

1995　5月，任上海大學影視藝術技術學院院長，明星學校併入學院。

1997　編導《鴉片戰爭》。

1998　擔任中國第四屆長春電影節評委會主席。

4月，謝晉榮獲上海市文學藝術傑出貢獻獎。

6月，獲香港「海外」文學藝術家協會頒發中華文學及藝術
家金龍獎「當代電影大師」稱號。

謝晉曾是中國人民政治協商會全國委員會常務委員、中國
文學藝術聯合會執行副主席、中國殘疾人聯合會副主席、
復旦大學、交通大學客座教授。

橫跨商業與藝術的電影大師

張藝謀

《聯合報》2008 年 11 月 19 日報導：大陸「搜狐網」報導，2008 年是張藝謀進入電影界第三十週年，美國波士頓大學特別頒給張導演榮譽博士證書，表揚「張藝謀電影令世界各地觀眾了解中國文化和藝術」。張藝謀成為繼京劇大師梅蘭芳之後，第二位獲美國名校授予榮譽博士學位的大陸藝術家。2002 年 12 月 6 日在美國洛杉磯舉行的「世界超級明星金環獎」，張藝謀曾獲「金環獎導演獎」，是該獎六十六年來首位華人獲此殊榮。

張藝謀，陝西西安人，1951 年出生貧苦家庭，因父親畢業黃埔軍校，伯叔都是國民黨軍官（伯父在臺），他家庭被視為黑五類，他十五歲時被判下放勞改十年，做過各種苦工。二十五歲時，四人幫垮臺，張藝謀獲平反。因愛好攝影，靠賣血收入去買攝影機，自學攝影。1978 年，他二十七歲報考北京電影學院攝影系，超過規定的年齡二十五歲，他上書文化部，獲特准入學。

1982 年，張藝謀畢業於電影學院，派到廣西電影製片廠工作，與同學張軍釗合拍《一個與八個》，是大陸新電影第一部。剛拍好那幾年，電影界無法接收，被電影局冷凍多年，直到張藝謀演吳天明導演的《老井》在東京影展得獎，該片才獲准補拍。

張藝謀第二部片是和同學陳凱歌合拍的《黃土地》，1984 年參加法國南特影展獲獎後，連續又獲幾項國際影展獎，被舉為中國新電影的開山祖，這才使大陸電影界肯定新電影的地位。實際上大陸新電影的第一部應是《一個與八個》，曾參加第三屆東京國際影展亞洲電影觀摩單元。

1988 年，張藝謀的《紅高粱》得柏林影展金熊獎，返北

《大紅燈籠高高掛》，鞏俐主演。

京時，接受盛大歡迎，文化部給予人民幣一萬元獎金。也成為接受外援最多的大陸導演：在不到兩年內，拍了三部外援片，一是加拿大華僑投資的《秦俑》，二是日本德間公司投資拍《菊豆》，三是臺灣年代公司投資拍的《大紅燈籠高高掛》（原名《妻妾成群》）。日本德間公司與張藝謀合作《菊豆》之後，對他極有信心，新片《大草垛》不惜更大投資，拍鉅片。

2003年，《英雄》獲第七十五屆奧斯卡金像獎最佳外語片提名，並獲柏林影展阿佛烈德鮑爾紀念獎，旨在表彰導演的創意。《英雄》於2000年拿下柏林影展金熊獎與評審團特別獎。

2004年，《十面埋伏》獲美國金球獎最佳外語片提名。

《一個都不能少》

當海峽兩岸不少新銳導演被好萊塢狂風巨浪襲擊失敗的同時，張藝謀卻能抵擋巨浪，還能在國際影展連續獲大獎，已被視為中國大陸走向世界文化的英雄。他的《一個都不能少》在大陸上映的賣座盛況，更超越大陸好萊塢大片紀錄，

《一個都不能少》獲第五十六屆威尼斯金獅獎

曾獲第五十六屆威尼斯影展金獅獎。張藝謀自認以「小」搏
「大」的智慧，顯然值得臺灣新銳導演們參考：

第一，張藝謀有過人的辨別能力和敏銳的觀察力，這種
辨別能力和觀察能力，又往往以大家的好惡為出發點，不迷
戀個人的愛好，因此他從不拍別人看不懂的電影。他的選擇
（尤其發掘演員），不但為大家所讚美，也往往為大家所少
見，有新鮮感，有獨特感，豎立個人行事風格。

第二，張藝謀能化好萊塢的特長為自己的特長。好萊塢
喜歡突出人物，往往有超出常人的偏執性格，形成個人精神
特色。張藝謀塑造的《一個都不能少》的女主角魏敏芝也有
這項特徵，卻完全是中國偏遠地區土生土長的人物性格，無
絲毫仿好萊塢的洋化痕跡。

第三，張藝謀不怕困難，找尋全部真人真事的非演員來
演，事前的挑選工夫極辛苦。他三個副導演，走遍北方幾縣
落後偏遠鄉村，真正窮鄉僻壤找來入選人員，一再重複試

鏡、測試、淘汰，還要訓練。

第四，攝影人員，採取隱藏式攝影，著重樸素白描，不能講究鏡頭美化，不露痕跡，返璞歸真，平實自然，追求真實感。

第五，善於駕馭觀眾心理，引誘觀眾一直操心，他將代課老師的年齡降到十三歲，小學畢業，與學生站在一起，相差無幾。不像老師，使觀眾擔心她怎麼教孩子。她教孩子唱歌會忘詞，無法唱下去，改成學舞蹈；她教孩子算數目，也會弄錯重來。顯示她的真實程度，也顯示農村教育的落後，增加觀眾擔憂。尤其她進城去找失蹤學生，人地生疏，人海茫茫，又不會說話。摸到電視臺登尋人啟事，無任何證件，又身無分文，更不認識任何人，最後終於達到目的。

第六，張藝謀追求的電影美學，是新奇而令人感動，是質樸與奇異的結合，在質樸中有新奇，新奇中有真正真情，唯有真情的爆發，才能令人感動。

電影感人的地方，就在從未進過城的十三歲村姑，怎樣找到失蹤的學生。她先找車站廣播小姐廣播及寫大字報都無效，再摸到電視臺尋人。電視臺先拒絕，後來終於同意，讓她免費上節目，說出心裡的話。幾句簡單的話，打動了全城觀眾，大家幫她找張慧科，又紛紛捐款幫助學校、幫助學生，為大陸推動的「希望工程」做最好的宣傳，也表現了現代傳播力量之大，無可限量。

魏敏芝不怕任何困難，要找回失蹤的學生，起初是為了錢，後來倔強執著的個性、克服困難，這也說明了張藝謀的成功，正是這種個性所致。（原刊《新生報》「影評人看電影」專欄）

諷刺文革的《活著》

張藝謀導演的《活著》，用幽默、嘲諷的筆調，透過一對平凡夫婦的遭遇，表現中國大陸四十年來政治風潮的演變，達到雅俗共賞的效果，創造了藝術電影。除了得獎之外，又能賣座的新路線，不但展現了張藝謀轉變風格的本事，更證實了邱復生的製片眼光和企業雄心。

《活著》，「在大難不死，還是要好好的活著」和「好死不如賴活」的積極人生意義下，呈現了大陸中國人四十年來的荒謬人生，不但批判了國民黨兵敗如山倒的敗家子作風，正如男主角福貴的死賭，一夜之間，把大好的房產全部輸光，被債權人掃地出門。也嘲諷了毛澤東的霸道，老百姓新婚，也要用毛澤東導航的圖片照相。什麼禮都可以退，用毛澤東的像做禮物便不能退，破屋畫上毛澤東的像就能保平安，老百姓都要拿一本「毛語錄」做護身符。福貴的跛腳女婿，因為會畫毛澤東像，做了工人領導。他們歌頌毛澤東比娘更親，比父母更偉大，看來諷刺，卻是事實。

對中國大陸政權諷刺得最厲害的是文革，醫院的名醫、教授都關進牛棚，由一群醫學院學生當主治醫師。福貴的女兒生產時，福貴夫婦不放心學生當醫生，由跛腳女婿設法把教授從牛棚拉出來。可是他三天沒吃飯，看見饅頭猛吃，又喝開水，被活活脹死。以致產婦流血過多時，一群學生醫生沒有經驗，慌了手腳，還是要求助老教授，沒有想到老教授死了，產婦也死了。造成福貴雖然敗了家產變成赤貧，因禍得福，文革沒被鬥爭，但是他女兒生產流血過多死亡，還是間接受文革的禍害，比村長、區長被冠上「走資派」鬥爭好

不了多少。

　　文革之前的大躍進運動，把每一家裡的破銅爛鐵都收集去鑄成鐵塊，作為做子彈的原料，揚言這些破銅爛鐵，可以解放臺灣，連六、七歲的小孩都要參加做工，以致小孩由於幾天沒睡，在工地牆腳下睡覺，遭車禍撞牆壓死。

　　全片以象徵中國文化傳統的皮影戲，貫穿全片，開頭演皮影戲，是當作生活工具，以後皮影戲又成為服務工人、服務軍人的工具，皮影戲也救過福貴。但在文革期間，這傳統文化也被燒廢，文革以後，只剩皮影戲箱，還可用來養雞、雞生蛋…，作搞活經濟生產的工具，看來中國文化用途很廣。

　　張藝謀的功力，最令人佩服的是，對戲劇效果的掌握恰到好處，鏡頭運動和色彩的運用，發揮戲劇張力，緊緊的抓住觀眾。開頭賭館的皮影戲的吆喝氣氛製造很強烈，礦廠的火光，戰場中國大陸軍隊出現的大遠景，似真似幻，以及戰場國軍的現象，都顯現了史詩的筆觸。

　　鞏俐在片中的轉變很大，收斂很多，平實的演出善良而平凡的中國傳統女性典型。（原刊《大成報》「大成影話」專欄）

《搖啊搖，搖到外婆橋》

　　本片描寫三〇年代上海黑社會內部爭權，相互謀殺，計中計、局中局的詭譎多變的殘酷殺戮，但張藝謀拍出與港片、美片完全不一樣的風味、內涵。打鬥場面不但看不到一點血腥暴力，反而有寧靜、祥和的田園風光。正如片名《搖啊搖，搖到外婆橋》的童趣，卻包裝著心狠手辣的罪惡世界，是本片最大特色。

　　張藝謀透過十四歲純樸善良的鄉巴佬少年的眼睛，來看這罪惡世界，巧妙的避開真實的暴力血腥，以部分聲音效果來交代，仍有緊張氣氛和危機的真實感。

　　前半部，導演用舞廳歌舞表演的聲光，象徵上海的繁華，再以澡堂氣氛和住宅的豪華氣派，表現舊上海的氣味。這是張藝謀創造的舊上海世界，非歷史的舊上海。

　　電影的精采，在後半部的田園風情，尤其唱童謠一幕有趣，是張藝謀的拿手。小島雖荒蕪，房屋雖破舊，唯一居民翠花嫂卻安貧樂道，只要有男人愛她，她就感到滿足。對上海的繁華世界，一點也不羨慕。小金寶在她身上才覺悟到人生平凡的幸福。穿金戴玉的物質享受，毫無安全感，甚至連唱歌都沒有自由，遠不如平凡人自由自在得好，可惜覺悟已太遲，無法自拔。

　　諷刺的是，這樣和平的小島，卻成為黑社會的殺戮戰場，與世無爭的翠花嫂也因小金寶的到來，慘遭殺害，連男友也死於非命。少年水生也被倒吊，要倒過來看世界。

　　人類一切罪惡，起源於人性的貪，水生六叔就是不甘於鄉下的貧窮生活，到上海來貪圖會發財，忍氣吞聲打拚，才害了自己，還害了侄子。

　　尤其不少漂亮的女人，似乎特別愛慕虛榮，小小年紀的阿嬌，就知道要穿小金寶的漂亮衣服，不知道小金寶為貪圖物質享受，已遭活埋，仍要做第二個小金寶，這正是本片最耐人尋味，而啟發人生之處。香港黑社會片就沒有這樣的深度。

　　本片是娛樂性、藝術性兼顧，技術水準很高，雖然在藝術創造上不如《活著》有力，但本片更具有通俗性、世界性

的觀賞價值，無疑是張藝謀走向國際影壇的進步，而非退步。（原刊《大成報》「大成影話」專欄）

《我的父親母親》

張藝謀編導的《我的父親母親》，在柏林影展中，果真得了評審團大獎銀熊獎。該片是張藝謀改變作風的純情影片，時代背景雖仍是文革時代，但將舞臺置於偏遠小村，沒有半點文革氣息。予人印象最深的畫面，是女主角鄉村少女，提著裝滿她愛的籃子——親手做了許多給情郎的食物，在大風雪中的路邊等情郎，鶴立整日整夜，直到倒下去。表現了少女愛情的執著、堅強、癡迷，在現實社會中已不可能有這非現實的夢幻式的回憶場面，彩色攝影之美、如夢如幻，意境很高。尤其有一次，少女拎著籃子追趕情郎坐車摔倒，籃裡碗摔破，她仍拎著裝破碗的籃子，蹣跚失意的回家。左側夕陽映出少女的影子，右側一群牛羊，在暮色煙霧中若隱若現，失意人生如黃昏，無限惆悵。

電影開頭，是現實的黑白畫面，城裡的青年，奉母命回家奔喪。母親堅持要將父親屍體運回家，找不到車子，堅持要兒子將屍體背回來，目的是要父親記住這條村縣之間的小路，母親的少女時代在這條路上付出了多少愛。兒子追憶當年母親述說如何愛上父親的故事，回憶時，畫面便變為彩色，更適合非現實的意境。

父親是由城裡到鄉村教書的老師，母親是全村最美的少女，在一次送飯菜中愛上了文質彬彬的老師，也愛上了學校的琅琅讀書聲。

張藝謀很能掌握少女初戀心情的起伏激動，由第一次拍

電影的章子怡演來細膩突出。其中，情郎從城裡回來，送少女一個紅色髮夾，現在的少女看來可能是很不起眼的禮物，當年的少女卻視如珍寶，有一天髮夾丟了，少女失魂落魄，到處尋找。

攝影師出身的張藝謀，很重視每一部片的顏色，形成一種特色，本片也不例外，紅色象徵少女的熱情，紅色上衣、紅色圍巾特別顯眼。（原刊2000年2月21日《大成報》）

早期的女性電影

張藝謀導演早期幾部女性電影，雖然時代背景不同，題材不同，但片中的女主角個性都很倔強，不論在觀念如何封建保守的環境中，都不肯認命，也不肯屈從權勢。顯然在生活意識上，她們至少擺脫了「三從四德」的束縛，追求生活意識的自主。在落後、貧窮又保守的舊社會，這種女人倔強意識更能凸現。這在現在西方的電影中已不易看到，因此吸引外國影評人的興趣。

《紅高粱》曾獲柏林影展金熊獎

張藝謀導演的第一部片《紅高粱》中的新娘，雖然在中國西北落後的窮鄉，被貪錢爸爸許配給生痲瘋病的釀酒財主，卻違抗父命，敢和父親吵架，甘願將自己獻給救過她，又企圖強暴她身體的強壯轎夫。她早在出嫁「亮轎」時，就在轎內欣賞過他強壯赤裸的背影。她被強盜挾持，一再回頭看他，期望著他來救她。果然沒有使她失望，回到轎裡，轎夫握著她穿著繡花鞋的腳尖不放，也暗示了對她的愛意。因此，當她騎驢回娘家又被強盜挾持，發現原來竟是「他」

時，便任由他擺布，甚至四肢張開躺在高粱地上等著他。張藝謀在這裡強調了成熟男女的性本能意識，獲得外國影評人稱讚為「弘揚不可壓抑的人的生命衝動」。這可能就是張藝謀創作這些影片的一貫主題，由於這種生命的衝動，容易發揮鞏俐演技的潛能。也因此，如果說張藝謀關心中國女性的爭取女權，毋寧說是張藝謀更關心鞏俐的才能的發揮。正因為如此，在這些影片中爭取獨立自主的女性，都是以男性的觀點，在男性安排下進行。

《菊豆》

我們再看《菊豆》，頑強的年輕嬸嬸菊豆，不滿丈夫性無能，又以虐待她出氣，發現侄兒楊天青天天偷看她洗澡，那個偷看的洞口，正好對著她身體的重要部位，趁機主動勾引侄兒通姦，兩人常瞞著老人做愛。第二年生了孩子，菊豆騙老人是他的孩子，老人信以為真，但不久中風，半身不遂，才發覺侄嬸通姦。菊豆也坦白承認兒子是侄子所生，老人氣憤之下，放火燒屋，企圖同歸於盡，結果經菊豆和侄子撲滅。菊豆本要置丈夫於死地，但侄兒心中的宗法孝道，成為最大阻力。後來老人又企圖淹死孩子，孩子竟喊他爸爸，老人為了報復，公開宣布孩子的地位，真爸爸變成哥哥。可是有一天老人誤墜染料槽中，孩子卻見死不救，而且發笑。在老人的葬禮上，孩子天白手持「父楊金山大人千古」的孝幡繼承父權，菊豆和侄子情夫便要演出四十九天的「擋棺」奔跑，以盡習俗規定的「孝道」。

十年後，天白長大，菊豆和侄兒楊天青通姦的醜聞已傳遍村里，天白早已難以忍受，因此當他發現母親又和姦夫楊

天青相擁時，先抱母親回房裡，再把姦夫楊天青丟到染槽溺
斃。這場弒父戲，如果從鄉公所公認他父親已逝世，楊天青
是鄉親公認的姦夫立場來看，天白將楊天青溺斃，是繼承父
權執行宗法倫理，並非弒父。

原著小說中沒有染坊，電影中的染坊是張藝謀加進去
的，用來象徵封建社會的宗法倫理。因此，菊豆第一次和侄
子楊天青做愛時，掛著的布條滾落地上，象徵突破了妻子不
貞的禮教藩籬。但是菊豆可以不貞，卻無法擺脫身為母親的
宗法倫理，以致最後造成悲劇。也可見中國倫理「孝」道的
牢不可破，是女權運動的「死敵」。

《秋菊打官司》

張藝謀在一次座談會上說，他從侯孝賢的成長電影中了
解到電影寫人的重要，因此《秋菊打官司》雖然仍以女主角
為主，但除了好發揮鞏俐的演技外，另一個目的就是寫中國
普通老百姓的固執和善良。正由於中國人太過固執，浪費了
多少改革進步的時光，秋菊會晤律師時，才了解到請求調
解、裁判等等努力都是白費心機。事實上，最後到法院告狀
又何嘗不白費，雖然辛辛苦苦得到勝訴，使對方拘役十幾
天，卻要欠村長一輩子的歉疚之情，划得來嗎？丈夫的下體
被踢，並未影響生殖能力，要村長道歉，是為維護丈夫的男
人尊嚴，村長不肯道歉，也是為男人的尊嚴。問題是男人的
尊嚴，為何男人不維護，要女人這般辛苦奮鬥。村婦的固
執，只能算是反權勢，爭自尊。她不怕村長的「權勢」，也
敢不接受鄉里的調解，甚至縣公安局的裁判也敢不服氣，硬
要到人民法院提出上訴，如果她生在城裡，必然是個出色的

女強人。

不過，村長雖然頑固，本質上還是好人。當他知道秋菊難產時，不計前嫌，立即號召村民，連夜踏雪，將秋菊送進城裡醫院，得以順利生產，從此秋菊欠了村長一份恩情。當法院送來判決書，判決村長罰拘役時，秋菊才感到對不起村長而茫然懊悔。

《千里走單騎》

2005年，張藝謀獲哥倫比亞亞洲製片投資的《千里走單騎》，是他經歷幾部大資大片後回歸小規模精緻化的感性題材，高倉健飾演的日本父親高田剛一，長久以來與兒子互不往來，直到有一天接到媳婦的電話，才知道兒子罹患癌症。但即使在病危狀況，兒子還是拒見父親，媳婦不忍見高田傷心，將丈夫遠赴中國雲南拍攝儺戲錄影帶交給公公，希望他能透過這些片段重新認識自己的兒子。錄影帶中，兒子與一位雲南地方戲演員李加民相約要拍他唱《千里走單騎》的戲碼，雖然不明白兒子為何心醉地方戲曲，高田還是決定隻身前往雲南，要完成兒子的心願。文化差異和語言障礙讓高田的雲南之旅困難重重。

《千里走單騎》是《三國演義》中的關公戲，以蒼茫荒涼的雲高地區為背景，人與人之間無須言語的真情流露，更顯得細膩難得。日本演員高倉健把一個拙於言辭，卻又滿懷愧疚的父親演得真情畢露。

引領風騷的中國電影貴族

陳凱歌

　　陳凱歌是大陸第五代導演中，最早受西方肯定的導演。
1984年執導的處女作《黃土地》陸續榮獲瑞士羅卡諾影展銀
豹獎、美國夏威夷影展優秀製作技術獎、法國南特影展最佳
攝影獎、英國倫敦影展最佳導演獎、紐約影展入選等榮譽，
成為國際影壇上的話題[註1]。1987年受聘到美國講學，在紐
約住了近三年，為現實所迫，不得不回到中國拍片。前妻是
毛主席最尊敬的國學大師章士釗的女兒，因而陳凱歌在北京
章家深宅大院也住了多年，看了許多中國文化寶典，體驗了
清末民初深厚的中國文化餘蔭，才能拍出《霸王別姬》那樣
具高度中國文化的作品，接著的《風月》和最近的《梅蘭
芳》都同樣發揮了中國時代轉變的中國文化轉型期的特色，
雖然《風月》票房受挫，但在藝術上的成就不能抹殺。

　　陳凱歌的新作《梅蘭芳》，更進一步發揮了京劇梅派特
色，偏重京劇大師梅蘭芳人格特質的塑造，舞臺上是裝腔作
勢的女人，舞臺下是堂堂大丈夫男子漢的英雄形象。梅蘭芳
一生多采多姿剛柔人生的傳奇，當然不是一部電影拍得完，
可貴的是，陳凱歌抓住梅蘭芳一生最值得尊敬的一段——中
日戰爭期間，在淪陷區的上海和香港，日軍多次威脅下，梅

註1：1989年1月4日，《中時晚報》焦雄屏教授寫〈戰國七雄〉與文革
　　　中提到1988年在世界各大媒體曝光最多的中國導演該是大陸的陳凱
　　　歌了。《花花公子》、《電影評論》、《紐約時報》、《村聲》、
　　　《首映》等雜誌報刊都為他做了專訪，法國《電影筆記》稱他「無
　　　疑是當今中國最好的導演，也是明日世界最重要的導演之一」。
　　　1988年鹿特丹影展的與會人士票選他為「未來最有的二十位導演之
　　　一」。《國際先鋒論壇報》也讚美他是「今年坎城影展發掘最有潛
　　　力的導演之一」。

蘭芳仍堅拒演出，這種大無畏的勇氣，只有重義的京劇藝人才能做到。但是梅蘭芳居然也能堅拒上海工商大老贈送「伶界大王」的封號，朋友們力促他接受，不要得罪工商大老，梅蘭芳說：「那我以後成功是伶王，失敗還是伶王，我不能接受這樣的虛榮。」可見梅蘭芳堅持做人的原則，這種求真精神更是難能可貴。在中國導演中，拍戲曲人物能如此抓住精髓的只有陳凱歌，也可見他對中國文化修養之深。2008年12月11日的《明報周刊》林奕華專欄：陳凱歌與李安對中國電影的貢獻是異曲同工之妙——中國（男）人為何剛強，為何陰柔；為何憤怒，為何哀傷。

梅蘭芳生於梨園世家，八歲開始學戲，十三歲開始搭班喜連城登臺，以青衣花旦為基礎，也練過武功，聰明好學，肯吃苦，勤奮練功之外，還勤於看戲，取人之長。而且多方求教，博采眾議，改革舊劇本，獨創新戲，提升京劇表演藝術，逐漸形成梅派。有新思想的費穆、齊如山都是他專屬的劇作家，創作了不少梅派新戲。《梅蘭芳》電影中穿插梅蘭芳與唱老生的女人孟小冬之戀，臺上孟小冬假男配梅蘭芳假女，臺下是相知相惜的紅粉知己。知音兼夥伴的邱如白出面阻止，說出梅蘭芳不屬於妻子，不屬於戀人，而是屬於觀眾，孟小冬為成全隱退。這段戲很有趣，章子怡的孟小冬演得很出色。梅蘭芳個人的戲，以前半部最精采，黎明飾演的梅蘭芳缺少應有的神韻，是美中不足。

根據陳凱歌本人對創作《梅蘭芳》的說法：「如果沒有中國推翻帝制建立共和的歷史潮流，也就不會有梅蘭芳這樣一個足以代表中國近代精神文化的人物出現。」[註2]

北京中宣部文藝局長楊新貴說，我們看到一個勇於創新的

梅蘭芳，一個有情有義的梅蘭芳，一個鐵骨錚錚的梅蘭芳^(註3)。

1952年8月12日生於北京的陳凱歌，又名陳皚鴿，祖籍福建長樂，父親是電影導演陳懷皚，導演過《青春之歌》、《楊門女將》（戲曲片）、《鐵弓緣》（戲曲片）、《大河奔流》等，其中《楊門女將》曾獲第一屆百花獎最佳戲曲片獎。母親原為演員，後升為片廠編審文學編輯，中國文學根柢很深，家學淵源，陳凱歌從小受母親影響，喜受愛國詩詞，認為中國詞都是詩中有畫，無形中培養了他心靈中的文學畫面意境，喜愛電影。1966年念初中，因文革輟學，被下放做過種橡膠工人。這時的陳凱歌只有十六歲，尚差幾個月才初中畢業，由於中國大陸計畫改種較有經濟價值的橡膠樹，必須將原有的樹木砍光，因此每天都要上山砍樹。面對一片原始森林的自然世界，十六、七歲的孩子正是發育成長期，每天在這綠色的世界勞動，竟使他練成強壯高大的身體，反而有助改變他的命運。原來陳凱歌砍樹三年後志願從軍，是唯一有機會回到都市的途徑。

陳凱歌後來加入解放軍。1975年返北京，在電影洗印廠工作三年，考入「北京電影學院」導演系。1982年陳凱歌畢業於北京電影學院導演系，被分派到北京兒童製片廠工作一年，再轉到北京電影製片廠又實習一年。1984年，調到廣西電影製片廠，才有機會開拍處女作《黃土地》。以黃土高原

註2：2009年1月，北京《電影藝術》總324期，陳凱歌〈《梅蘭芳》索取與給予的人生〉。

註3：2009年1月，北京《電影藝術》總324期，楊新貴〈《梅蘭芳》電影的精品意識〉。

的無法生產和封建的婚姻制度，暗喻黨和老天爺都救不了西北乾旱的老百姓。陳凱歌認為他會選取這種題材，和他在雲南的艱苦勞動有關。他深深體驗到中國人生生死死的苦難，一鳴驚人。1985年，在香港國際電影節做海外首映，立即獲壓倒性好評，被譽為1949年後中國最佳影片。

該片描寫陝北貧農解放多年依舊貧困的悲劇。山區乾旱，農民仍只有向天求雨，對共產黨是一大嘲諷。來了一位蒐集民謠的共幹，發現少女翠巧每天要從十里外的黃可挑水回來，供一家人飲用，整天做不完的家事，最使她擔心的是，要提早出嫁。雖然蒐集民謠的共幹給她啟示，外面還有新的世界，但是她求共幹帶她走時，必須等待請示上級，等到那共幹再來找翠巧時，翠巧已自求解脫，走進黃河求自由，被滾滾無情河水捲走。

《黃土地》像是一篇散文，卻能把很多小節處理得絲絲入扣，充滿了戲劇張力。一場是求雨（群眾的打扮以及群眾排列的畫面構圖很別致），一場是腰鼓舞（敲打舞步勁度十足），都給人強烈的衝擊效果。不過內行人認為，攝影張藝謀抬高地平線的卓越攝影與構圖，才是該片成功的主因。

反共片《大閱兵》

1987年義大利都靈影展的最佳影片《大閱兵》，是《黃土地》導演陳凱歌於1985年8月完成，被中國大陸當局禁映，到1987年2月才解禁，准予參加影展。影片靈感來自中國大陸三十五週年國慶的天安門閱兵儀式，參加的傘兵部隊，事前要在偏僻的空軍基地接受幾個月嚴格訓練。影片就是集中描寫六個軍官和士兵在單調、枯燥和艱苦的受訓下的

矛盾、複雜心理狀態。但閱兵的成功，官兵們都會得到高榮譽，中國大陸以榮譽統御軍人，使得年輕人都想去當兵。

導演陳凱歌和攝影張藝謀再度合作，力求創新，但是仍可看到人在大地中顯得十分渺小的場面，這本是《黃土地》的特色。在《大閱兵》中還保有兩個鏡頭，一是在訓練時一連士兵整齊的一行在地平線上移動，顯得十分渺小；另一個鏡頭是正式閱兵的場面，一排一排的軍隊移動後退，有如螞蟻般渺小。再如在正午烈日當空下集訓，上有火傘般陽光，地面有蒸發高熱氣，士兵在熱氣中煎熬，鏡頭拍出了大自然的威力，士兵如油鍋中小魚。倒數計時，休息時，紛紛倒下，救護車一湧而上。張藝謀的攝影十分出色。

《大閱兵》把人當機械，動作機械化，幾千人同一動作，同一聲音。個人在整個群體中不容許有絲毫差別。這正是共產制度抹殺個人自由和個人利益的象徵，所以《大閱兵》在骨子裡，是徹底的反共，才會被積壓一年多。

《大閱兵》經由劇中人物的遭遇，對大陸中國大陸制度的弊病做了某些批評。只可惜筆者看到的拷貝被修剪不少，主題表現較為曖昧。（原刊《聯合晚報》）

陳凱歌第一任妻子是國學大師章士釗的女兒，為此他在章士釗的深宅大院住了很多年，研讀過許多大師收藏的中國古典文化鉅著，深受中國文化洗禮，被稱為「中國電影的貴族」。可知他對中國古典文學的修養之深，在新一代大陸導演中無人可比。也因此他導演的《霸王別姬》、《梅蘭芳》雖受批評，但換作別的導演，未必拍得出來。

《邊走邊唱》象徵中國人追尋理想的寫照

陳凱歌受國際影壇重視，獲得英國、丹麥和日本三國片商支持拍攝的《邊走邊唱》，描寫一老一少兩瞎子賣唱說書的艱辛生涯和一個少女的淒美戀情，他們用生命彈斷一千根琴弦的寓言式故事——那位瞎眼的月琴師，篤信他盲師父遺言指示，只要彈斷一千根琴弦，就能重見光明，因而輾轉大江南北說書賣唱。可是等到彈斷了一千根弦琴時，並未復明，但卻體驗了人生百態，自己覺得自己並未瞎眼，心地比常人更光明。象徵中華兒女在中國黃土高原上追尋理想，總以為理想很遙遠，其實就在自己的眼前，這也可說是陳凱歌自己在美國住了近三年，仍要回到大陸拍片的心路歷程。

同時，片中穿插十七歲的小瞎子和村裡少女之戀，不管村裡的頑皮孩子怎樣捉弄他，他都能憑愛情的語言，感覺得到少女被孩子帶到哪裡。這段美的情節，也更證明眼盲心不盲的心靈相通。這個故事相信可超越人類的種族和國籍，適合進軍國際市場。

《邊走邊唱》是根據《命若琴弦》改編，原作者史鐵生，也是個殘廢人，曾積極支持民運。陳凱歌喜歡這故事，從構想、籌拍，到實際拍攝，歷時五年。

《霸王別姬》

1992年，陳凱歌和臺灣導演李安，都以同性戀為題材，拍了《霸王別姬》和《喜宴》，分獲坎城和柏林兩大影展的首獎，開展了中國電影史的新頁。

《霸》片以平劇名伶程蝶衣苦學、苦練、折磨一生的辛

《霸王別姬》張國榮飾演程蝶衣

在《霸王別姬》中的鞏俐與張豐毅

酸悲劇為主幹，襯托出他生涯數十年間，中國歷經軍閥、抗日、文革三大民族的苦難，同時寫出一個執著的藝人，往往無法分開他的真實人生和戲劇人生。程蝶衣從小學花旦，師傅教他唱尼姑思凡：「我本是女嬌娘，又不是男兒郎」，總是唱錯，幾次被師傅打得死去活來，長大後竟沈溺在自己潛意識的女兒身中無法自拔。外國不朽名片，出身舞臺的名演員，往往在演出時，進入角色之中達到完全忘我的境界，假戲真作。好萊塢的大明星郎奴考爾門主演《死吻》，就有過這樣的經驗，差一點把對方勒死。《霸王別姬》主角執著的人物性格的深入是在坎城影展奪得最佳影片金棕櫚獎的主因。

清末民初，平劇界嚴師出高徒，名伶無不吃盡苦頭，片中少男學戲的悲慘苦況，甚至被罰至凍死，令人震驚。這群童星的演出非常精采，尤其演程蝶衣少年時代的童星，造型演技都是一流，張國榮演長大後的程蝶衣，舉手投足都能把握男人中的女人的神韻，演軍閥的葛優造型極佳。

本片故事表面上「兩男一女」，實質上「兩女一男」，問題在假女人要和真女人爭愛，企圖阻止真男人愛上真女人，違反正常人的生理需要，造成悲劇。導演強調本片的主題是生與死的抉擇，我們看到許多抉擇好戲，包括青樓女子戲言敢從高樓躍下，最後還為情死，半生變成女人的男人，則為癡愛而亡。

片中軍閥霸道和日人侵略的禍害，都不及文革對中國文化的摧殘及對藝人的迫害，導演的處理都能震撼人心。歸納該片的成就，有下列幾點：

第一，女主角是個平劇名伶，以前學平劇，師愈嚴，徒弟的藝愈高，名伶幾乎無不在嚴格的鞭笞中產生。片中的名

伶程蝶衣當然也不例外,但是清末平劇師傅那種嚴酷的教訓方法已超越人性,現代觀眾看來無不心驚肉跳,尤其小孩的受苦愈慘,愈能打動觀眾的心弦,這是人類的天性。因此當少年程蝶衣出走被抓回來,帶他走的小兄弟被活活凍死的場面,鐵石心腸也會難過。《七小福》曾因成龍當年受苦大賣座,本片比之更嚴酷百倍。好在陳凱歌並不煽情,而是以真實的逼力打動觀眾,那群童星都演得非常逼真,尤其少年程蝶衣的造型好,更惹人憐愛。

第二,程蝶衣由於學戲,一再被迫忘我,幾次因忘了「我本是女嬌娥」的臺詞,慘遭皮肉之苦。久而久之,潛意識中竟分不清戲劇和人生,長大後在人生中的假女人竟和真女人爭風吃醋,偏偏奪他愛的女人也是個烈性子,加以歷經軍閥、抗日、文革的大動亂,程蝶衣等都掙扎在生死邊緣中。全片幾乎沒有一段不是激情好戲,幾乎也沒有一段沒有高潮,當然容易抓緊觀眾情緒。不過任何事有得必有失,因而也難免有過分戲劇化之嫌。

第三,戲劇人物的個性愈突出,戲劇性愈強。程蝶衣忠於人生,也忠於戲劇的個性突出,被控在日軍中唱戲要判漢奸罪時,居然不拉攏師哥供他被迫的脫罪之情,仍要承認為宣揚藝術。最後更穿上虞姬戲服,效法虞姬自殺,至死不悟。再說程蝶衣的情敵菊仙,也是個性剛烈,肯為情受苦和犧牲。陳蝶衣的師哥更是硬漢,但在文革時竟昧著良心批鬥愛妻和好友,也可見文革的扭曲人性。

第四,導演透過陳蝶衣對藝術的孤單、忠誠和迷戀,表現他自己對電影藝術也是從一而終,不論環境如何轉變,決不變心。

好戲也要有好演員，本片的演員選得好，個個精采，尤其張國榮的「女人中的男人，男人中的女人」掌握得好。（原刊《聯合晚報》和《大成報》，摘錄兩篇影評合成一篇）

陳凱歌進軍坎城的《風月》

繼《霸王別姬》之後，陳凱歌編導的《風月》透過張國榮飾演的忠良的遭遇，寫出民初新舊交替時代，有良知的中國人，既不甘再被舊社會愚弄，又陷入新社會的罪惡世界不能自拔，表現了人內心矛盾和不能自主的悲哀。

忠良從小父母雙亡，投靠嫁入大家族龐府做少奶奶的姊姊，替姊夫燒煙又要經常親姊姊，成為封建大家族女人的玩物，竟毒害姊夫，逃出大家族，又淪為上海黑社會的鷹犬。

本片製作和《霸王別姬》同樣考究，無論深宅大院的場景，兵荒馬亂的車站，氣派非凡的上海街頭，都很可觀。只是故事略嫌單薄，在這大格局中，愈顯出空洞，好在陳凱歌小題大作，鋪陳細膩，尤其人物心理的描寫，仍見功力。

例如忠良和如意初見場面很有趣，一個是生活在華洋雜處的鬼靈精，一個是從未見過世面，很單純的姑娘，如意一見鍾情的著迷，忠良則施展欲擒故縱的伎倆，發揮了俊男美女的魅力。其中鞏俐拿著大吊燈追蹤張國榮，照理不很適合，那樣尊貴的大小姐，要自己拿那麼危險的大吊燈嗎？但為表現生活在封閉世界初開的大姑娘，突被美男子所迷，忘了自己拿著大吊燈，而跑上跑下正是癡迷的表現，也就無可厚非。

拍慣政治性題材的陳凱歌，在這裡想改變作風，以人性的掙扎、情慾的矛盾為主，用舊社會殘餘勢力的嘴臉與新社

會的笑裡藏刀為背景，葛香亭的七公公與謝添的大大，便分別是新舊勢力的代表，以謝添演得最好，嘴角會做戲。

情慾部分，忠良和如意做愛的美化，雖然餘韻，看得出仍受中國大陸規範，無法更灑脫的表現。張國榮演拆白黨的美男子，甘做出賣良心的勾當，又不忠不良親手毀了自己所愛，雖然有時良心未泯，畢竟愛恨難分，反不如如意的可愛，她愛忠良，可以不計較他做過什麼職業，面對未來夫婿景雲，毫不隱晦過去，是非分明。（原刊《大成報》）

繼1993年陳凱歌擔任威尼斯影展評審後，1998年陳凱歌又當了坎城影展的評審委員。1999年他導演的中國史詩鉅片《荊軻刺秦王》，由日本角川書店大投資，還有中國、法國、美國的投資，耗六千萬美元，攝製三年，展現了秦始皇統一中國的大氣魄，氣勢磅礴。與司馬遷所作〈刺客列傳〉所說「風蕭蕭兮易水寒，壯士一去兮不復還」的悲壯情懷不同，反過來說，刺秦也是秦王嬴政的陰謀，利用美人計說服太子丹行刺，作為出兵統一天下的藉口。這種說法引起爭議，據說姜文拒演荊軻，因對荊軻的人物塑造，與陳凱歌有不同看法。不過陳凱歌對秦國布景道具十分考究，場面軍容壯盛，華麗壯觀，表現了秦王雄才大略、深謀遠慮的統一野心。在大陸多部秦史片中荊軻的犧牲，本片有獨特成就，可惜刺秦場面張力不足，感人力量也相對減弱。

超前衛的《無極》世界

曾以《霸王別姬》獲得坎城影展最佳影片金棕櫚獎的陳凱歌，推出最新力作《無極》，是一部在抽象時空世界，寫一個女人周旋在三個男人之間的恩怨情仇，也是一部陳凱歌

發揮電影視覺藝術的魔幻傳奇之作。尤其在《臥虎藏龍》攝影師鮑得熹的掌鏡下，攝影十分傑出，在大草原上、荒漠的禿城、山野、狂牛、騎兵、人物奔馳，大將軍紅盔紅甲軍隊與爵士兵黑衣素衫形成強烈對比，不但畫面充滿質感，鏡頭的層次亦美，加以電腦特技的運用疊印人影與牛群飛奔，彩色鮮明華麗，粉色海棠花瓣飄盪、人物造型面具與神話人物的變化，陳凱歌營造的東方奇幻世界，在中國片中堪稱空前，也是本片主要看頭。

據陳凱歌解釋，無極是指命運的終點，每個人都想把握自己的命運，於是產生了許多命運的掙扎、奮鬥、抗衡，這就是影片發展過程。影片的宣傳詞有進一步的解釋：「他們隨心所欲，但沒有自由，他們敢恨不敢愛，但無法不愛對方，愛能改變命運嗎？」是本片的主題思想。本片雖然遭受許多苛評一無是處，但是在筆者眼中並非那麼壞。

陳凱歌的野心是要征服整個亞洲市場，起用韓國的張東健演健步如飛的奴隸、日本的真田廣之演為情所困的東邪、香港的謝霆鋒演很有文采的龍海生、張柏芝演悲情的王妃傾城、大陸的陳紅演事事皆先知的滿神，各人發揮演技魅力，頗能吸引整個亞洲地區的觀眾，而且韓國版卡司排名，張東健擺前面，日本版卡司排名真田廣之擺前面，吸引當地觀眾。不過人生往往事與願違，陳凱歌的如意算盤並未完全成功，2008年《梅蘭芳》的出現，大陸有人批評陳凱歌已走出《無極》的陰影。

享譽中國大陸的國際級攝影師

李屏賓

獲國家文藝獎攝影師第一人

　　受聘大陸拍攝大陸片《小城之春》和《一個陌生女子的來信》的臺灣攝影師李屏賓，是1984年得到美術指導出身的導演王童提攜他擔任《策馬入林》的攝影師，提供他很多有關攝影美學的意見，使李屏賓的攝影從此大有進步，一鳴驚人。該片獲亞太影展最佳攝影獎，至今李屏賓仍感激王童的調教。1986年李屏賓與侯孝賢合作拍攝了《戀戀風塵》獲法國南特影展最佳攝影獎。2001年李屏賓擔任王家衛導演的《花樣年華》攝影師，獲金馬獎最佳攝影獎。此片有一部分是杜可風攝影，因此該片的所有攝影獎都是兩人合得，又獲坎城影展高等技術獎。

　　2001年李屏賓受聘大陸田壯壯導演的《小城之春》擔任攝影師，極受好評。2004年李屏賓受聘大陸徐靜蕾導演的《一個陌生女子的來信》擔任攝影師，該片參加西班牙聖巴斯蒂安影展，獲最佳導演獎，李屏賓與有榮焉。徐靜蕾在領獎時，曾當眾說要感謝李屏賓的攝影，使她能得到這個獎。2008年李屏賓獲臺灣國家文藝基金會舉辦的第十二屆國家文藝獎電影類獎，是臺灣攝影師獲此榮譽的第一人。獲獎的理由：李屏賓的攝影具有獨特的人文思維與視野觀照，其攝影專業豐潤電影的影像風格，迅速成為國際影壇的注目焦點，曾與臺灣、日本、中國、香港、越南、美國等國導演合作，完成精采作品，其專業表現深受肯定，在攝影藝術上精進，得獎無數。2007年挪威電影界為其舉辦回顧展，推崇他是影像詩人，創下臺灣攝影家揚名國際的新紀錄。

　　作為臺灣電影攝影師的李屏賓，1981年才開始當攝影

師，即馬不停蹄的拍片完成六十多部影片，而且個人得獎率
之高，兩岸三地都少有人可比，也可見他攝影技巧的高超，
他非常感謝林鴻鐘和張世軍兩位攝影師的指導。為何臺灣影
壇不多留住他，而讓他長年在外楚才晉用，也值得臺灣影界
反省。

侯孝賢的老搭檔

　　李屏賓1954年生，原籍河南豐邱人，省立基隆海專畢
業，1977年起便加入電影行業，從基層工作做起。自1984年
《童年往事》開始，與侯孝賢合作多部電影，包括《童年往

事》、《戀戀風
塵》、《南國再
見，南　國》、
《戲夢人生》、
《海　上　花》及
《千禧曼波》等
片。成績都傑
出，其中《戲夢
人生》和《千禧
曼波》兩片並分
別獲得第三十
屆、第三十八屆

李屏賓與王家衛（左）位於柬埔寨的吳哥窟拍片
現場

金馬獎最佳攝影，他是侯孝賢的最佳搭檔。1988年李屏賓赴
港為潘文傑導演的《江湖接班人》掌鏡。其後他擔任許鞍華
導演的《上海假期》、《女人四十》和《半生緣》等片的攝
影指導。《女人四十》亦曾在第三十二屆金馬獎中奪得最佳

攝影。2000年的《花樣年華》是他第二次與王家衛合作的電影（過去他曾在王家衛導演的《墮落天使》一片中擔任第二組攝影工作），憑藉此片，李屏賓獲得了坎城影展高等技術大獎，還有金馬獎、亞太影展的最佳攝影獎。除了臺灣與香港導演，李屏賓近年合作的導演也擴展至大陸及亞洲其他地區，包括大陸導演田壯壯的《小城之春》，徐靜蕾的《一個陌生女子的來信》，越南導演陳英雄的《夏天的滋味》等片。再擴展到法國、日本。

2004年李屏賓受大陸第一次當導演的徐靜蕾之聘，擔任《一個陌生女子的來信》的攝影，幾乎是導演的導演。根據大陸出版的《傳媒時代》的記者訪問李屏賓時，他說：「我是在幫助導演拍他想要的故事，而不只是在拍我的光影。」據李屏賓的說法：自導自演的徐靜蕾比他想像的更優秀，但經驗不足，我不能不成為導演的反對黨，她每次提出她的想法，我會提出不同的角度觀點，供她參考，而不做判定。不過，她在表演的時候我忘掉她是導演。她從少女演到少婦，在拍攝之前我們有爭執，後來我們看資料，發現那個時代的女孩顯得很成熟，或許是因為那個大時代讓她造成內心成長快速而有如此表現，這是我們現代人無法去理解的。這彌補了我在這方面的擔憂。

拍片尾那個男人最後想到小女孩（他鄰居）的畫面，那是二十年之後，小女孩還在那個房子裡面，但那是一個想像的畫面，我覺得拍得太真實了，不能顯現出是幻想感覺，所以後來我們就拍兩種版本，一種不是很寫實的，半虛，攝影機慢慢一直往前推到小女孩的臉；另外一種就是真實的，過去的，根據剪接和整個電影的感覺來決定那個更合適。我是

《咖啡時光》攝影師李屏賓（右）與導演侯孝賢（後）

在幫導演去完成一個影像語言的表達，最後還是由她自己來決定。

目前的李屏賓，是真正國際級的攝影師，不祇走紅華語片圈，也越界到越南，拍英語片，配華語字幕《夏天的滋味》，到日本拍日語片，到法國拍法語片。他是在日本替侯孝賢的日語片《咖啡時光》掌鏡後，又到名古屋拍日本導演拍的日語片《春之雪》。該片以十九世紀為背景，根據日本文學家三島由紀夫的同名小說改編。妻夫木聰和竹內結子飾演各據一方的貴族子女，雖然相愛，結子父親卻把她許配給王室公子，有身孕的結子被迫削髮為尼，阿聰憂鬱而死，造成復古淒美的結局。

日本片《春之雪》

據《聯合報》記者葛大維報導：《春之雪》的日本導演行定勳，很欣賞李屏賓的《戲夢人生》和《小城之春》的攝

影散發復古情懷。2007年4月邀李屏賓到名古屋等地展開《春之雪》的拍攝，影片完成備受好評，入圍「日本電影金像獎」九項大獎。李屏賓以臺灣人的身分入圍日本奧斯卡的最佳攝影，3月3日親赴日本頒獎典禮領獎。

李屏賓接受專訪時表示，拍《春之雪》和拍侯孝賢的《咖啡時光》截然不同，雖然都在日本取景，但《春之雪》攝影團隊只有他一人是華人，語言的隔閡更大，行定勳每天到片場排完戲後，就開始丟「考題」給李屏賓，一場戲要他從不同角度拍很多不同角度的鏡頭，再挑出最好的去剪輯。

男女主角妻夫木聰和竹內結子，都是日本超級偶像，李屏賓說他們既專業又有禮貌，很早就到片場等候，兩人的英語都不錯，李屏賓說結子是女生，反而比妻夫木聰敢開口講。李屏賓拋棄傳統打光方法，起初兩人不習慣，後來發現在鏡頭前演出更自然，加倍佩服「Mark桑」（李屏賓英文名）。

李屏賓緊記師父林贊庭的名言：「每部片的開麥拉，都要有不同的創意。」所以能青出於藍更勝於藍，廣受國際影壇重視。

李屏賓攝影作品年表

年度	片　　名	備　註
1984	策馬入林	獲第三十屆東京亞太影展最佳攝影獎
	單車與我	
1985	陽春老爸	
	童年往事	
1986	戀戀風塵	獲法國南特影展最佳攝影獎
1987	黑牙與白牙	
	稻草人	
1988	飆城	
	老師，有問題	港片
	江湖接班人	港片
1989	悲情城市	
	魯冰花	
	壯志豪情	
1991	上海假期	港片
1992	阿呆	
1993	戲夢人生	獲第三十屆金馬獎最佳攝影獎
	詠春	
	方世玉II：功夫皇帝	港片
1994	女人四十	港片，獲三十二屆金馬獎最佳攝影獎
	天與地	港片
1995	摩登共和國	
	仙樂飄飄	港片
	飛天	
	海根	港片
1996	廢話少說	港片
	南國再見，南國	
1997	半生緣	港片
	熱血最強	港片

1998	海上花	
1999	心動	港片，2001年金馬獎最佳攝影獎
2000	夏天的滋味	越南片
2001	花樣年華	港片，獲第三十七屆金馬獎最佳攝影獎、河內亞太影展最佳攝影獎、香港紫金獎最佳攝影獎、坎城影展高等技術獎、美國國家影評人協會最佳攝影。
	千禧曼波	獲第三十八屆金馬獎最佳攝影獎
	天長地久	港片，獲2005年金雞獎最佳攝影獎
2002	小城之春	大陸片
	想飛	
2004	一個陌生女子的來信	大陸片，獲第二十五屆大陸金雞獎最佳攝影
2006	咖啡時光	日片
	最好時光	
2007	春之雪	日片
2008	紅汽球	法片

最具影響力的好萊塢
華人導演
李安

　　2009年9月15日出刊的最新一期《亞洲富比士》（Forbes Asia）雜誌，選出二十五位華裔美國人，表揚他們在創造財富及就業機會的斐然成就與貢獻，二十五人中有十二人出生臺灣，國際大導演李安（Ang Lee）就是出生臺灣的華裔美人之一，今年五十四歲，是人生事業有成的得意高峰期。回想他中學時代，考兩次大學都落榜，後來進入國立藝專影劇科就讀，又熬到拍第一部電影，才敢跟家裡說想當導演。紐約大學電影研究所第一名畢業，也熬到三十七歲才以《推手》成名，果然大器晚成。2005年憑《斷背山》獲奧斯卡最佳導演獎，為亞裔人士首創獲美國導演最高榮譽。

　　他最聰明的是，不急功近利，在他紐約大學研究所畢業後的一段失業期，有很多打工機會賺錢，他不急於工作，寧可兩袋空空，蹲在家裡做煮夫六年；而有更多時間研究，作為一個華人怎樣才能在美國電影界建立導演地位，怎樣才能徹底貫通中西文化，怎樣才能啟發西方觀眾對中國文化的興趣與認識，他在美國影壇獨樹一幟，才能揚名世界影壇無往不利。

　　李安導演《斷背山》時，成為奧斯卡成立七十八屆以來，第一位獲得最佳導演的華人，也是亞洲第一人，超越黑澤明，所以他的片酬高達新臺幣五千萬元左右，也是好萊塢最高薪的華人[註1]。李安不祇是導演電影能力很強，而且能統合各種專家、大牌的領導能力很強，尤其《臥虎藏龍》的工作團隊，像聯合國部隊，他要讓每一個成員能彼此合作發揮

───────────────────────────

註1：《斷背山》的製作成本一千四百萬美元，全球票房一億六千萬美元，是投資報酬率最高的電影之一。

最大的工作能量，必須要在溝通上克服許多困難，要尊重許多不同意見，包容各人情緒低落時的非理性糾纏，要與每一個團隊成員親切的合作，李安比一個臨時組織的執行長，有更強的領導能力。他知道對自己的作品要求要硬，要達到盡善盡美，對合作團隊要軟，包容各種難纏的脾氣。

李安的《胡士托》面臨惡評的挑戰

2009 年李安最新作品《胡士托風波》（Taking Woodstock）在坎城首映後，已在全美國首映，10 月 9 日起在臺灣首映，美國康州大學外文系助理教授紀大偉，在 9 月 10 日的《中國時報》有一篇報導兼評論，摘錄幾段如下：

> 這又是同志電影，具有雙重魅力：一、李安每部作品都讓人拿放大鏡去看；二、此片呈現適逢四十年週年慶的 1969 年美國胡士托音樂節（在臺平常譯為「烏茲塔克音樂節」）。……
>
> 我讀了美國著名音樂雜誌《滾石》給李安電影惡評之後，隱約心生感觸。《滾石》曾經盛讚《色戒》，卻表示對《胡士托》失望——影評人認為，胡士托音樂節最可貴之處就是「當時的音樂」（我讀為：音樂即歷史），可是李安版和小說版的《胡士托》卻都讓歷史／音樂缺席了，所以叫人失望。當然這樣的說法有可議之處：李安版其實飽含音樂，只不過可能無法滿足音樂雜誌的要求；這同一位影評人熱愛《色戒》而不愛《胡士托》，也可能是因為身為美國人的他看中國有距離的美感，可是一用美國角度來看《胡士托》就吹毛求疵。
>
> 我無意要批評或支持這個影評人的觀點，但我卻想起，

> 李安的電影擅長（或，習慣）呈現一個小單位（如，一個
> 人，或一個小家庭）的掙扎，卻很少刻劃一個大時代。誠然
> 《斷背山》和《色戒》等片都讓觀眾放進大歷史來看，可是
> 這些李安代表作的重心畢竟是在個人／小單位，而不是大歷
> 史。大歷史可以躲起來。《胡士托》對李安而言是一大挑
> 戰，因為胡士托這個巨大的歷史不可能再一次躲在電影主人
> 翁（一個男同性戀者）的背後。李安版的結尾又是典型李安
> 式的「兩代之間的諒解」，大歷史就被搓掉了：音樂不再是
> 高潮，音樂節也不是。

其實《胡士托風波》的風格，和過去李安作品同樣，只
是借胡士托反戰風波作故事背景，他要寫的仍是以利特與父
母間的親情關係，老夫妻四十年能相處，只是因為有愛和包
容，就是本片主題，片中吃迷幻藥、三點全裸的天體運動、
遠景模糊的搖滾裸舞，都只是點到為止的襯景，作風穩健的
李安一再強調他拍的不是談音樂的電影，只是一齣生氣勃勃
的迷幻喜劇，這個方向李安做到了。

《胡士托風波》改編自美國作家艾略特提伯的半自傳小
說，他本來只是幫助父母管理汽車旅館，最後為了刺激旅館
生意，在小鎮上辦胡士托音樂節，果然為冷落的旅館業帶來
了大筆生意，結尾老太婆（母親）大開心，笑擁大筆鈔票。

在《胡士托風波》中，向來陽剛豪氣的李夫薛伯，扮演
變裝癖男子搶了不少男主角迪米崔馬丁的丰采；扮演母親的
威尼斯影后伊美黛史坦頓確是演得最好；男配角艾米爾赫許
比較平淡。全片輕鬆風趣是一部很能娛人耳目的快樂喜劇。

李安影片的幕前陣容為適合影片，幾乎每片更換，幕後
的夥伴卻完全是老班底，尤其本片的編劇兼製片詹姆斯夏

慕，自《推手》以來就是李安創作的支柱，是李安作品幕後最大的功臣。《胡士托風波》也好在有他的劇本和策劃，化繁為簡，能將這大時代的複雜故事拍成迷幻喜劇。

生命的轉捩點

新聞局選出的優良劇本，大部分都沒拍成電影，李安的優良劇本《推手》和《喜宴》，不但拍成電影，拍攝的成績也最佳。為李安創造了好萊塢的國際級導演之路，這兩部片都是徐立功任職中影時拍的。

李安可說是臺灣電影界難得的千里馬，徐立功便是臺灣電影界稀有的伯樂。因此李安一直非常感激徐立功的知遇之恩，李安和大陸、香港合作的《臥虎藏龍》，能代表臺灣參加奧斯卡的最佳外語片競賽，就是李安對徐立功的回饋，才會不顧大陸合作公司的反對，堅持徐立功是該片幕後真正製片。不能抹殺他在該片籌拍時的艱辛和貢獻。

李安對美國導演美國文化下過很深的功夫研究，曾在《中國時報》影劇版發表過一系列研究美國大導演的文章，所謂「十年寒窗，一朝成名」，正是李安能打入好萊塢，征服好萊塢的祕訣。同時他一直採取邊學邊做加強親身體驗方式拍片，豐富自己生活經驗，例如拍《推手》時，李安學會太極拳；拍《喜宴》時他又學習書法和針灸；《飲食男女》學做菜；拍《理性與感性》學會英國文學的幽默對話；在《冰風暴》裡學會雪花結晶的製冰特效；拍攝《與魔鬼共騎》學會馬術，並以特技大隊的大場面拍法；尤其拍《臥虎藏龍》時他苦讀武俠小說，而設計出各種暗器，所有的武打招式他都學過。用這種自我成長方式拍片，使得他能不斷的

在自我成長中開拓自己拍片之路，由中國的親情倫理，而英國文學、美國文學、美國嬉皮。李安為了爭取美國的電影市場，都必須去研究，六〇年代的「胡士托」雖對美國文化影響深遠，但如今時空更替要重現當年風光都非常困難，李安敢於嘗試，已有過人勇氣。

《推手》東西文化的衝擊調和

本片對中西文化的衝擊和老人問題的安排表現得適切，感人而有力。有幾點成就，特別值得一提：

第一，李安將父子安排來自大陸文革之後，以紅衛兵抄家、父為救子而失妻的劇作背景，只幾句話交代，就將父子

李安把東西文化的衝擊表現在廚房內

相依為命的親情襯托得十分有力，也加強了故事的時代感。

第二，正由於有文革背景的交代，兒子在老爸走失時的焦急、遍尋無著的大發脾氣，甚至喝醉撞牆，都令人覺得不過分。尤其在警局牢房的父子會，兒子下跪哭訴，多年的心願換來如此的尷尬。國片發揚這樣傳統的孝道親情，發生在美國的華人社會，豈不十分難得而可貴。

第三，李安將東西文化衝擊的焦點，安排在餐桌上、電視前及廚房內，顯得細膩有力。例如夫妻在餐桌上用英語交談，老爸卻用國語插嘴，談論完全無關的另一件事；南腔北調、各說各話，弄得兒子好尷尬。再如媳婦要寫稿，看電視時老戴耳機、聲音關小，老爸卻邊看邊唱，比電視聲音還大，弄得媳婦十分無奈。還有廚房的中西混合作業，都很有趣而又有中西文化的融合表現。

第四，安排老爸和陳太太的認識、交往也很好。他們第一次見面，老爸偷看對方，就已有意，正好陳太太住在女兒家受氣，同病相憐，談起北京的變貌也有同感，加上陳太太肩膀的風濕痛，老爸是治這毛病的老手。再由老爸送字時的焦急，兒子已看出老父心意，特意安排郊遊野餐。但晚輩單方面的好意撮合，自尊心強的老人，卻覺得要趕他們走，反而造成反效果，最後又讓兩老自然的接近。

郎雄和王萊演兩老，都很出色。郎雄獲得第三十屆金馬獎最佳男配角。

《喜宴》開拓國際市場成功

《喜宴》（The Wedding Banquet）五個重要角色不但包括了上下兩代，中國人（包括臺灣、大陸）和美國人，甚至

《喜宴》將華人的故事放在世界版圖上思考

在性別取向上都兼顧了同性戀與異性戀，真的是面面俱到，
圓滑世故。影片的主題——同性戀——也是一個國際性的話
題，能夠引起各國觀眾關心的興趣。編導在說故事的過程
中，雖然偏重中國的固有倫理道德觀念，卻表現出並不保守
（郎雄飾演的父親最後接受了兒子是同性戀的事實，並且體
諒地接納了兒子的同性伴侶），讓各種觀眾心悅誠服地接受
了影片最後的結局，滿意地走出劇院。這種美好的成果，也
趨向另一種「世界大同」的國際化理想的目標。

　　由此可見，要想把中國電影打進國際市場，一定要在影
片的主題素材、故事和表達手法等各方面先加以「國際
化」，將華人的故事放在世界版圖上思考，務求讓更多觀眾
對片中傳統的思想感情接受共鳴，而非刻意強調狹隘的「本
土化」和「民族化」，那樣只會留在影展的小圈子而不能走

進觀眾的「大圈子」。

　　《喜宴》中的婚禮場面，有許多素材，都是取自李安公證結婚時的生活經驗，因而雖有誇張的筆觸，卻顯得十分有趣而有真實感，例如新郎母親對新娘的歉意，就是取自李安母親真實語言。

《飲食男女》中國人之大慾

　　李安的《飲食男女》最可貴的，仍與《推手》、《喜宴》一樣，洋溢著濃濃中國人的孝心。中國人是最講飲食的民族，李安以中國人的餐桌來象徵一個家庭成員的表面融洽，卻各懷不同心事，頗為恰當。片中每一事件的發生，都

《飲食男女》洋溢著中國人濃濃的孝心

在餐桌宣布，也合中國人的傳統。三個女兒都能體諒鰥居的父親代母職的苦心，都不願意離家，尤其最先嚷著要搬出去的老二，最聰明，唯一繼承父親的烹飪手藝，最後卻放棄美國高薪高職，留在臺北父親身邊，最有孝心。自認長女如母的大姊，失婚寂寞半年，一旦找到對象，說搬就搬。么女也是身不由己，未婚已懷孕，不能不搬出去。三個女兒的職業不同，性格各異，戀愛方式不同，都有鮮明的現代感，加上臺北街頭的實景，一看就知道是臺北的故事。

開頭的跳接，多頭並進，有些頭緒紛繁，進展到後半部情節愈來愈吸引觀眾。當然開頭介紹郎雄大廚師手藝高超的烹飪畫面，和圓山飯店國宴的大排場，都能吸引觀眾，尤其年輕人做愛之後，緊接著與郎雄吹烤鴨的場面對照，頗有幽默趣味。

李安的編導，有高度的寓意，其中老爸在電影開頭就宣布失去味覺，食不知味，掌廚要看老友嚐菜的表情來決定調味，這正象徵他內心壓力的沉重：面對三個日漸成熟的女兒，既擔心她們嫁不出去，又擔心女兒紛紛出嫁後鰥夫生涯更寂寞。最後三女、大女都出嫁，自己也娶得年輕小寡婦，更發現二小姐不但有孝心，而且有母親性格，又繼承父親烹飪的好手藝，心情十分開朗，連味覺也恢復。李安以二女兒端湯，老爸相接的場面象徵父女心心相印，做全片象徵，含意深遠。可惜全片架構缺少一氣呵成之效。

最後大廚師續弦的情節，導演似有些故弄玄虛。觀眾正擔心對象會是女兒討厭的母親歸亞蕾時，變為她女兒張艾嘉，雖然郎雄吃張艾嘉便當時，已有些暗示，仍覺有些唐突。如多一些暗示，使觀眾恍然大悟，便更有趣，是美中不

足。

《理性與感性》貫通英國文學作品

李安的《理性與感性》（Sense and Sensibility）曾於
1995年至1996年成旋風。被《紐約時報》推崇為「一部描寫
生活態度的當代生動浪漫喜劇」。曾獲1995年美國奧斯卡最
佳影片、最佳女主角等七項提名。

曾以《此情可問天》奪下奧斯卡最佳女主角的艾瑪湯普
遜，以《理性與感性》與李安結緣，並身兼本片編劇。艾瑪
不僅以本片再度獲最佳女主角提名，並因改編英國知名女作
家珍奧斯汀的小說，而拿下當年最佳改編劇本獎。

《理性與感性》描寫十九世紀英國一對姊妹花浪漫糾結
的愛情故事。《鐵達尼號》令人驚豔不已的凱特溫絲蕾，在
《理性與感性》中飾演個性衝動多情的妹妹，艾瑪則扮演內
斂、經常壓抑自己對愛情感覺的姊姊，休葛蘭則是他們心儀
的男子。

《冰風暴》反映美國倫理亂象

1996年，李安拍的第一部美國影片《冰風暴》（The Ice
Storm），以1973年的美國社會在越戰後的失序為背景，敘述
兩個家庭，夫婦相互通姦偷情，孩子們也相互偷嚐禁果……
感恩節派對晚會，來賓抽籤玩換妻遊戲，與此同時，另一家
庭也玩性遊戲，突然遇上大風暴侵襲。擅長倫理的李安，在
這裡打破一切規範，勾勒出美國部分家庭的亂象，人們對性
太自由，玩過頭，彼此無法建立信心，反而不知如何是好。

李安說：「我覺得那個時代美國四十幾歲旳成年人，也

《冰風暴》獲坎城影展最佳劇本獎

正值一個青春尷尬的轉接期，成人們面對六〇年代末期道德解放的狂飆後，和孩子一樣也不知該怎麼辦。而現在和我一起拍片的就是那個時候長大的小孩。他們都有非常個人的經驗，他們一方面貢獻很多，一方面也造成我很多困擾，大家對這部片都有意見，有些共通的，但也有很多是不一樣的，最後得由我來做決定。」

李安又說：「我從一個外來者的立場拍這個題材，屬於抽象的東西，其實我抓的比他們準，可能因為是外來的關係，有一個整體概念，由於有那總體性概念，使得我比他們容易抽離出來，有比較純粹的共通性、人性的情感，主題的掌握，可能比他們客觀，比較直截了當，就是抓重點時比較不容易分神。」1997年李安以《冰風暴》參加坎城影展獲得最佳劇本獎。同年，中華民國新聞局頒給李安國際傳播貢獻獎。

《與魔鬼共騎》美國移民的成長

1999年李安的《與魔鬼共騎》，是詹姆斯薛莫斯改編自丹尼爾伍德爾（Daniel Woodrell）的小說《*Woe to Live On*》。

　　整部電影在作者家鄉密蘇里州、堪薩斯州實景拍攝。其中兩軍交鋒的打仗場面，也讓李安體會到拍戰爭戲的危險，而打消兩軍衝鋒陷陣的戲。紐約影評人將該片列為1999年十大佳片之一，影評人稱許該片擺脫好萊塢慣有的「北軍好，南軍壞」的老套，並賦予內戰人民之間人性化的一面，拍出美國移民成長的史詩電影的氣勢。

1999年，《與魔鬼共騎》。

　　故事背景是美國南北戰爭爆發初期的密蘇里州與堪薩斯州邊境。傑克·羅德（托比馬圭爾飾）是德裔移民，但跟農場主人的兒子傑克布爾柴斯（史基特烏瑞奇飾）情同手足。當北方的暴民因為柴斯之父贊成黑奴制度而將他殘殺之後，羅德不顧父親的反對跟著柴斯去打游擊。游擊隊的生活充滿殘暴而非理性，令本性純良的羅德頗感茫然。直到年輕寡婦蘇莉（珠兒飾）開始給他們避寒的巢穴送食物之後，一夥大男人之間才有了點生趣。可是好景不常，柴斯剛跟蘇莉產生

感情之後便戰死，游擊隊亦被北軍擊潰四散。羅德與黑人隊友丹尼爾·赫特（傑弗瑞·萊特飾）分別受了傷，被送到蘇莉家養傷。兩人本來是美國內戰的局外人，如今終於找到家庭價值，支撐他們走向未來的人生。

西化的華語片《臥虎藏龍》

李安的創作之路，是以六〇年代臺灣電影李行的作品為根，從本土化的根基上走向西化、全球化，無形中帶領臺灣電影成功的攻占美國市場，進入好萊塢製作行列的先鋒。(註2)

李安說：「今後的華語電影一定要西化，是將好的華語片跟西方結合，要將自己文化調整，不要用「民族主義」去排斥西方人，根本觀念是外國電影市場比國片市場重要。」

武俠片《臥虎藏龍》（Crouching Tiger, Hidden Dragon）就是代表李安這種傾向西化的華語片，因此儘管在中國大陸和香港的賣座都失敗，但在歐美卻一枝獨秀，改變了西方人對以往東方電影的觀念。在美國先發行華語英文字幕拷貝，再發行英文對白拷貝，這策略很成功，讓較高水準的影迷能欣賞原味，次等影迷則欣賞容易了解的英語拷貝。在歐洲發行也非常成功，光是巴黎就放映了幾個月。

本片編劇塑造了一個既現代又古典、既叛逆又柔順、既多情又絕情，而且是武功高強、嬌若遊龍的獨行蒙面劍客，

註2：黃仁、梁良編著的《李安與華裔影人的精英》是第一本匯集兩岸三地學者，深入研究李安成就的專著主要內容包括「李安怎樣征服好萊塢」、「李安成長的辛酸」、「李安成功的幕後推手」、「臥虎藏龍」的面面觀、「李安作品的學術研究」及李安成名前發表的好萊塢導演的研究多篇。

卻是京城總督大人正要出嫁的官府閨秀，兼具粗蠻固執的野性與柔情純真的雙重性格。章子怡的演出很認真，頗能把握驕縱少女的稚氣和倔強的本色。張震飾演的羅小虎，造型

《臥虎藏龍》劇中張震與章子怡是對小冤家

粗獷，和玉嬌龍頗為登對，美國觀眾容易接受。

　　至於楊紫瓊的俞秀蓮，外表剛烈，武功高強，情感上卻格外脆弱保守。她和周潤發飾演的李慕白之間的相戀，由於她未婚夫因救李慕白而犧牲，使李慕白耿耿於懷，不敢接納俞秀蓮。兩人訴情的尷尬戲，李安處理得並不自然，是全片唯一的敗筆。主因是周潤發給李安拍片的時間太少，連練武功套招的時間都不夠，好在兩位老牌演員架式十足，幾場打鬥戲拍下來也大有看頭，李安安排兩個做截然不同的女性，正是李安擅長的東西文化的融合，面對全球化的觀眾的作為，也是針對世界電影市場蛻變的製作方向。

　　李安貫通中西文化，把美國學到的專業分工、組織體系帶到國片，又將國片省錢靈活有效的方法，帶到西片的製作中。

　　他說：「臺灣文化腹地廣，人文色彩濃厚，自由發揮的題材多，是身為臺灣電影創作者的幸運且該好好把握的。」

　　李安說：「臺灣最大的電影資源即是人文的素材，發展小成本、高效率、有文化共鳴的電影絕對有其一片天。」

　　李安主張電影工業生產與文化淵源相結合異常重要，《臥虎藏龍》是一部迄今為止投資最大的一部中國電影，不用美國方式拍片，我為自己創造了自由空間，這種經驗就是，在力所能及的前提下隨心所欲地拍片。這不是倒退，而是前進。

《色，戒》不能沒有「色」

　　大導演李安榮獲本屆威尼斯影展金獅獎的《色，戒》，已在臺、港、紐約等地首映，觀眾反應熱烈。片中有三場床戲引起爭議，其中兩場都有裸露三點，並有男女肉體纏綿的色情戲，在有電影分級制度的地區或國家，可列為「限級」一刀不剪。但在中國大陸上映，電檢尚無分級制度，這些床戲兒童不宜，所以李安說，他已自己動手剪了三十分鐘，不影響劇情，是不得已措施。所謂不影響劇情是對「普」級觀眾而言，要求深度的觀眾損失可大了。日前《聯合報》論壇版竟有讀者以李安可以自剪不影響劇情的理由認為，「《色，戒》的『色』，沒有必要」，還批評該片「不道德、違反人性、不合理……」這種批評觀點不當，也使工作人員十分喪氣！

《色，戒》三場床戲的必要

　　據筆者了解，李安為了拍這三場床戲，花了許多心血構思，表現出原著欲言又止的心意；同時，找到第一次拍電影又清純的湯唯，是理想人選，她為了拍床戲，不但做了最大

《色，戒》中湯唯以身體欲征服梁朝偉

膽的犧牲，開拍前還經過排練。湯唯演出女主角外表的清純，內心更滿腔愛國熱情，自告奮勇，擔任勾引好色凶殘的汪政府情報頭子大漢奸。她的唯一武器，就是身體，必須用身體征服對方，第一場床戲，漢奸只是粗暴的玩弄女性，湯唯必須忍耐。第二場床戲漢奸才表現了一些男性女性的溫柔，女方才開始嚐到性愛的滋味，男方仍充滿敵意。第三場做愛，女方翻到男人的上方，變為主動，男方逐漸變為女方的獵物，兩人身體糾纏的翻滾，女方的敵意已逐漸消失，性愛已讓女方使用性來征服男人的企圖心軟化，女方已變為被

惡狼征服的綿羊而不自覺，這是人性的矛盾。等到送大鑽戒，男方情意加深，攻破了女方的心防，一個未受過絲毫敵我訓練的地下工作人員，也毫無性經驗的少女，臨時意亂情迷變節，這也是非聖非賢的凡人的人性脆弱。她已為自己錯誤付出了死亡的代價，如果說漢奸就不能接受女人的真愛，那才是政宣電影的虛偽。藝術電影追求真實感，就要面對純情少女的心智不堅、行動失敗的挫折。她根本不知道有後果。這三場有層次、有心理轉變反應的床戲，絕對必要，不能以一般影片的色情場面來看。

藝術與政宣片的分野

如果《色，戒》沒有這三場赤裸裸的床戲，雖然可交代故事，劇力勢必相差很大，可以肯定如此影片勢必不可能在競爭激烈的威尼斯影展奪得金獅獎。所謂「差之毫釐，失之千里」，就是國際影展競賽的定律。李安能成為國際影展常勝軍，就是絲毫不肯馬虎，無論上海麻將、上海國語、上海旗袍⋯⋯都找內行專業人士指導、訓練。道具方面的一張桌子或椅子，儘管一般觀眾看不出來，李安都要求重現歷史的真實。

評論者批評李安違反人性，其實正是指評論者自己不懂人性。要知道世上有千百種人生，也有許多不同時空、不同事件反映的不同人性，並非只有一種歷經多災多難仍不變的人性。尤其初次體驗性愛的少女，未經地下工作訓練和磨練，沒有人告訴她敵人的酷、善變，不殺敵人，必被敵人所殺。所謂「性易守，情難防」是此片的主題，這也可能是原作者張愛玲最後的心理告白，所以寫了三十年才完稿。李安

所要表現的也正是這真實人性的矛盾、懦弱,並非只宣揚愛國的精神,這就是藝術電影與政宣電影的分野。

所謂「不道德」,在不同的時空,也有不同的評價。在中外歷史上,許多失敗的英雄,比成功的英雄更令人敬仰,《色,戒》片中數位少年英雄,雖然最後功虧一簣,但他們吶喊「中國不能亡」的愛國情操,仍令人欽佩。

據李安說,他拍完最後激情做愛的高潮戲,懷疑自己是否在拍色情片,躲到旁邊,情不自禁的哭,還好梁朝偉來安慰他,「我們只是皮肉的接觸而已」,沒有什麼,可見李安是真正「男兒本色」拍床戲,還有羞慚之心。

李安在臺灣是外省人,在美國是外國人,回中國大陸是臺胞,他的臺灣情、中國結及美國夢,從未落實,更未親身經歷中國八年抗日苦戰,所以他的愛國主義曖昧,片中既未嚴厲批判漢奸,反而表現了愛國學生的衝動、無知、浪漫。二次世界大戰後,各國拍攝的激昂慷慨的愛國片無數,能針對人性脆弱衝動矛盾發揮的影片少見,這是本片能得金獅獎的主要原因。李安公開說過,沒有國家多好,他既無家歸屬感,而且常為國家問題困擾,所以他對國家觀念稀薄,據說大陸輿論對《色戒》女主角的變節無法認同,當然只有痛罵,這與李安創作心態背道而馳,也只好笑罵由他。

謝　啟

　　誠摯感謝電影大師李安、李行、侯孝賢、王童、謝晉、陳凱歌、張藝謀及製片家徐楓、吳思遠、明驥、張法鶴、大導演廖祥雄、陳耀圻、潘壘、劉家昌、吳念真及王士珍家屬、劉吶鷗家屬等等提供劇照及圖片，使本書能順利出版，再次衷心銘謝！

　　由於篇幅有限，部分當事人提供之圖片未能採用，深感抱歉。

　　又蒙李行大師對他那篇拙作賜予斧正，並予謬讚。

特別感謝！

<div style="text-align: right;">

黃仁　謹啟

2009.10.25

</div>

新萬有文庫

國片電影史話
——跨世紀華語電影創意的先行者

作者◆黃仁

發行人◆王學哲

總編輯◆方鵬程

主編◆葉幗英

責任編輯◆詹宜蓁　徐平

美術設計◆吳郁婷

出版發行：臺灣商務印書館股份有限公司

台北市重慶南路一段三十七號

電話：(02)2371-3712

讀者服務專線：0800056196

郵撥：0000165-1

網路書店：www.cptw.com.tw

E-mail：ecptw@cptw.com.tw

網址：www.cptw.com.tw

局版北市業字第 993 號

初版一刷：2010 年 5 月

定價：新台幣 450 元

國片電影史話：跨世紀華語電影創意的先行者
／ 黃仁著. -- 初版. -- 臺北市 ：臺灣商務,
2010.05
　　面 ； 公分. --（新萬有文庫）

ISBN 978-957-05-2481-9(平裝)

1. 電影　2. 傳記　3. 電影史

　987.099　　　　　　　　　　99004357

100台北市重慶南路一段37號

臺灣商務印書館　收

對摺寄回，謝謝！

傳統現代　並翼而翔

Flying with the wings of tradtion and modernity.

讀者回函卡

感謝您對本館的支持，為加強對您的服務，請填妥此卡，免付郵資
寄回，可隨時收到本館最新出版訊息，及享受各種優惠。

■ 姓名：_____　　性別：□ 男 □ 女
■ 出生日期：_____年_____月_____日
■ 職業：□學生 □公務(含軍警) □家管 □服務 □金融 □製造
　　　　□資訊 □大眾傳播 □自由業 □濃漁牧 □退休 □其他
■ 學歷：□高中以下（含高中）□大專 □研究所（含以上）
■ 地址：_____

■ 電話：(H) _____　(O) _____
■ E-mail：_____
■ 購買書名：_____
■ 您從何處得知本書？
　　　□網路 □DM廣告 □報紙廣告 □報紙專欄 □傳單
　　　□書店 □親友介紹 □電視廣播 □雜誌廣告 □其他
■ 您喜歡閱讀哪一類別的書籍？
　　　□哲學·宗教 □藝術·心靈 □人文·科普 □商業·投資
　　　□社會·文化 □親子·學習 □生活·休閒 □醫學·養生
　　　□文學·小說 □歷史·傳記
■ 您對本書的意見？（A/滿意 B/尚可 C/須改進）
　　　內容_____編輯_____校對_____翻譯_____
　　　封面設計_____價格_____其他_____
■ 您的建議：_____

※ 歡迎您隨時至本館網路書店發表書評及留下任何意見

🏛 臺灣商務印書館　The Commercial Press, Ltd.

台北市100重慶南路一段三十七號　電話：(02)23115538
讀者服務專線：0800056196　傳真：(02)23710274
郵撥：0000165-1號　E-mail：ecptw@cptw.com.tw
網路書店網址：www.cptw.com.tw 部落格：http://blog.yam.com/ecptw